百濟美의 발견

百濟美의 발견

백제의 미술과 사상、그 여덟 가지 사유

이내옥

悅話堂 學人叢書

책머리에

백제의 미술과 사상에 관한 글들을 모아 한 권의 책으로 엮어낸다. 십여 년에 걸쳐 쓴 논문들이다. 처음, 국립부여박물관에 근무하면서 전시실의 유물을 둘러보며 가슴속에 깊은 감동의 전율을 느꼈다. 백제에서 어떻게 이런 수준 높은 물건들을 만들어낼 수 있었으며, 백제문화의 진정한 본질과 역량은 무엇일까, 이런 의문에서 이 책은 비롯되었다.

사상과 미술은 인간 정신이 다다를 수 있는 최고의 경지에서 탄생한 것이다. 그 둘은 경계를 넘나들며 서로의 정신을 고양시키고 풍부하게 한다. 그리고 사회의 구조적 틀을 형성하고, 새로운 사회를 조직하기도 한다. 그렇기 때문에 중요하고 어려운 주제라 할 수 있다. 백제의 미술품은 고대 동아시아 예술사의 빛나는 금자탑이었다. 칠지도, 무령왕릉, 백제금동대향로, 미륵사 석탑, 산경문전 등은 각기 그 장르에서 최고 수준의 걸작들로, 백제의 미술과 그 사상을 다루는 데 결코 피할 수 없는 높은 봉우리들이다. 그래서 내 자신 능력의 한계를 절감하면서도 정면승부를 선택했다.

백제의 미술과 사상에 대해 처음 쓴 논문은 2005년의 「미륵사彌勒寺와 서동설화薯童說話」였다. 무왕이 미륵사를 창건했다는 역사적 사실만을 전제하고, 선화공주의 존재를 비롯한 이야기가 모두 불교설화이며, 법화신앙法華信仰이 그 배경을 이루고 있음을 논증했다. 이후 2009년 미륵사 사리봉안기가 발굴되면서, 이러한 논증은 모두 사실로 드러났다.

칠지도七支刀에 대해서는 백 년이 넘는 연구 역사가 있다. 그럼에도 불구하

고, 독특한 일곱 개의 가지 형태로 칼을 만든 본질적인 질문에 대한 접근이 없는 역설적 상황이다. 여기에 의문을 품고, 그것을 칠지도 명문銘文과 연결시켜 추구했다.

무령왕릉武寧王陵에 대한 연구는 지금까지 그 유물에 나타난 불교적 도교적 배경에 집중해 왔다. 그런데 성왕이 무령왕릉을 조성했다는 사실을 간과하고 있었다. 성왕은 유교사상을 바탕으로 다양한 개혁을 통해 새로운 시대, 새로운 국가를 꿈꾸었다. 그 첫 시도가 바로 무령왕릉 조성이었음을 밝혔다.

백제금동대향로百濟金銅大香爐는 천지인의 우주관을 형상화한 도상 구조이다. 대향로 꼭대기에 위치한 봉황은 태평성대에 출현하는 상서祥瑞를 의미하며, 이는 한漢 유학의 전형적인 주요 관념이다. 특히 봉황의 출현을 염원하는 오악사五樂士의 존재는 백제만의 독특한 도상으로, 당시의 음악은 유교적 관념이 농후했다. 이런 점에서 백제금동대향로 도상에 불교적 성격과 함께 유교적 성격이 섞여 있음을 설명했다.

미륵사彌勒寺 사리봉안기舍利奉安記를 하나의 텍스트로 파악하여 그 내적 구조와 체계를 분석했다. 사리봉안기 문장에는 감응과 방편의 법화사상이 관통하고 있다. 또한 삼세三世와 불신론佛身論 개념을 바탕으로, 모든 부처가 석가불로 수렴되고 확산되는 법화신앙을 표현하고 있다. 무왕은 이러한 법화이념의 미륵사 창건을 통해 백제의 정통성과 영원성을 선포하고자 했다.

부여 외리 출토 문양전文樣塼은 모두 여덟 개의 도상이다. 네 개는 원형, 나머지 네 개는 방형 안에 도상이 있는데, 여기에 천원지방天圓地方의 동양적 우주관이 반영되어 있다. 그 여덟 개의 도상이 지상의 가장 낮은 곳에서 천상의 가장 높은 곳까지 체계적으로 서열화된 것임을 분석해 보았다.

백제 미술사에서 서예는 연구가 미진한 부문이다. 그 원인은, 백제 서예가 중국과 밀접한 연관 속에서 변모해 온 그 역동적인 모습을 이해하기 쉽지 않고, 정치적인 상황을 민감하게 반영해 왔던 점을 파악하기 어렵다는 데 있다. 그래서 백제 서예에 대한 개별적인 연구를 종합 정리하고, 동아시아의 큰 틀

에서 백제의 서예문화를 조망하는 시도를 했다.

백제 유물에는 너그러움과 넉넉함에서 비롯된 평화로움이 있는데, 이는 명랑성과 율동성으로 확장, 표현되기도 했다. 인상 비평에 머물러 있는 백제미에 대한 연구를 정리하면서, 백제 미술품의 아름다움을 온아미溫雅美로 규정해 봤다. 여기에는 중도와 중용의 의미와 함께, 부드러움, 도타움, 관대함, 넉넉함 등의 뜻도 포함돼 있다. 나아가 백제 불교의 초월적 신성神聖의 숭고함이 우아함과 결합하면서 한국미의 새로운 경지를 열었음도 부연 설명했다.

백제미술을 동아시아의 거시적 관점에서 파악할 때, 그것은 중국 육조六朝와 밀접한 관련이 있다. 육조시대는 이전의 기술의 시대에서 벗어나 예술이 탄생한 시대였다. 사상적으로도 유연했고, 생동하는 사회였다. 그렇기에 중국의 미술사는 육조시대에 틀이 갖춰지고 이후는 약간의 시대적 변용을 거쳤다는 평가가 있을 정도이다. 백제는 이러한 육조문화를 수용하여, 수隋·당唐이 아직 자기 고유 문화를 갖추지 못할 때에 육조문화를 극점까지 끌어올렸다고 할 수 있다. 그렇게 출현한 것이 백제미술의 걸작들이다. 백제관음을 비롯한 일본 최고의 미술품도 이러한 백제문화의 영향권 아래에서 제작되었다고 할 수 있으며, 이 모두가 동아시아 고대문화가 이룩한 찬란한 금자탑이었다.

이런 글을 모아 책으로 엮으면서, 그동안 격려와 도움을 주신 분께 깊은 감사를 드린다. 특히, 학문의 길에 빛이 되어 주신 민현구閔賢九, 김두진金杜珍 두 분 선생께 이 책을 바친다. 오랜 기간 원고를 꼼꼼히 살펴 출간을 결정하고, 책으로 엮어 주신 열화당 조윤형趙尹衡 편집실장을 비롯한 여러분께도 고마움을 전한다. 끝으로 평소 존경해 마지않는 이기웅李起雄 열화당 대표께 심심한 감사를 드리며, 앞으로도 우리 사회에 더 많은 기여가 있으시기를 기원한다.

2015년 5월

이내옥李乃沃

Preface

The Baekje Kingdom, Its Fine Arts and Aesthetics

I am publishing a collection of papers on the fine arts and aesthetics of the Baekje Kingdom that I have written over the last decade. While working at the Buyeo National Museum, which specializes in the culture of Baekje, I was deeply moved by the objects displayed in its exhibition rooms. It seemed quite amazing to me that the people of the Baekje Kingdom (18 B.C.-A.D. 660), a small kingdom that occupied little more than a third of the small Korean Peninsula during the Three Kingdoms period, had created such exquisite objects. I wondered about the genuine essence and capabilities of the Baekje culture and started conducting research focused on its fine arts and philosophy.

The first paper that I wrote on this subject was "Mireuksa Temple and the Fable of Seodong" (2005). In that article, I mentioned the fact that King Mu (r. 600-641) of Baekje founded Mireuksa temple and added that all the stories including Princess Seonhwa of Silla (who fell in love with and married Seodong, who later became King Mu) are Buddhist-related legends based on faith in the Lotus-Sutra. Mireuksa Saribongangi (the record about the enshrining of a sarira at Mireuksa temple), which was discovered in 2009, confirmed the truth of my explanation. In "Baekje Buddhism through Mireuksa Saribongangi," I state that the Lotus-Sutra philosophy, which preaches sympathy and a way to live and save people, is contained in Mireuksa Saribongangi. It is

about faith in the Lotus-Sutra based on the idea of three temporal states (past, present, and future) and Buddhist tritheism where all Buddhas are combined into and spread through the Shakyamuni Buddha. King Mu wrote about his intention to announce the legitimacy and permanence of the Baekje Kingdom through the foundation of Mireuksa temple on the basis of philosophy of the Lotus-Sutra in Mireuksa Saribongangi.

The fine art works of Baekje include splendid relics that represent the art history of ancient East Asia. Each of the Chiljido (Seven-Branched Sword), the Tomb of King Muryeong, the Great Gilt-Bronze Incense Burner of Baekje, and Patterned Tiles of Baekje is a first-rate masterpiece in its respective genre. They are sublime masterpieces that all those interested in the fine arts of Baekje should see.

Chiljido, which dates from around the 4th century, has been studied for more than a century. However, there has been no focused attempt to link the reason for the production of this uniquely-shaped sword with seven branches with the inscription engraved upon it. It is said that the Baekje Kingdom presented the sword and the mirror with figure "7," to the Japanese king, explaining that it took seven days for them to make the sword with iron collected from an iron mine. The figure "7," which is repeated three times, is a common motif of precious swords in East Asia. Furthermore, such a precious sword is a symbol of the Big Dipper, which is said to have the greatest vigor among the constellations. I explained the intention behind the production of the sword with its inscriptions on the sword in "Symbols of Chiljido of Baekje."

Scholars concentrated on the background of the Tomb of King Muryeong associated with Buddhism and Taoism apparent in the objects discovered. They overlooked the fact that King Seong (r. 523-554) built the Tomb of King

Muryeong, his father, which they would have realized if they studied the historical materials of the background of the Tomb of King Muryeong based on Confucian philosophy. King Seong relocated the capital from Ungjin to Sabi, undertook drastic reforms of the system of governance, and waged wars to expand his kingdom's territory, dreaming of a new era. I wrote King Seong built the Tomb of King Muryeong as the first step to realizing his dream in "Philosophical Background to the Construction of the Tomb of King Muryeong."

The Great Gilt-Bronze Incense Burner of Baekje, which was made in the early 7th century, is inscribed with a graphic displaying a vision of the universe centered on heaven, earth, and people. It is presumed that the object was used in a Buddhist ceremony, given that it was unearthed from a temple site. However, the phoenix on the top of the burner is a symbol of the heavenly world identified with propitiousness—as a bird believed to emerge in a peaceful era, which is a major concept in the Confucianism of the Han Dynasty of China. The inscription of the five musicians playing music in expectation of seeing the emergence of a phoenix is a figure unique to Baekje. The music of that era was deeply associated with Confucian philosophy. In "Philosophy contained in the Great Gilt-Bronze Incense Burner of Baekje," I explained the mixture of Buddhist and Confucian characteristics displayed in the expression of propitiousness and musicians in the Great Gilt-Bronze Incense Burner of Baekje.

In "The Study of Patterned Tiles of Baekje," I dealt with the tiles unearthed from Oe-ri, Buyeo. The tiles, which date from the 7th century, are composed of eight types, four of which contain a figure of the heavenly world in a circle, while the other four contain a figure of the earth in a rectangle, thus displaying oriental view of the universe. The eight figures clearly show the hierarchical order between the lowest place on the earth and the highest place in heaven.

Calligraphy is the area in the fine arts history of Baekje where research has made little progress. Notably, the calligraphy of Baekje attained a high standard, but there has been scant research on it. One of the most cogent reasons for this is that it is not easy to identify Baekje's unique characteristics in its calligraphy that developed in close association with China and that the calligraphy sensitively reflected the political situation between Baekje and China. Thus, in "Changes in Baekje Calligraphy and its Characteristics," I attempted to put individual studies on Baekje calligraphy in order and to review the calligraphy-related culture of Baekje from a grander perspective of East Asia.

The beauty contained in the fine arts of Baekje is something close to warmness and gracefulness. It is also associated with being moderate, soft, affectionate, broadminded, and accommodating. Research on the beauty of Baekje has not gone beyond the level of piecemeal criticism based on subjective impressions. In "The Esthetic Sensibility of the People of Baekje," I included certain remarks I had made about the artworks of Baekje from the perspective of research history and reviewed the sensibility of Baekje's people exhibited in leading relics dating from the period. I also attempted to delve into the social and philosophical background that gave birth to such a sensibility and to discuss specific characteristics of the beauty of Baekje.

From a macro-prudent perspective of East Asia, the fine arts of Baekje appear to be closely associated with those of the Six Dynasties period of China (221–589), during which the country moved from an era of technology to one of arts. Landscape paintings, pastoral literature, and pure music flowered; and critical theories about literature and paintings were established. Wang Xizhi emerged and set the criteria for the calligraphy of China. Confucianism, Buddhism, and Taoism vied and blended with each other, leading to the formation

of an ideologically flexible and energetic society. Some historians go so far as to say that the history of fine arts in China established its framework during the Six Dynasties period and that the ensuing periods made only slight additions or subtractions to the solidly established framework.

Baekje first absorbed the culture of the Six Dynasties of China promptly and faithfully, and then raised the imported culture to its zenith, at a time when the Sui and Tang Dynasties of China did not develop their own inherent culture. The masterpieces of fine arts of Baekje were the fruits of such a process. The wooden statue of Maitreya Buddha sitting cross-legged in meditation in Koryuji temple, which is said to be the greatest masterpiece in Japan, and the image of Avalokitesvara Bodhisattva of Baekje in Horyuji temple are thought to have been made under the influence of Baekje culture. All these works are monumental achievements of the ancient culture of East Asia.

This book attempts to shed light on the fine arts of Baekje, which occupies an important place in the history of the country's ancient culture, along with their philosophical background. It is expected that the book will provide important clues to further our understanding of exchanges and interaction of fine art in ancient East Asia and expand the breadth of people's understanding about the relationships between the man and fine arts.

May, 2015
Lee, Neogg

차례

백제 칠지도의 상징

머리말

칠지도七支刀는 일곱 개의 가지가 달린 독특한 칼이다. 칼의 형태는 좌우로 가지가 세 개씩 뻗어 있다. 몸체 앞뒤에는 금상감金象嵌 기법으로 한자漢字가 새겨져 있다. 칼의 독특한 형태에 더하여 몸체에 새겨진 문구의 해석을 둘러싼 논쟁이 증폭되면서 뜨거운 관심을 받아 왔고, 칠지도가 공개된 지 백 년이 넘는 오늘날까지 무수한 연구가 이루어졌다.

연구는 크게 세 방향으로 진행되어 왔다. 첫째는 제작 연대 문제이다. 둘째는 백제가 왜倭에 헌상했는가, 하사했는가 하는 문제이다. 셋째는 백제가 왜에 칠지도를 보낸 의미이다. 칠지도의 이런 연구 쟁점들은 명문銘文 해독이 한일 양국 고대사에 커다란 관심사라는 점에서 비롯된 것이다. 백 년이 넘는 칠지도 연구사는 몇몇 논문과 저서를 참고할 필요가 있다.[1]

칠지도에 대한 연구는 지금까지 방대하게 진행되었고, 또한 상당한 성과가 축적된 것도 사실이다. 그럼에도 불구하고 가장 본질적인 문제에 이르러서는 사실상 이렇다 할 성과가 없어 불가사의하다는 생각이 들 정도이다. 문제는, 왜 이런 독특한 형태의 칼을 만들었으며, 그것이 칼에 새겨진 문구와 어떤 관련이 있는가 하는 데 있다. 이에 대한 답을 주지 못한다면 칠지도 연구는 공허할 수밖에 없기 때문이다. 그래서 이 글에서는 그에 대한 답으로, 칠지도에 내포된 상징성과 사상적 배경을 당시 동아시아의 문화적 구조 속에서 살피고자 한다. 그리하여 새로운 관점과 지견을 얻는 것이 이 논문의 목적이다.

칠지도의 제작 연대와 서체

칠지도는 일본 나라현奈良県 텐리시天理市 이소노카미신궁石上神宮에 소장된 전세품傳世品이다. 크기는 전체 길이 74.9센티미터, 몸체는 65.5센티미터이다. 몸체에는 금상감 기법을 이용해서 모두 예순두 자의 한자가 음각되어 있는 것으로 추정된다. 앞면에 서른다섯 자, 뒷면에 스물일곱 자가 각각 새겨져 있다. 칠지도의 명문銘文은 그 제작 연대를 밝힐 중요 자료이다. 백 년이 넘는 칠지도 연구 역사를 거치는 동안 무수한 해독과 무수한 논란이 제기되었다. 이제 칠지도 명문에 대한 그간의 연구 성과를 종합하고, 치밀한 감식과 X선 판독 등을 통해 다다를 수 있는 가장 미세한 실체까지 파악할 수 있게 되었다.[2] 물론, 일부 해독 과정에서 확인이 어렵거나 의견이 엇갈리거나 크게 논란이 되는 부분이 있다. 그를 제외한다면, 칠지도 앞뒤 명문을 다음과 같이 정리, 해독할 수 있다.

(앞) 泰○四年十一月十六日丙午正陽造百練鋧七支刀帶辟百兵宜供供侯王○
○○○作

(뒤) 先世以來未有此刃百濟王世○奇生聖音故爲倭王旨造傳示後世

(앞) 태○ 4년 11월 16일 병오丙午 정양正陽에, 백 번 단련한 철의 칠지도를 만들었다. 몸에 차면 백병百兵을 물리칠 수 있어, 후왕侯王에게 이바지할 만하다. ○○○○ 만들다.

(뒤) 선세先世 이래 이와 같은 무기가 없었다. 백제왕의 시대에 ○ 성음聖音을 내어 왜왕倭王의 뜻을 위해 만들었으니, 후세後世에 전하여 보일지어다.

칠지도 명문 해독에서 치열한 논란은 첫 부분의 연호 문제이다. 일본 학계

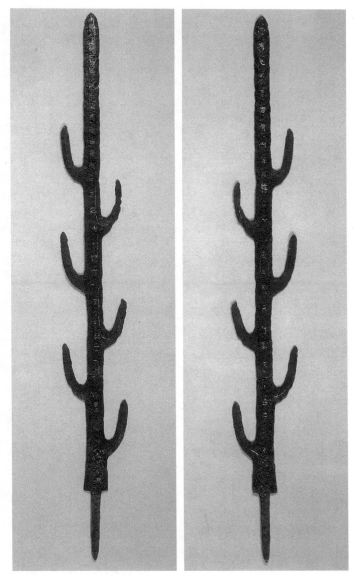

칠지도의 앞면(왼쪽)과 뒷면(오른쪽). 4세기 후반. 길이 74.9cm.
일본 나라현 텐리시 이소노카미신궁.

에서는 첫 자를 '泰'로 판독하여 그 다음 불분명한 글자를 태시泰始, 태초泰初, 태화泰和로 추정했다.[3] 이런 판독의 배경에는 칠지도에 당연히 중국 연호를 썼으리라는 관념에서 비롯되었다. 그리고 여기에『일본서기日本書紀』'신공황후神功皇后 52년'의 칠지도七枝刀 관련 기사와 서로 맞추어 보는 작업이 진행된 것이다.

한국 학계에서는 이런 일본 측의 시각에 의문을 제기하였다.[4] 백제에서 중국 연호를 사용한 증거가 발견된 적이 없기 때문에, '泰ㅇ'를 백제의 연호로 파악해야 한다는 것이다. 그리고『일본서기』의 신공황후 기록이 약 백이십 년 앞당겨졌다는 일본 학자들의 주장에 근거하여, 그 연대를 내려 바로 잡았을 때, 신공황후 52년(252)은 백제 근초고왕近肖古王 27년(372)에 해당된다고 밝혔다.

연호 문제와 함께 표리를 이루어 논란이 된 것은 칠지도 헌상설獻上說과 하사설下賜說이다. 대체로 일본 학자들이 헌상설을 주장하고, 한국 학자들은 하사설을 펴고 있는 상황이다. 칠지도 헌상설은 백제가 왜에 칠지도를 바쳤다는『일본서기』신공황후기의 기록을 근거로 하고 있다. 심지어 '성음聖音'을 '성진聖晉'으로 판독하여, 동진東晉 황제가 부용국附庸國 백제를 통해 왜왕에게 보내 백제의 어려운 처지를 도운 왜왕의 뜻을 상찬賞讚했다는 주장도 있다.[5] 무리한 논리의 재생산은 칠지七支와 성음聖音을 불교적인 뜻으로 해석한 경우이다.[6] 이러한 주장도 칠지도 제작 시기를 태화泰和 4년(369)으로 전제하고 출발한 것인데, 그러다 보니 백제가 불교를 수용한 침류왕枕流王 원년(384)보다 앞선 때가 되어 서로 모순을 빚게 되었다. 이 모두 백제가 중국 연호를 사용했을 것이라는 선입관에서 비롯되었다. 명문의 연호 부분을 더 이상 확인할 수 없는 상황에서는 '泰ㅇ'를 중국 연호로 볼 수도 있고 백제 연호로 볼 수도 있다. 아마 관계되는 어떤 보조 자료가 새로이 출현하지 않는다면, 그 해독은 영원히 미궁에 빠질 가능성도 매우 높다. 헌상설과 하사설은 자칫 고대사를 현재적 이해관계에 따라 해석한다는 비난을 받을 수 있는 문제이다.

칠지도를 학문 외적인 관점에서 접근해서는 안 되며, 그것은 독립 국가인 백제와 왜가 칠지도라는 물건의 교환을 통해 외교적 행위를 수행한 본질적 사실을 외면한 것이다.

칠지도 기사는『일본서기』를 편찬할 당시에 관련 전설을 채록한 것으로 보는 견해가 있다.『일본서기』를 편찬할 때 칠지도의 존재가 알려져 있었고, 신공황후대 기사는 소급하여 각색 편찬되었다는 것이다.[7] 당시 현존했을 칠지도를 두고 거기에 얽힌 전설을 채록했다면, 내용 자체는 훨씬 신빙성을 갖는다.『일본서기』의 칠지도 기사는 매우 구체적이다.[8] 그 기록에서 칠지도를 보낸 주체는 왕으로, 왕세자가 관련되었다는 근거는 없다. 칠지도는 외교문서이다. 그리고 그것을 매개로 한 양측 상대는 백제왕과 왜왕이다. 그런데 백제 측에서 왕세자가 왜왕을 상대로 했다는 것도 외교적인 격식에 맞지 않는 일이다. 또 왕과 세자 두 명이 왜왕의 상대로 거론된다는 것 자체도 의문이 따른다. 더욱이 백제에서는 태자太子라는 표현을 사용했지, 세자世子라는 용어를 사용한 적이 없었다. 따라서 칠지도 명문 중 '王世○' 부분을 '왕세자王世子'로 읽는 것은 지나친 해석이다.[9]

『일본서기』의 기록대로 칠지도를 전한 시기를 신공황후 52년으로 인정한다면, 실제 백제 근초고왕(재위 346-375)의 치세와 간극이 존재한다. 그런데『일본서기』보다 앞서 편찬된『고사기古事記』의 기록은 또 다르다.『고사기』는 712년에,『일본서기』는 720년에 각각 편찬되었다고 알려져 있다. 그래서『일본서기』에 비해『고사기』의 다음 기록은 보다 정확하다고 판단할 수 있다.

또한 백제국의 주인 조고왕照古王이 수말 한 필, 암말 한 필을 아지길사阿知吉師에 딸려서 공물로 바쳤다. 이 아지길사는 아직사阿直史 등의 선조이다. 또한 횡도橫刀와 대경大鏡을 공물로 바쳤다.[10]

『일본서기』신공황후기에는 칠지도를 보낸 백제왕을 초고왕肖古王이라 했고, 『고사기』에는 백제의 조고왕照古王이 횡도와 대경을 보냈다는 간단한 기록이 있다. 『고사기』의 관련 기사는 응신천황대應神天皇代의 일로, 『일본서기』의 신공황후 52년과 시기적으로 차이를 보인다. 이런 점들로 미루어 볼 때, 8세기대에 칠지도가 실재했고, 또 그에 관한 전설이 전승되어 오고 있었을 것이다. 이들 두 기록에 칼을 보낸 백제왕을 초고왕과 조고왕으로 표기한 점으로 미루어, 칠지도를 왜에 전한 시점은 근초고왕대로 추정된다. 다만 그 시기에 대한 『고사기』와 『일본서기』의 혼란은 분명하다.

칠지도가 근초고왕대에 제작되었을 것으로 추정하는 데 중요한 요소 중 하나가 서체書體 부분이다. 그 시대를 가장 정확하게 보여 주는 서체에 대한 분석 없이는 칠지도를 충분히 이해할 수 없을 것이다. 현존하는 백제의 서예 작품은 양적으로 많지 않다. 다만 그 시대를 대표하는 걸작들이 남아 있어 상호 비교가 가능하다.

중국 남북조시대南北朝時代는 서성書聖 왕희지王羲之(307-365)의 출현으로 서예사상 최고의 황금기였다. 백제도 이런 서예문화의 수입에 비상한 관심을 보인 듯하다. 왕희지를 계승한 양대梁代 최고 서예가 소자운蕭子雲과 백제 사신에 얽힌 일화에 그것이 나타난다.[11] 백제 사신이 길 떠나는 소자운을 배에까지 쫓아가 그의 글씨의 아름다움이 해외까지 알려졌음을 말하고 명적名迹을 구하고자 했다. 이에 소자운은 배를 사흘 동안 멈추고서 서른 장을 써 주고 금화 수백만을 얻었다고 한다. 이때가 백제 성왕 19년(541)이다. 당시 백제의 중국 남조 서예계에 대한 지대한 관심을 엿볼 수 있는 일화이다. 아울러 남조 최고의 문화를 실시간으로 수입하고 있는 사실도 알 수 있다.

백제 사신과 소자운의 일화가 있기 십육 년 전에 제작된 것이 무령왕지석武寧王誌石(525)이다. 무령왕지석의 서체가 남조의 그것과 관련이 깊으리라는 점을 미루어 짐작할 수 있다. 무령왕지석은 독특한 미감을 발산하는 서예술의 걸작이다. 글자의 대소大小가 다르고, 필획筆劃이 분명치 않은 부분이 있

는가 하면, 전체를 계산하지 않아서 배치의 균형이 부족한 듯하지만, 이런 것들이 세련된 필획과 어울려 승화되고, 같은 글자들이 모두 다른 형태를 이루고 있다.[12] 필획은 전체적으로 절제되고 자연스럽다. 그런 가운데 '乙' '巳'와 같은 글자는 획의 중간을 부드럽고 유연한 곡선으로 길게 빼서 한껏 기교를 부려, 마치 새와 뱀이 살아 움직이는 듯 기운생동의 운치가 있다. 이러한 무령왕지석은 중국 남조 서예술이 이룩한 절정의 경지가 표현되어 있다고 평가할 수 있다.

백제 웅진기熊津期(475-538)를 무령왕지석이 대표한다면, 사비기泗沘期(538-660)에는 사택지적비砂宅智積碑(654)가 있다. 같은 해서楷書이면서도, 무령왕지석의 서체가 남북조의 특징인 횡세橫勢가 강한 편방형인 데 비해, 사택지적비의 서체는 수隋·당唐의 특징인 종세縱勢가 강한 장방형 형태를 보인다. 수대隋代에는 불상이 세장細長한 형태로 날씬하게 표현되었다. 마찬가지로 서예에서도 같은 양식이 나타난 것이다. 무령왕지석의 서체는 자유분방하면서도 높은 예술성을 지니고 있다. 그에 비해, 사택지적비의 글자는 일정한 기울기와 크기로 표현되면서 공간과 필획이 정제되었다. 특히 사택지적비는 대구對句와 조응照應의 형식미를 지향하는 변려체駢儷體 문장으로서, 서체와 서로 어우러져서 귀족적 세련미의 절정을 이루었다.

무령왕지석과 사택지적비는 중국을 포함한 고대 동아시아 서예사에 확실히 자리매김할 수 있는 걸작들이다. 또한 각기 웅진기와 사비기를 대표하면서, 그 시대의 분위기를 가장 잘 드러내는 자료라고 할 수 있다. 무령왕지석의 서체는 이왕二王의 운치를 머금은 자유분방한 남조예술의 전형이다. 이에 비해 사택지적비는 남북조를 통일한 수·당의 영향으로 보다 균형 잡히고 정형화된 모습을 보인다. 서예는 그 시대를 직접적으로 표현하는 예술이다. 그렇기 때문에 백여 년의 시차를 두고 만들어진 두 금석문金石文의 서체에는 이렇게 커다란 차이점을 발견할 수 있다. 이런 점을 고려하면서 칠지도 명문과 서로 견주어 보면, 그 차이점이 확연히 드러난다.

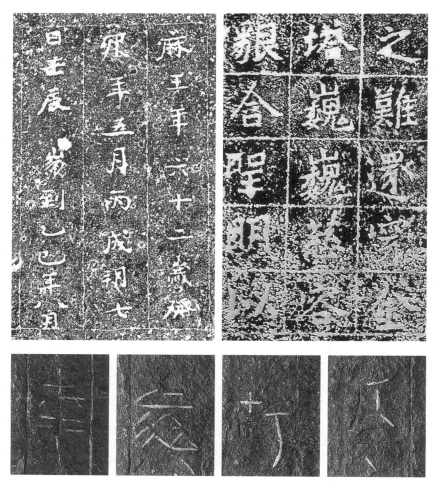

무령왕지석 탁본 중 일부. 공주 무령왕릉 출토. 525년. 국립공주박물관.(위 왼쪽)
사택지적비 탁본 중 일부. 부여 부소산성 출토. 654년. 국립부여박물관.(위 오른쪽)
칠지도 명문 중 '泰' '濟' '故' '倭'.(아래 왼쪽부터 차례로)

칠지도 명문의 서체는 해서이면서도 예서隷書의 풍취가 완연하다. 시기적으로 앞서 있다. 명문 중에 '濟''故''倭'와 같은 몇몇 글자들은 고식古式을 따르고 있으며, 이는 해서가 확립됨에 따라 사라진 결체結體이다.[13] 그리고 백제 웅진기에 보이는 자유분방함이나 이왕二王의 분위기는 찾아볼 수 없다. 무령왕지석에 보이는 행서行書의 흔적도 보이지 않는다. 그런 점에서 칠지도 명문은 웅진기 이전의 서체이다. 그리고 사비기와는 더욱 거리가 먼 서체이다. 따라서 서체로 본 칠지도의 제작 시기는 한성기漢城期(B.C. 18-A.D. 475)로 편년할 수 있다. 그리고 그것은 앞서 살핀『고사기』와『일본서기』의 기록과 결부시켰을 때 근초고왕대일 가능성이 매우 높다.

칠지도에 반영된 양기론陽氣論

칠지도는 일곱 개의 가지가 있는 칼이다. 당시 이런 형태의 칼을 고안했다는 것 자체가 대단한 파격이고 독창이다. "선세先世 이래 이와 같은 무기가 없었다"는 칼의 명문 내용과 같이, 역사상 초유의 창조품이었다. 그리고 현재까지 확인된 바로는 이런 칼의 형태를 찾아볼 수 없다. 이런 독특한 형태로 제작되었다는 측면 외에, 칠지도는 백제와 왜, 두 국가 간에 수여된 중요한 의례품儀禮品의 성격이 있다. 또 칠지도 명문 내용에는 분명 어떤 상징을 암시하고 있다. 과연 이런 독특한 칠지도를 만들게 된 관념과 배경은 무엇이었을까. 칠지도의 전래 내력을 전하는『일본서기』의 기록에서 우선 그 실마리를 짚어 보고자 한다.

52년 가을 9월 정묘삭 병자에, 구저久氐 등이 천웅장언千熊長彦을 따라 이르렀다. 곧 칠지도七枝刀 일구一口와 칠자경七子鏡 일면一面 및 각종 중요한 보물들을 바쳤다. 이어 말하기를, "신의 나라 서쪽에 강이 있는데 그 근원은 곡나철산谷那鐵山에서 나오고 있습니다. 길이 멀어 칠일七日을 가도 이르지

못합니다. 이 물을 마시고 이 산에서 제철하여 길이 성조聖朝에 바칩니다"
라고 말하였다.[14]

『일본서기』의 칠지도 관련 기사에는 그 제작 시기를 특별히 강조하고 있
다. 그렇다면 가지가 일곱 개인 독특한 모양의 전무후무한 칼을 만든 이유는
무엇일까. 거기에는 분명 상징성이 담겨 있을 것이다. 백제 사신이 칠지도를
바치면서 채철採鐵에 관해 설명한 것은, 그 과정에 특별함과 신성함, 그리고
주술성이 담겨 있다는 것을 말한다. 이렇게 특별한 시각時刻에 특별한 노력을
기울여 특별한 재료를 사용해서 칼을 만들었다는 것을 강조하고 있다. 그리
고 칼의 명칭을 칠지도라고 한 것이다.

칠지도에 새겨진 명문에는 제작에 따른 특별한 정성이 표현되어 있다. 백
번을 단조했다는 것은 무수한 담금질과 두드림을 반복한 철련鐵鍊로 만들었다는
말이다. 칠지도가 단조鍛造인가 주조鑄造인가 하는 문제도 논란거리이다. 지
금까지는 칠지도 명문의 표현 그대로 단조설을 상식적으로 인정하는 분위
기였다. 하지만 과학적인 분석이 뒤따르면서 주조설이 제시되었다.[15] 단조를
통해서 일곱 개의 가지 형태로 만들어내는 것은 매우 어려워 보인다. 그런 점
에서 '백련百練'이라는 단어도 단조의 의미보다는 어떤 특별한 상징어로 풀
이하는 것이 타당해 보인다.[16] 칠지도는 매우 특별한 재료를 선택하여 무수
한 담금질과 두드림을 반복하여 만들어졌다. 칠지도 명문이 하나의 맥락으
로 이루어졌음을 상기할 때, 명문에 표현된 시각과 노력과 재료는 모두 칠지
도를 수식한다. 그런 과정을 통해 칠지도를 만들었다.

『일본서기』의 칠지도 관련 기사에는 공통점이 있다. 칠지도, 칠자경, 그리
고 칠일이라는 단어에 보이는 숫자 '칠七'이다. 칼과 거울을 일곱 개의 가지
형태로 만들고, 먼 길을 칠일 걸려서도 이르지 못하는 것에 비유했다. 칠지
도와 칠자경이 칠일과 연계되어 있다. 백제의 이러한 서사 구조는 고구려에
서도 유사한 예를 찾아볼 수 있다. 고구려 2대 유리왕琉璃王은 아버지 주몽朱

蒙이 숨겨 놓은 칼을 찾아 나선다.『동국이상국집東國李相國集』에는 일곱 고개, 일곱 계곡의 바위 위에 있는 소나무에 칼을 숨겨 놓았다고 했으며,『삼국사기三國史記』에는 일곱 모가 난 돌 위 소나무 아래 숨겨 놓았다고 했다.[17] 백제에서 칠지도와 칠자경을 얻기 위해서는 칠일을 가도 이르지 못하는 먼 길이라는 난관이 있듯이, 고구려에서는 숨겨 놓은 칼을 찾기 위해서 칠령七嶺, 칠곡七谷, 칠릉七稜을 찾아 나서는 난관을 겪고서야 성취할 수 있음을 이 설화들은 말하고 있다. 이런 난관과 장애물을 극복하고 얻은 백제의 물건은 국가 간의 중요한 보물이 되었다. 그리고 고구려의 물건은 왕위에 등극할 수 있는 증표가 되었다.[18]

이렇게 거듭되는 숫자 칠七에는 분명히 깊은 뜻이 있어 보인다. 칠이라는 문자의 어원적 함의는 양陽이 완전히 갖추어진 숫자로서 양기를 상징하고, 하늘의 밝음과 불을 상징하며, 불의 완성된 수라든가 불의 남방南方을 의미한다.[19]

음양설은 중국 고대 우주론의 핵심 주제이다. 음양이기陰陽二氣의 성장과 소멸로 만물의 생성과 변화가 이루어진다는 논리이다.『주역周易』은 바로 이 음양의 변화, 즉 음변양화陰變陽化를 탐구한다. 음이 변하고 양이 화하는 그 변화는 진퇴의 과정을 거치면서 순환하고, 또한 그것과 각기 상응하는 강유剛柔는 낮과 밤의 형상을 갖고 있다.[20] 그리고 그 변화는 그에 상응하는 숫자로 표현되어, 천지의 만물과 천하의 만상이 모두 드러나게 된다.[21] 노양老陽은 구九, 노음老陰은 육六이고, 소음少陰은 팔八, 소양少陽은 칠七인데, 노양은 소음으로, 노음은 소양으로 각각 변한다.[22] 여기에서 늙은 음이 물러가고 젊은 양으로 변하는데, 그 숫자 칠은 양이 가장 왕성함을 상징한다. 이렇게 양강陽剛이 완전하게 갖추어져서 가장 왕성함을 드러내는 숫자가 칠이다.

숫자 칠이『일본서기』의 칠지도 관련 기록에 반복되어 표현된 것도 이런 사실과 무관하지 않다. 철이 생산되는 곡나철산이 칠일을 가도 이르지 못할 먼 거리에 있고, 칼과 거울을 각각 일곱 개 가지가 있는 특이한 형태로 제작

한 것이다. 칠지七支, 칠자七子, 칠일七日에서 숫자 칠의 반복은 특별한 의미를 담고 있다. 칠은 양강陽剛을 상징하므로, 칠지도는 지극한 양강의 상징이다. 칠지도가 백제에서 왜에 보낸 의례용 물건이라는 점에서 더욱 그렇다.

칼을 제작하는 데 이런 시관념時觀念은 동아시아에서 오랜 전통을 가지고 있다. 조선시대에 임금이 장수에게 내리거나 장수가 의장용으로 사용했던 사인검四寅劍이 있다. 그 칼도 양기가 가장 강한 인년寅年, 인월寅月, 인일寅日, 인시寅時의 사인四寅에 맞춰 제작한 것이다. 무武의 기상이 가장 강한 시점에 만들어 국왕의 병권을 상징하는 것도 같은 선상에서 이해할 수 있다. 원래 음기의 상징인 귀신이란 양기를 두려워하고 피한다. 따라서 양의 기운을 강하게 불어넣어 만든 사인검을 파사破邪, 벽사辟邪의 용도로 만들었다. 일곱 개의 가지가 달린 독특한 형태에 백 번 단련한 철로 만든 칠지도는 양강의 상징이자 그 구현이다. 칠지도는 최강의 양기가 내재되어 있어서 어떠한 음기의 삿된 기운도 무찌르기에 손색이 없다. 그렇기 때문에 파사와 벽사를 위한 최고의 기능을 발휘할 수 있다.

칠지도의 성음론聖音論

칠지도는 칼이다. 그러나 당시 백제에서 왜에 전한 칠지도는 단순한 칼이 아니었다. 그것은 명문이 새겨진 공식적인 외교문서였다. 그렇기 때문에 칠지도에는 정치적 외교적 군사적 의도가 내재되어 있다는 점을 고려하지 않을 수 없다. 칠지도 앞뒤 명문은 하나의 텍스트 구조이다. 명문의 문장은 당시 백제 조정에서 외교문서로 신중하게 작성되었을 것이다. 그 문장은 치밀하게 상호 조응하면서 외교적인 수사와 함께 백제 측에서 말하고자 하는 바가 충분히 녹아 있다고 보아야 한다. 거기에는 분명히 맥락이 존재하고 있다.

칠지도를 특별하게 만든 의도는 그 특별한 용도에 있다. 그 설명은 명문 'o辟百兵'에 담겨 있다. 그동안 'o' 안에 들어갈 글자로 '生' '進' '出' '世'

'帶' 등 연구자에 따라 판독이 엇갈려 왔다. 그러던 것이 최근의 정확한 판독에 의해 '帶'로 밝혀졌다.[23] "칠지도를 차면 백병을 물리칠 수 있다"로 해석된 것이다. 이것이 칠지도 전달의 목적이다. 그리고 이어지는 명문, "백병을 물리칠 수 있어, 후왕侯王에게 이바지할 만하다"에서, 백제왕과 후왕 간의 상호 군사적인 관심과 지원, 동맹의 외교적 관계의 뜻을 담고 있다.

칠지도 앞면의 내용은 직접적인 제작 동기와 목적을 표현하고 있다. 그에 비해 뒷면의 내용은 보다 차원 높은 의미를 담고 있다. 뒷면에서 논란의 핵심이 되는 부분은 '百濟王世○'이다. 이것을 백제왕세자百濟王世子로 판독함이 과연 적절한가 하는 문제이다. 그런데 백제에서는 세자라는 표현을 사용했다는 근거를 찾아볼 수 없다. 다만 중국 사서史書에 백제 왕세자라는 표현을 사용했다는 예를 증거로 들 수 있다.[24] 중국 측에서 조공 관계에 있는 백제에 대해 그런 표현을 사용한 것은 당연하다. 그러나 『삼국사기』를 비롯한 기록에는 백제 왕자를 태자太子로 호칭한 것이 분명하다. 그리고 무령왕비지석武寧王妃誌石에는 왕비를 태비太妃라고 했다. 무령왕이 중국으로부터 책봉을 받았지만, 그 지석에 '붕崩'자를 사용한 것으로 미루어서도, 백제에서 세자라는 용어를 사용했다고 주장할 근거는 없다. 따라서 칠지도 뒷면의 논란이 되는 부분을 '백제왕세자'로 판독하는 것은 재고되어야 한다.

만약 왕세자로 판독할 경우, 여러 가지 무리한 해석이 뒤따를 수 있다. 우선 "후세에 전하여 보일지어다"라고 한 마지막 부분에서 보듯이, 칠지도는 분명히 하행下行의 외교문서이다. 그래서 왕이 아닌 왕세자가 왜국의 왕에게 하행의 문서를 보냈다고 본다면, 양국 간의 종속관계는 상당히 심각하다고 하지 않을 수 없다.

칠지도 뒷면의 명문도 분명히 하나의 맥락과 구조를 가지고 있다. 문장을 작성한 이가 그것을 고려했음은 당연하다. 이 점을 염두에 두고 명문을 살펴보면서 그 구조에서 표현하고자 했던 바를 추구해 보고자 한다. 우선 뒷면 명문의 선두와 후미의 단어 선택이 흥미롭다. 그것은 선세先世와 후세後世이다.

선세로 시작해서 후세로 끝나는 문장이다. 선세는 과거이고 후세는 미래이다. "선세 이래 이와 같은 무기가 없었다"는 것은 과거부터 현재 직전까지의 상황이다. 그리고 "후세에 전하여 보일지어다"라는 것은 현재 이후부터 미래까지의 상황을 표현한 것이다. 이러한 문장의 맥락과 구조로 볼 때, 그 중간에 위치한 문장의 내용은 당연히 현세일 수밖에 없는데, 앞뒤로 위치한 선세와 후세 중간에 있는 '백제왕세百濟王世'가 그 현세를 말하고 있다.[25] 그리하여 과거는 선세이고, 현재는 백제왕세이며, 미래는 후세가 될 것이다.

'백제왕세'와 같은 표현은 일본 에다후나야마고분江田船山古墳 출토 은상감명문도銀象嵌銘文刀에도 나타난다. 1873년에 발굴된 이 고분은 전방후원前方後圓의 대형 고분이다. 여기에서는 한반도에서 제작한 금동관모와 신발이 출토되어 관심을 모았다. 은상감명문도에는 "治天下獲○○○鹵大王世奉事典曹人(…)"이라는 명문이 있다. 그 명문 가운데 대왕이 왜왕인지 백제 개로왕蓋鹵王인지를 두고 논란이 있다.[26] 그런데 이 은상감명문도에 '대왕세大王世'라는 표현이 보인다. 따라서 칠지도 명문의 '백제왕세'도 같은 맥락에서 파악할 수 있는 또 하나의 방증 자료라 할 수 있다.

칠지도 명문은 선세, 백제왕세, 후세의 구조로 조직되었다. 그리고 그것은 선세, 현세, 후세 삼세三世의 맥락을 형성하고 있다. 이는 당시 백제인의 역사의식을 보여 주는 단면이다. 칠지도를 만든 현세를 선세와 분명히 구분하고 있다. 그리고 백제인이 생각하는 당시 현세를 미래인 후세에 전승하고자 하는 의지를 보다 확고하게 드러낸 것이다. 칠지도 명문의 "선세 이래 이와 같은 무기가 없었다"라는 문구는 백제국의 문화적 자부심의 강력한 표현이다. 물론 칠지도의 창조성과 기술력을 단순히 높이 평가한 말이기도 하다.

그렇지만 과거에서 현재에 이르기까지 일찍이 이와 같은 무기가 없었다는 말에는, 칠지도에 담긴 의미를 당시 현재에 새로운 문화적 창조로써 인식하면서 백제국의 강한 자존의식을 은연중에 내포하고 있다. 그렇기 때문에 이 칠지도를 길이 전하여 후세에 보이도록 함으로써 당시 백제국의 문화적 역

량을 영원히 과시하고자 하는 뜻이 담겨 있다. 여기에서 칠지도를 창조한 백제의 자랑스러운 당대, 즉 백제왕세는 성음聖音의 시대였다. 그 성음의 시대의 한 표현으로 백제국에서는 칠지도를 창조했다. 그리고 그 성음의 시대의 징표로서의 칠지도를 왜왕에게 주니, 길이 후세까지 전하여 보이라는 뜻이다.

외교적 의례품으로 칠지도와 칠자경을 제작한 백제의 사상적 관념적 배경에 대해서는 좀 더 깊은 천착이 있어야 한다. 그것은 칠지도가 제작된 당시 백제라는 역사적 공간과 동아시아의 연계성 속에서 접근해야 할 필요가 있다. 칠지도 명문을 우선 불교 사상적 배경에서 생각해 볼 수 있다. 명문 중 '기생성음奇生聖音'에서 성음을 불교용어로 인정하고, 불타의 음성과 가르침, 석가의 은택과 가호 등으로 풀이한 경우이다.[27] 특히 위진남북조시대 한역불전漢譯佛典 중에 칠각七覺, 칠보七寶, 칠종지七種支, 칠각지보七覺支寶 등의 용어들이 있다. 그래서 칠지도 명문을 불교사상과 연계시켜 설명한 것이다. 그러나 이런 견해에는 몇 가지 허점이 있다. 칠지도 제작 연대를 근초고왕(재위 346~375) 때로 인정한다면, 백제에 아직 불교 자체가 수용조차 되지 않았다. 그리고 침류왕이 불교를 공인한 384년, 즉 4세기 말에 칠지도가 제작되었다고 할지라도, 국가 간의 외교적 의례품에 불교적인 내용을 담을 수 있는가 하는 점도 의문이다. 또한 백제에서 왜에 불교를 전한 때는 6세기 중엽 성왕 때인 552년이라는 분명한 역사적 기록을 일방적으로 무시할 수도 없다. 게다가 불타의 가르침을 형상화하는 데에 하필 칼이라는 무기의 형태로 표현했는가 하는 점도 납득할 수 없는 점이다. 끝으로 성음을 불교적인 의미로 해석한다고 할지라도, 그 밖의 명문 어디에도 그러한 분위기를 느낄 수 있는 부분이 없다. 이런 사실들로 미루어 불교를 칠지도 제작의 사상적 배경으로 파악하는 데에는 무리가 있다.

칠지도에 유교적 관념이 내포되거나 반영되었다는 이렇다 할 주장은 없다. 그리고 유교와 칼이 서로 어떤 연관성이 있다고 보기도 어렵다. 그에 비

해서 칠지도의 사상적 배경을 도가道家에서 찾는 견해들이 있다. 예컨대, 중국 동진東晉에서 원칠지도原七支刀가 제작되어 백제로 전해진 것으로 보고, 칠지도를 도교의 양도제禳禱祭의 의기儀器로 파악하면서, 성음을 도교 신선의 말씀으로 풀이한 것이다.[28] 또 다른 예는 4세기 후반 백제에 음양오행설과 같은 도교사상이 영향을 미치고 있다고 추측하면서, 또한 근초고왕 때 장군 막고해莫古解의 『노자老子』인용 사실을 들어 성음이란 도가의 언설이라는 견해이다.[29]

성음은 칠지도 명문 구조에서 매우 중요한 위치를 차지한다. 백제가 왜에 칠지도를 보낸 이유가 되기 때문이다. 성음에 의하거나, 또는 근거를 두거나, 아니면 성음이라는 이념을 전파하기 위한 목적으로 칠지도를 보낸 것이 된다. 그런 점에서 칠지도 명문 성음이 도교 신선의 말씀이나 도가의 언설이라는 견해에는 문제가 있다. 도교나 도가사상이 백제사회에서 지배 이념으로 존재하고 있었을 때에 그것이 가능하다고 본다. 그리고 백제가 도교나 도가 이념을 왜에 전파하기 위한 목적이었다면, 두 국가 간에 그런 이념에 대한 인식의 공유가 존재했을 때에 성립될 수 있는 문제이다. 따라서 성음을 도교 신선의 말씀이나 도가의 언설이라고 판단하는 데에도 무리가 따른다.

성음은 성스러운 음성이나 소리, 또는 성인의 음성이다. '성聖'은 '신神'과 달리, 인간의 영역이자 도달할 수 있는 범위에 속한다. '성聖'이란 한자는 특별히 큰 귀를 가진 사람이 입 옆에 서 있는 모습을 상형象形한 것이라고 한다. 그래서 신의 계시나 그 계시를 나타내는 소리를 들을 수 있는 예민한 청력의 소유자를 지칭하는 글자로 해석되며, 이와 함께 눈 밝음까지 포괄하는 개념으로서 은밀한 곳까지도 꿰뚫어 보는 본질적 속성이 있다고 한다.[30] 밝음을 가능케 하는 것은 태양이다. 그래서 성은 태양과 연관되어 논의된다. 성인의 몸은 태양과 같아서 그 빛은 천지를 가득 채운다거나, 성왕의 덕은 태양과 같아 만물을 변화 화육하고 도달하지 않는 바가 없다고 하였다.[31] 이는 성의 본질로서의 눈 밝음이 천하를 밝게 비추는 기능뿐만 아니라 태양광의 생명력

이 만물을 화육하는 것까지 포괄하는 것이어서, 그 연원이 태양신에서 비롯되었음을 알 수 있다.[32]

칠지도의 명문 성음도 이런 상징과 주술적 관념의 범주 내에서 해석이 가능하다. 칠지도의 명문은 국제적 외교문서이기 때문에 글자 하나하나마다 신중한 선택을 했을 것이다. 그 중에서도 성음은 중심어이다. 따라서 당시 백제와 왜 두 국가 간의 외교문서에 성음이라는 불교나 도가, 도교의 진리를 내세웠다고 보기는 어렵다. 하지만 칠지도라는 독특한 칼을 제작하게 된 당대의 관념은 분명 존재했을 것이다. "七支刀帶辟百兵"이라는 명문대로, 칠지도를 차면 모든 병기를 물리칠 수 있다고 했다. 이는 벽병주술辟兵呪術이다. 이주술은 특정 기물의 주력呪力을 빌려 악귀나 사귀에 의해 자행될 수 있는 전화戰禍를 퇴치 또는 회피하려는 것으로, 중국 전국시대에 광범위하게 확인되고 있으며, 후대까지 오랫동안 지속되었다.[33]

칠지도의 도교적 상징

칠지도에 담긴 벽사辟邪와 벽병辟兵은 주술성을 의미한다. 따라서 칠지도를 도교의 주술구呪術具로 보는 견해가 있다. 후쿠나가 미즈지福永光司는 도교의 주술적인 위력으로 적군을 격퇴시킨다는 목적이 칠지도에 담겨 있다고 주장했다.[34] 칠지도를 도교적 주술구로 언급한 내용을 요약하면 다음과 같다.[35]

4세기 초 동진東晋의 갈홍葛洪이 쓴 『포박자抱朴子』「금단金丹」편에, 금과 수은을 섞어 황토로 된 항아리에 넣고 육일니六一泥로 봉한 후 불을 때서 만든 단금丹金을 도검에 바르면 적병을 만 리 밖으로 쫓아 버릴 수 있다는 비결이 있다. 후쿠나가는 단금을 바른 도검이 적병을 물리친다는 것과 마찬가지로 칠지도도 같은 기능을 가졌다고 주장했다. 그리고 칠지도의 독특한 형태도 앞에 나온 '육일니六一泥'에서 추론하고 있다. 육일니의 육六이란 숫자는 연금술에 사용되는 적석, 황토, 석회 등 여섯 가지 약물을 가리키며, 일一이란 약

물들을 녹여 조합하는 용광로의 불이다. 칠지도가 좌우에 각 세 개씩 여섯 개의 가지와 중앙에 한 가지가 있는 형상을 한 것도 바로 이 육일니의 표현이라는 것이다.

이런 주장은 『포박자』의 내용에 근거하여 칠지도의 기능과 그 형태적 특징의 의미를 추론한 것이다. 이렇게 『포박자』의 기록을 직접적 근거로 한 추론은, 당시 백제에서 칠지도를 실제 제작할 때 『포박자』를 참고하여 그 관념을 구현했다는 전제에서 비롯될 수 있다. 그런데 『포박자』의 기록이 칠지도의 기능과 형태를 설명·논증해 주는 구체적이고 직접적인 증거는 없다.[36] 따라서 『포박자』에 국한시킬 필요는 없어 보인다. 오히려 중국 도교에 대한 넓은 시각에서 칠지도 제작의 사상적 배경을 살피면서, 당시 백제사회와 상호 연계시키는 것이 보다 정확한 사실에 접근할 가능성이 높다.

칠지도는 『일본서기』에 칠자경과 일괄로 기록되었다. 여기에는 두 가지 특성이 내재되어 있다. 첫째는 공통된 칠이라는 숫자의 의미이다. 둘째는 검劍과 경鏡의 일괄성이다. 우선, 검과 경을 왜倭에 일괄로 보낸 이유는 무엇인가. 일찍이 고대 중국에서는 이 두 물건에 의미를 부여하고 있었다. 특히 도교에서는 이 두 물건을 중요시했다. 검과 경은 실용의 기능을 가지고 있다. 유가 경전에서는 이 두 기물을 실용 이상의 어떤 의미를 부여하지 않았다. 그에 비해 도교에서는 단순한 실용의 기물이 아니라 신비화하여 신령시하였다.

일찍이 후쿠나가는 도교에서의 검과 경의 연관성과 의미를 정리, 분석한 바 있다.[37] 도교에서의 경에 대한 사상은 『노자老子』『장자莊子』에서 비롯되어 『회남자淮南子』『열자列子』에 계승, 발전했다. 천지만물의 감경鑑鏡으로서의 명경明鏡은 참위설讖緯說에 의해 성인과 제왕 권력의 상징이 되었고, 그것이 다시 상서설祥瑞說과 결합되면서 신선신앙으로 표현되었다.[38] 경과 마찬가지로 검 또한 신령시되었다. 한대漢代부터 신검神劍과 보검寶劍 사상이 크게 유행했다. 육조시대에는 검을 신비화 또는 신령시하는 관념이 일반 지식인과

도사들에게 많이 퍼져 있었다. 검을 신령시하는 관념은 노장철학에 근거하고 있으며, 보검이나 신검이 지배 권력을 상징하였고, 검의 영위靈威가 점성술적 천문학과 결합되었으며, 신선술에 의해 주술화의 경향을 강하게 띠기도 했다.[39] 이런 성격의 두 기물, 검과 경은 그 신령성 때문에 당시 왕후나 귀인들과 같은 지배 권력의 능묘陵墓 부장품으로 일괄 매장되기도 한 것이 사실이다.[40]

검과 경은 이렇게 참위, 천문, 상서, 신선 등 잡다한 관념들이 부가되면서 신령성을 더해 갔다. 백제에서 칠지도와 칠자경이라는 두 기물을 함께 보냈다는 사실도 이런 바탕에서 이해해야 한다. 그것은 실용적 물건이 아니다. 상징성과 신령성을 강하게 내포하고 있다. 그리고 검과 경을 독특하게 칠지와 칠자 형태로 제작했다는 점도 그러한 성격을 더욱 강조하고 있다.

다음으로, 칠지도의 칠이라는 숫자에 주목하고자 한다. 고대 중국에서 칠은 북두칠성의 숫자이다. 주지하다시피 북두칠성은 동양 천문의 별자리에서 중요한 위치를 차지한다. 그 천문 체계는 중앙의 삼원三垣에 그 둘레를 감싸는 이십팔수二十八宿로, 삼원의 중심인 자미원紫微垣에 북두칠성이 위치한다. 북두칠성은 칠정七政을 가지런히 하고, 중앙에서 돌면서 사방四方을 제도하며, 음양陰陽을 나누고, 사시四時를 세우며, 오행五行을 가지런히 하고, 절기節氣와 도수度數를 이행하면서, 모든 기원紀元을 정하는 일에 연관되어 있다.[41] 고대 중국에서 천문은 객관적 관측 대상으로만 여겨진 것은 아니었다. 그것은 천인감응天人感應의 맥락에서 인간계와 밀접한 존재로 인식되었고, 그 연장선상에서 북두칠성 신앙은 도교에서 중요한 위치를 차지하면서 발전했다.[42]

한漢의 왕망王莽은 주술로써 중병衆兵을 물리치기 위해 북두칠성 모양의 기물器物을 만들어 친교親郊를 지냈다.[43] 『포박자』에는 점성술적 천문과 연결시켜 그 신령성을 말하고 있는 대목이 있다. 어떤 사람이 병기兵器를 피하는 법을 포박자에게 물었다. 이에 포박자가 이르기를, 오吳의 손권孫權은 무수히

적진에 나아갔지만 자기 무기에 북두北斗와 일월日月이라는 글자를 쓰기만 하더라도 백인白刃을 두려워할 필요가 없었다고 했다.[44]

이런 신령성이 검과 연결되어 나타났다. 그 대표적인 예가 경진검景震劍이다. 경진검은 음양을 나타내는 두 자루의 보검이다. 양검陽劍에는 칼날 끝부분에 건乾을 상징하는 북두칠성을 그렸다. 그리고 음검陰劍에는 곤坤을 상징하는 뇌전雷電이라는 글자를 새겼다. 당唐의 도사道士인 사마승정司馬承禎은 「경진검서景震劍序」에서 그 뜻과 상징을 해설했다. 경진검의 양검에 북두칠성이 베풀어져 있으니 만물이 복종하지 않을 수 없으며, 몸에 차면 내외를 호위할 수 있고, 만물에 쓰면 사람과 귀신을 부릴 수 있다고 한 것이 그것이다.[45] 이렇게 검에 양陽의 정精이자 건乾을 상징하는 북두칠성을 새겨서 신령성을 부여하고 있다.

그런데 앞서 논증한 바와 같이, 숫자 칠은 양이 가장 왕성함을 상징한다. 양강이 완전하게 갖추어져서 가장 왕성함을 드러내는 숫자가 바로 칠이다. 경진검의 양검에 새겨진 북두칠성의 일곱 개의 별은 양陽의 정精을 상징한다. 따라서 양의 기운이 가장 강성할 때 만든 칠지도와 북두칠성을 새긴 경진검의 양검은 같은 성질의 상징을 공유하고 있다. 칠지도를 가지가 일곱 개 달린 독특한 형태로 만든 데에는 분명 강한 상징이 내재되어 있다. 여기에 칠지도와 북두칠성의 상관관계가 있다. 그런 점에서 칠지도는 양의 정을 상징하는 북두칠성의 추상적 표현이라고 할 수 있다.

맺음말

칠지도 명문의 서체는 해서이면서도 예서의 풍취가 완연하다. 몇몇 글자들은 고식古式을 따르고 있는데, 해서가 확립됨에 따라 사라진 결체結體이다. 백제 웅진기에 보이는 자유분방함이나 이왕二王의 분위기는 찾아볼 수 없다. 사비기와는 더욱 거리가 먼 서체이다. 따라서 서체로 본 칠지도의 제작 시기는

한성기로 편년할 수 있으며, 역사 기록에 비추어 근초고왕대일 가능성이 매우 높다.

음양설은 중국 고대 우주론의 핵심 주제이다. 음양이기陰陽二氣의 성장과 소멸로 만물의 생성과 변화가 이루어진다는 논리로서, 숫자 칠七은 양이 가장 왕성함을 상징한다. 이렇게 양강陽剛이 완전하게 갖추어져서 가장 왕성함을 드러내는 숫자가 칠이다. 이런 숫자 칠이 『일본서기』의 칠지도 관련 기록에 반복되어 표현된 것도 이런 사실과 무관하지 않다. 철이 생산되는 곡나철산谷那鐵山이 칠일을 가도 이르지 못할 먼 거리에 있고, 칼과 거울을 각각 일곱 개 가지가 있는 특이한 형태로 모두 제작한 것이다. 칠지七支, 칠자七子, 칠일七日에서 칠의 반복은 특별한 의미를 담고 있다. 이렇게 무기와 관련된 숫자 칠의 반복은 고구려 유리왕설화에서도 나타나듯이 당시 동아시아에 널리 퍼져 있었다. 칠은 양강陽剛을 상징한다. 따라서 칠지도는 지극한 양강의 상징이다. 칠지도가 백제에서 왜에 보낸 의례용 물건이라는 점에서 더욱 그렇다.

칼을 제작하는 데 시관념時觀念은 동아시아에서 오랜 전통을 가지고 있다. 원래 음기의 상징인 귀신이란 양기를 무서워하기 때문에 양의 기운을 강하게 불어넣어 만든 사인검四寅劍이 파사破邪, 벽사辟邪의 용도로 만들어졌다. 일곱 가지가 달린 독특한 형태에 백 번 단련한 철로 만든 칠지도는 양강의 상징이자 그 구현이다. 칠지도는 최강의 양기가 내재되어 있어서 어떠한 음기의 삿된 기운도 무찌르기에 손색이 없다. 그렇기 때문에 파사와 벽사를 위한 최고의 기능을 발휘할 수 있다.

칠지도 명문의 중심어는 성음聖音이다. 성聖이란 한자의 어원은 원래 태양과 연관이 있어서 천하를 밝게 비추는 기능뿐만 아니라 빛의 생명력이 만물을 화육하는 것까지 포괄하는 것이었다. 칠지도 명문의 구조는 선세, 현세, 후세의 삼세의식을 바탕으로, 현세 백제의 강한 문화적 자존의식을 표현하고 있다. 백제는 성음의 시대를 상징하는 칠지도를 보내면서, 이 칼을 차면

모든 병기를 물리칠 수 있다고 했다. 이것은 특정 기물의 주력呪力을 빌려 악귀나 사귀에 의해 자행될 수 있는 전화戰禍를 퇴치 또는 회피하려는 벽병주술辟兵呪術의 예이다.

고대 중국에서는 검에 양陽의 정精이자 건乾을 상징하는 북두칠성을 새겨서 신령성을 부여하였다. 예컨대 경진검景震劍에는 북두칠성이 베풀어져 있으니 만물이 복종하지 않을 수 없으며, 몸에 차면 내외를 호위할 수 있고 만물에 쓰면 사람과 귀신을 부릴 수 있다고 하였다. 그런데 북두칠성은 일곱 개의 별로서, 양의 정이자 양이 가장 왕성함을 상징한다. 양강이 완전하게 갖추어져서 가장 왕성함을 드러내는 숫자가 바로 칠이다. 칠지도를 가지가 일곱 개 달린 독특한 형태로 만든 데에는 북두칠성의 강한 상징이 내재되어 있다. 그런 점에서 칠지도는 양陽의 정精을 상징하는 북두칠성의 추상적 표현이라고 할 수 있다.

무령왕릉 조영의 사상적 배경

머리말

무령왕릉武寧王陵은 백제사에 풍부한 자료를 제공하고 있다. 그래서 이에 대해 많은 연구들이 진행되었다. 백제 전통 묘제墓制의 틀을 깬 전축분博築墳의 등장을 어떻게 설명할 것인가도 큰 문제이다. 묘지명墓誌銘을 두고 전개된 해석들도 분분하다. 그리고 다양한 유물들의 성격과 상호 관계도 문제이다. 또한 유물의 국제성에 맞추어 동아시아의 커다란 역사적 흐름 속에서 무령왕릉을 조망할 수도 있다. 이렇게 다양한 접근과 시도가 있어 왔지만, 막상 이렇다 할 성과가 없었다는 지적도 일부 존재하고 있다.

이런 문제점에 대한 반성에서 이 논문을 시작하고자 한다. 묘제는 매우 보수적이다. 그런데 기존에 없었던 혁신적인 전축분을 채용한 이유는 무엇이며, 무령왕릉 조영造營에 어떠한 관념과 사상을 담고자 했는가 하는 본질적인 문제점에서 출발하려는 것이다. 이런 철학적인 질문을 던졌을 때 가장 먼저 부각되는 사실이 있다. 그것은 무령왕릉을 성왕聖王이 조영했다는 점이다. 따라서 성왕의 개인적인 삶과 관념, 사상, 그리고 그를 둘러싼 역사적 상황을 보다 면밀히 분석함으로써, 무령왕릉 조영의 배경을 밝히고자 하는 것이다. 이런 접근을 통해 무령왕릉 조영에 대한 새로운 사실들을 확인할 수 있을 것으로 기대해 본다.

무령왕릉 조영과 불교·도교적 성격

백제 묘제는 다양한 편이다. 또 시기별로 일정한 유행을 이루기도 했다. 묘제에 대한 구분은 각기 다를 수 있지만, 흙을 파서 묻는 토광土壙, 돌을 쌓아 만든 적석積石, 항아리에 묻는 옹관甕棺, 판석재로 거실을 만드는 석실石室, 벽돌로 꾸민 전축塼築 등의 방법이 백제에서 사용되었다. 이러한 묘제의 유행도 하나의 커다란 흐름을 형성하고 있다. 한성기漢城期에 토광묘의 단계를 지나 적석총이 등장하고 이어 횡혈식석실묘橫穴式石室墓가 대두되는가 하면, 웅진기熊津期에는 횡혈식석실묘가 주류를 이루었고, 사비기泗沘期에 이르러서는 그것이 대세를 장악하고 지방으로 확산되는 추세였다.[1] 따라서 백제 묘제에서 가장 큰 관심은 횡혈식석실묘라 할 수 있다.

그런데 묘제의 이러한 변천은 당시 백제인들의 필요, 기술, 관념 등을 반영하고 있다. 묘 조영의 비용과 난이도 그리고 기술적인 측면에서 보면, 토광, 적석, 석실의 순으로 진전된 것이라고 할 수 있다. 흙이나 돌로 관을 감싸 공간을 없애는 것이 아닌, 거실이라는 공간에 관을 두어 석실이 죽은 이에 대한 사후세계를 더 배려한 것으로 보인다. 그런 점에서 석실묘는 다른 묘장墓葬 방법에 비해 발전된 제도라고 할 수 있다. 또한 횡혈식석실묘는 추가 매장할 수 있는 이점과 함께, 가족단위 직접 지배방식을 통한 국가 지배력의 발전과도 밀접한 관련이 있다는 것이다.[2] 이러한 장점과 사회적 배경 속에서 횡혈식석실묘는 백제 묘제를 대표하게 되었다.

이러한 백제 묘제의 흐름 속에서 전축분塼築墳의 무령왕릉이 출현한 것이다. 횡혈식석실묘가 대세를 이룬 웅진기에 전축분의 등장은 분명 이질적이라 하지 않을 수 없다. 묘제란 매우 보수적이란 점을 고려할 때, 전축분 조영을 구상하고 실행한 것은 지극히 의미심장한 사건이다. 백제의 전축분은 모두 네 기基가 확인되고 있는데, 무령왕릉과 송산리宋山里 6호분이 확실하며, 공주 교촌리의 두 기는 파괴되어 그 실상이 정확하지 않다. 이 네 기의 전축

분은 모두 같은 어간에 조영된 것으로 파악되고 있다.[3] 이렇게 무령왕릉 조영 시기에 같이 나타났다가 사라진 백제 전축분에 대한 설명과 그것을 대표하는 무령왕릉의 역사적 의미에 대한 추구는 매우 중요한 문제가 아닐 수 없다.

한반도에 전축분이 존재했던 시기는 낙랑군시대樂浪郡時代였다. 그러나 낙랑군이 폐지되면서 전축분도 함께 사라졌다. 그것은 한문화漢文化의 일부로서 존재했다가 없어진 것이다. 한의 전축분은 이후 육조문화六朝文化에 계승되면서 중요한 요소를 차지했다. 무령왕릉이 이러한 육조의 양梁의 전축분과 매우 유사하다는 데는 이의異議가 없다.[4] 전축분이라는 점을 위시하여 묘지권墓地券, 진묘수鎭墓獸를 비롯한 각종 유물, 그리고 송산리 6호분의 '梁官瓦爲師矣'가 새겨진 연화문전蓮華文塼의 존재가 그러하다. 그렇다면 이렇게 남조 양의 묘제를 전격적으로 채택한 당시 백제의 의도를 밝혔어야 하지만, 지금까지 그에 대한 구체적인 논의는 거의 없었다. 그나마 남조의 선진문물을 도입하여 국력 중흥의 기반을 마련하려고 했다는 설명이 있기는 하지만, 그것은 답이 될 수 없다. 선진문물 가운데 왜 하필 묘제인가 하는 점에 대한 해명이 필요하다.

무령왕릉의 전돌은 인근 송산리 6호분과 유사하다. 태토胎土는 입자가 고르고 잘 수비水飛되었으며, 고온에서 소성되었다. 일 밀리미터 이상 되는 입자들을 제거한 고운 태토이고, 소성 온도도 섭씨 칠백 도에서 천이백 도로, 부여 정동리 가마터의 전돌 시료와 서로 일치하고 있어서, 이곳에서 무령왕릉과 송산리 6호분의 전돌이 제작되었을 것으로 추정된다.[5] 그리고 송산리 6호분의 '梁官瓦爲師矣'가 새겨진 연화문전의 존재로 미루어 무령왕릉 또한 그러한 범주에서 벗어나지 않았을 것이다. 송산리 6호분은 축조 방법에 있어서 가로와 세로 쌓기를 열에 하나, 여덟에 하나, 여섯에 하나, 넷에 하나 등 여러 방법을 혼용하고 있다. 그에 비해 무령왕릉은 넷에 하나씩, 이른바 사평일수四平一竪로 일관되게 쌓아 올렸다. 그리고 상부의 곡선 천장에 이르러서는 전돌이 서로 물려 내려앉지 않도록 사각이 아닌 마름모꼴 맞춤형 전돌 일

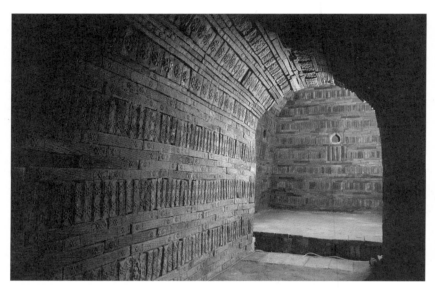

무령왕릉 내부. 525년. 충남 공주 금성동.

곱 종을 별도 제작해서 사용했다. 이는 전돌을 소성하기 전에 치밀한 수학적 계산이 없이는 왕릉의 설계 자체가 불가능함을 알려 주는 사실로서, 당시 중국 육조 능묘의 그 어느 것보다 발달된 기술의 뛰어난 수준을 보여 주는 것이다.[6] 더욱이 전돌은 소성과정에서 수축되기 때문에 그 비율도 함께 고려해 제작해야 한다는 점에서 그 과정의 치밀성을 엿볼 수 있다.

무령왕릉의 전돌은 연화무늬가 대부분을 차지한다. 송산리 6호분은 동전무늬가 주종을 이루는데, 무령왕릉에는 연도羨道 입구 부분에 동전무늬와 연꽃무늬가 혼용되고, 내부는 연화무늬가 주종을 이루는 것과 서로 대비된다.[7] 백제에서 이렇게 연꽃무늬가 대거 등장한 예는 무령왕릉이 최초이다. 연꽃은 불교의 대표적 상징이다. 무령왕릉의 내부를 온통 연꽃무늬로 치장한 것은, 그렇게 조영한 백제 성왕의 사상과 신앙의 불교적 사유를 반영하고 있다.

백제는 한성시기에 불교를 수용한 이후, 성왕대에 이르러 그 관련 기록들이 집중적으로 나타나기 시작한다. 겸익謙益이 성왕 초년에 인도에 건너가서 율장律藏을 가져와 번역했고, 비슷한 시기에 발정發正이 중국에 유학하고 귀국하면서 법화신앙 관련 설화를 남겨 이후 백제 법화신앙 발전의 토대를 이루었으며, 성왕 19년(541)에는 양梁에 열반涅槃 등의 경의經義를 요청하여 받아들인 기록들이 전하고 있다.[8] 또한 성왕이 일본에 불교를 전하였고, 일본의 한 사찰 연기설화에 의하면 불심佛心이 깊은 인도의 왕이 백제 성왕으로 태어나 불교 포교에 전력한다는 것이어서, 백제가 불연국佛緣國임을 강조하고 있을 정도이다.[9] 이런 근거들로 미루어 볼 때 성왕대에 불교문화가 매우 발달했고, 비록 성왕 초기이지만 무령왕릉 조영에 연꽃무늬 전돌로 치장한 것이 당연해 보인다. 그리고 당시 백제 불교는 법화신앙이 주류를 이루고 있었다. 법화法華란『묘법연화경妙法蓮華經』으로, 부처의 미묘한 법을 연꽃에 비유한 것이기에 특히 연꽃무늬가 강조되고 있다. 이러한 당대의 사상적 분위기 또한 무령왕릉의 연꽃무늬 치장과 관련이 있을 것으로 보인다. 연꽃무늬로 무령왕릉 내부 공간을 둘러싼 것은 불교가 그 공간 구조의 사상적 바탕을

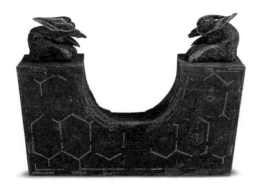

무령왕비 두침. 공주 무령왕릉 출토. 높이 33.7cm, 길이 40cm. 국립공주박물관.(왼쪽)
두침의 어룡 부분.(오른쪽)

이루고 있다는 것을 말한다.

송산리 6호분은 시기적으로 무령왕릉보다 약간 앞서는 것으로 추정되고 있는데, 둘은 사뭇 다르다. 송산리 6호분의 전돌은 동전무늬가 주종을 이루고 벽에는 사신四神을 그렸다. 그러던 것이 무령왕릉에 와서 연꽃무늬 일색으로 바뀐 것이다. 분명한 변화이다. 불교적인 영향이 강하게 느껴진다.

무령왕릉 유물 중 불교적인 성격이 분명한 또 다른 하나는 왕비의 두침頭枕이다. 두침에는 육각형 구획들 안에 비천, 새, 어룡, 연꽃, 사엽 등의 무늬가 있다. 그런데 이 도상의 요소들은 하나의 서사구조로 연결되어 있다. 네 잎의 연꽃에 이어, 그 한 꽃잎에서 동자의 얼굴을 한 싹이 돋아나오고, 그 싹에서 다시 네 잎사귀가 생기고, 그것은 다시 구름 위의 비천동자상飛天童子像으로 변모한다. 이는 정토淨土의 하늘에 부생浮生하는 불가사의한 생명체로서, 하늘의 연꽃으로부터 천인天人이 탄생하는 연화화생蓮華化生을 표현한 것이다.[10] 이러한 도상은 원래 중국 남조에서 기원하여 백제에 전해진 것으로서, 한반도에서 기년紀年이 분명한 불교도상으로서는 매우 이른 시기의 유물에 속한다.[11] 백제에서 이런 불교 서사를 이해하고 표현할 수 있었다는 것은 당시 불

교문화의 다양성과 깊이를 엿볼 수 있는 한 측면이다. 아울러 이 또한 무령왕릉의 불교적인 한 요소로서 이해할 수 있다. 그런데 무령왕릉의 불교사상적인 배경은 이런 정도의 요소에 불과하다. 그 밖의 유물들에서는 이러한 흔적을 찾아보기 어렵다.

무령왕릉 일부 유물에 대해 그 도교적 성격을 논하기도 한다. 예컨대 진묘수鎭墓獸와 방격규구신수문경方格規矩神獸文鏡이 그렇다. 무령왕릉에 보이는 진묘수는 원래 중국 후한대後漢代에 출현하여 널리 유행했으며, 육조시대에도 이어져 백제에 수용된 것이다.[12] 이런 진묘수를 도교와 연관시켜, 죽은 이의 영혼을 지옥에서 구출하여 승선昇仙시키는 역할을 한 도교적 세계관의 표현이 아닌가 하는 추정이 있다.[13] 방격규구신수문경에는 "하늘의 선인仙人은 늙음을 알지 못한다. 목마르면 옥천玉泉을 마시고 배고프면 대추를 먹으니 목숨이 금석金石과 같다"라는 명문이 있다.[14] 도교의 신선술과의 연관을 짐작할 수 있는 내용이다. 그런데 무령왕릉 진묘수의 경우는 무덤 앞에 위치하여, 진묘鎭墓라는 문자 그대로 무덤을 지키는 역할을 한 것이라고 보는 것이 타당하다. 그것은 도교적인 성격이라기보다는 민간신앙적인 측면이 강하다. 그리고 방격규구신수문경의 명문은 한대漢代에 널리 유행한 문구로 도교에서 유

진묘수. 공주 무령왕릉 출토. 높이 30cm, 길이 47cm. 국립공주박물관.(왼쪽)
방격규구신수문경. 공주 무령왕릉 출토. 지름 17.8cm. 국립공주박물관.(오른쪽)

래하고 있지만, 당시에는 일상적인 장수를 기원하는 길상구吉祥句로 이해되었을 것으로 보인다. 진묘수가 출현하고 방격규구신수문경이 유행한 후한대에는 유교가 극성하여 민간에까지 그 영향력이 넓게 파급되었는데, 그 말폐末弊가 드러난 시대라는 거시적 시대 분위기를 고려한 것이다. 한의 유교는 동중서董仲舒라는 거인이 만들어낸 독특한 성격의 유교로서, 거기에는 천인감응天人感應을 기반으로 한 상서祥瑞와 재이災異를 주축으로 하면서 음양오행陰陽五行, 수술학數術學을 비롯한 온갖 잡다한 성격을 포괄하고 있다.[15] 따라서 한대 능묘는 근본적으로 유교적 성격이고, 거기에는 잡다한 사상, 신앙, 관념 등이 섞여 있다는 것이다. 이러한 전통은 육조시대에 계승되었고, 백제에도 수용되었다고 본다. 그래서 무령왕릉의 몇몇 도교적 성격의 유물들도 그 성격을 온전히 갖고 있기보다는 형식적인 틀만 존재한다고 하겠다.

무령왕릉 조영의 기본 전제

무령왕의 장례는 오늘날 무령왕릉으로 남아 있다. 당시에 장례를 어떻게 치렀는지 정확히 알 수는 없다. 하지만 무령왕과 왕비 지석誌石을 통해 삼년상三年喪을 치렀다는 사실이 확인된다. 삼년상은 일반적으로 유교의 상장의례喪葬儀禮로 알려져 있기 때문에, 무령왕릉 조영의 성격을 밝히는 중요한 요소이다. 무령왕은 523년 5월 7일에 붕어崩御해서 525년 8월 12일에 능에 안장되었고, 왕비는 526년 11월에 세상을 떠나 529년 2월 12일 무령왕릉에 합장合葬되었다. 상장의례의 시점에서 종점까지 약 오 년 구 개월이 소요되었다. 그리고 왕과 왕비 모두 약 이십칠 개월 동안 빈전殯殿에 모셨다가 능에 안장한 것으로 밝혀졌다. 각각 삼년상을 치른 것이다. 역사 기록에 백제에서 삼년상을 치렀다는 사실과도 부합된다.[16] 주지하다시피 삼년상은 유교에서 부모의 은혜에 보답하는 가장 근본적인 효도의 한 방법이다. 공자孔子와 맹자孟子가 강하게 주창하여 유교적 상장례로 널리 시행되었다. 후한의 정현鄭玄이 이십

칠 개월 설을 내세웠고, 무령왕과 왕비의 예에서 보듯이 백제에서 이를 적용한 것으로 보인다.

　인간의 죽음은 여러 가지 함의를 가진다. 정치, 사회, 문화, 사상 등 다양한 측면에서 그 죽음이 고려된다. 특히 무령왕과 같이 비중있는 인물의 죽음에 직면해서 당시 백제사회의 역사적 전통과 관습 등 모든 역량이 동원되어 그것에 대응하게 될 것은 분명하다. 오늘날 그의 죽음은 간단한 역사 기록과 무령왕릉이라는 유적과 출토유물로 전해지고 있다. 하지만, 거기에는 백제인들이 사고했던 총화가 담겨 있다. 무령왕의 죽음을 맞아 상장의례를 기획하고 그 결과 무령왕릉이 남겨진 것이다. 그런데 상장의례로 삼년상을 선택했다는 점은 그 의례에서 유교적 관념이 큰 비중을 차지했다는 것을 단적으로 말해 주고 있다. 무령왕릉을 불교적 연꽃무늬 전돌로 치장했다고는 하지만, 그 전체적인 상장의례의 사상적 범주에서 보면 유교적 비중이 압도적이다.

　무령왕릉에 대한 논의를 하면서 범하는 오류로, 그 매장 주인공인 무령왕에 너무 집착하여 본질을 놓치는 경우가 왕왕 있다. 한마디로 무령왕릉을 조영한 이는 성왕聖王이라는 사실이다. 무령왕과 왕비가 매장된 525년과 529년은 각각 성왕 3년과 7년에 해당한다. 무령왕이 세상을 뜨기 전에 자신의 능을 전축분으로 조영해 달라고 유언을 남겼는지는 알 수 없다. 그러나 여기에서 분명한 사실은, 성왕이 무령왕릉을 조영했기 때문에, 전축분을 채택한 것이나 왕과 왕비를 합장한 것이나 삼년상을 치른 것이나 각종 부장품의 선택 등 이 모든 것이 성왕의 결정이었다는 것이다. 무령왕릉은 성왕의 작품이다. 따라서 선왕先王의 능침을 그렇게 구상한 성왕의 생각이 궁금할 수밖에 없는 것이다.

　먼저, 성왕은 부왕父王인 무령왕을 어떻게 생각하고 평가했을까. 무령왕은 신장이 팔 척이고, 눈과 눈썹이 그림과 같았으며, 성품이 인자하고 관대 후덕했다고 한다.[17] 당시 무령왕에게 맡겨진 국가적 과제는 웅진기 내내 계속된 불안정한 왕권을 안정시키는 것이었다. 그리고 무엇보다 가장 큰 과제는 고

구려의 침략을 격퇴하고 빼앗겼던 옛 영토를 되찾는 것으로, 웅진으로 천도할 수밖에 없었던 백제로서는 국운을 건 과제였다고 할 수 있다.[18] 실제 무령왕은 즉위 원년부터 고구려를 공격하기 시작하여 지속적으로 그 고삐를 늦추지 않았으며, 12년에는 직접 군사를 이끌고 고구려군을 대파하는 등 고구려를 압도했다.[19] 그리하여 무령왕은 21년(521)에 양梁에 사신을 파견하여 여러 차례 고구려를 격파하였다고 했으며, 이에 양에서는 백제가 다시 강국强國이 되었다고 판단한 것이다.[20] 이러한 역사서의 기록들을 통해 무령왕의 면모를 선명하게 그려 볼 수 있다. 그런데 무령왕 생전의 왕명은 사마왕斯麻王이었다. 이는 그의 묘지명과 『삼국사기三國史記』 『일본서기日本書紀』 등을 통해 확인된다.[21] 무령왕은 그의 시호諡號이다. 주지하다시피 시호란 죽은 이의 생전의 행적을 살펴 짓는 것이다. 그런 점에서 '무령武寧'이란 시호는 그가 생전에 무武를 통해 백제를 편안케 한 것을 기려 붙여진 명호라고 할 수 있다. 그리고 그것은 성왕이 부왕인 사마왕을 '무령왕武寧王'으로 생각하고 평가한 것이기도 하다.

성왕은 무령왕과 왕비를 위해 각 삼 년씩 도합 육 년간 복상服喪했다. 성왕은 이런 상장의례를 통해 세상을 떠난 부모에게 효를 실천하고 있다는 사실을 표현한 것이다. 그런데 성왕의 이런 행위가 개인적인 것에 국한될 수는 없다. 아마도 무령왕의 붕어가 국상國喪으로 치러지면서 여러 공식적인 의례가 행해지고 또한 상당한 애도 기간을 두지 않았나 생각된다. 이런 과정을 통해 백제 국민들에게 무령왕의 붕어를 공식화하고 추모케 하면서 민심을 통합시키는 기능으로 작용했을 것이다. 더불어 그러한 상장의례를 통해 성왕의 즉위가 '다시 강국을 만들었던' 선왕의 업적을 계승한다는 사실을 대내외에 선포한 것이다. 따라서 성왕에게 무령왕과 왕비의 국상은 고도의 정치 행위라고 할 수 있다.

무령왕릉 조영에 대한 성왕의 생각을 파악하기 위해 그가 추구했던 정책들을 살펴볼 필요가 있다. 먼저, 성왕 5년(527) 무령왕비武寧王妃의 상중喪中

에 양무제梁武帝를 위해 웅진에 대통사大通寺를 창건했다.[22] 그런데 대통사를 창건한 이유가 '양무제를 위해서'였다.[23] 양무제는 남북조시대 불교를 진흥시킨 대표적인 군주로 널리 알려져 있다. 그런데 그는 유교에도 대단히 식견이 깊었다. 특히 『효경孝經』을 강조하여 여러 서적과 교본을 집필했으며, 부모에 대한 효도를 실천하기 위해 520년에 대애경사大愛敬寺를, 그리고 비슷한 시기에 대지도사大智度寺를 각각 창건하여 국가 중심 사찰로 삼고, 나아가 자신의 효심이 부족함을 슬퍼하여 궁궐 내에 지경전至敬殿을 세웠을 정도였다.[24] 대통大通 원년에 양무제를 위해 대통사를 창건했다면, 성왕의 의도 또한 이와 관련이 있다고 보인다. 양梁의 문화 전수에 경의를 표하고 무제의 효도를 공표하고자 했을 것이다.[25] 보다 정확한 표현은 양무제의 효에 대한 정신을 기리면서 이것을 백제의 국내적 상황과 연결시키려고 한 성왕의 의도가 파악된다. 성왕 5년에 대통사가 창건되었으니까,[26] 아마도 무령왕이 세상을 떠나자 공사를 착공하여 오 년여 만에 준공한 것으로 보인다. 시기적으로 무령왕의 붕어와 대통사의 창건이 그대로 맞아떨어진 셈이다. 따라서 백제 대통사의 창건은 성왕이 양무제의 간절한 효심을 투사하여 무령왕에 대한 효를 표현한 것이라고 할 수 있다.

새로 즉위한 성왕에게 맡겨진 가장 큰 과제는, 여러 차례 고구려를 격파함으로써 다시 강국이 되었다는 평가를 받은 무령왕의 유지遺志를 받드는 것이었다. 무령왕이 5월에 붕어했는데, 8월에 고구려병이 침입해 오자 성왕은 이를 물리쳤으며, 이후 고구려와 끊임없는 투쟁을 이어 갔다.[27] 성왕 7년에는 고구려 안장왕安藏王이 친히 군사를 거느리고 침입해 와 백제군이 대패한 일이 있었고, 18년에는 고구려를 공격하였으나 이기지 못했으며, 26년에는 침입해 온 고구려병을 신라의 구원군에 힘입어 물리쳤고, 28년에는 고구려 성을 공격하여 취했으며, 같은 해에 고구려병의 침입을 받는 등 계속 전쟁을 수행한 것이다. 이를 위해 성왕 3년에 신라와 교빙交聘했으며, 31년에는 왕녀를 신라에 시집보내기도 했다.[28] 그러나 한강 유역을 탈환하려 했던 성왕의 이

러한 궁극적인 노력에도 불구하고, 자신은 신라의 배신으로 죽음을 맞이하고 말았다.[29]

성왕의 죽음은 비참했다. 신라를 응징하기 위해 백제 왕자 여창餘昌은 관산성管山城에서 신라와 대회전大會戰을 벌여 승리로 이끌었다. 이에 성왕은 아들의 노고를 위로하기 위해 관산성을 찾다가 매복병에 붙들려 목이 베인다. 이 사건에서 성왕의 생각을 엿볼 수 있는 중요한 내용들을 발견할 수 있다. 『일본서기』에 이 사건이 가장 상세하게 묘사되어 있으므로, 그 기록을 참고하기로 한다.

그 아버지 명왕明王은 여창餘昌이 계속된 전쟁에서 오랫동안 잠자지도 먹지도 못하면서 고생하는 것을 걱정했다. 아버지의 자애로움에 부족함이 많으면 아들이 효도할 수 없다고 생각했다. 이에 친히 가서 그 노고를 위로하고자 했다. 신라는 명왕이 친히 온다는 소식을 듣고 나라 안의 모든 군사를 징발하여 길을 끊어 격파하고자 했다. (…) 얼마 후 고도苦都가 명왕을 사로잡아 두 번 절하고 왕의 머리를 베기를 청했다. (…) 명왕이 하늘을 우러러 크게 탄식하고 눈물을 흘리며 허락하기를, "과인이 생각할 때마다 늘 고통이 골수까지 사무쳤으니, 돌이켜 헤아려 보아도 구차하게 살 수는 없다" 하고, 이에 머리를 내밀어 베도록 했다. 고도苦都는 머리를 베어 죽이고 구덩이를 파서 묻었다.[30]

백제는 관산성전투에서 신라를 격퇴하고 승기勝機를 잡았다. 그러나 성왕이 전장에서 고생하는 왕자 여창을 위로하기 위해 관산성을 찾아가다가 신라 매복병에게 붙잡혀 참수를 당하면서 일거에 전세가 역전되고, 백제로서는 국가적으로 돌이킬 수 없는 나락으로 떨어진 계기가 되었다. 전장에서 고생하는 아들을 생각하는 성왕의 판단이야 인간적으로 훌륭한 것이었다. 하지만 전쟁에서 냉정한 판단이 필요한 국왕으로서의 성왕에게는 어이없는 결

정이었다. 성왕의 말 중에 "아버지의 자애로움에 부족함이 많으면 아들이 효도할 수 없다"고 한 부자자효父慈子孝의 정신이 그를 죽음으로 몰아갔고, 국가적 위기를 초래한 것이다. 부자자효는 성왕에게 아비로서의 자애로움을 말한 것이지만, 결국은 자신이 품고 있는 효의 정신을 표현한 것이다. 성왕의 비극적인 최후를 맞게 한 효의 정신이 그의 정신계를 지배하고 있음을 알 수 있다. 이러한 정신을 성왕의 즉위 어간에 적용해 본다면, 무령왕릉의 조영도 바로 그러한 정신의 표현이라고 할 수 있다.

성왕은 목을 베이기 전에, 하늘을 우러러 크게 탄식하고 눈물을 흘리면서, "과인이 생각할 때마다 늘 고통이 골수에까지 사무쳤으니"라고 심경을 토로했다. 여기에서 성왕의 노심초사를 읽어낼 수 있다. 그의 인간적 성실성이 드러나는 대목이다. 성왕은 국가 발전을 위해 다양한 정책들을 펼쳤다. 우선 중앙과 지방의 관제를 정비했다. 중앙 관제로서 십육관등제十六官等制와 이십이부제二十二部制 및 수도 조직으로서의 오부제五部制를 들 수 있고, 지방 통치조직으로 오방五方·군郡·성제城制를 두었다.[31] 불교 분야에서도 탁월한 업적을 남겼다. 성왕 5년에 겸익謙益이 인도에서 오부율五部律을 가지고 귀국하자 이를 번역케 하고, 또 율소律疏를 짓게 했다고 한다.[32] 성왕 30년(552)에는 일본에 처음으로 불교를 전하는 획기적인 사건이 있었다.[33] 그리고 오경박사五經博士, 역박사易博士, 의박사醫博士, 채약사採藥師, 악인樂人 등을 일본에 보내 주었다.[34] 일본의 유학, 의학, 약학, 음악 등 각 분야에 걸쳐 백제의 전문가들이 투입되어 당시 일본문화가 새로운 단계로 접어드는 데 크게 기여했을 것으로 보인다. 성왕 16년(538)에는 수도를 이전하고 국호를 변경한 것도 백제사에 커다란 변화를 가져왔는데, 웅진에서 사비로 천도하고, 국호를 남부여南扶餘로 바꿨다. 성왕의 국가 중흥을 위한 이 천도는 외부로부터 강요된 웅진 천도와는 동일시할 수 없는 것이다.[35] 성왕 19년(541)에는 백제가 양梁에 모시박사毛詩博士, 열반涅槃 등의 경의經義, 공장工匠, 화사畵師 등을 청하여 수락을 받았다.[36] 이때 파견된 사신은 당대 최고의 명필로 유명한 소자운蕭子雲

을 찾아가 임지로 떠나려는 그를 붙잡고 사흘 동안 글씨 삼십여 장을 받아내고 금화 수백만을 지불한 일화를 남겼다.[37]

이러한 사실들로 미루어 짐작컨대, 성왕은 새로운 국가, 새로운 시대를 꿈꾸었고, 백제 역사에서 가장 찬란하게 빛나던 융성기를 이룩했다.[38] 그리고 그것이 지향하는 바는 진정한 문화강국이었음을 알 수 있다. 성왕은 고구려를 여러 차례 격파하고 다시 강국을 이룩한 무령왕을 계승하여, 군사적인 면뿐만 아니라 여러 사회 제도와 조직을 정비하고, 수도와 국호를 바꾸면서 새로운 백제를 반석 위에 올려놓으려 했으며, 종교, 학술, 예술 등의 발전을 꾀하며 문화강국을 꿈꿨다. 이러한 성왕에게 즉위 후 맡겨진 첫번째 과제가 무령왕릉의 조영이었다. 그리고 그것은 지금까지 백제에서 찾아볼 수 없었던 새로운 개념과 형태의 전축분으로 표현된 혁명적인 것이었다.

무령왕릉 조영의 유교적 성격

무령왕의 상장의례로 유교의 삼년상三年喪을 채택했다는 점은 왕릉 조영의 사상적 배경이 유교였음을 증명해 준다. 성왕 당대의 유교적 성격은, 『일본서기』에 기록된 성왕의 발언 중에 분명하게 드러난다.

무릇 재앙의 전조前兆는 행동을 경계하기 위해 나타나고, 재이災異는 사람들을 깨닫도록 하기 위해 나타난다. 이는 바로 하늘의 경계警戒이고 선령先靈의 징표이다. 화를 맞은 후 후회하고 멸망한 후에 일어서려 해도 어림없는 일이다.[39]

이는 성왕 19년(541)에 한창 가야 지역을 두고 신라와 쟁투를 벌이던 때, 성왕이 임나任那에 전한 말이다.[40] 오랫동안 백제와 선린 관계를 유지해 왔던 임나가 신라와 동맹을 맺을까 두려워한 성왕이 회유와 경고의 메시지를 보

낸 것이다. 성왕은 재앙의 전조와 재이가 하늘의 경계이자 조상 영혼의 징표라고 했다. 이것은 바로 한대漢代 유교의 핵심 사상이다. 성왕이 유교적 이념을 강조하고 중요시하고 있음이 여실히 드러난 대목이다. 천인감응론天人感應論에 근거한 한대 유교는 군주의 올바른 행위에 대해서는 하늘이 상서祥瑞를 내리고, 올바르지 못한 군주의 행위에 대해서는 재이災異를 내려 경고한다는 것이다.[41] 군주가 도를 잃어 나라가 망하게 될 때에 하늘은 재해와 변이로써 경고하기 때문에 자연의 재이를 두려워해야 하며, 천天의 뜻을 알기 어려우므로 음양오행의 질서와 변화를 잘 관찰해야 한다. 천天은 재해災害, 이변異變, 괴이怪異의 단계로 놀라게 한다. 그래도 시정하지 않으면 바로 재앙을 내린다는 것이다. 『삼국사기』에 기록된 백제의 재이 건수가 모두 이백다섯 건이나 될 정도로,[42] 백제에서는 재이가 중요한 문제였다. 앞에 인용된 사료에서, 성왕은 한대 유교의 천인감응론을 말한 것이다. 당시 유교의 성격을 밝혀 주는 중요한 언급이다.

여기에서 더 나아가 성왕대 백제 유교의 성격을 전해 주는 자료들이 더 있다. 오경박사五經博士 관련 자료도 그 하나이다. 이미 무령왕 때 일본에 오경박사를 교대로 파견하였고, 성왕 32년(554)에도 마찬가지로 교대시켰다는 기록이 있다.[43] 이러한 사실은 무령왕과 성왕대에 오경에 능통한 박사들이 여럿 존재했다는 것을 전해 준다. 따라서 당시 백제 유학의 수준과 깊이 또한 짐작할 수 있다. 오경박사는 한대 유교의 상징적인 제도였다. 한무제漢武帝는 동중서董仲舒의 주청을 받아 『서경書經』『시경詩經』『예기禮記』『주역周易』『춘추春秋』의 다섯 경전을 지정하여 오경박사 제도를 설치하고 유교 경학을 관학화官學化했다.[44] 그러한 오경박사 제도를 양梁에서 답습하였고, 백제에서도 수용하여 설치, 운영했다. 그리고 일본에 오경박사를 파견하고 때에 따라 교대케 했다. 오경에 대한 연구와 관심이 성왕 때에 특히 심화된 것으로 볼 수 있는 사료들이 있다. 성왕 19년에 양에 모시박사毛詩博士를 요청하여 받은 사실이 있고,[45] 강례박사講禮博士를 청하여 예학禮學의 대가였던 육후陸詡를 파견

받기도 했다.[46] 이렇게 성왕대의 백제는 중국으로부터 유학을 수입하고 일본에 수출하는 동아시아의 중요한 거점 국가였다.

심화된 백제 유교의 성격을 보다 정확하게 이해하기 위해 관련 사료들을 서로 연관시켜 보고자 한다. 성왕 32년에 일본에 파견된 오경박사를 교대시킨 기록에는 다양한 학술 전문가 집단이 포함되어 있다.[47] 오경박사를 비롯하여 승려, 역박사易博士, 역박사曆博士, 의박사醫博士, 채약사採藥師, 악인樂人 등이다. 이 나열 순서는 서열 순이 아닌가 짐작해 본다. 그러니까 불교의 승려보다 유교의 오경박사가 더 서열이 높고, 역박사는 오경박사는 물론 승려보다 서열이 더 낮은 게 아닌가 하는 것이다. 그런데 여기에서 오경박사가 있고 별도로 역박사가 있는 것은 앞서 언급한 모시박사와 강례박사의 예에서 알수 있듯이 오경 개개에 별도의 박사를 둔 것으로 보인다.

백제사회에서 역易에 대한 이해는 상당했다. 이미 비유왕毗有王 24년(450)에 남조 송宋으로부터 『역림易林』과 식점式占을 들여왔다는 기록이 있다.[48] 『역림』과 식점은 점술을 위한 것이다. 식점은 음양과 오행, 십이신十二辰 등을 활용하여 식반式盤에 점괘의 내용을 적어 놓은 점술 기구이다.[49] 『역림』은 한漢 초연수焦延壽의 저작이다. 육십사 괘에 그친 『주역』을 『역림』에서 사천구십육 괘로 확장하여 변화의 양상을 더 세밀하게 규정함으로써 복서卜筮의 결과를 정밀하게 한 것이다.[50] 초연수의 『역림』은 이른바 한역漢易을 대표하는 저서로, 당대의 유교적 성격을 반영하고 있다. 이전의 역학과는 달리, 음양과 오행을 역易과 결합한 가운데 재변災變과 재이災異를 살펴 미래를 해석하고 예측하는 것인데, 이는 동중서로 대표되는 한대漢代 유교의 특징과 맥락을 같이하는 것이다.[51] 한대 유교는 음양, 오행, 천문, 지리, 참위讖緯, 점복占卜 등과 결합되어 복잡다단하다. 공맹孔孟의 유가철학儒家哲學은 동중서의 한대 유교에 이르러 완전히 성격을 달리한다. 그것은 한마디로 공맹의 심성론心性論에서 동중서의 우주론宇宙論 중심으로 바뀐 것이다.[52] 그리하여 그 우주론을 설명하기 위하여 음양, 오행 등 잡다한 성격의 이론들이 동원되었다. 이러한

유교적 성격은 위진남북조시대에도 계승되었고, 백제에서도 이를 수용한 것이다. 그렇기에 중국의 기록에 의하면, 백제에서는 오경五經과 제자서諸子書 역사서歷史書가 있어 그것을 애호하였고, 뛰어난 자들은 문장을 잘 지었으며, 원가력元嘉曆을 사용하고 음양, 오행, 의약, 복서卜筮, 점상占相을 잘 알았다고 한다.[53] 비유왕 때 『역림』과 식점이 수입되어 점차 역과 복서에 대한 연구가 깊어지고, 그 결과 성왕 때에는 백제에 역박사易博士들이 존재하여 일본에 교대로 파견되었다는 사실을 확인할 수 있다.

국가적으로 수도 이전은 커다란 문제이다. 그런데 성왕은 16년(538) 사비로 천도를 단행하고, 국호를 남부여南扶餘로 바꿨다.[54] 백제 정치사에서 가장 중요한 사건은 두 번의 수도 이전이라고 생각된다. 백제사 시대 구분을 수도 위치에 따라 한성기, 웅진기, 사비기로 구분하는 데에서도 그 중요성을 짐작케 한다. 웅진 천도는 고구려군의 한성 함락으로 부득이한 상황에서 이루어진 것이었지만, 사비 천도는 성왕의 의지로 실현된 것이다. 수도 이전도 엄청난 사건인데, 거기에 국호까지 변경한 사실은 거의 국가 재조再造 수준의 혁신을 꾀한 것으로 보인다. 여기에서 성왕의 국가 변혁에의 의지를 읽을 수 있다. 따라서 성왕대에 발생했던 모든 사건들은 이 명제에 수렴시켜 파악해야 한다.

국호를 남부여로 바꾼 것에도 의미가 있다. 남쪽의 부여라는 뜻에서 부여를 계승하겠다는 의지 표명을 읽을 수 있다. 백제의 시조에 대해서는 흔히 『삼국사기』 온조설화溫祚說話에 의거해서 고구려 주몽朱蒙에 연결시키고 있지만, 여타 사료 곳곳에서 보이는 부여의 동명東明의 존재를 간과하고 있다. 부여와 고구려에서는 모두 동명신화가 건국신화로서 성립되었다. 하지만, 백제의 건국신화는 가장 늦게 성립되면서 고구려의 동명신화에 연결시키는 변형된 형태로 성립될 수밖에 없었다고 한다.[55] 그렇기 때문에 『삼국사기』 온조왕 건국설화에 상치되는 기록들이 존재하게 되었다. 예컨대, 2대 다루왕多婁王이 시조 동명묘東明廟에 배알했다는 『삼국사기』의 기록이 있고, 개로왕이

위魏에 보낸 국서國書에는 백제의 근원이 부여에서 나왔다고 했다.[56] 또 『해동고기海東古記』를 인용한 『삼국사기』에, 시조를 혹은 동명東明이라 하고 혹은 우태優台라고 하는데 동명을 시조로 하는 사적事迹이 명백하기에 그 밖의 것은 믿을 수 없다고 했다.[57] 그리고 중국 사서史書에, "백제국의 선조는 부여로부터 나왔다" "부여의 별종이다"라는 기록이 있다.[58] 이런 사료에서 보면 백제의 뿌리가 부여라는 사실을 알 수 있다. 그런데 앞서 언급한 온조설화가 고구려와 연결되어 있듯이, 백제의 출자出自에 대해 부여와 고구려 두 가지 흐름이 있었던 것은 사실로 보인다. 그런 상황에서 성왕이 국호를 남부여라고 변경한 것은, 그 출자를 부여로 규정하여 백제의 정체성을 분명히 하면서, 나아가 국가적 자존 의식을 고양시키고자 한 것으로 풀이된다.

천도와 국호 변경은 성왕의 혁신 노력을 상징적으로 보여 준다. 성왕의 의지는 이를 기점으로 본격화되었다. 그러한 노력은 국가 재조를 위한 혁신을 추진하기 위한 관제 정비로 나타났다. 중앙과 지방의 관제에 대대적인 개편을 추진했다. 중앙 관제로는 십육관등제와 이십이부제를 정비하고, 수도 조직으로 오부제를 두었으며, 지방통치 조직으로 오방·군·성제를 둔 것이 그것이다.[59] 십육관등제란 일품부터 십육품까지 관등을 나누고 그 고하에 따라 복색服色을 달리한 것이다. 그리고 이십이부제는 중앙 행정기관을 이십이부로 조직한 것이다. 수도 오부제는 수도를 다섯 부로 나누고, 각 부를 또 오항五巷으로 구획한 것이다. 오방·군·성 제도는 전국을 다섯 방으로 나누고 그밑에 군을 두고 또 그 하부에 성을 두는 지방통치 조직이다. 이러한 대대적인 행정조직의 정비와 개편은 중국 고제古制, 즉 『주례周禮』에서 그 명칭을 차용했다는 점이 지적되고 있다.[60] 여기에서 더 나아가, 육좌평六佐平 제도를 비롯한 중앙 관제와 천신天神 및 오제신五帝神에 대한 의례 또한 『주례』에 의거해서 제정했다는 것이다.[61] 그 근거로 중국과의 교류를 들고 있다. 양梁에 강례박사를 청하여 육후陸詡를 파견받은 것이 성왕대의 사건이었다.[62] 육후는 최영은崔靈恩으로부터 『삼례의종三禮義宗』을 배운 예학의 대가인데, 그런 인물이

강례박사講禮博士로서 백제에 체재했다. 이때 백제에서『주례』에 대한 깊은 이해와 보급 그리고 적용이 이루어졌다고 보는 것이다.

육후가 배운 최영은의『삼례의종』은『주례周禮』『의례儀禮』『예기禮記』에 대한 주기註記이다. 거기에는 대체로 한漢의 유학을 집대성한 정현鄭玄의 주석이 인용되어 있다.[63] 한의 전통을 이은 남조에서는 유교의 예학이 중시되었다. 그래서 육조 사람들은 예학에 아주 정통했다는 말이 있을 정도였으며, 특히 양대梁代에는 예학이 더욱 발달하여 삼례三禮에 대한 연구가 깊었다.[64] 양무제梁武帝는 유교를 관료의 기본 덕목으로 삼고, 학자를 대거 등용하여 대대적인 개혁정치를 추진했다.[65] 다만 그 집권 후반기에는 불교에 전념하여 정치를 소홀히 했다는 것이다. 백제 성왕의 치세에 해당하는 중국 남조에서 예학이 크게 융성하였고, 특히 양무제가 유교 이념에 의해 대대적인 개혁정책을 추진했다는 점을 참고할 만하다.

삼례 중에서 정치와 가장 밀접한 관련이 있는 것이『주례』이다.『주례』는 국가 정치의 규범이다.『주례』의 직관職官은 왕을 정점에 두고 말단 백성에 이르기까지 대통일의 질서를 이루도록 되어 있다. 그래서『주례』는 관료제도의 정비를 통한 천하통일을 지향하는 지배층의 정치 이념으로서, 대개 그 이념이 고취되었던 시기는 누적된 혼란 속에서 새로운 질서 회복을 갈망하던 때였다.[66] 이런 점이 성왕의 시대와 맞아떨어진다. 한성 함락으로 웅진기의 백제 왕권은 취약했으나, 무령왕대에 이르러 다시 강국强國의 면모를 회복했다. 이를 바탕으로 성왕은 천도와 국호 변경 그리고 대대적인 행정조직 개편과 문화정책 등을 통해 국가 재조를 꿈꾼 것이다. 여기에『주례』이념이 적절해 보인다. 예치禮治를 통한 왕도정치王道政治의 실현과 역사적 개혁성이『주례』이념의 핵심이다. 조선시대 다산茶山 정약용丁若鏞은, 이상적인 삼대지치三代之治를 진정 회복하고자 한다면『주례』가 아니고서는 착수할 수 없다고 했다.[67] 성왕도 이상적인 백제국 재조를 위해『주례』에 담긴 이런 뜻을 이해했다고 보인다. 앞에서 언급한 대로, 성왕은 죽음을 앞두고 "고통이 골수에

사무쳤다"고 토로했다. 이 말에서 그가 원대한 이상을 실현하는 데 얼마나 큰 어려움을 겪었는지를 읽을 수 있다.[68]

성왕은 국가 재조再造 수준의 혁신을 단행했다. 수도를 이전하고 국호를 변경했으며, 양梁으로부터 수용한 유교이념으로 중앙과 지방제도를 정비하고 문화강국을 건설하고자 했다. 성왕이 추진했던 이러한 일련의 역사적 사실들과 무령왕릉 조영을 상호 연관시켜 볼 필요가 있다. 성왕이 즉위 후에 추진한 첫번째 과업이 무령왕릉 조영이었기 때문이다. 성왕은 우선 무령왕의 상장의례를 유교적 삼년상으로 치르면서, 자신의 부왕에 대한 효를 널리 공표했다. 그리고 앞으로 전개될 국가적 혁신의 모범으로서 지금까지의 전통적인 묘제와는 달리 국제적인 전축분을 과감히 도입한 것이다. 성왕이 관산성 전투에서 전사하지 않고 혁신적인 정책들이 성공했다면, 남부여라는 국호라든가 전축분도 생명력을 가지고 더 존속했을지 모른다. 그러나 그의 비극적인 전사로 그가 추진했던 혁신적인 정책들이 일순간 무너졌다고 할 수 있다. 성왕의 첫번째 과업인 무령왕릉 조영과 그의 최후 죽음 또한 모두 효孝 문제였다는 점에서 역사의 아이러니를 느끼게 된다.

맺음말

백제 웅진기에는 횡혈식석실묘橫穴式石室墓가 주류를 이루었고, 사비기에 이르러서는 그것이 대세를 장악하고 지방으로 확산되는 추세였다. 이러한 백제 묘제의 흐름 속에 전축분塼築墳의 무령왕릉이 출현했다. 묘제란 매우 보수적이란 점을 고려할 때, 전축분 조영을 구상하고 실행한 것은 지극히 혁신적인 사건이었다.

무령왕릉의 연꽃무늬 전돌이나 왕비 두침頭枕에 표현된 연화화생蓮華化生 도상은 불교적인 성격을 분명히 하고 있다. 진묘수鎭墓獸와 방격규구신수문경方格規矩神獸文鏡은 도교적인 성격을 띠고 있다. 그러나 완전한 도교적 유물

이라기보다는 한대漢代 능묘에 일반적으로 등장하는 벽사辟邪와 길상구吉祥具로서의 의미로 이해되었을 것으로 보인다. 무령왕릉의 몇몇 도교적 성격의 유물들도 그 성격을 온전히 갖고 있다고 하기보다는 형식적인 틀만 존재한다고 하겠다.

성왕은 무령왕과 왕비를 위해 각 삼 년씩 도합 육 년간 복상服喪했다. 그는 국상國喪을 통해 추모와 민심 통합을 도모하고, '다시 강국을 만들었던' 선왕의 업적을 계승한다는 사실을 대내외에 선포했다. 성왕은 무령왕비의 상중喪中 때 웅진에 양무제梁武帝를 위해 대통사大通寺를 창건했다. 양무제는 유교에 대단히 식견이 깊었고, 특히 『효경孝經』을 강조하여 여러 서적과 교본을 집필했으며, 부모에 대한 효도를 실천하기 위해 대애경사大愛敬寺와 대지도사大智度寺를 각각 창건하여 국가 중심 사찰로 삼고, 나아가 효심이 부족함을 슬퍼하여 궁궐 내에 지경전至敬殿을 세웠을 정도였다. 양梁의 문화 전수에 경의를 표하고, 그의 효에 대한 정신을 기리면서 이것을 백제의 국내적 상황과 연결시키려고 한 성왕의 의도가 파악된다. 성왕은 "아버지의 자애로움에 부족함이 많으면 아들이 효도할 수 없다"고 하며 아들 여창이 있는 관산성으로 가 죽음을 맞이했다. 그의 부자자효父慈子孝의 정신은 그의 정신계를 지배하고 있었고, 결국 자신의 비극적인 최후를 맞게 한 것이다. 이러한 유교적 효의 정신이 무령왕릉의 조영에도 반영되었다고 할 수 있다.

성왕은 새로운 국가, 새로운 시대를 꿈꾸었고, 백제 역사에서 가장 찬란하게 빛나던 융성기를 이룩했다. 성왕은 무령왕을 계승하여 군사적인 면뿐만 아니라 여러 사회 제도와 조직을 정비하고, 새로운 백제를 반석 위에 올려놓으려 했다. 또 종교, 학술, 예술 등의 발전을 꾀하여 문화강국을 지향했다. 문화강국을 꿈꾼 성왕에게 즉위 후 맡겨진 첫번째 과제는 무령왕릉의 조영이었다. 그리고 그것은 지금까지 백제에서 찾아볼 수 없었던 새로운 개념과 형태의 혁신적인 것이었다.

무령왕 상장의례로 유교의 삼년상을 채택했다는 점은 왕릉 조영의 사상적

배경이 유교였다는 것을 확증해 준다. 성왕대 당시 백제 유교는 천인감응론天人感應論에 근거한 한대漢代 유교였다. 앞서 비유왕毗有王 때 들여온 초연수의 『역림易林』은 한역漢易을 대표하는 저서로, 음양과 오행을 역과 결합한 가운데 재변과 재이를 살펴 해석과 미래를 예측하는 것인데, 이는 동중서로 대표되는 한대 유교의 특징과 맥락을 같이하는 것이다.

성왕은 사비로 천도를 단행하고, 국호를 남부여南扶餘로 바꿨다. 이는 국가 재조再造 수준의 혁신을 꾀한 것이었다. 그를 위해 중앙과 지방의 관제에 대대적인 개편을 추진하고, 천신天神 및 오제신五帝神에 대한 의례 또한 제정했다. 이러한 대대적인 행정조직의 혁신은 『주례周禮』에서 근거한 것이 지적되고 있다. 『주례』 이념의 핵심은 예치禮治를 통한 왕도정치王道政治의 실현과 역사적 개혁성이다. 천도와 국호 변경 그리고 대대적인 행정조직 개편과 문화정책 등을 통해 국가 재조를 꿈꾼 성왕에게 『주례』 이념이 적절해 보인다. 아울러 양무제가 유교 이념에 의거해서 개혁정치를 폈던 사실도 참고된다.

성왕의 국가 재조 수준의 혁신을 보면 무령왕릉 조영도 보인다. 성왕이 즉위 후에 추진한 첫번째 과업이 무령왕릉 조영이었기 때문이다. 성왕은 우선 무령왕의 상장의례를 유교적 삼년상으로 치르면서, 자신의 부왕에 대한 효를 널리 공표했다. 그리고 앞으로 전개될 국가적 혁신의 모범으로서 지금까지의 전통적인 묘제와는 달리 국제적인 전축분을 과감히 도입한 것이다. 그러나 그의 비극적인 전사로 그가 추진했던 혁신적인 정책들이 일순간 무너지면서 무령왕릉 조영으로 상징되는 혁신적인 과제들이 더 이상 계승되지 못한 한계를 노출하게 되었다.

백제금동대향로의 사상

머리말

백제금동대향로百濟金銅大香爐는 한국 미술공예의 정상급 유물이자, 사료가 부족한 백제사 연구에 있어서 매우 중요한 유물이다. 또한 거기에는 실로 다양한 도상들이 등장하고 있어, 당대의 사상, 관념, 사회상을 살필 수 있는 귀중한 자료가 되고 있다. 따라서 백제금동대향로에 대한 역사적 사실들이 밝혀질수록 한국 고대문화의 폭은 확대되고, 나아가 동아시아 고대문화 속에서 백제문화의 위치 또한 뚜렷이 부각될 것이다. 이런 점에서 다시 백제금동대향로에 주목하고자 한다.

이 글에서는 대향로 발굴 이후 진행된 연구 성과들을 재점검하고, 그 바탕 위에서 도상에 담긴 상징을 해석함으로써, 당시 백제인들이 가졌던 사상과 관념의 새로운 면모에 접근하고자 한다. 그러기 위해 향로의 본질적 기능인 소향燒香에 대한 당대의 의미를 살피고, 대향로의 정상에 위치한 봉황의 출현을 기대하는 오악사五樂士의 음악에 초점을 맞추어 당시 백제인들이 가졌던 관념과 사상을 추구하려고 한다.

백제금동대향로 연구사론

백제금동대향로는 1993년 부여 능산리 사찰터에서 발굴되었다. 능산리 사찰터는 중서부고도문화권개발계획의 일환으로 1992년 시굴조사를 거쳐 1993년부터 국립부여박물관 주관으로 발굴조사가 이루어졌다. 국립부여박

물관은 1997년까지 5차에 걸쳐 발굴조사를 실시하고, 그 결과를 보고서로 출간했다.[1]

백제금동대향로는 1993년 2차 조사에서 발굴되었다. 그리고 1995년 4차 조사에서는 백제창왕명석조사리감百濟昌王銘石造舍利龕이 출토되어, 사찰의 창건 연대를 추정할 수 있는 중요한 자료를 확보할 수 있었다. 능산리 사찰터가 나성羅城과 고분군古墳群 사이에 위치한 점과 사리감 명문을 통해, 위덕왕威德王이 성왕릉聖王陵을 조영한 후 그 추복追福 시설로 조성했을 것이라는 점을 들어, 사찰을 능사陵寺의 성격으로 파악하고 있다.[2]

백제금동대향로는 능사의 공방지工房址 중앙 칸에서 출토되었다. 우선, 땅을 파 만든 수혈竪穴에 퇴장退藏해 놓았다는 점이 주의를 끈다. 공방지에서는 금동광배金銅光背를 비롯한 많은 금속유물이 매장되어 있었다. 백제금동대향로가 이렇게 공방에 매장되어 있었던 사실에서 여러 가지 흥미로운 추정이 가능하겠지만, 확실한 근거를 제시하기란 어려워 보인다.

백제금동대향로는 전체 높이가 61.8센티미터, 무게 11.85킬로그램의 대작이다. 향로는 받침과 몸통 그리고 뚜껑 등 세 부분으로 이루어졌다. 받침은 용이 머리를 들어 입으로 향로 몸체의 하부를 물고 있는데, 용의 입에 물린 봉棒을 향로 몸통 내부의 관에 끼워 결합하였다. 양감 있는 사실적인 연잎으로 표현된 향로 몸통은 겹쳐진 연꽃잎으로 표현되어 있다. 여기에는 두 명의 인물상과 스물일곱 마리의 물고기, 새 등의 동물이 등장한다. 그리고 박산博山 형태의 중첩된 산악으로 묘사된 뚜껑 부분에는, 일흔네 개의 봉우리, 다섯 명의 악사樂士, 열일곱 명의 인물, 마흔두 마리의 호랑이, 코끼리를 비롯한 각종 동물들과 나무, 바위 등이 표현되어 있다. 뚜껑의 정상에는 날개를 활짝 편 채 정면을 응시하는 한 마리의 새가 위치하고 있다.

백제금동대향로의 예술적 사상적 역사적 가치는 막중하다. 하지만 그 중요성에 비한다면 그에 대한 연구는 양적으로나 질적으로 상당히 부족한 편이다. 그리고 발견 초기에 집중된 연구 이후, 논의가 점점 줄어들어 소강 국

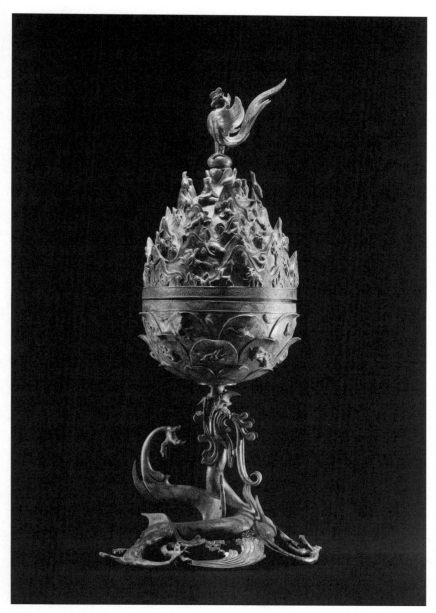

백제금동대향로. 부여 능산리 사지 출토. 7세기 전반. 높이 61.8cm. 국립부여박물관.

면에 접어든 상황이다.[3] 백제금동대향로에 대한 연구는 크게 두 가지 측면에서 진행되어 왔다. 첫째는 양식과 편년이고, 둘째는 도상 해석과 사상적인 배경 분석이다. 그런데 이 두 가지 측면 모두 중국문화와 밀접한 관련성을 바탕으로 하고 있다. 백제금동대향로도 기본적으로 중국의 박산향로博山香爐의 양식을 취하고 있다. 그리고 능사에서 백제금동대향로와 함께 출토된 유물들도 중국문화와 깊은 연관성을 가지고 있다.[4]

능사 목탑지에서 출토된 창왕명석조사리감에 새겨진 '창왕 13년昌王十三年'은 바로 위덕왕威德王 13년(566)이다. 따라서 그 어간에 능사가 창건되었음을 시사한다. 이런 사실과 연계해서 백제금동대향로도 일단 그 이후에 제작되었을 가능성이 높다. 그리고 백제금동대향로와 같이 시대를 초월하는 예술적 걸작이 탄생할 수 있었던 배경은 아무래도 그 국가와 시대의 예술적 분위기가 무르익은 상태에서 가능한 일이다. 그런 점에서 백제 7세기로 편년하는 것이 합리적이다.[5] 이 시기의 백제는 무왕武王(재위 600-641)과 의자왕義慈王(재위 641-660)의 치세였다. 강력한 왕권을 바탕으로 신라와의 전쟁에서 우위를 점유하면서 영토를 확장하였고, 문화적으로 동아시아에서 최고 수준의 경지에 도달한 시기였다.[6] 따라서 백제금동대향로와 같은 명품이 이 시대에 산출될 수 있었다고 할 수 있다.

백제금동대향로의 도상 해석은 곧바로 사상적인 배경에 직결된다. 백제금동대향로가 사찰터에서 발견되었다는 점은 불교와의 깊은 연관성을 말한다. 더욱이 향로 받침 부분의 연꽃이나 연화화생蓮華化生을 표현한 듯한 요소는 그 성격상 불교와 분리할 수 없다. 그래서 그 사상적 배경이 『화엄경華嚴經』의 이상향인 연화장세계蓮華藏世界의 구현이라는 주장이 제기되었다.[7] 그러나 백제에서 『화엄경』을 받아들인 기록이 없다. 주지하다시피 백제에서는 법화法華와 미륵신앙彌勒信仰이 크게 유행하였다. 따라서 그 시대 최고의 걸작이 당대의 사상적 배경과 무관하게 제작될 수는 없다고 본다.

백제금동대향로를 불교와 연관 짓지 않을 수는 없지만, 또한 그 도상에 나

타나는 많은 비불교적인 요소들을 무시할 수 없다. 그래서 그 요소들의 도교적인 성격에 관심을 두는 연구들이 있다.[8] 신선사상을 나타내는 박산로博山爐를 모태로 한 점, 그리고 삼산三山이나 기금奇禽과 같은 도상 요소들을 그 근거로 삼고 있다. 그러나 그런 요소들이 어떤 성격의 도교, 그리고 어떤 부분과 연결되는지는 분명하지 않다. 그리고 백제에서 존재했던 도교 양상도 확실하지 않다. 중국 민간신앙과 결합된 도교는 너무 잡다해서 그 실체와 성격을 규명하기가 매우 어렵다. 그래서 백제금동대향로에 담긴 단편적인 도교적 요소를 가지고 그 사상적 배경을 논하는 것은 분명 한계가 있다.

이 밖에 백제금동대향로 도상의 사상적 배경을 불교와 도교 두 사상의 결합으로 보는 절충적인 연구 경향이 있는가 하면, 지나친 추측으로 대향로의 도상을 백제의 구체적인 지역으로 비정하거나 또는 구체적인 의례儀禮 표현으로 해석하는 경우도 있다. 사찰터에서 출토되어 불교적인 성격을 갖고 있는데, 도상의 성격이 복잡하고 애매하여 백제금동대향로의 성격을 밝히는 데 혼란을 주고 있다.

이런 혼란들을 해결하기 위해 몇 가지에 유의할 필요가 있다. 첫째, 동아시아라는 큰 틀 속에서 향로 도상의 사상적 배경에 새롭게 접근해야만 백제금동대향로의 성격을 상당 부분 파악할 수 있을 것이다. 둘째, 백제금동대향로의 도상 구조를 살펴서 그 표현에서 중요하게 부각시키고자 했던 점을 밝혀야 한다. 셋째, 다소 소홀히 해 왔던 국내 관련 기록들을 꼼꼼히 살펴서 백제금동대향로와 관련시켜 본다면, 그 성격을 보다 분명하게 드러낼 수 있을 것이다. 『삼국사기三國史記』와 같은 문헌 기록 속에는 백제금동대향로를 해명할 수 있는 요소들이 의외로 많이 포함되어 있기 때문이다.

고대사회에서 향香의 기능

향로는 향을 담는 용기이다. 중국에서는 한대漢代에 이미 향이 널리 보급되어

다양한 형식의 향로가 만들어졌다.[9] 그래서 낙랑樂浪 지역에서도 여러 점의 향로가 출토되었다.[10] 이런 것들은 박산향로 형식이어서, 이미 기원전부터 한의 영향으로 한반도 지역에 박산향로가 퍼져 있었음을 알려 준다. 낙랑 지역의 향로는 이후 삼국시대 향로의 발전에 상당한 기반이 되었을 것으로 보인다. 고구려 고분벽화 안악安岳 3호분과 장천長川 1호분에도 향로 도상들이 등장한다.

향로에 담아 피우는 향은 해충과 악취를 방제하는 기능이 있다. 중국이나 한국의 고대 향로들도 이러한 목적을 위해 사용되었을 것이다. 여기에서 비롯되어 향의 기능이 확장된 것으로 보인다. 예컨대 어떤 종교 제의에서 향의 신비적인 기능이 추가되었을 것이다. 그것은 신神과의 소통이었다. 향을 피운 가장 오래된 기록에서 향과 향로에 대한 보다 생생한 정보를 확인할 수 있다. 민간의 종교 무가巫歌인 『초사楚辭』의 「구가九歌」 중 '동황태일東皇太一'편에 관련 내용이 나온다. 동황태일은 신神들 가운데 최고의 위치에 있는 신이다.

좋은 날 좋은 때, 상황上皇께 삼가 아뢰나니, (…)
북채 들어 북을 치고, 느린 가락에 조용히 노래하며,
피리 불고 거문고 타며 드높이 노래하노라,
신들린 무당 고운 옷 너울거리고, 짙은 향기 당 안에 가득한데,
오음五音이 어지러이 어울리니, 신神께서는 흥겨워 기뻐하시리라.[11]

이 '동황태일'은 「구가」 열한 편 중 맨 앞에 위치하여 영신곡迎神曲이라 일컬어진다. 여기에는 좋은 날을 가려 태일신太一神에 제사 지내는 모습이 생생하게 묘사되어 있다. 신을 기쁘게 해 드리려고 악사들은 정성스레 고鼓·죽竹·금류琴流의 악기를 연주하며 노래하고 무당은 춤을 추는데, 신당神堂 안에 향이 가득 피어오르는 모습이 선명하다. 여기에서 중요한 사실 두 가지를 확

인할 수 있다. 먼저 인간과 신이 소통하는 매개체로서 향의 역할이다. 그리고 두번째는 향과 음악의 밀접한 관련성이다. 우리의 고대 기록과 백제금동대향로 도상을 살펴서 그 관련성에 대한 해답을 얻고자 한다.

한반도에서도 기원전부터 향이 사용되었을 것으로 보인다. 하지만, 그것이 종교적인 의례와 맞물리면서 어떻게 수용되고 인식되었는가 하는 점이 중요한 문제이다. 신라의 불교 수용과정을 기록한 『삼국유사三國遺事』'아도기라阿道基羅'조에서 그것을 짐작해 볼 수 있다.

「신라본기新羅本紀」 제4권에 이런 말이 있다. 제19대 눌지왕訥祗王 때에 사문沙門 묵호자墨胡子가 고구려로부터 일선군一善郡에 이르렀다. 그 고을 사람 모례毛禮(혹은 모록毛祿이라고도 쓴다)가 자기 집 안에 굴을 파서 방을 만들고 그를 머물게 했다. 이때 양梁에서 사신을 시켜 의복과 향물香物을 보내왔다.(고득상高得相의 영사시詠史詩에서는 "양에서 원표元表란 승려를 사신으로 삼아 명단溟檀 및 불경과 불상을 보내왔다"고 했다) 신라의 임금과 신하는 그 향의 이름과 쓸 곳을 알지 못했다. 그래서 사람을 시켜 향을 싸 가지고 널리 나라 안을 다니면서 묻게 했다. 묵호자가 이를 보고 말했다. "이것은 향이란 것입니다. 불에 태우면 향기를 진하게 풍기는데, 이는 정성을 신성神聖한 데까지 이르게 합니다. 신성은 삼보三寶보다 더한 것이 없으니, 만약 이것을 불에 태워 소원을 빌면 반드시 영험이 있을 것입니다."(눌지왕은 진·송 시대에 해당하니 양에서 사자를 보냈다고 함은 아마 잘못일 것이다) 이때 왕녀가 병이 위급해서 묵호자를 불러다가 향을 피우고 소원을 말하니, 왕녀의 병이 즉시 나았다. 왕이 기뻐하여 예물을 후히 주었는데, 잠시 후에 그의 간 곳을 알 수 없었다.[12]

이 기사는 신라의 불교 수용을 알리는 매우 중요한 기록이다. 여기에서 향은 불법佛法 전교傳教의 신비로운 매개물로서 기능하고 있다. 그리고 이 설화

속에는 당시 신라인들의 관념과 정서가 녹아 있다.

일연一然의 이 기록은 첫 부분에서 밝혔듯이 『삼국사기』 「신라본기」에서 전재한 것이다. 다만 세주細註 부분은 다른 자세한 기록을 찾아 보충하거나 고증했다. 예컨대, "양나라에서 사신을 시켜 의복과 향물을 보내왔다"라는 『삼국사기』의 기록에 대하여, 일연은 고득상高得相의 시를 인용하여 양나라에서 원표라는 승려가 명단溟檀과 불경, 불상을 가져왔다고 하는 자세한 내용을 보충했다. 그런데 이러한 묵호자 관련 설화에서 정작 중요한 불경과 불상과 같은 불법 포교의 본질은 생략되었다. 그리고 향의 일종인 명단溟檀이 주제로 등장하고 있다. 향은 인간의 소원에 응답하는 영험한 것이요, 인간의 정성을 신성神聖과 삼보三寶의 경지로 이끌어 인도하는 것이다. 그리고 실제 묵호자는 향을 피우고 소원을 빌어 왕녀王女의 병을 치유하는 영험을 보인다. 이런 사실을 통해 신라에 수용되는 불교의 성격을 짐작할 수 있다.

신라를 비롯한 삼국은 국왕 중심의 중앙집권적 귀족국가를 성립해 가는 과정에서 새로운 이데올로기로 불교를 수용하였고, 기존의 혈연적인 무교巫教 신앙을 대신하여 당시 사람들의 욕구를 만족시켜 줄 수 있는 보편성을 지향하게 되었다.[13] 이런 무불巫佛 교대 과정에서 무교 신앙이 담당하던 질병 치료나 주술적인 영역을 불교 승려가 대신하면서 새로운 이념의 우월성을 과시한 것이다. 이것은 당시 불교 승려가 의사이자 주술사로서의 기능을 수행하고 있음을 알려 주는 기록이다.[14] 그리고 앞에서 예시한 묵호자설화墨胡子說話는 수용 당시 불교의 주술적인 성격에 있어서 향이 차지하는 역할과 비중이 절대적이었음을 웅변하고 있다.

묵호자는 향이 인간의 정성을 신성한 데까지 이르게 한다고 말했다. 이는 곧 인성과 천성의 합일을 말한다. 동양의 천인합일天人合一의 관념이다. 묵호자는 다만 천天의 신성의 최고 경지를 불교적 개념인 삼보三寶로 표현했다. 그 최고 경지에 이르게 하는 매개물이 향이라고 하는 데에는, 고대인의 향에 대한 관념이 녹아 있다. 그리고 당시 사람들은 불경이나 불상과 같은 불교의

본질적인 것보다는, 의술醫術과 주술적呪術的인 측면에서 향이 지니는 가치와 효용을 더 크게 인식한 것이다. 불교에 대한 이해가 점점 더 확대되면서, 불경과 불상에 대한 관심은 더 커지는 대신, 주술적인 성격의 향에 대한 비중은 점차 축소되어 갔을 것이다. 그렇다 하더라도 신성神聖에 이르는 매개물로서의 향은 의례儀禮에서 역시 중요시되었을 것으로 보인다.

무교와 불교는 그 성격이 판이하게 다른 신앙이다. 그렇지만 그 두 신앙이 만나는 접점에 향이 위치하고 또 기능을 발휘하고 있다. 여기에서 향이 가지는 성격을 알 수 있다. 무교와 같은 토착 신앙이나 고등의 논리를 지닌 불교에서나 모두 통용될 수 있는 속성이 향 자체에 존재한다는 사실이다. 따라서 향은 매우 복합적인 속성을 가졌다고 볼 수 있다. 묵호자설화에서 보듯이, 신라에 수용된 향은 질병을 치료하는 의술과 결합하였고, 신성에 이르는 주술로서 기능한 것이다. 따라서 소향燒香을 위한 도구로 사용된 향로를 이해하기 위해서는 반드시 이런 속성들을 염두에 두어야 한다.

향을 담는 향로는 인간의 정성을 담는 매우 중요한 도구이다. 그리고 거기에 새긴 도상들도 인간의 염원을 담게 마련이다. 마찬가지로 백제금동대향로의 제작자도 그 인간계의 서원誓願을 도상의 형식으로 표현하고자 했을 것이다. 그렇다면 백제금동대향로의 우주와 같은 도상에 등장하는 인간들이 천天이나 신神에게 기원하고자 한 바는 과연 무엇이었을까. 그것은 바로 대향로를 제작했던 백제인의 서원이다. 천상계와 인간계의 접점에 위치한 봉황과 오악사의 관계 속에서 그 실마리를 찾을 수 있을 것이다.

백제금동대향로와 음악

백제금동대향로의 도상 중 인간들의 모습은 각기 다양하다. 인간계에는 모두 열아홉 명이 등장한다. 말을 타고 사냥하기도 하고, 낚시하거나 머리 감는 사람도 있고, 소요逍遙하는 사람, 물속에 있는 사람 등 실로 여러 모습이다.

그들은 각각의 독립된 존재로서 각 위치에 존재한다. 다만 이들과 다른 존재는 향로의 인간계 도상의 정상에 위치한 다섯 명의 악사樂士들뿐이다. 그러니까 각기 다른 위치에 각기 다른 존재 형태를 보이는 열네 명의 인물들이 표상하는 바는 인간계를 구성하는 다양한 인간 군상이라 할 수 있다. 다만 오악사五樂士만이 어떤 공동의 목적을 지향하고 있는 것이다. 그리고 이 오악사는 수중계와 지상계를 통틀어 가장 높은 정상에 위치하고 있다. 이들은 봉황이라는 천상계에 가장 근접해 있는 인간들이다. 천자天子라는 명칭은 중국 고대 황제를 천상과 인간계의 소통과 중개자로 보는 데서 비롯된 개념이었다. 이런 사실을 고려한다면, 오악사가 백제금동대향로 도상에서 차지하는 위치와 비중은 막중하다. 나아가 악사들이 연주하는 음악의 중요성을 말하는 것이기도 하다.

백제금동대향로의 도상 구조에서 음악은 매우 중요한 위치를 차지한다. 실제 백제에서도 음악은 그랬으리라 보인다. 그리고 그 수준 또한 상당했을 것이다. 중국 사서인『북사北史』에는 백제 악기들이 기재되어 있고,『삼국사기』에는 그것이 중국과 같은 것이 많다고 했다.[15] 이들 악기 대부분은 중국 남조를 대표하는 음악을 연주하는 데 사용됐던 악기들이어서, 백제 음악이 남조와 밀접한 문화교류를 통해 발전해 나갔음을 알려 주고 있다.[16] 주지하다시피 백제가 남조문화 수입에 열을 올린 정도는 상상 이상으로 대단했다. 백제 사신이 양梁의 명필인 소자운蕭子雲의 글씨를 구하려고 떠나려는 배를 사흘 간 멈추게 하고 수백만금數百萬金을 주고 삼십여 장의 글씨를 받아 온 사실도 있다.[17] 무령왕릉은 남조문화를 완벽하게 이해했다는 예증이 될 것이다. 따라서 음악문화만 예외일 수는 없다.

고대 동아시아에서 백제 음악이 차지하는 비중과 역할은 상당했다. 731년에 당시 일본 왕립 음악기관이었던 아악료雅樂寮 잡악생雜樂生의 정원定員을 정한 기록이 있는데, 당악 서른아홉 명, 백제악 스물여섯 명, 고려악 여덟 명, 신라악 네 명으로 규정했다.[18] 잡악생은 일본 궁중의식을 제외한 악무 담당

자인데, 이 숫자만 보아도 당시 백제악의 비중을 알 수 있다. 『일본서기日本書紀』에는 백제가 일본에 악인樂人을 파견하고 기간이 되면 이를 교대한 기록이 있다. 성왕 때 일본에 파견된 악인들의 관등이 시덕施德, 계덕季德, 대덕對德이었다.[19] 이는 백제 십육관등 중 각기 팔, 십, 십일 위에 해당하는 고위 관등이었다. 이들이 일본에 파견 근무 관인이라는 점을 고려한다면, 백제 왕실에는 더 높은 고위직에 보임된 악인들도 있었을 것이다. 이런 점은 그만큼 백제에서 음악을 중요시했다는 사실이다.

백제금동대향로의 오악사 도상도 백제사회의 음악에 대한 관심이나 비중과 비례했다고 보인다. 그리고 오악사가 도상 중 가장 중요한 위치에 배치된 것은 당시 사회에서 그만큼 음악이 강조되고 중요시되었다는 미술사적 표현이다. 가야와 신라의 기록이지만, 당대 음악에 대한 관념을 살필 수 있는 자료를 통해 백제의 상황을 비교해 보기로 한다. 우륵于勒에 관한 다음의 기록이 그것이다.

「신라고기新羅古記」의 기록이다. (···) 그 후 나라가 혼란스러워지자 우륵于勒이 악기를 가지고 신라 진흥왕眞興王에게 귀순했다. 왕이 그를 받아들여 국원國原에 정착시키고, 곧 대나마大奈麻 주지注知, 계고階古와 대사大舍 만덕萬德 등을 보내 수업 받게 하였다. 세 사람이 열한 곡을 배우고 나서 서로 말하기를 "이 음악이 번잡하고 음탕하여 아취 있고 바른 음악이 될 수 없다"라 하고, 마침내 그것을 줄여 다섯 곡으로 만들었다. 우륵이 처음 이 말을 듣고 화를 냈으나, 그 다섯 가지 음률을 듣고 눈물을 흘리며 감탄하여 "즐겁되 방탕하지 않으며, 애절하되 슬프지 않으니 바르다고 할 만하다. 너희들이 왕의 앞에서 이를 연주하여라"라고 말했다. 진흥왕이 그 곡을 듣고 크게 기뻐했다. 간신諫臣들이 건의하기를 "가야에서 나라를 망친 음악을 취할 것이 없다"고 했다. 왕이 말하기를 "가야왕이 음탕하고 난잡하여 자멸한 것이지 음악에 무슨 죄가 있으랴. 대체로 성인이 음악을 제정함에 있

어서는 사람의 정서에 따라 이를 조절하도록 한 것이므로, 나라의 태평과 혼란이 음률 곡조와 관련되는 것은 아니다"라 했다. 마침내 이를 펼쳐 대악大樂으로 삼았다.[20]

우륵에 관한 사실은 가야 멸망 시기이므로, 6세기 중반경에 해당한다. 여기에 나타난 당대인들의 음악에 대한 관념은 철저히 유교적이다. 음악은 국정 운영의 중요한 요소로서, 음악이 국가를 망칠 수 있다는 관념이다. 특히 우륵이 바른 음악의 기준으로 제시한 "낙이불류樂而不流 애이불비哀而不悲"는 공자孔子 예술론의 핵심 이론이다.[21] 이에 비해 신라의 신하와 음악인들은 가야의 음악을 번잡하고 음탕하여 아정雅正한 것이 아닌, 나라를 망친 음악이라 평가하고 있다. 음악에 대해 유교적 잣대로 평가 기준을 삼고 있다.

유교 음악 이론을 집성한 「악기樂記」는 정치와 음악의 밀접한 관련성을 누누이 강조하고 있다. 치세治世의 음악은 정치가 화평해서 편안하고 즐거우며, 난세亂世의 음악은 정치가 도리에 어긋나 원망과 분노에 차 있고, 망국亡國의 음악은 백성이 곤궁해서 슬프고 시름에 잠겨 있으니, 모두가 정치와 통해 있기 때문이라고 보았다.[22] 이렇게 유교에서의 음악은 그 국가나 사회를 비춰보는 거울로서, 정치적으로 매우 중요한 의미를 갖는다. 이러한 음악에 대한 관념을 6세기 가야와 신라에서 확인할 수 있다. 앞에 인용한 음악과 정치성에 관한 「악기樂記」의 기록은 『모시毛詩』의 서문序文에도 동일하게 기록되어 있다. 그런데 백제 성왕은 양梁에 사신을 보내 모시박사毛詩博士를 특별히 지정하여 초청한 바 있다.[23] 이런 사실과 함께 가야에 강력한 문화적 영향을 끼쳤던 점을 고려할 때, 백제에서도 인접국과 마찬가지로 당시 유교적인 음악 관념을 공유하고 있었을 것이다.

유교적 관념으로 악기의 모양을 설명하는, 다음과 같은 『삼국사기』 기록이 있다.

가야금도 중국 악부의 쟁箏을 모방해 만들었다. (···) 부현傅玄은 "위가 둥근 것은 하늘을 상징한 것이고, 아래가 평평한 것은 땅을 상징한 것이며, 가운데가 빈 것은 육합六合을 모방한 것이고, 줄과 괘는 열두 달을 모방한 것인바, 이야말로 어질고 지혜로움을 상징하는 악기이다"라고 말했다. 완우阮瑀는 "쟁의 길이는 여섯 자이니, 이는 율의 수에 맞춘 것이고, 현은 열두 줄이니, 이는 사시四時를 상징한 것이며, 괘의 높이는 세 치이니, 이는 삼재三才를 상징한 것이다"라고 말했다. 가야금이 비록 쟁의 제도와 조금 다르기는 하나 거의 그것과 유사하다.[24]

중국 쟁의 모양과 구조에 우주 철학적 원리가 담겨 있음을 설명하고, 가야금도 중국의 쟁을 모방하여 만들어진 것이라고 했다. 천원지방天圓地方, 육합六合, 율수律數, 사시四時, 삼재三才를 상징한다는 것이다. 또 그렇기 때문에 어질고 지혜롭다고 했다. 비파琵琶에 대한 『삼국사기』의 설명도 마찬가지이다. 비파 길이가 삼 척 오 촌인 것은 삼재三才와 오행五行을 본뜬 것이요, 사현四絃은 사시四時를 상징하는 것으로 풀이했다.[25] 이런 의미 부여와 해석은 한대漢代 유학의 우주론과 수술학數術學의 영향이 크다. 특히 수술학은 우주만물과 이치를 수數에 의거하여 설명하는 것으로서, 한대 유학의 중요한 부문이었다. 그것은 자연과 인간 즉 천지인天地人 삼재三才의 조화를 설명하고, 그 조화를 유지시키는 데 본래의 목적이 있다.[26] 조화는 음악의 근본이다. 「악기樂記」에서도 음악은 천지의 조화라 정의하면서, 조화로운 까닭에 만물이 자란다하고, 또 음악이 조화를 도탑게 해서 신神의 인도에 따라 하늘의 뜻에 따르는 까닭에 성인은 음악을 만들어서 하늘에 응한다고 했다.[27] 이는 고대 음악에서 제의적 기능과 정치적 기능을 강조한 것이다.

『삼국사기』에 나타난 우륵설화와 악기 설명을 통해 고대인들의 음악관을 살펴볼 수 있다. 고대 음악은 제의적으로나 정치적으로 매우 중요시되었다. 이러한 고대 음악적 관념의 중요성을 이해하는 바탕에서 백제금동대향로 오

백제금동대향로의 오악사와 인간계 부분.(왼쪽)
백제금동대향로의 봉황과 오악사 부분.(오른쪽)

악사 도상 배치를 살펴보기로 한다.

　백제금동대향로 오악사는 인간계의 가장 높은 곳에서 음악 연주를 통해 천상을 상징하는 봉황을 맞이하고 있다. 봉황은 지극히 상서로운 새이다. 순舜 임금이 소소簫韶라는 음악을 아홉 번 연주하자 봉황이 날아와서 춤을 추었다고 한다.[28] 공자孔子도 봉황이 오지 않으니 자신의 시대도 끝났음을 탄식하고 있다.[29] 봉황의 도래는 성왕聖王의 상서이자 문명文明의 상서로움을 상징한다. 그러한 봉황은 순 임금과 같은 성왕이 그 아름다운 소소라는 음악을 무려 아홉 번이나 연주를 올리자 비로소 출현하는 상서로움을 보였다. 공자가 봉황이 오지 않음을 탄식했다는 것은 곧 하늘이 자신을 버렸다는 아쉬움을 표현한 것으로서,[30] 성군聖君이 출현하여 문명된 태평성대를 이루기를 기대했던 자신의 꿈이 좌절된 데 대한 원망이었다.

　봉황의 이러한 상징은 백제금동대향로의 도상과 일치한다. 순 임금이 아홉 번이나 정성스럽게 음악을 연주하여 봉황을 초래한 것과 백제금동대향로 도상에서 오악사를 봉황에 가장 가까이 배치한 것은 같은 의미이다. 따라서

오악사의 음악 연주는 태평성대의 염원을 표현한 것이다.

백제금동대향로 몸체에 표현된 세계를 옆으로 길게 펼쳐 보면, 만물이 다양한 형태로 존재하는 횡축의 그림이 된다. 대향로의 제작자는 여기에 세상의 만물을 표현하고자 한 것이다. 더욱이 수중계의 다양한 생물까지 표현한 것은 중국 박산향로에 그 형식적 기원을 둔 백제금동대향로의 이례적이며 특징적인 면모이다. 따라서 이 세상의 모든 만물을 망라하고자 했던 제작자의 의도를 읽을 수 있다. 수중계와 지상계는 각기 연꽃과 산악을 그 배경으로 하고 있다. 수중세계에는 두 명의 인물과 스물일곱 마리의 동물이 등장하고, 일흔네 개 봉우리의 중첩된 산을 배경으로 한 지상세계에는 열일곱 명의 인물과 마흔두 마리의 동물, 여섯 종류의 식물이 배치되어 있다. 이 장면을 하나의 횡축 회화로 관찰한다면, 끝없이 펼쳐지는 경관 속에 다양한 존재들의 삶이 하나의 장대한 파노라마를 이루는 대관大觀의 모습을 하고 있는 것이다.

후대 회화사에서 이런 파노라마식 대관산수는 하나의 형식을 이루며, 시대마다 표현 내용은 다르지만 거기에 내포된 공통된 특징을 가지고 있다. 무려 오 미터가 넘는 장택단張擇端의 청명상하도淸明上河圖는 칠백여 명의 인물과 팔십여 마리의 가축 등 무수한 소재들이 서로 조화를 이루면서 북송北宋 수도의 번성함을 나타내는 그림으로, 휘종대徽宗代 무역과 상업의 발달로 이룬 태평성대를 표현하고 있다. 안견安堅의 몽유도원도夢遊桃源圖는 조선 세종대世宗代 문화적 융성을 배경으로 탄생한 것으로, 동양 최고의 이상향인 도원의 평화로움을 몽환적 분위기로 표현한 작품이다. 이성길李成吉의 무이구곡도武夷九曲圖는 조선 성리학이 원숙한 경지에 접어든 시기에 천인합일天人合一의 성리학적 이상향을 화폭에 펼쳐 놓은 것이다. 이인문李寅文의 강산무진도江山無盡圖는 조선 정조대正祖代 문예부흥기를 배경으로 출현한 길이 팔 미터가 넘는 대작으로, 춘하추동 대자연 속에 평화롭게 삶을 영위하는 인간들의 모습을 담은 작품이다. 이렇게 파노라마식 대관산수의 걸작들은 모두 문화적 융성기의 시대적 산물이었다. 그리고 거기에는 인간들 사이의 조화와 평

화가 있고, 대자연이 상징하는 인간의 높은 정신적 경지가 담겨 있으며, 자연과 합일하여 평화로운 삶을 영위하는 인간의 모습이 표현되어 있다. 이런 작품들을 통해 작가들은 자기 시대가 태평성대임을 나타내고자 한 것이었다.

이와 같은 회화들의 고대적 표현이 백제금동대향로의 도상이다. 거기에는 상상 속의 새 봉황이 태평성대를 상징하는 고대적 관념을 표현하고, 오악사의 음악이 천인天人의 조화와 문물의 융성을 상징하는 고대 예악禮樂 문화를 표현하고 있다. 또한 산봉우리로 중첩된 대자연 속에는 여러 인물들의 존재, 그리고 다양한 동물들이 함께 어우러진 지상계의 장관이 펼쳐진다. 여러 물고기와 물새류가 등장하는 수중계에 두 명의 인물이 표현되어 있는 것은, 수중세계 그리고 거기에 존재하는 생물들과 수중에서 살 수 없는 인간과의 적극적인 관계를 설정한 것이다. 그 관계란 둘 사이의 공존과 조화라고 할 수 있다. 박산향로의 형식을 계승한 백제금동대향로에 중국과 달리 수중세계를 표현한 것은 분명 새로운 발전이었듯이, 인간이 그곳에서 공존과 조화를 이루는 것은 인간 의식의 새로운 확장을 의미하는 시대적 은유라고 할 수 있다.

백제금동대향로의 유교적 성격

백제금동대향로 도상에서 가장 중요한 서사 구조는 오악사가 음악을 연주하여 봉황을 초래하는 대목이다. 그것은 태평성대를 바라는 백제인들의 기원이다. 도상의 내용과 구조 그리고 당시의 음악 관념을 통해 볼 때, 유교적 배경이 농후하다고 볼 수 있다. 그래서 백제 유교의 내용과 성격을 살펴보고, 과연 어떤 점이 백제금동대향로의 조형적 배경이 되었는가를 밝히고자 한다.

백제 유교는 불교보다 역사가 오래되었고 그만큼 저변을 확보하고 있었다.[31] 백제 성왕聖王이 일본에 불교를 전하면서, "이 불법은 여러 법 가운데 가장 뛰어나서, 이해하기 어렵고 들어가기도 어려우니, 주공周公과 공자孔子라

도 오히려 알 수 없다"라고 했다.[32] 이것은 양자 간의 수승殊勝한 정도를 표현한 것이지만, 또한 백제에서 유교의 분포와 세력을 전제한 표현이다. 성왕은 불교를 전해 준 이 년 후에 여러 오경박사五經博士, 역박사易博士, 역박사曆博士를 일본에 파견하여 교대시켰다.[33] 이런 사실은 당시 백제에서 국가적 종교 이념이었던 불교에 비해서도 유교의 위상이 상당했음을 알려 준다.

국가 행정 조직과 운영에 있어서도 유교의 역할과 기능은 중요했다. 예컨대, 중앙 관제를 육좌평제六佐平制로 한 것은『주례周禮』의 육전六典을 모방한 것이고, 이십이부二十二部의 관부 내외관內外官 구분도 음양사상을 관제에 응용한 것이어서, 관제 조직과 운영에 유교가 커다란 영향을 미치고 있음을 알 수 있다.[34] 행정 조직도 전국을 오방五方으로 구분하고, 수도의 오방을 오부五部로 나누어 각 부에 오항五巷을 두었으며, 군사조직도 오부五部로 편성하고 그 밑에 각 오백 명의 군사를 배치했다.[35] 그리고 또 백제에서는 오제신五帝神을 제사 지냈다.[36] 이는 당시 오행사상이 백제사회 운영에 깊숙이 침투되어 있음을 알려 준다. 유교가 포함하고 있는 음양오행설은 국가적 정통성의 확보와 정치적 활용을 위해 여전히 유용한 이념이었다.

유학은 국가 운영에 매우 실용적인 것이었다. 문학과 제례祭禮와 역사 분야에 시詩, 서書, 예禮, 역易, 춘추春秋와 같은 오경五經이 필수적이었다. 백제인들은 오경과 제자서諸子書 및 역사서를 애중하였고, 글을 잘 지었으며, 음양오행설을 해독할 줄 알았다.[37] 백제는 중국 측에 오경박사五經博士, 모시박사毛詩博士, 강례박사講禮博士 등 전문가를 구체적으로 명시하여 요구했고, 실제 양梁에서는 당대 예학禮學의 최고 권위자인 육후陸詡를 백제에 파견했다.[38] 이런 사실들은 백제 유학이 어느 수준이었는지를 확인하게 하는 기록이다. 그리고 일찍이 비유왕毗有王 24년(450)에는 송宋에서『역림易林』과 식점式占 등을 들여왔다.『역림』은 재이災異의 변화와 점술占術에 관한 책으로, 한대漢代의 술수역術數易의 본류였던 역서易書이고, 식점은 음양과 오행을 활용하는 점술이라는 점에서, 당시 백제사회에서 역학易學과 음양오행설을 이해하고 연구

한 수준이 매우 높았음을 알려 준다.[39]

제례에서도 유교적인 영향이 컸다. 제례는 고대 국가에서 매우 중요한 의식이었는데, 국가적인 제사는 백제 건국 초부터 이어져 온 오랜 전통을 계승하였다. 백제 시조 온조왕溫祚王은 개국 원년에 동명왕東明王 사당을 지었고, 17년에 국모國母를 위한 사당을 지어 제사 지냈으며, 20년에는 큰 제단을 세우고 친히 천지天地에 제사를 지냈다.[40] 이런 제사는 무교巫敎에 바탕을 둔 백제 고유의 제사였다. 그런데 이후 역대 왕들의 제사 지내는 양상이 점차 변화를 보이게 된다. 고이왕古爾王 5년에는 천지 제사에 악기를 연주하였고, 10년에는 천지뿐만 아니라 산천에도 지냈으며, 비류왕比流王 10년에는 왕이 몸소 희생물을 잘랐고, 근초고왕近肖古王 2년에는 천지天地와 신기神祇에 제사를 지냈다.[41] 천지 제사에 제례악을 연주하고, 희생물을 잘라 나누어 주고, 천신과 지기를 구분하는 것 등은 『주례周禮』에 언급된 유교적인 의례로서, 전통적인 제사에서 유교적인 의례로 변화해 나간 것을 알려 준다.[42] 이렇게 유교는 백제사회의 정치, 행정, 의례 등에 광범하게 영향을 미쳤으며, 학술적 수준도 상당하였다. 이제 이러한 유교가 백제금동대향로에 과연 어떻게 연결되는지를 살펴볼 차례이다.

백제금동대향로의 도상 구조는 세 부분으로 나뉜다. 상부의 봉황, 몸체의 박산 형상, 그리고 하부의 용이다. 정상에 위치한 봉황은 용과 대칭되는 존재이다. 그것은 각각 천상과 지하를 뜻하고, 그러기에 양陽과 음陰을 상징한다. 중국 사상에서 우주의 근본을 태극太極 혹은 태일太一이라 하는데, 그로부터 음양이 나온다. 그리고 이 음양에서 만물이 갈라져 나오듯이, 백제금동대향로 가운데 몸체가 말하는 인간계를 음양이 위아래로 감싸고 있는 형국이다. 세상의 만물이 각기 음양의 성질을 띠고 있듯이, 대향로에는 수중계와 지상계로 구분되어 있으면서 하나의 세계를 이룬다. 백제금동대향로에서 중요하고 중심적인 부분은 몸체에 해당하는 인간계이다. 그 세계는 음과 양이 둘러싼, 즉 음양이 조화된 세계임을 표현하고 있다. 봉황과 용이 상징하는 천상

과 지하의 세계와 그 가운데 인간 세계가 존재하는 이 세계 구조는, 천지인天
地人의 요소가 수직적 공간 구조에서 하나의 살아 있는 유기체이자 통일체로
서 존재하는 우주를 말한다. 따라서 백제금동대향로의 도상 구조에는 삼재三
才 사상이 깃들어 있다.

백제금동대향로는 사찰터에서 출토되었고, 연꽃 장식이 있다. 이 점에서
불교적 의식구儀式具로 사용되었을 가능성이 매우 높다. 여러 연구자들은 백
제금동대향로가 출토된 능사陵寺를 백제 국왕의 추복追福 시설로 파악하는 데
의견 일치를 보이고 있다.[43] 선왕先王에 대한 추복은 조상에 대한 제사이다.
국왕이라는 위격을 고려하여 그것을 주관할 능사를 창건할 정도로 배려한
점을 보면, 국가적인 제사와 별반 다르지 않았을 것이다. 그래서 이런 격식을
갖춘 의식에 백제금동대향로가 사용되었을 것이다. 이 밖에 다른 행사에도
사용했을 가능성이 있다. 예컨대 무왕武王 25년(624)에, 왕이 왕흥사王興寺에
행차하여 행향行香 의식을 했다는 기록이 있다.[44] 이 행향은 불전에 향을 피우
거나 향로를 들고 행렬을 하는 등의 의식이다. 국왕이 직접 참석한 행사에 백
제금동대향로와 같은 최고 수준의 향로가 사용되었을 가능성도 있다. 이런
점들은 백제금동대향로의 불교적 성격을 드러내며, 실제 대향로 도상 중에
연꽃 장식과 같은 불교적 요소가 표현되어 있다.

그러나 백제금동대향로의 그 밖의 도상 요소에서 불교적인 성격을 찾기란
매우 어렵다. 남북조南北朝와 수대隋代의 불교 도상으로 조성된 박산향로는
전체 장식 중 연꽃이 차지하는 비중이 대부분이다. 또 향로 꼭대기 부분을 연
꽃 봉오리 형태로 표현한 것도 많다. 이에 비한다면 백제금동대향로의 연꽃
장식은 오히려 전체에서 작은 부분을 차지한다. 그리고 음양을 상징하는 용
과 봉황의 배치, 유교적인 오음五音이나 오행五行을 염두에 둔 오악사의 존재
는 다분히 유교적 표현이다. 또 오악사를 인간계 최상의 위치에 배치한 것도
유교에서 음악에 정치적 성격을 부여하여 그 중요성을 극도로 강조하는 것
과 깊은 연관성을 보인다. 이런 점들은 백제금동대향로의 유교적 성격을 나

타낸다. 전체적으로 보았을 때, 백제금동대향로는 유교적인 도상 내용이 대부분을 차지하고, 일부 불교적인 도상 내용을 포함하는 가운데, 선왕先王의 추복제의追福祭儀 시설로 보이는 능사陵寺에서 출토되었다.

불교와 유교 두 가지 사상이 결합된 백제금동대향로에 대한 성격을 보다 분명히 하는 작업은 어려운 일이다. 그렇지만 당시 사상적 흐름을 전체적인 큰 틀에서 조망하면서, 그 구체적인 결합 양상을 추구해 나간다면 충분히 설명이 가능하다. 동아시아에서 유교는 중국 한대漢代에 유가儒家 본연의 깊이를 추구하고, 도가道家, 법가法家, 음양가陰陽家 등의 제가諸家의 장점을 포섭함으로써, 독존적인 정치 지도이념의 지위를 차지했다. 그러나 한이 멸망하고 혼란의 시대가 도래하자 그 생명력을 상실했다. 그리고 새롭게 등장한 불교와 도교와 더불어 삼교가 정립하는 형세를 보이다가 마침내는 불교에게 그 시대적 지위와 영향력을 넘겨주게 되었다. 중국 남북조시대는 이런 유불도儒佛道 삼교가 끊임없이 상대를 공격하고 포용하면서 서로 섞이고 결합한 시대였다. 이 시대를 살았던 지식인들은 하나의 종교를 신앙하면서도 타 종교들에 대한 깊은 식견을 가졌던 것이 일반적이었다.[45] 고구려에서 연개소문淵蓋蘇文이 삼교三敎의 정립鼎立을 주장한 것도 당시 이러한 사상적 분위기를 드러내는 상징적인 사건이라 할 수 있다.

한반도 삼국 가운데 가장 국제적이고 개방적이라는 평가를 받는 백제가 동아시아의 이러한 역사적 사상적 흐름과 무관할 수는 없다. 오히려 그 흐름에 앞장서는 선도적인 위치에 있었다. 다만 백제에서 도교가 유교나 불교에 비해 약한 것은 사실이다. 백제에 관한 중국의 기록에, "승니僧尼나 사탑寺塔은 심히 많으나 도사道士는 없다"라고 하였다.[46] 이는 정식 도사나 도관이 없다는 말일 뿐이지, 도가 사상에 대한 이해나 도교 신앙 자체를 부인하는 것은 아니다.[47] 칠지도七支刀와 무령왕릉武寧王陵 유물에 도교적인 성격이 강한 점은 물론, 그 밖에 많은 근거들로 미루어 볼 때 백제의 도가와 도교에 대한 이해와 실천을 짐작할 수 있다. 백제에는 유불도 삼교가 혼재해 있었다. 사택지

적비砂宅智積碑의 내용이 불교임에도 불구하고 그 바탕에 도가적인 분위기가 깊게 흐르고 있어서 쉽게 분간이 되지 않은 것도 하나의 예가 될 것이다.

백제에서는 고구려, 신라와는 달리 삼교 간의 사상적 마찰이나 대립의 흔적을 찾아볼 수 없다. 불교를 수용하면서도 어떤 문제가 발생하지 않았다. 백제사회가 대단히 개방적이고 유연하다는 사실을 알려 주는 사실이다. 이런 배경에는 여러 원인이 있겠지만, 고대 사회에서 왕실의 문제가 가장 중요하다. 왕이 어떠한 신화나 관념 체계로 무장하고 국가를 운영하는가 하는 문제이다. 그런 점에서 볼 때 백제는 고구려, 신라와 확연히 다른 면모를 보인다. 고구려, 신라의 왕은 모두 천손설天孫說을 배경으로 한 반면 백제만은 그렇지 아니하고, 불교 수용 이후 고구려, 신라가 왕즉불王卽佛 사상을 강하게 드러낸 반면 백제에서는 찾아볼 수 없을 만큼 극히 미미하다.[48] 고구려 광개토왕비문廣開土王碑文에는 왕실이 천손天孫의 후예임을 강한 자부심으로 표현했고, 신라 진평왕眞平王이 석가족釋迦族의 후예임을 드러내면서 왕즉불王卽佛 사상을 전면에 부각시키고자 한 것이 그 대표적인 예이다. 한국 고대 청동기시대 이래의 전통인 왕자천손설王者天孫說을 가장 적극적으로 비판, 탈피한 선구적인 사회가 백제였으며, 유교적인 천명天命 의식을 바탕으로 보편적이고 윤리적인 고전문화를 지향했던 사회 또한 백제였다.[49] 이 유교적인 천명 의식은 백제금동대향로의 사상적 배경의 밑바탕을 이루고 있다는 점에서 중요한 문제이고, 그것은 상서祥瑞와 재이災異 관념과 연결되어 있다는 사실을 다음 장에서 살펴보기로 한다.

상서祥瑞로서의 백제금동대향로

백제금동대향로는 중국 한대漢代 박산향로博山香爐 양식을 따르고 있다. 박산향로는 한대에 크게 유행했고, 남북조시대 5세기경부터 불교 신앙의 확산에 따라 향로 장식으로 연꽃이 등장하면서 뚜렷한 양식적 변화를 보이다가, 6세

기 말 수대隋代 이후 점점 쇠퇴하게 된다.[50] 백제금동대향로를 중국 박산향로의 양식적 변화 과정 속에서 고찰해 보면 독특한 점이 드러난다. 우선 백제금동대향로 상하에 봉황과 용이 배치된 것은 한대 박산향로에 보인다. 그리고 백제금동대향로 몸체에 연꽃을 장식한 것은 불교가 유행한 남북조시대 박산향로에 나타난다. 따라서 백제금동대향로는 당시 중국에서 유행하는 양식을 따르면서도, 고식古式인 한대 양식을 절충 보완한 것이다.

백제금동대향로를 만든 장인은 중국 박산향로에 대해 분명한 식견을 가지고 있었다고 보인다. 그리고 거기에다 오악사 도상과 같이 백제금동대향로만의 독특함을 첨가했다. 또 당시 중국에서 이미 도식화되어 생기를 잃어 가는 박산향로와는 비교할 수 없는 동아시아 최고의 박산향로를 창조한 것이다. 백제금동대향로에 중국 한대와 남북조시대의 박산향로 양식을 절충하여 표현하고, 또 백제 나름의 개성적인 도상들을 창조적으로 첨가한 것은 매우 중요한 사실이다. 백제금동대향로가 사찰터에서 출토되었고, 또 몸체를 연꽃으로 장식한 점은 분명 불교용 의식구였음을 말한다. 그런데 가장 중요한 도상의 기본적 배치를 중국 한대 박산향로의 그것과 같이한 점은 의도성이 있다.

한漢이 가장 강력한 제국을 형성하고 문화적으로도 최고 수준에 이른 시기는 무제武帝(B.C. 141-87) 때였다. 오늘날 전해 오는 한대 박산향로 중 걸작으로 꼽히는 무릉茂陵 1호묘와 만성滿城 1, 2호묘에서 출토된 향로도 모두 이 시기에 집중되고 있다. 한무제 때의 문화적 절정기를 배경으로 박산향로도 최고 걸작들이 제작되었고 그 전형을 형성했다.

이들 박산향로는 한무제 시대의 관념과 사상을 반영하고 있다. 그래서 흔히 당시 크게 유행했던 신선술神仙術과 박산향로 도상인 신산神山을 서로 연결 짓고 있다. 신선술도 원래는 양생술養生術이었다. 양생술은 작은 우주인 인간 신체의 음양이기陰陽二氣를 잘 조화시킴으로써 건강장수를 추구하는 의학이지만, 불로불사不老不死를 추구하는 방향으로 나아가면 신선술이 된다.[51]

그런데 이런 관념은 한대 사상의 대일통大一統을 내세운 동중서董仲舒의 유교에 포함되었다. 동중서의 유교는 당시 지배적인 사상이었다. 더욱이 한무제는 '독존유술獨尊儒術'의 기치를 분명히 함으로써, 동중서의 유교를 바탕으로 사상 통일을 기하였다. 사상 통일이라는 것이 배타적이기도 하지만, 또 다른 측면에서는 다른 사상의 장점들을 포용하여 외연을 넓히는 경우가 많았다. 동중서의 유교도 선진공맹先秦孔孟을 기반으로 하면서도 당시의 음양가陰陽家, 황로술黃老術, 방사方士의 잡다한 술수들을 채용한 것이었다. 특히 이러한 술수로서의 음양오행陰陽五行과 천인감응天人感應 사상은 동중서 유교의 핵심을 이루면서 상서祥瑞와 재이災異 이론을 낳았고, 참위讖緯 사상으로 발전했다.[52] 한대의 유교는 인간의 주체성을 강조하는 공맹의 선진유학과는 성격이 달랐다. 그것은 음양이 조화를 이루면 우주세계는 잘 다스려져 평화롭게 되고, 천天이 인간의 행위에 대해 감응하여 미리 상서와 재이를 보인다는 신본주의적神本主義的 관념이다.[53]

한대 박산향로, 특히 앞에서 예로 든 한무제 시대를 대표하는 향로들이 이런 사상적 배경과 무관하게 생성되었다고 볼 수는 없다. 한대 박산향로의 구성이 몸체를 신비스런 산으로 두고 그 상하에 봉황과 용을 배치한 것이라면, 그것은 당시 사람들의 우주세계관을 반영한 것이다. 동중서는 천지인天地人 삼재三才와 음양, 그리고 오행을 우주세계의 구성요소라고 정리하였다. 그렇다면 용봉박산향로도 이런 우주세계관을 반영하고 있는 것으로 파악하는 것이 합리적이다. 그리고 박산향로 몸체의 신비스러운 산의 도상도 인간의 이상향이라 할 수 있다. 이런 요소들은 백제금동대향로에도 그대로 표현되고 있다. 천인감응론에 근거한 상서와 재이 문제는 백제사회에서 매우 중요한 문제였고, 또 백제금동대향로에도 반영되어 있기 때문에 깊이있는 분석이 필요하다.

천인감응론天人感應論에 근거한 한대 유교는, 군주의 올바른 행위에 대해서는 하늘이 상서祥瑞를 내리고, 올바르지 못한 군주의 행위에 대해서는 재이災

異를 내려 경고한다는 것이다.[54] 군주의 은택恩澤이 백성에게 두루 미쳐 사방이 복속해 오고 짐승에게까지 베풀어지며 일월성신日月星辰과 산천초목山川草木까지 조화로운 상태가 되면 하늘은 상서를 내린다. 이때 봉황, 용과 같은 신령스런 동물이 출현하고, 하도河圖와 낙서洛書와 같은 참어讖語로써 인간들에게 신의 계시를 전하는데, 주로 정치적인 예언이 이에 해당한다. 그리고 군주가 도를 잃어 나라가 망하게 될 때에 하늘은 재해와 변이로써 경고하기 때문에 자연의 재이를 두려워해야 하며, 천天의 뜻을 알기 어려우므로 음양오행의 질서와 변화를 잘 관찰해야 한다. 천天은 재해災害, 이변異變, 괴이怪異의 단계로 놀라게 하며, 그래도 시정하지 않으면 바로 재앙을 내린다는 것이다.

상서와 재이는 동아시아 고대 역사에서 매우 유용한 정치 이념이었다. 군주권을 강화하는 데에는 상서가 이용되었고, 재이는 군주권을 제약하는 유용한 장치가 되었다. 상서와 재이는 역사에 중요한 항목으로 기록되었으며, 백제에서도 중요하게 취급되었다. 『삼국사기』에 기록된 백제의 재이 건수는 모두 이백다섯 건인데, 그 중 백다섯 건이 의자왕대에 집중되고 있다.[55] 백제가 멸망하기 직전인 의자왕 19년(659)과 20년에 발생한 『삼국사기』의 몇몇 재이 기록들은 괴이怪異 수준이었다. 궁궐에 들어온 여우들 중 흰 여우가 상좌평 책상 위에 앉았고, 여자의 시체가 나루터에 떠올랐는데 길이가 열여덟 자였고, 두꺼비와 개구리 수만 마리가 나무 위에 모였다고 한다. 그리고 어떤 귀신이 궁궐로 들어와 백제가 망한다고 크게 외치고 땅속으로 들어가서 땅을 파 보니 거북이가 나왔는데, 그 등에 "백제동월륜百濟同月輪 신라여월신新羅如月新"이라고 씌어 있었다. 거북 등의 글은 참어讖語를 말한다. 이런 재이가 『삼국사기』에 장황하게 기록된 것은 당시 백제인들의 관념상 매우 중요한 문제였기 때문이다.

백제의 상서에 대한 『삼국사기』의 기록도 있다. 온조왕 2년에 천지에 제사를 지내자 이조異鳥 다섯 마리가 날아왔고, 초고왕肖古王 48년에는 백록白鹿을 잡았으며, 고이왕 5년에는 황룡黃龍이 출현하였다는 기록이 있다. 재이에 비

해 상서에 대한 기록은 매우 적다. 그것은 상서의 출현이 어렵다는 것을 말한다. 군주는 그러한 상서의 출현을 기원하고, 또 그것을 정치적으로 이용하기 위한 필요성을 느낄 수 있다. 그래서 국가적인 의례나 종교적인 의식에서 그런 표현을 할 수 있고, 그를 통해서 상서를 내려 주는 하늘에 기원할 것이다.

지금까지 살핀 바에 의하면, 천인감응에 근거한 상서와 재이는 백제에서 매우 중요한 문제였다. 상서와 재이를 통해 인간의 행위에 대해 표현하는 것, 그것이 바로 천天의 명命이다. 백제 멸망을 앞둔 의자왕 말기의 『삼국사기』 기록은 무수한 재이 기사로 장식되어 있다. 이러한 사실 하나만으로도 재이에 대한 백제인들의 지극한 관심과 경도傾倒를 파악할 수 있다. 재이와 상서는 동전의 양면과 같다. 『삼국사기』의 기록대로 백제사회에서 재이에 대한 관념이 그렇게 중요한 것이었다면, 반대로 상서에 대한 바람 또한 지극하였을 것이다. 예컨대, 백제가 7세기 전반 무왕대武王代를 전후해서 문화적 융성기를 이루고 태평성대에 대한 기대감이 커져 갈 때, 이와 맞물려서 상서에 대한 희망과 기원도 컸을 것이다. 백제금동대향로는 이러한 시대적 배경과 밀접한 관련이 있다고 본다.

백제금동대향로의 사용 용도를 단정할 수는 없다. 선왕에 대한 제사, 국가적인 제례, 국가의 안녕과 태평을 비는 불교적인 의례 등에 사용되었을 수 있다. 이런 용도에 사용하기 위한 백제금동대향로에는 음양의 조화를 상징하는 용과 봉황이라는 상서가 중요한 위치를 차지하고 있다. 그리고 대향로 몸체 하부에는 연꽃 장식의 불교적 이상향이 밑받침되어 있다. 상부에는 산천초목과 인간을 비롯한 무수한 동물들이 조화를 이루며 각자의 위치에 존재하고 있는 인간세계가 장대한 규모로 전개되고 있다. 그리고 인간계의 정상부에 위치한 오악사는 상서로운 봉황의 출현을 기대하는 음악을 연주하고 있다. 백제금동대향로에는 상서의 출현을 기원하고 그를 통해 태평성대를 꿈꾸었던 백제인들의 염원이 담겨 있다.

백제금동대향로는 미술사상 시대를 초월하는 걸작으로 평가받고 있다. 동

아시아에서 독특했던 육조문화六朝文化를 그 극점까지 끌어올린 것이 바로 백제문화였다. 중국 남북조시대 당시 동아시아는 사상사적으로 그만큼 역동적인 시대였다. 이러한 동아시아의 역동적인 시대를 배경으로 기운생동하는 예술적 걸작으로 탄생한 것이 백제금동대향로라고 할 수 있다. 그리고 당시 백제문화의 수준을 단번에 상징적으로 보여 주는 유물이 백제금동대향로이다. 이렇게 완벽한 미술품을 생산해낼 수 있다는 것은 백제사회의 사상적 배경이 그만큼 수준 높고 세련되어 있었다는 증거이다. 당시 백제인들이 백제금동대향로를 통해 희구했던 상서의 출현에 의한 태평성대의 꿈은 세계 제국 당唐의 공격 앞에 위기의식으로 바뀌었다. 백제 말에 집중적으로 나타난 재이 기록이 그것이다. 백제의 멸망이 다가오자 백제금동대향로는 능사 지하에 깊숙이 퇴장退藏되었다. 백제인들에게 그 향로는 너무나 소중했을 것이기 때문이다.

맺음말

백제금동대향로에 등장하는 다양한 도상들은 당대의 사상, 관념, 사회상을 살필 수 있는 귀중한 자료이다. 따라서 백제금동대향로에 대한 연구는 한국 고대문화의 폭을 확대시키고, 나아가 동아시아 고대문화 속에서 백제문화의 위치를 뚜렷이 부각시킬 수 있다.

『삼국유사』 묵호자설화에 나타난 향香은 인간의 정성을 신성神聖한 데에까지 이르게 하는 것이었다. 이는 곧 인성과 천성의 합일을 말하는 천인합일天人合一의 관념이다. 그리고 불교 수용 당시 사람들은 불경이나 불상과 같은 불교의 본질적인 것보다는 의술醫術과 주술적呪術的인 측면에서 향이 지니는 가치와 효용을 더 크게 인식했다.

백제금동대향로의 도상을 여타 다른 향로와 비교했을 때 가장 독특하고 중요한 부분은 오악사五樂士이다. 이 오악사는 가장 높은 정상에 위치하고 있

고, 봉황이라는 천상계에 가장 근접해 있는데, 이는 음악의 중요성을 말하는 것이다. 백제에서는 음악을 중요시했고, 고대 동아시아에서 백제 음악이 차지하는 비중과 역할은 상당했다. 그리고 우륵于勒에 관한 기록을 통해 볼 때, 당대인들의 음악에 대한 관념은 철저히 유교적이었다. 그리고 음악을 그 국가나 사회를 비춰 보는 거울로, 정치적으로 매우 중요한 의미를 갖는 것으로 파악했다. 또한 악기의 구조에 대한 의미 부여와 해석에서 한대漢代 유학의 우주론과 수술학數術學의 영향을 크게 받고 있었음을 알 수 있다. 당대의 이러한 음악관이 백제금동대향로에 반영되어 있다. 오악사가 음악 연주를 통해 봉황을 맞이하는 것은 성왕聖王의 상서이자 문명文明의 상서로움을 상징하는 것으로, 태평성대의 염원을 표현한 것이다. 백제금동대향로 도상은 끝없이 펼쳐지는 경관 속에 다양한 존재들의 삶이 하나의 장대한 파노라마를 이루는 대관大觀의 모습으로, 문화적 융성기의 시대적 산물이었다. 거기에는 인간들 사이의 조화와 평화가 있고, 대자연이 상징하는 인간의 높은 정신적 경지가 담겨 있으며, 자연과 합일하여 평화로운 삶을 영위하는 태평성대 인간 삶의 모습이 표현되어 있다.

유교는 백제사회에 광범하게 영향을 미쳤으며, 학술적 수준도 상당했는데, 이는 백제금동대향로의 사상적 배경을 이루고 있다. 백제금동대향로 도상 중 용과 봉황은 지하와 천상을 뜻하면서 음양陰陽을 상징한다. 백제금동대향로의 몸체가 뜻하는 인간계를 음양이 위아래를 감싸고 있는 형국으로, 그 구조는 천지인天地人의 요소가 수직적 공간 구조에서 하나의 살아 있는 유기체이자 통일체로서 존재하는 우주를 말한다. 따라서 백제금동대향로의 도상 구조에는 삼재三才 사상이 깃들어 있다.

백제금동대향로 도상에 불교적 성격은 오히려 미미하다. 그에 비해 음양을 상징하는 용과 봉황의 배치, 유교적인 오음五音이나 오행五行을 염두에 둔 오악사五樂士의 존재는 다분히 유교적 표현이다. 또 오악사를 인간계 최상의 위치에 배치한 것도 유교에서 음악에 정치적 성격을 부여하여 그 중요성을

극도로 강조하는 것과 깊은 연관성이 있다. 이런 점들은 백제금동대향로의 유교적 성격을 나타낸다. 백제에서는 고구려나 신라와는 달리 유불도儒佛道 삼교三敎 간의 사상적 마찰이나 대립의 흔적을 찾아볼 수 없었다. 또한 한국 고대 청동기시대 이래의 전통인 왕자천손설王者天孫說을 가장 적극적으로 비판, 탈피한 선구적인 사회가 백제였으며, 유교적인 천명天命 의식을 바탕으로 보편적이고 윤리적인 고전문화를 지향했던 사회 또한 백제였다. 이러한 사상적 배경을 밑바탕으로 해서 백제금동대향로가 탄생한 것이다.

　백제금동대향로는 당시 중국에서 유행하는 양식을 따르면서도, 고식古式인 한대漢代 박산향로博山香爐 양식을 절충하고, 거기에다 오악사 도상과 같이 백제금동대향로만의 독특함을 첨가한 것이다. 이런 양식적 특성에는 각 시대의 사상이 녹아 있다. 천인감응론天人感應論에 근거한 한대 유교는 군주의 올바른 행위에 대해서는 하늘이 상서祥瑞를 내리고, 올바르지 못한 군주의 행위에 대해서는 재이災異를 내려 경고한다는 것이다.『삼국사기』백제 말 기록에 많은 재이가 등장하고 있는데, 이것은 백제사회의 유교적 관념을 드러낸 것이다. 재이와 상서는 동전의 양면과 같은 것이므로, 백제동대향로의 오악사는 상서로운 봉황의 출현을 기대하는 음악을 연주함으로써 상서의 출현을 기원하고 그를 통해 태평성대를 꿈꾸었던 백제인들의 염원을 표현한 것이다.

미륵사와 서동설화

머리말

백제의 역사와 문화에 대한 기록은 매우 영세하다. 하지만 그러한 가운데에서도 『삼국유사三國遺事』에 전하는 서동설화薯童說話는 비교적 장편의 내용을 담고 있어서 일찍부터 많은 연구자들의 관심사였다. 그리고 관련 유적인 미륵사彌勒寺가 그 대체적인 윤곽을 드러내면서, 설화와 유적 상호 연관작업 또한 상당한 진척을 보이고 있다. 미륵사와 서동설화의 배경이 된 당시 백제사회는 문화적으로 정점에 달한 시기였다. 따라서 이 주제에 대한 정확한 접근은 바로 백제사회와 문화를 이해하는 가장 중요한 문제라 할 수 있다.

 지금까지의 서동설화에 대한 연구경향은 문학적, 역사학적 그리고 불교사상적 접근으로 크게 나눌 수 있다. 이러한 접근들은 이제 어느 정도 한계에 다다른 듯하다. 문학적 접근은 당시의 역사적 상황을 소홀히 한 경우가 많았다. 그리고 역사적 접근은 설화라는 점을 무시하고 역사적 사실이라는 잣대로 재단하려고 했다. 불교사상적 접근 또한 단순히 미륵사상에 집중한 경향이 짙었다. 이런 문제점들은 어디까지나 설화의 표면적인 것들에 집착한 데서 비롯되었다.

 서동설화는 백제 후기의 시대적 상징이다. 그것은 설화로서 하나의 상징체계이다. 거기에는 당시의 시대적 분위기는 물론, 관념, 의식, 가치관, 사상, 역사, 미술 등이 녹아들어 있다. 그것은 또한 인간의 무의식과 같은 것이다. 따라서 그와 같은 내면에 침잠해 있는 상징들을 추출해낸다면, 미륵사와 서동설화, 나아가 삼국 가운데 가장 화려했던 문화를 이룬 백제의 역사, 문화,

예술에 대한 보다 분명한 이해를 얻을 수 있을 것이다.

미륵사의 조영

백제 무왕武王 때 창건되었다고 전해지는 미륵사는 익산 금마면에 있다. 백제시대의 익산 지방은 금마가 중심 지역이었고, 당시의 이름도 금마저金馬渚였다.[1] 금마저란 이름은 금마가 물가에 인접해 있었다는 것을 의미한다. 근대의 대규모 치수 사업의 결과로 물줄기의 커다란 흐름에 변화가 나타난 것이지, 본디 백제시대의 물길은 익산 내륙 깊숙이 이어져 있었다고 한다.[2] 금마가 백제시대에 중요시된 데에는 우선 지리적으로 이런 수로 교통의 편리함을 무시할 수 없었을 것이다. 그리고 이곳은 오늘날 호남으로 들어가는 관문이 되고 있으며, 곧장 내려가 한반도 남쪽에 이르거나 또는 서해나 내륙으로 뻗어 나가는 분기점이기도 하다. 이러한 지리적 요충으로서의 비중에 비추어, 백제시대의 익산의 중요성은 매우 컸다고 볼 수 있다.

익산은 낮은 산과 구릉의 평야 지대이다. 김제평야나 옥구평야와 같은 호남평야가 익산에서 비롯된다. 그리고 익산의 황등제黃登堤를 비롯하여 김제의 벽골제碧骨堤, 부안의 눌제訥堤와 같은 논농사를 위한 대형 저수지가 이미 백제시대 또는 그 이전부터 축조되었다. 이러한 평야와 수리 시설이 고대국가에서 가장 중요한 자원이었다는 점은 두말할 필요가 없다. 백제의 수도에서 볼 때, 익산은 금강 이남으로 진출하는 관문이고, 교통망의 요충이자 국가 농업경제의 거점 지역이었다. 백제 제이의 수도에 해당하는 비중을 가지고 있던 것이다. 따라서 백제 중앙정부로서는 정책적 고려를 취하지 않을 수 없는 중요한 지역이 금마를 중심으로 한 익산이라 할 수 있다. 이런 조건이 금마에 미륵사와 같은 거대 가람伽藍이 들어설 만한 충분한 배경을 이룬다.

그런데 금강 이남의 백제 영토 가운데 익산 지역을 제외한 곳에서는 불교 유적을 거의 찾아볼 수 없다. 이 점에 대한 명확한 분석이나 설명이 아직까지

없는 듯하다. 그럴수록 금마와 왕궁에 집중된 익산의 불교유적은 백제 불교의 최남방 경계로서 그 의미가 더욱 남다르다. 백제 불교를 지역적으로 구분한다면 익산은 매우 독특한 지역인 셈이다.

백제 불교의 중심지는 대체로 네 개 구역으로 나눌 수 있다. 서산·태안 지역, 공주 지역, 부여 지역, 익산 지역이 그것이다. 서산·태안 지역은 잘 알려져 있다시피 마애불磨崖佛로 유명하다. 또 중국과 활발한 교류를 했던 백제의 거점 지역이었기에, 불교문화 수용에 있어서 어느 지역보다 선진적이었다고 할 수 있다. 공주와 부여 지역은 수도로서 불교문화의 중심지가 된 곳이다. 마지막으로 백제 영토 가운데 금강 이남은 백제 불교 관련 기록이나 유적이 희소한데, 유독 익산이 불교문화의 중심지가 된 사실은 더욱 우리의 흥미를 끌게 한다. 이런 백제 불교문화의 지역적 흐름을 도식화한다면, 서산·태안→공주→부여→익산이 될 것이다. 대세론적으로 백제의 불교문화가 시간이 흐르면서 점점 북쪽에서 남쪽으로 이동하고 있음을 볼 수 있다. 그렇다면 백제 불교문화의 또 다른 정점은 익산의 불교문화가 차지할 수 있는 것이다. 그리고 그 중심에 미륵사가 위치해 있다.

미륵사지는 거대한 규모이다. 그래서 1966년 간단한 수습조사를 시작으로, 1974년 본격적인 발굴조사에 들어가, 1996년 삼십여 년에 걸친 공식적인 조사를 마무리하였다.[3] 이 발굴조사에서 밝혀지거나 추정된 사실들을 정리하면 다음과 같다.

① 가람배치伽藍配置는 삼탑삼금당식三塔三金堂式이다.
② 하나의 원院에 탑과 금당이 조성되고, 삼원三院이 나란히 병립並立한 배치이다.
③ 삼원 병립의 배치는 『삼국유사』의 '전탑낭무각삼소殿塔廊廡各三所'라는 기록과 일치한다.
④ 동탑은 일부 남아 있는 서탑과 같이 석탑이며, 구층으로 추정된다.

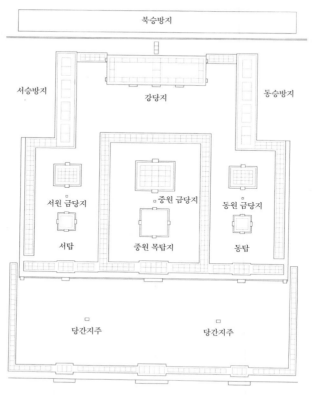

북승방지

서승방지 강당지 동승방지

서원 금당지 중원 금당지 동원 금당지

서탑 중원 목탑지 동탑

당간지주 당간지주

미륵사지 복원 추정 평면도.

⑤ 중앙 탑은 목탑이며 좌우 석탑보다 규모가 더 크고, 구층으로 추정된다.

⑥ 가람의 중심곽은 원래 못〔池〕이었던 것을 산의 흙으로 메워 조성하였다.

⑦ 출토유물로 미루어 7세기 전반 백제 무왕대에 창건된 것으로 추정된다.

발굴조사에서 미륵사의 전반적인 규모와 내용을 파악하는 성과를 거두었
다. 발굴조사에서 밝혀진 미륵사의 가람배치는 매우 독특하다. 삼탑삼금당
식의 가람배치도 그렇고, 삼원이 품자형品字形이 아닌 병립형竝立形이라는 사
실도 그러하다. 다만, 금당에 모신 불상에 대한 정보는 얻을 수 없었다. 미륵

사라는 절 이름으로 미루어, 금당에 미륵불彌勒佛을 모셨다는 추정이 상식적일 것이다. 못(池)에서 미륵삼존불彌勒三尊佛이 솟아나온 것을 계기로 무왕이 절을 짓게 되었다는 『삼국유사』의 미륵사 창건연기설화의 기록으로 미루어 보아서도, 금당에 미륵불을 모셨다고 추정할 수 있다.[4] 『삼국유사』의 기록이나 발굴조사에서 확인된 삼금당의 존재도 이 미륵삼존을 봉안한다는 의미와 부합된다.

미륵사에서 삼금당의 존재도 특별한 것이지만, 삼탑의 존재도 매우 특이하다. 게다가 중앙에 목탑을 두고 좌우에 석탑을 배치한 것도 불교 역사상 유일무이한 사례이다. 현재 남아 있는 서쪽의 석탑은 우리나라에서 가장 오래된 것으로 추정되고 있다. 그것은 중국에서 목탑 양식을 받아들인 후, 돌이라는 새로운 재료로 충실히 번안해낸 점에서 한국 석탑의 시원적 작품으로 평가되고 있다.[5] 미륵사에 세 기基의 탑을 조성하면서 석탑과 목탑을 함께 배치한 것은 분명 어떤 이유가 있었을 것이다. 하지만 여기에서 중요한 또 한 가지 사실은 백제 탑파가 목탑에서 석탑으로 변화해 가고 있는 과도기에 이 미륵사탑이 조성되었다는 점이다.

과도기란 지난 시대의 종말이자 새로운 시대의 개막이다. 목탑의 시대가 가고 석탑의 시대가 온 것이다. 미륵사 세 기의 탑 가운데 중앙의 목탑은 당대 목탑 영조 기술의 최고 수준이었을 것이다. 동서 양 석탑의 하층 기단은 12.5미터 내외의 방형인 데 비해 목탑은 18.2미터 내외의 방형으로, 규모 면에서 목탑이 석탑보다 훨씬 장대했을 것으로 추정된다. 미륵사 목탑과 같은 거대한 건조물을 생산해낼 수 있는 역량으로 미루어 백제문화가 난숙한 경지에 이르렀음을 짐작케 한다.

이러한 백제의 문화적 역량은 자연스럽게 주위에 전파되지 않을 수 없었다. 신라가 삼국통일을 염두에 두고 국가적 제일의 정책사업으로 추진했던 황룡사皇龍寺 구층탑九層塔도 결국은 백제의 건축기술을 빌려야 했던 것이 그것을 증명하고 있다. 643년에 선덕왕善德王이 황룡사탑을 세우고자 할 때, 여

러 신하들이 "공장工匠을 백제에 청한 후에야 바야흐로 가능할 것입니다"라고 하였다.[6] 신라는 삼국통일의 상징탑을 건립하면서 국가적 자존심을 접고 적국인 백제로부터 기술을 전수받지 않을 수 없었다. 그러한 결과는 양국 간의 어쩔 수 없는 문화적 수준 차이를 반영하고 있다.

백제는 신라에 이렇게 수준 높은 목탑 건축문화를 수출하기 훨씬 이전부터 석재를 이용한 새로운 문화 실험에 돌입하고 있었다. 미륵사 석탑이 그것이다. 난숙한 경지에 이른 목탑문화에서 석탑이라는 새로운 돌파구를 찾은 것이다. 미륵사 중앙의 목탑은 새로운 시대를 맞아 이제 그 자리를 석탑에게 양보하는 교대 임무를 띠고 있다.

미륵사의 거대한 목탑을 세우는 데에는 막대한 재원과 많은 인원, 그리고 고난도의 건축기술이 필요하다. 석탑은 이런 목탑에 비해 한국 탑의 역사상 더욱 발전된 양식이다. 따라서 석탑의 건립이 목탑보다 여러 가지 면에서 훨씬 어려운 것도 사실이다. 우선 채석하는 데 많은 노동력을 투입해야 한다. 그리고 채취한 석재를 움직이는 것도 목재보다 무겁기 때문에 힘든 일이다. 당시에 석재를 채취했던 장소도 관심사이다. 미륵사 뒤의 용화산龍華山(오늘날의 미륵산)에 화강암들이 많이 보이는 것으로 미루어 가까운 곳에서 채석했을 것으로 추정된다. 실제 미륵사 석탑과 용화산 중턱의 석질을 분석한 결과 다른 어느 곳 석질보다 유사한 사실이 증명되었다.[7]

비록 미륵사 뒷산 중턱에서 석재를 채취했다고 할지라도, 이를 운반하여 가공하고 다듬는 데에 많은 노동과 시간이 필요했을 것이다. 그리고 미륵사 석탑과 같이 거의 삼십여 미터에 이르는 규모까지 쌓아 올리는 것도 대단히 어려운 작업이다. 특히 이어 붙일 수 없는 석재의 특성상 하나하나 조립하여 무너지지 않게 높이 쌓아야 하는 고도의 기술이 요구된다. 미륵사 석탑의 석재 결구結構 수법은 크기를 크게 하지 않고 돌을 두 개 이상으로 나누고도 한 부재처럼 맞추어서 썼다는 장점을 보이고 있는데, 그러면서도 맞추는 면이 서로 미끄러지지 않도록 약간 거칠면서도 일매진 돌을 얹어서 끄떡거리거나

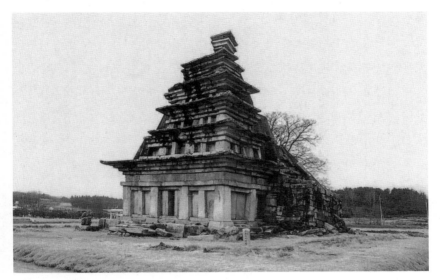

미륵사 석탑. 639년. 전북 익산 기양리.

비틀어지지 않고 똑바로 올라가게 하는 정교한 기술을 사용하고 있다.[8]

　미륵사 석탑을 이와 같이 결구했다는 사실은 백제의 석조 기술이 고도로
발달해 있음을 알려 주는 증거가 된다. 미륵사 석탑은 분명 목탑에서 석탑 양
식으로 전환해 가는 초창草創의 단계에 있었다. 신라에서는 백제에서 미륵사
목탑을 세운 한참 후에 그 목탑 건축기술을 수입하여 황룡사 목탑을 세웠다
는 사실을 상기한다면, 당시 미륵사에 석탑을 세운 것은 대단한 신기술임에
틀림없다. 이런 상황에서 백제가 거대한 석탑을 쌓아 올릴 계획을 구상하였
고, 그것도 한 기基가 아닌 두 기의 석탑을 영조營造한 것이다. 이러한 사실은
당시의 백제문화가 또 다른 차원의 새로운 방향으로 나아가고 있음을 알려
주는 증거이기도 하다.

　그러나 백제의 석조기술이 아무리 발달했다고 하더라도 거대한 미륵사 석
탑을 무리 없이 쌓아 올린다는 것은 대단히 어려운 문제였을 것이다. 석탑은
목탑과는 달리 썩거나 화재 피해의 위험이 없기 때문에 내구성에서 강점을

가지고 있다. 따라서 얼마나 결구를 견고하게 짜는가 하는 점이 관건이다. 그러나 석탑으로서 시원적인 존재이자 거대한 규모의 미륵사 석탑은 자신의 몸체를 오래 지탱하지 못한 듯하다. 미륵사 동탑은 이미 오래 전에 흔적도 없이 무너졌고, 서탑은 여섯 개 층만을 간신히 유지한 채 근근이 버텨 왔다. 그것은 두 탑이 지니는 엄청난 자체 무게와 하중 때문으로 보인다. 개략적으로 산출된 것이지만, 육층까지 남아 있는 서탑의 총 무게는 무려 약 천오백 톤으로 추정되며, 기단부에 작용하는 탑신부 총 하중은 최대 약 천칠십사 톤에 이른다는 것이다.[9] 이러한 어마어마한 무게와 하중을 가진 미륵사 석탑은 그것을 이기지 못하고 무너졌을 것으로 추정된다. 그 직접적인 붕괴 원인은 무게와 하중 때문에 생긴 기초의 부등침하不等沈下에 의해 변형이 일어났거나 또는 지진력에 의해 수평전단력水平剪斷力이 발생했을 가능성이 큰데, 어떤 이유로 붕괴가 유발되었든 석탑에 내재된 구조적 불안정성이 그 근본 원인으로 분석되고 있다.[10]

물론 이런 구조 진단은 미륵사 석탑의 붕괴 원인을 비교적 정확하게 설명하고 있다. 그러나 또 다른 한국 건축사의 차원에서 그 붕괴를 본다면, 시원적 석탑임에도 지나치게 큰 규모로 설계되었다는 데 그 원인을 찾을 수 있을 것이다. 목조 가구기법架構技法으로 거대한 석조 건축을 유지하다 보니 대부분의 수평 부재들이 그 하중을 견디지 못하고 무너져 내린 것이다.[11] 결국 이것은 석탑으로서 완성된 양식이나 완벽한 가구법에 의해 영조된 것이 아니라는 말이다. 이런 기술적인 약점에도 불구하고 백제에서는 당시에 이런 거대한 규모와 새로운 창작으로 미륵사탑을 건립했어야 하는 어떤 시대적 요구가 있었을 것이다. 그것이 정치적이든 종교적이든, 아마 대단한 열정이나 절박한 욕구 그리고 치열한 정신이 아니었으면 불가능한 그 무엇이 있었을 것은 분명하다. 따라서 이 문제야말로 백제 역사에 있어서 최고 관심사 중의 하나일 것이다.

미륵사와 법화신앙

미륵사라는 이름에서 알 수 있듯이, 이 절은 미륵신앙과 밀접한 관련이 있다. 더욱이 그와 같이 거대한 초호화 가람을 창건했다는 데에서 그 신앙의 정도를 유추해 볼 수 있다. 신라의 진자眞慈가 미륵선화彌勒仙花를 친견하기 위해 백제의 웅진熊津으로 찾아온 『삼국유사』의 기록에서도, 백제가 당시 미륵신앙의 중심지였다는 사실을 확인할 수 있다. 여기에 더하여 부여 군수리 출토 금동미륵보살입상金銅彌勒菩薩立像이나 서산마애삼존불 가운데 미륵반가사유상彌勒半跏思惟像, 그리고 부여 부소산 출토 납석제미륵반가사유상蠟石製彌勒半跏思惟像 등의 많은 미륵불보살 유물들을 통해서도 당시 백제에 미륵신앙이 광범위하게 유행했음을 알 수 있다.

미륵사 창건연기를 전하는 서동설화에 미륵삼존이 출현한 점에 근거한다면, 그 배경에는 미륵삼부경彌勒三部經에 근거한 용화龍華 이상세계 구현이 강조되었다고 할 수 있다. 그런데 미륵사에 남아 있는 유구를 살펴보면, 거기에는 또 다른 성격이 잠재해 있음을 알 수 있다. 탑의 존재 의미이다. 서동설화에는 못에서 출현한 미륵삼존의 상을 모방해서 불상을 만들어 금당에 모셨다고 했다. 서동설화의 서사 내용을 본다면 미륵사에서는 당연히 금당이 주가 되어야 할 것이다. 그러나 유구로 본다면 거대한 목탑 한 기와 석탑 두 기가 더 부각되어 강조되고 있다. 이 탑들은 미륵삼존의 출현을 기념하여 세워진 것이다. 그렇다면 미륵사의 탑은 조탑造塔으로 공덕을 쌓는 것을 의미하며, 조탑신앙造塔信仰으로서의 성격을 지닌다고 할 수 있다. 이러한 조탑신앙은 『법화경法華經』의 근간을 이루는 사상이다.

미륵보살은 『법화경』과도 관련이 깊다. 『법화경』에 첫번째로 등장하는 보살도 미륵이다. 또 『법화경』의 「종지용출품從地踊出品」은 석가모니불과 미륵보살의 대화로 꾸며져 있다. 이런 점이 그 관련성을 보여 준다. 그런데 미륵사탑과 관련하여 더욱 중요한 것은 『법화경』의 조탑신앙이다. 『법화경』 곳곳

에는 조탑의 공덕이 설해져 있다.『법화경』이 설해지는 지상의 어느 곳이든 탑을 세워야 한다고 했고, 부처의 사리를 성대히 공양하고 그 사리를 유포시켜 수천의 탑을 세워야 한다고 했으며, 또 여래如來의 탑에 경례하거나 공양하거나 참배하는 사람은 모두 위없는 바른 깨달음에 가까이 다가가고 있는 것이라고 하였다.[12] 그리고『법화경』이 설해지는 지상의 어떤 장소에서건 마땅히 대탑大塔이 세워져야 하겠지만, 반드시 여래의 유골을 모실 필요는 없다고 했다.[13]『법화경』에서는 이미 석가모니의 사리를 안치하는 유골묘로서의 탑의 성격을 벗어나고 있다. 탑 자체에 부처의 전신全身이 내재되어 있기 때문에 굳이 사리를 모실 필요가 없다는 것이다. 이는 석가모니불 멸도滅度 후 교주敎主로서의 초역사적 불타관의 성립을 말하며, 또한 번성하던 탑신앙의 유행을 받아들이면서 대탑大塔의 건립을 추구하는 것이다.[14] 탑의 개념이 변화, 진전되어 가고 있음을 말한다.

백제 후기에는 다양한 불교 신앙이 유행하였다. 그렇지만, 아무래도 그 주류는 법화신앙이 아닌가 한다.[15] 현광玄光이 중국에 건너가 법화삼매法華三昧를 증득證得하고 귀국하여 고향인 웅진에서 실천적인 법화신앙을 펼친 것이나, 발정發正이 중국으로부터 귀국하면서『화엄경華嚴經』보다『법화경』이 수승殊勝하다는 고사故事를 전한 것, 그리고 무왕대에 혜현惠現의『법화경』독송讀誦에 얽힌 이적異跡 등을 통해서 볼 때, 백제에는 법화신앙이 매우 폭넓고 뿌리 깊게 자리잡고 있었다는 사실을 알 수 있다.

백제에 이런『법화경』이 크게 유행하였다는 것은, 그것이 신앙과 미술에 반영되었을 것이라는 추측을 가능하게 한다. 미륵사의 경우도 그렇다. 미륵사라는 사원 공간 전체에서 탑이 특히 강조되고 있다. 미륵사를 조성하고 거기에 대탑을 세운 연기緣起가 못에서 미륵삼존이 용출踊出한 데에서 비롯되었는데, 지하에서 불교적 상징물이 솟아오른 예는 보편적인 일이다.『삼국유사』에 전하는 고구려 아육왕탑阿育王塔 연기설화나, 중국 최초의 탑인 낙양 백마사白馬寺의 제운탑齊雲塔 연기설화 모두 지하에서 탑이 솟아오르는 것을 이

야기하고 있다. 『법화경』의 탑설塔說을 정리하고 있는 「견보탑품見寶塔品」의 서두도 지하에서 탑이 용출하는 것으로 시작된다. "그때 부처님 앞의 한가운데 땅이 갈라지면서 그 속으로부터 높이가 오백 유순由旬에 둘레도 그 정도 되는 칠보탑七寶塔이 나타나 공중으로 올라가 한가운데서 멈추었다"라고 한 것이다.

『법화경』에서 탑의 용출은 서동설화에서 미륵삼존이 솟아오른 것과 같은 맥락의 수사적 표현이다. 더욱이 미륵이 『법화경』과 밀접한 관련이 있는 점이나 미륵사의 거대한 탑의 건립의 사상적 배경이 『법화경』의 조탑공양과 연결될 수 있다는 점에 주목할 필요가 있다. 무엇보다 당시 백제에 『법화경』이 광범위하게 유행하고 있었다는 점을 고려한다면, 미륵사탑과 같은 대탑을 건립한 데에는 『법화경』에 나타난 탑설의 사상적 배경을 배제하고 논의할 수는 없다. 미륵사가 단순히 미륵사상과의 연관성뿐만 아니라 당시 신앙의 주류를 이루었던 법화신앙과도 밀접한 관련을 가지고 있었음은 서동설화를 분석하면서 다시 논의하기로 한다.

서동설화의 불교적 상징

『삼국유사』 '무왕武王'조는 완전한 하나의 설화로 구성되어 있다. 그것은 여러 가지 요소가 복합되어 드라마틱한 전개를 보인다. 주인공 무왕이 이런저런 과정을 거치면서 마지막에는 미륵사를 창건하는 것으로 끝을 맺는다. 그래서 이 설화의 전체를 주어와 목적어로 된 한 문장으로 표현한다면, "무왕이 미륵사를 창건했다"라고 할 수 있다. 그리고 이 설화 가운데 바로 무왕의 미륵사 창건 외에 어떤 것도 역사적 사실이라고 보기는 어렵다. 그렇지만 그 설화 가운데에는 무왕과 미륵사에 대한 어떤 상징이 숨어 있다고 보아야 한다. 특히 무왕대는 백제문화가 융성의 극치를 이룬 시기이자 한국 고대문화의 중심축을 형성한 시기였다.

이른바 서동설화로 불리는 이 '무왕'조의 기록은 기본적으로 『삼국유사』의 찬자인 일연一然의 일관된 편찬 의도가 반영되어 있다고 보아야 한다. 서동설화가 수록된 『삼국유사』 「기이紀異」편은 신이神異한 사실에 대한 기술이다. 이것은 『삼국유사』의 기본 정신이다. 따라서 고대인의 정신세계를 지배했던 불교의 역사를 체계화하는 데 절대적인 자료라 할 수 있다.[16] 한마디로 『삼국유사』는 고대인의 불교를 이야기하고 있다는 것이다. 다만 불교사상을 내세워도 경전을 풀이하거나 교리를 설명하지 않고 설화로 표현했고, 역사를 서술하면서도 합리적인 사실에 근거한 역사가 아니라 신이한 것을 제시했다.[17] 따라서 설화에 녹아 있는 고대인의 관념과 사상 그리고 역사를 추출해내야 한다. 설화로 포장된 표피를 걷어내면 역사라는 내피가 나오고, 그리고 그것을 걷어내면 핵심에 당시의 신앙과 사상이 자리하고 있음을 볼 수 있을 것이다. 그것이 바로 백제인들의 정신세계이다.

그러면 여기에서 우선 『삼국유사』 '무왕'조의 기사 내용을 다음과 같이 조목별로 정리해 보고자 한다.[18]

① 백제 도성 남쪽 못가에 사는 과부가 그 못의 용과 관계하여 아들을 낳는다.

② 그 아이는 마를 캐서 팔아 살았기 때문에 나라 사람들이 서동이라 불렀다.

③ 서동은 신라 진평왕의 선화공주가 미인이라는 소문을 듣고, 머리를 깎고 신라로 들어가 아이들에게 마를 주면서 이른바 「서동요」를 부르게 한다.

④ 의심을 받은 선화공주는 귀양을 가게 되고, 이때 왕비가 금 한 말을 준다.

⑤ 서동은 귀양길의 선화공주에게 접근하여 관계를 맺은 후 백제로 함께 간다.

⑥ 선화공주는 생계를 위해 금을 내놓는데, 서동은 금을 몰라본다.

⑦ 선화공주는 서동이 마를 캐던 곳에 쌓아놓은 금을 신라로 보내자고 한다.

⑧ 금 수송을 사자산 지명법사知命法師에게 의뢰하니, 신통력을 써서 하룻밤 사이에 보낸다.

⑨ 진평왕은 더욱 서동을 신뢰하니, 이로써 서동은 왕위에 올라 무왕이 된다.

⑩ 무왕과 선화공주는 지명법사를 찾아가던 중 용화산 밑의 못에서 미륵삼존이 출현하자, 선화공주의 청원으로 그곳에 절을 짓기로 한다.

⑪ 지명법사와 진평왕이 절을 세우는 데 도움을 주었으며, 미륵사라 하였다.

이 설화를 찬찬히 살펴보면, 분명 백제 무왕의 이야기임에도 불구하고 신라라는 자장磁場이 끌어당기는 큰 힘을 발휘하고 있다. 우선 많은 여인 중에서 신라의 선화공주善花公主가 미인으로 등장한다. 그리고 서동이 캔 금을 백제에서 사용하지 않고 어려운 방법을 통해 굳이 신라로 보내는가 하면, 진평왕이 항상 서신을 보내 안부를 묻자 그로 인해 서동이 인심을 얻어 백제 왕위에 오르고, 미륵사를 짓는 데 진평왕이 백공百工을 보내 도와주었다는 내용이 그것이다. 또 서동이 백제 사람임에도 불구하고 신라인의 입장에서 표현한 부분들도 그렇다. 예컨대, 서동이 선화공주를 꼬이기 위해 백제에서 신라 서울로 갔는데, 갔다는 표현 대신 '내경사來京師'라 하여 왔다고 한 점이다. '내來'란 분명히 저쪽에서 이쪽으로의 움직임을 말한 것이다. 또 서동이 선화공주를 데리고 백제로 돌아온 것도 동지백제'同至百濟'라 하였는데, '지至'란 정확히 말하여 어느 지점에 도달한다는 뜻이다. 이런 점에서도 백제 무왕의 설화가 무의식적으로 신라 중심의 이야기로 전개되고 있다는 느낌이다. 이런 부분들은, 원래 백제 설화였던 것에 삼국통일 후 신라의 입장이 많이 첨가된

것이라고 볼 수도 있고, 백제와 신라 피아간의 구분 의식이 희박함을 얘기하는 것일 수도 있다.

설화의 원형을 찾아내기란 어려운 일이다. 게다가 서동설화가 문자화된 것은 일연이 『삼국유사』에 채록하기까지 수백 년이 흐른 상황이었기 때문에, 그 원형을 복원하기는 불가능하다. 따라서 설화를 설화로 이해해야지, 그 부분들을 떼어내 역사적 사실로 해석한다면 위험한 일이다. 서동설화 가운데에는 백제와 신라가 혼인을 맺고 서로 돕는 등 매우 친밀한 우호관계를 유지하고 있다. 그러나 실제로 당시 백제와 신라 사이는 치열한 전투가 쉴 새 없이 진행된 원수지간이었다. 『삼국사기三國史記』의 기록에 의하면, 신라와 백제 사이에 벌어진 전투만 해도 '진평왕'조에는 아홉 번, '무왕'조에는 열세 번에 이른다. 그렇기 때문에 서동설화의 주인공은 무왕이 아니라 무령왕武寧王이라는 주장이 있다.[19] 그 논거는 '무왕'조 제목에 붙은 일연의 세주細註인데, "고본古本에는 무강武康이라 했으나 잘못이다. 백제에 무강왕은 없다"가 그것이다. 무강의 '강康'과 무령의 '령寧'은 서로 넘나들면서 쓰이는 글자이고, 무령왕 직전의 왕인 동성왕대東城王代에 백제와 신라의 혼인 기사가 있다는 점을 논증의 근거로 삼고 있다. 하지만 이것은 설화의 부분을 떼어내서 역사학의 잣대로 분석한 예이다. 설화를 설화로 보고 거기에 담긴 상징을 읽어내는 것을 소홀히 한 셈이다. 만약 서동설화를 역사학적 사료로 파악하고 접근한다면 많은 부분들을 부정할 수밖에 없다.

서동설화를 설화로만 이해하는 방법이 있다. 서동설화를 하나의 일관된 서사구조로 보지 않고, 거기에 몇 개의 민간설화가 복합되어 있다고 보는 시각이다. 서동의 탄생에서부터 연애담, 왕위에 오름, 그리고 미륵사 창건 등에 단층斷層이 있다고 보고, 여러 다른 설화의 복합에 의해 형성되었다는 것이다.[20] 특히 서동이 왕위에 등극하기까지와 이후 미륵사 창건은 단층이 심하다. 그래서 별개의 설화로 이해할 수도 있다. 그러나 서동설화 전체 흐름 속에는 나름대로의 내밀한 전제와 복선들이 깔려 있다. 서로 유기적인 관계를

맺고 있는 것이다.

예컨대, 서동이 신라 서울의 아이들을 꼬이기 위해 마를 나누어 주는데, 이런 결과는 어릴 때부터 마를 캐어 생계를 유지해 왔던 전제로부터 가능한 것이었다. 또 어릴 때부터 마를 캤다는 복선이 깔린 다음, 그로 인해 황금을 발견하게 된다. 또 왕비가 귀양 가는 선화공주에게 노자로 금을 주는 것도 결국은 후에 서동이 왕위에 오를 수 있도록 금을 발견하는 단초를 제공하고 있다.

설화의 전반부와 미륵사 창건의 관계도 얼핏 보아 서로 단층을 이루는 것 같아 보인다. 하지만 거기에도 나름의 연결고리가 있음이 분명하다. 예를 들어, 못에서 출현한 용과 과부가 관계하여 서동이 출생한 점, 그리고 그 서동이 용화산 밑을 지날 때 못에서 미륵삼존이 출현하여 미륵사를 지은 점도 서로 조응된다. 둘 모두 못에서 출현한 것이 새로운 탄생을 예고하고 있다. 이렇게 대응되는 두 서사구조를 서로 관련이 없다고 부인할 수는 없을 것이다.

서동설화는 하나의 텍스트로서의 구조를 가지고 있다. 그리고 설화이기 때문에 신이적이고 비합리적이며 비논리적일 수 있다. 하지만 거기에는 분명 그 시대 정신인 불교적 상징이 담겨 있다. 서동이 선화공주를 얻고 왕이 되었지만 결국에는 미륵사를 창건하는 것으로『삼국유사』'무왕'조는 그 설화의 막을 내린다. 그렇기 때문에 미륵사 창건 외의 이야기는 보조적인 소재에 불과하다. 그 모든 것들이 미륵사 창건이라는 주제를 위해 정교하게 설정된 보조 장치인 셈이다.

무왕의 어머니는 과부로 등장한다. 이 여인은 서울 남쪽 못가에 집을 짓고 혼자 살고 있었다. 이러한 묘사에서 풍기는 여인의 이미지는 외롭고 빈한하며 천하다. 사회와 운명으로부터 버림받고 홀로 살아가는 여인이다. 그런데 그 못에서 출현한 용과 관계를 맺어 아들을 낳는다. 그 아들은 재기와 도량이 커서 헤아리기가 어려웠다. 아무것도 가지지 않은 보잘것없는 이 여인이 용으로부터 이런 훌륭한 아들을 얻을 수 있었던 것은 커다란 은총이었다. 여인의 미천함에 비해 그 아들이 이렇게 뛰어난 역량을 가지고 태어날 수 있었던

데에는 용의 정기를 받았다는 전제가 깔려 있다.

그렇다면 이 용은 어떤 성격일까. 용의 성격은 시대와 국가마다 다르고 각 시점과 장소에 따라 다르게 표현된다. 그런데 여기에 등장하는 용은 설화 후반부 용화산 아래 못에서 출현하는 미륵삼존과 수미쌍관首尾雙關을 이룬다. 서동설화가 전체로서 내밀한 복선들이 깔려 있다는 점을 생각한다면, 이 용은 불교적인 용이라고 보아야 할 것이다. 더 구체적으로 말한다면 미륵불과 관련된 용일 것이다. 일반적으로 용은 팔부중八部衆 가운데 하나로, 불법을 수호하는 임무를 맡고 있다. 미륵불 관련 경전에 의하면, 용은 인간들과 함께 미륵불의 명호名號를 듣고 도솔천兜率天에 왕생할 수 있는 모든 대중 가운데 한 부류를 차지한다.[21] 또 미륵불국토彌勒佛國土의 어느 용은 연못 근처에 있는 궁전에 살며 한밤중에 사람으로 변하여 향수香水를 땅에 뿌리는 일을 한다.[22] 서동이 용의 아들이라는 전제에는, 결국 미륵사라는 거대한 가람을 지어 불법을 홍포弘布하는 대역사大役事의 임무를 부여받았다는 암시가 깔려 있다.

서동은 신라 진평왕의 셋째 공주 선화善花를 꾀기 위해 머리를 깎고 신라의 서울로 들어간다. 선화공주는 왕비가 되어 용화산 아래 못에서 미륵삼존불이 출현하자 왕이 된 서동에게 "이곳에 큰 절을 세워야겠습니다. 진실로 저의 소원입니다"라고 한다. 이로써 보면 신라의 선화공주는 미륵사 창건의 결정적 역할을 한 인물이다. 이렇게 선화공주는 미륵신앙에 얽혀 있다. 그리고 『삼국유사』의 세주細註에 "선화善花(혹은 선화善化라고도 쓴다)"라는 기록에서 보이듯이, 음音이 비슷하다는 면에서 신라의 미륵선화彌勒仙花와도 연관을 가질 것으로 추측된다.[23] 그리고 미륵선화는 그 명칭에서 미륵인 불교신앙과 선화인 토착신앙을 아울러 갖춘 무불巫佛 융합신앙을 상징한 것으로 볼 수 있다.[24]

잘 알려진 진자眞慈와 미륵선화彌勒仙花의 설화를 참고해 보기로 한다.[25] 신라 진평왕 직전의 진지왕대眞智王代(576-579)에 흥륜사興輪寺 승려인 진자는

미륵불상 앞에 지성으로 발원하였다. 그랬더니 꿈에 미륵불이 나타나 진자에게 이르기를, 백제 땅 웅진熊津의 수원사水源寺에 가면 미륵선화를 만나 볼 수 있을 것이라고 하여, 그 절에 간 진자는 과연 미륵선화를 만난다. 이 설화는, 우선 신라사회가 미륵선화에 대해 간절히 구원하고 있었음을 말하고 있다. 그리고 또한, 당시 백제의 웅진 지역이 미륵신앙의 상징적 존재로 자리하고 있었기에 이런 설화가 탄생한 것으로 볼 수 있다.[26] 이런 시대적 분위기로 미루어 보아 선화공주를 미륵선화의 또 다른 상징으로 파악하는 것이 타당할 것이다.

선화공주가 진평왕의 셋째 공주로 설정된 것을 역사적 사실로 받아들인다면, 그것은 서동설화의 불교적 상징을 무시하는 것이 된다. 만약 선화가 진평왕의 공주라는 것을 사실로 인정한다면, 백제와 신라가 치열한 전쟁을 하는 원수지간의 관계 속에서 어떻게 설화의 내용과 같이 서동과 진평왕이 우호관계를 맺고 심지어 미륵사 건설에 지원까지 할 수 있는가 하는 의문을 품게 될 것이다. 그리하여 설화를 부인하거나, 또는 다른 시대로 비정하게 되기도 한다. 그렇기 때문에 선화공주의 부왕父王을 진평왕으로 설정해야 했던 이유를 분석해 볼 필요가 있다.

법흥왕法興王이 불교를 공인한 이후 진흥왕眞興王, 진지왕대까지 신라 왕실은 전륜성왕轉輪聖王의 관념을 포용하고 있었다. 그러나, 진평왕대에 이르러서 왕실은 석가족釋迦族의 이름을 따 붙이면서 이른바 석종의식釋宗意識을 드러내고 있다.[27] 진평왕의 이름은 백정白淨으로 석가의 아버지 이름이며, 왕비 김씨는 마야부인摩耶夫人으로 석가의 어머니 이름이다. 진평왕의 두 동생은 백반伯飯과 국반國飯인데, 이것은 모두 석가의 삼촌 이름들이다. 만약 진평왕에게서 왕자가 태어났다면 그는 석가로 불리었을 가능성이 충분하다. 이렇게 진평왕계가 석가족 사람들의 이름을 구체적으로 따와서 사용한 것은 그들 스스로가 석종의식을 가진 데서 비롯된 것이다.

여기에서 더 나아가 본다면, 석가는 과거불이고, 미륵은 석가의 뒤를 이

어 출현할 미래불이다. 그렇다면 진평왕 부부가 석가의 아버지, 어머니의 이름을 자신들의 이름으로 삼은 것을 생각했을 때, 만약 진평왕이 딸을 두었다면 그 이름을 어떻게 지었을까. 그 답은 거의 자명하다고 할 수 있다. 서동설화에서 선화공주는 미륵선화의 상징적 존재이다. 그리고 선화공주가 진평왕 부부의 딸로 설정된 것도, 석가의 부모 이름을 따서 이름을 지었을 정도로 열렬했던 그들의 불교적 신앙을 서동설화에 반영한 것이다. 서동설화의 본질은 불교적 상징이기 때문에, 당시 백제와 신라 사이의 원수 관계는 별 문제가 되지 않는다. 그러한 현실적 차원은 더 높은 차원의 불교적 상징으로 대체, 승화되어 표현되고 있다. 서동이 선화공주와 혼인함으로써, 서동은 진평왕 부부의 자식이 되었다. 진평왕 부부가 석가의 부모인 백정과 마야부인인 것을 생각한다면, 서동도 이제 석가족에 편입되었음을 상징한다.

서동은 선화공주가 아름답고 곱기 짝이 없다는 말을 듣고, 머리를 깎고 신라 서울로 들어간다. 미염美艶은 여성의 최고 덕목이다. 그것을 얻기 위해서 남성들은 치열하게 경쟁한다. 서동도 선화공주를 쟁취하기 위해서는 우선 그녀가 있는 신라 서울로 가야 했고, 거기에 들어가기 위해 머리를 깎은 것이다. 일반적으로 머리를 깎는다는 것은 출가出家를 의미한다. 선화공주를 만나기 위해 서동이 머리를 깎은 것은 구도求道의 불교적 상징이 아닐까 한다. 예술이나 여성에 있어서의 미美는 종교에 있어서의 성聖과 같다. 『삼국유사』에는 그러한 구도의 상징을 나타내는 예들이 많기 때문이다.

진자眞慈는 미륵보살彌勒菩薩이 화신하여 이 세상에 나타나기를 간절히 빈다. 그 정성이 지극하여 마침내 꿈에 계시를 받고 백제 땅 웅진에 가서 미륵보살의 화신을 만난다.[28] 가는 길에 열흘이 소요되었는데, 가는 걸음마다 한 번씩 절하면서 나아갔다고 한다. 또 자장慈藏은 문수보살文殊菩薩을 만나려고 노력했으나, 남루한 옷차림을 하고 삼태기에 죽은 강아지를 담아 메고 온 문수보살을 알아보지 못하고 결국은 쓸쓸하게 죽어 간다.[29] 의상義湘은 낙산에서 관음보살觀音菩薩을 친견하는 반면, 원효元曉는 관음보살이 길가의 여인으

로 나타난 것을 알아채지 못하고 결국 그 진신眞身을 친견하지 못하고 만다.[30] 이 밖에도 노힐부득努肹夫得과 달달박박怛怛朴朴의 관음보살 친견이나, 경흥憬興의 문수보살 친견, 그리고 월명사月明師의 미륵보살 친견 등 많은 예가 전한다. 서동설화에서 서동은 선화공주를 얻기 위해 머리를 깎고, 어린아이들을 동원하여 「서동요」를 부르게 한다. 또 궁중에서 쫓겨나 귀양 가는 선화공주에게 접근하여 마음을 사는 등 온갖 노력을 아끼지 않는다. 이러한 서동설화의 설정은 『삼국유사』에 미륵, 문수, 관음보살을 친견하기 위해 노력하는 구도자들의 형태와 유사한 것이다.

서동설화를 통해 본 백제 불교의 성격

서동은 마를 캐서 생계를 꾸리는 하찮은 인물이었다. 그러나 자신의 재기와 도량이 커서 그 능력과 노력으로 엄청난 신분 격차를 극복하면서 아름답고 고운 신라의 선화공주를 아내로 삼을 수 있었다. 현실적으로 거의 불가능한 일을 이룩하였다. 그만큼 서동의 역량을 극대화하여 표현한 것으로, 서동은 인간이 할 수 있는 최대치를 이루었다. 서동의 인간적 위대성은 이것으로 충분하다. 이런 점에서 서동설화를 영웅담英雄譚으로 규정지을 수 있다.

그러나 서동이 선화공주와 혼인한 다음의 일화들을 보면 영웅으로서의 이미지는 완전히 사라지고 만다. 서동은 선화공주가 보인 금의 가치조차 전혀 몰라본다. 또 금을 신라에 보내자는 것도 선화공주의 제의이고, 금을 수송하는 데에도 서동의 능력이 아닌 지명법사의 신통력이 발휘된다. 서동이 인심을 얻어 왕위에 오르는 것도 진평왕이 늘 편지를 보내 안부를 물었기 때문이다. 미륵사를 짓게 된 것도 선화공주의 발원에 의해서이며, 건축공사 또한 지명법사의 신통력과 진평왕의 도움으로 이루어지고 있다. 서동은 탁월하기는커녕, 거의 역할이 없다. 금의 가치를 몰라볼 정도로 바보형에 가깝다.[31]

서동은 선화공주와 혼인하기 전까지는 능력이 뛰어난 영웅적인 존재였

다. 그러나 이후에는 거의 바보형 인간으로 전락한다. 흔히 영웅설화라고 하면 뛰어난 역량을 가진 한 인간이 온갖 고난을 헤쳐 나아가는 과정을 묘사하고 있다. 그리하여 거기에서 고귀한 인간 영웅의 숭고함이 나타나기도 하고, 또는 비장함이 표현되기도 한다. 그런 점에서 본다면 서동설화는 특이한 성격을 가진다. 선화공주를 만난 후 서동의 역할은 모두 수동적으로 바뀐다. 그 대신 선화공주가 능동적으로 주도해 나간다. 선화공주는 모략을 당했으나 그것을 알고 난 다음에 서동을 포용하고 용서한다. 그리고 서동이 금의 가치를 모를 때 그것을 알려 준다. 그리고 진평왕에게 금을 보내도록 해서 마침내 서동이 왕위에 오르도록 내조한다. 용화산 아래 못에서 미륵삼존이 출현했을 때에도 선화공주가 발원하여 결국 미륵사를 세운다. 지금까지 서동설화를 서동의 입장에서 보아 왔지만, 이제 선화공주를 주인공으로 삼아 풀이해 볼 필요가 있다.

여기에서 다시 한번 선화공주가 미륵선화를 상징한다는 것을 관련시켜 생각해 볼 필요가 있다. 서동은 비범한 능력을 소유한 사람이다. 그러나 인간의 능력이란 한계가 있다. 서동이 미륵선화를 상징하는 선화공주를 만난 다음부터는 급격히 자신의 역할이 축소된다. 그리고 모든 것을 선화공주에게 의탁하고 따른다. 마침내는 미륵사와 같은 거대 가람을 지어 불법의 홍포와 신앙의 커다란 공덕을 쌓기에 이른다. 이런 설화 구조는 서동이 불보살佛菩薩에 귀의하고, 그 불보살의 인도를 받아 열렬한 신앙으로 마침내 큰 공덕을 이룬다는 것을 상징한다. 이와 관련하여 선화공주와 함께 서동을 돕는 지명법사의 의미도 되짚어 볼 필요가 생긴다.

지명법사知命法師는 신통한 도력道力을 발휘하는 인물이다. 쌓아놓은 금을 신통한 도력으로 하룻밤 사이에 신라 궁중으로 보내기도 하고, 용화산 밑의 못을 하룻밤 사이에 메워서 평지를 만들어 미륵사를 짓게 한다. 그렇다면 지명법사의 상징적 의미는 무엇일까. 여기에서 지명법사의 '법사法師'라는 명칭에 주목하고자 한다. 법사라는 명칭은 여러 경전에서 무수하게 사용되고

있지만, 가장 확실하게 개념 정리를 하고 또 그 역할을 가장 강조하고 있는 것은 『법화경法華經』이다. 『법화경』에는 「법사품法師品」과 「법사공덕품法師功德品」의 장을 별도로 마련하고 있을 정도이다. 법사는 불법을 설하고 전하는 역할을 한다. 그런데 『법화경』에서는 불법의 홍포가 강조되면서 이 법사의 위치가 매우 비중 있게 다루어지고 있다. 나아가 법사를 여래如來와 동일한 존재로서, 이미 무상정등각無上正等覺을 성취했으나 중생들을 구제하기 위해 사바세계에 임시로 모습을 드러낸 불보살로 간주한다.[32]

법화신앙은 백제 후기에 크게 유행하였다. 그리고 『법화경』의 중심 개념 가운데 하나가 법사이다. 서동설화에서 신통력을 가진 지명이라는 법사는 서동을 왕위에 오르도록 돕고 또 미륵사를 창건하는 데 기여한다. 이로 볼 때 서동설화에 나오는 지명법사가 상징하는 바는 『법화경』에서 중생들을 구제하기 위해 사바세계에 모습을 드러낸 불보살의 성격을 지닌 것으로 보아도 무방할 것이다.

서동은 역량이 뛰어나고, 그가 선화공주를 취한 것도 분명 대단한 일이다. 그러나 그것은 사람으로서 어려운 일이기는 하지만 완전히 불가능한 일은 아니다. 이에 비해 금을 하룻밤에 신라로 수송한다거나, 미륵불이 못에서 출현한다거나, 또는 못을 하룻밤에 메운다거나 하는 일들은 사람으로서는 불가능한 일이다. 여기에서 인간적 차원과 종교적 차원이 분리될 수밖에 없다. 선화공주와 지명법사를 만난 서동은 모든 것을 그들이 주장하거나 원하는 바대로 따른다. 금을 몰라본다는 상징으로 표현될 정도의 바보가 되고 또 철저히 순종한다. 이것은 서동이라는 한 인간이 미륵보살과 법사라는 불교적 상징을 만난 이후 변화된 모습을 표현한 것이다. 아울러 한 인간으로서 개인적 능력이나 사회적 정치적 역량이 아무리 출중하더라도 종교적 신앙의 차원에서 보면 하찮은 것이라는 것을 암시한다. 이런 것에서 백제 불교의 성격을 살펴 볼 수 있다.

서동의 성취만을 본다면 그의 이야기는 영웅설화가 될 것이다. 그러나 미

륵과 법화신앙을 상징하는 선화공주와 지명법사가 등장하고 또 그들이 서동보다 훨씬 커다란 역할을 수행한 것이다. 서동이 선화공주를 만나는 것도 종교적 신비 체험의 상징이라고 할 수 있다. 이런 종교적 신비 체험의 과정들은『삼국유사』곳곳에서 확인할 수 있다. 거기에는 인간의 관념과 의지로는 이해하기 어려운 신비 체험과 영험의 차원이 존재하기 때문이다. 이제 인간의 자율성은 축소되고, 신령스러운 종교적 구원자의 처분에 따라 타율성이 확대되는 것이다. 그래서 서동은 선화공주를 만나기 이전까지는 인간으로서 자신의 역량을 발휘하고 각고의 노력을 기울인다. 그러나 서동의 인간적 능력이란 것도 신성神性의 영역에서 보았을 때에는 미미하고 하찮다. 그렇기 때문에 선화공주와 혼인한 이후의 서동이 수동적이고 타율적인 존재로 설정된 것은 당연하다.

불교는 본래 궁극적으로 자기해탈을 추구하는 자력自力의 종교이다. 잘 아는 바와 같이 그 자력이 극단적으로 표출된 것이 바로 선종禪宗이다. 그러나 인간이 해탈에 이르기는 너무 어려운 것이기에 타력적他力的인 측면 또한 강조되어 왔다. 정토교淨土敎와 같은 종파는 오로지 염불念佛만으로 타력에 의해 극락에 이를 수 있다고 주장한다. 불교의 자력성과 타력성은 불교의 발달 과정에서, 또는 국가와 시대상황에 따라 달리 강조되어 왔다. 서동설화의 이야기 전개에서도 백제 불교의 성격을 짐작할 수 있다. 그것은 백제 불교가 자력보다는 타력적인 성격을 가지고 있음을 암시하는 대목이다.

백제에서는 미륵신앙과 법화신앙, 그리고 관음신앙이 크게 유행하고, 또 신앙의 주류를 형성하고 있었다. 그런데 이들 신앙은 우선 난도이행難道易行의 성격을 지닌다. 한마디로 쉬운 방법의 신앙이다. 그것은 보편성을 강조하면서 누구나 성불成佛할 수 있다는 전제 아래 성립된 신앙이기도 하다. 미륵신앙은 계율을 지키고, 탑을 경배하고, 경전을 독송하는 등의 수행을 통해 도솔천兜率天에 상생上生하는 것을 우선으로 한다. 그러나 결국에는 미륵불이 하생하는 때에 구원을 받아 이상적인 용화세계龍華世界에 동참하는 것을 목

표로 한다. 미륵신앙의 요체는 미륵불의 출현이다. 중생들은 무엇보다 미륵불의 출현을 간절히 바라게 된다. 결국 미륵불이 주체이고, 그의 제도에 의해 모든 중생들은 용화세계에 참여할 수 있다. 따라서 미륵신앙은 타력적인 성격을 지닌다. 서동설화에서 미륵불이 출현한 것도 이와 같은 선상에서 이해해야 한다.

타력적이라는 측면에서 본다면, 법화신앙도 마찬가지이다. 『법화경』은 그 기본 바탕에 누구나 성불할 수 있다는 전제를 깔고 있다. 그리고 그 실행을 위한 커다란 두 개의 축으로서 조탑공덕造塔功德과 경전독송經典讀誦을 제시하고 있다. 『삼국유사』에 나오는 혜현惠現의 『법화경』 독송 영험기가 그 대표적인 예일 것이다. 탑을 세우거나 『법화경』을 읽고 외우는 것만으로도 능히 성불할 수 있다는 것은 누구나 성불할 수 있다는 것과 짝을 이루는 것으로서, 타력신앙의 성격이다. 관음신앙觀音信仰도 마찬가지이다. 『법화경』에 근거한 관음신앙은 오로지 염불만으로 구원받을 수 있음을 말한다. 관음신앙은 타력신앙의 전형이다. 백제에서 유행했던 미륵, 법화, 관음신앙 모두 타력적인 성격을 가지고 있다. 당시 이런 성격의 불교를 신앙하였다는 사실은 그것이 곧 백제인들의 종교적 정서와 심성을 반영한다고 보아도 무방할 것이다. 따라서 이러한 성격은 백제의 종교적 상징이나 미술에 보편적으로 표현되어 있을 것이고, 서동설화의 경우에도 그렇다고 본다.

서동설화의 큰 흐름도 백제 불교의 성격과 연관이 있다고 본다. 서동의 어머니는 빈천한 여인이다. 일찍이 과부가 되어 서울 남쪽 못가에 집을 짓고 홀로 살고 있었다. 그런 여인이 못의 용과 관계를 가져서 서동이 태어난다. 용은 불교적 상징으로서 계시에 해당하겠지만, 사회적으로 서동의 신분은 사생아임을 말한다. 그러한 서동이 왕위에 오르고 마침내 대규모의 미륵사를 창건하여 커다란 불교적 공덕을 쌓기에 이른다. 한마디로 아무것도 없는 무無에서 출발해서 최고의 공덕을 이룬 것이다. 이것은 무엇을 말하는 것인가. 서동설화에는 분명 당시의 불교적 정서와 사상이 은유적으로 녹아 있다. 서

동과 같이 아무 가진 것 없는 사람도 왕위에 오르고 대공덕을 쌓을 수 있다는 점을 무의식적으로 강조한 것이다. 그것은 바로 아무리 하찮은 사람도 누구나 성불할 수 있다는 것과 일맥상통한다. 이런 사상이 극단적으로 표현된 것이 바로 『열반경涅槃經』이다. 백제에서 『열반경』에 대한 연구와 신앙이 깊었기 때문에, 서동설화에 상징적으로 표현된 것이라 할 수 있다.

서동설화는 이렇게 백제 불교의 보편적인 성격과 맥락을 같이하고 있다. 미륵불이 하생하는 때에 모든 이가 구원받을 수 있고, 탑을 세우고 『법화경』을 외우는 것만으로 누구나 성불할 수 있으며, 또 관음보살의 명호만을 부르는 것만으로도 누구나 구원받을 수 있다는 것이다. 이것은 모든 중생이 모두 불성佛性을 가졌다는 바탕에서 출발한 것이다.[33] 그리고 나아가 누구나 성불할 수 있다는 전망을 제시하고 있다. 이런 것들이 결국 서동설화에 나타난 백제 불교의 성격이다.

맺음말

미륵사彌勒寺가 위치한 익산은 백제의 수도에서 볼 때, 여러 가지 면에서 백제 제이의 수도에 해당하는 비중을 가지고 있다. 이런 점에서 미륵사와 같은 거대 가람이 들어선 충분한 이유가 있다. 미륵사는 한국 석탑의 시원으로서 중요한 의미를 가진다. 석재를 이용한 새로운 문화 실험에 돌입한 것이다. 이러한 사실은 당시의 백제문화가 전반적으로 또 다른 차원의 새로운 방향으로 나아가고 있음을 알려주고 있는 증거이기도 하다.

미륵사의 창건은 백제의 미륵신앙과 밀접한 관련이 있다. 그런데 미륵사라는 사원 공간 전체에서는 탑이 특히 강조되고 있다. 미륵사를 조성하고 거기에 대탑大塔을 세운 연기緣起가 못에서 미륵삼존이 용출한 데에서 비롯된 것은, 『법화경法華經』에서 탑의 용출과 같은 맥락의 수사적 표현이다. 더욱이 미륵이 『법화경』과 밀접한 관련이 있는 점이나 미륵사의 거대한 탑의 건립

의 사상적 배경이 『법화경』의 조탑공양造塔供養과 연결될 수 있다고 본다.

『삼국유사』 '무왕武王'조는 완전한 하나의 불교적 상징으로 구성되어 있다. 서동薯童의 신분은 빈천하나, 그가 뛰어난 역량을 가지고 태어날 수 있었던 데에는 용의 정기를 받았다는 전제가 깔려 있다. 여기에 등장하는 용은, 설화 후반부에서 출현하는 미륵삼존과 수미쌍관首尾雙關을 이루는 미륵불과 관련된 용이다. 서동이 용의 아들이라는 전제는, 결국 미륵사라는 거대한 가람을 지어 불법을 홍포하는 대역사의 임무를 부여받았다는 암시인 것이다.

신라 진평왕의 셋째 딸인 선화공주善花公主는 미륵선화彌勒仙花와 연관을 가지며, 미륵인 불교신앙과 선화인 토착신앙을 아울러 갖춘 무불巫佛 융합신앙을 상징한 것으로 볼 수 있다. 또한 당시 백제가 미륵신앙의 상징적 국가로 자리하고 있었기에 이런 설화가 탄생한 것이다. 그리고 선화공주가 진평왕 부부의 딸로 설정된 것도, 그들이 석가의 부모 이름을 따서 이름을 지었을 정도의 열렬한 불교신앙을 서동설화에 반영한 것이다. 서동설화의 본질은 불교적 상징이기 때문에 당시 백제와 신라 사이의 원수관계는 별 문제가 되지 않는다. 그러한 현실적 차원은 더 높은 차원의 불교적 상징으로 대체, 승화되어 표현되고 있다.

선화공주를 만나기 위해 서동이 머리를 깎은 것은 구도求道의 불교적 상징이다. 서동은 선화공주와 혼인하기 이전까지 능력이 뛰어난 영웅적인 존재였다. 그러나 미륵선화를 상징하는 선화공주를 만난 다음부터는 거의 바보형 인간으로 전락한다. 이런 설화 구조는 서동이 불보살에 귀의하고, 그 불보살의 인도를 받아 열렬한 신앙으로 마침내 큰 공덕을 이룬다는 것을 의미한다. 지명법사知命法師는 『법화경』과 밀접한 관련성을 보이며, 그가 상징하는 바는, 『법화경』에서 표현된 불보살의 성격을 지닌 것으로 보아 무방할 것이다.

서동의 성취 모두가 자신의 역량이나 노력으로 이룬 것이라면, 서동의 이야기는 영웅설화가 될 것이다. 그러나 미륵과 법화신앙을 상징하는 선화공

주와 지명법사가 등장하고부터는 그들이 서동보다 훨씬 큰 역할을 수행한다. 서동이 선화공주를 만나는 것도 종교적 신비 체험의 상징이라고 할 수 있다. 그래서 인간의 자율성은 축소되고, 신령스러운 종교적 구원자의 처분에 따라 타력他力이 확대되는 것이다.

백제에서는 미륵신앙과 법화신앙, 그리고 관음신앙이 크게 유행하고 또 신앙의 주류를 형성하고 있었다. 그런데 이들 신앙들은 타력적인 성격을 강하게 지닌다. 당시 이런 성격의 불교를 신앙하였다는 사실은 곧 백제인들의 종교적 정서와 심성을 반영한 것이다. 따라서 이러한 성격은 백제의 종교적 상징이나 미술에 보편적으로 표현되어 있을 것이고, 서동설화의 경우에도 그렇다고 본다.

서동설화의 큰 흐름도 백제 불교의 성격과 연관이 있다고 본다. 빈천한 서동이 왕위에 오르고 마침내 대규모의 미륵사를 창건하여 커다란 불교적 공덕을 쌓기에 이른다. 그것은 바로 누구나 성불할 수 있다는 것과 일맥상통한다. 이런 사상이 극단적으로 표현된 것이 바로 『열반경』이다. 백제에서 『열반경』에 대한 연구와 신앙이 깊었기 때문에, 서동설화에 상징적으로 표현된 것이라 할 수 있다.

서동설화는 이렇게 백제 불교의 보편적인 성격과 맥락을 같이하고 있다. 미륵불이 하생하는 때에 모든 이가 구원받을 수 있고, 탑을 세우고 『법화경』을 외우는 것만으로 누구나 성불할 수 있으며, 또 관음보살의 명호만을 부르는 것만으로도 누구나 구원받을 수 있다는 것이다. 이것은 모든 중생이 불성佛性을 가졌다는 바탕에서 출발한 것이다. 그리고 나아가 누구나 성불할 수 있다는 전망을 제시하고 있다. 이런 것들이 결국 서동설화에 나타난 백제 불교의 성격이다.

미륵사 사리봉안기를 통해 본 백제 불교

머리말

미륵사지彌勒寺址 서탑西塔에서 2009년 사리봉안기舍利奉安記가 발견되었다. 이러한 자료의 출현은 백제사에 대한 확실한 증거로서 대단히 중요한 의미를 갖는다. 풍부한 내용을 담은 봉안기라는 역사적 사실의 출현에 대해, 지금까지 여러 연구와 토론이 이루어졌고, 또 연구사로 정리되기도 했다. 그럼에도 새로이 의견을 제출하는 뜻은, 봉안기를 하나의 텍스트로 꼼꼼히 정독하여 분석하고, 이어 서동설화薯童說話와 연관된 부분들을 점검한 다음, 봉안기를 통해서 백제 불교의 실상에 접근해 보려는 데 있다.

나는 기왕에 미륵사와 서동설화에 관한 논문을 발표한 바 있다.[1] 거기에서 『삼국유사三國遺事』의 서동설화를 "무왕武王이 미륵사를 창건했다"는 것만이 역사적 사실임을 전제하고, 나머지는 불교설화로 분석하였다. 그리고 미륵사가 미륵사상彌勒思想뿐만 아니라 법화사상法華思想과 밀접한 관련이 있음을 주장했다. 이제 그 연장선상에서 새로이 발견된 사리봉안기의 내용과 연관시켜 미륵사와 서동설화 그리고 백제 불교에 대한 지견을 넓혀 보고자 한다.

미륵사 사리봉안기의 구조

미륵사彌勒寺와 같이 거대한 규모의 사찰을 건립한 것은 백제의 온 국력을 기울인 대형 정책사업이 분명하다. 백제는 삼국 간의 치열한 군사적 쟁투가 진행되던 와중에, 장기간에 걸쳐 미륵사 건립이라는 대규모 토목사업을 추진

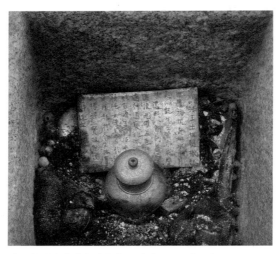

미륵사 석탑 사리기 일괄 출토 당시(2009)의 모습.

했다. 백제인들에게 그만큼 중요하고 간절한 목적이 존재했기에 가능한 일
이었다. 그것은 불교적 신앙심일 수도 있고, 정치적 목적일 수도 있다. 그렇
기 때문에 사리봉안기를 제작하기 위해 당대 최고의 문장文章이 동원되고 감
수가 이루어졌을 것이다. 봉안기 해독에는 이런 배경이 전제되어야 한다.

그런데 이런 배경과 연구 과정을 면밀히 살펴보면, 과연 우리가 미륵사 사
리봉안기를 진정으로 꼼꼼하고 치밀하게 읽었는가 하는 점에 약간의 의문을
갖게 된다. 봉안기는 하나의 텍스트이다. 따라서 그것은 하나의 완결된 이야
기로서, 목적과 구조와 체계가 있다. 텍스트는 이야기의 생산자이자 주체로
서 화자話者가 있고, 그것을 듣는 청자聽者가 있다. 사리봉안기는 발원문發願文
형식이기 때문에 부처가 곧 청자이다. 하지만 건립의 주체가 봉안기를 매납
埋納하면서 언젠가 이것이 세상에 드러났을 때 하나의 역사적 기록으로 증거
하기 위한 목적도 고려했을 것이다. 따라서 봉안기가 세상에 노출되었을 때
의 후대의 청자를 상정하지 않을 수 없다.

미륵사 사리봉안기는 몇 가지 내용으로 구성되어 있다.[2] 그 내용들을 분석

해 보면, 크게 네 개의 단락으로 나뉘므로, 이를 다음과 같이 A, B, C, D로 구분하여 해독하고자 한다.

A.

삼가 생각하건대, 법왕法王께서 세상에 출현하심은 근기根機에 따라 감응하고 만물에 응하여 몸을 드러내신 것이니, 마치 물속에 비친 달과 같습니다. 이로써 왕궁에 의탁해 태어나 사라쌍수娑羅雙樹에서 열반을 보이셨고, 여덟 곡의 사리를 남겨 삼천세계에 이롭게 하셨습니다. 마침내 사리의 광채가 오색으로 빛나 곳곳에 두루 퍼져 뻗치니, 그 신통과 변화는 불가사의하였습니다.

竊以 法王出世 隨機赴感 應物現身 如水中月

是以 託生王宮 示滅雙樹 遺形八斛 利益三千

遂使 光曜五色 行遶七遍 神通變化 不可思議

B.

우리 백제 왕후佐平께서는 좌평佐平 사탁적덕沙乇積德의 따님으로, 오랜 세월 선인善因을 심어, 이번 생에 뛰어난 과보[勝報]를 받아 태어나셨으며, 만백성을 어루만져 기르고 삼보三寶의 큰 재목이 되셨습니다. 이에, 능히 삼가 깨끗한 재물을 희사하여 가람을 세우고, 기해년 정월 이십구일에 사리를 맞이하여 모십니다.

我百濟王后 佐平沙乇積德女 種善因於曠劫 受勝報於今生 撫育萬民 棟梁三寶

故能謹捨淨財 造立伽藍 以己亥年 正月卄九日 奉迎舍利

C.

원하옵니다. 부처님께 향한 세세의 공양이 오래도록 무궁무진하여, 이 선근善根으로써 대왕폐하를 도와주시옵소서. 그 수명은 산악과 같이 견고하

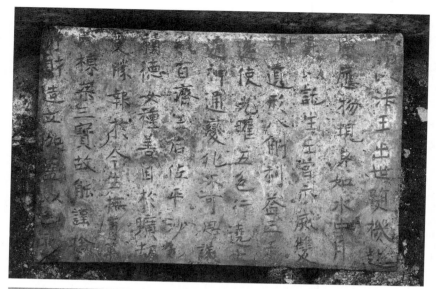

미륵사 사리봉안기 앞면(위)과 뒷면(아래). 익산 미륵사지 출토. 639년.
가로 15.5cm, 세로 10.5cm. 국립문화재연구소.

고, 치세는 천지와 함께 영구하여, 위로는 바른 불법을 펴고, 아래로는 창생蒼生을 교화케 하여지이다.

願使 世世供養 劫劫無盡 用此善根 仰資大王陛下
年壽與山岳齊固 寶曆共天地同久 上弘正法 下化蒼生

D.
또 원하옵니다. 왕후는 성불하시어, 마음은 거울과 같아 법계法界를 비추어 항상 밝게 하시고, 몸은 금강金剛과 같아 허공처럼 불멸하시며, 칠세七世 영겁토록 모두 복리福利를 입어서, 모든 중생들과 함께 불도佛道를 이루어지이다.

又願 王后卽身 心同水鏡 照法界而恒明 身若金剛 等虛空而不滅
七世久遠 並蒙福利 凡是有心 俱成佛道

사리봉안기를 하나의 텍스트로 보고 내용에 따라 네 단락으로 구분하니, 각 단락마다 하나의 일관된 주제가 드러난다. 먼저 단락 A는 법왕法王에 대한 이야기, B는 가람을 세운 전말, C는 대왕의 소원, D는 왕후의 소원이다.

이 네 개 단락의 각 주인공은, 법왕-왕후-대왕-왕후이다. 그 성별로 본다면, 남-여-남-여의 순서이다. 이런 순서에 따라 문장 내용의 주부主副와 강약強弱이 운율을 맞추어 전개되고 있다. 먼저 A에서 석가모니의 감응과 불가사의한 신통을 전제했다. B에서는 거기에 부응하기 위한 왕후의 가람 건립이 뒤따른다. 이어 C에서 왕후의 그러한 공양과 선근으로 대왕의 정법 홍포와 창생 교화를 말하고 있다. D에서는 더불어 왕후의 소원을 기술하였다. 이렇게 주부主副가 교대하면서, 강, 약, 강, 약의 순서에 맞추어 마치 음양이 교대하듯이 문장 내용이 전개되고 있다.

미륵사 사리봉안기는 백아흔석 자이다. 이는 능사陵寺 백제창왕명百濟昌王銘 사리봉안기와 왕흥사王興寺 사리봉안기의 각각 스무 자, 스물아홉 자와 비교

해서 월등히 많은 분량이다. 또한 내용도 풍부하다. 여기에서 세 봉안기의 명문을 비교해 보고자 한다. 각 봉안기의 매납 시기는 능사의 것이 567년, 왕흥사의 것이 577년, 미륵사의 것이 639년으로 비정比定되고 있다.[3] 글자의 수가 스무 자, 스물아홉 자, 백아흔석 자로 차이가 있는 것은 가람의 규모나 중요성도 있을 것이고, 또 시간적 흐름에 따라 사리신앙에 대한 관념이나 불교철학에 대한 이해의 폭이 확대된 결과일 수도 있다. 백제창왕명 봉안기는 사리를 공양했다는 단순한 내용이다.[4] 이에 비해 왕흥사 봉안기는 가람 건립 목적과 매납 사리의 신비한 변화를 간단히 설명함으로써 좀 더 발전된 문장이다.[5] 그런데 미륵사 봉안기는 앞선 두 봉안기와는 비교할 수 없을 만큼의 풍부한 내용과 논리적이고 체계적인 구성을 보이고 있다. 이런 사실은 백제사회에서 불교가 점차 발전해 가고 있음을 시사하는 것이기도 하다.

그렇지만 무엇보다도 사찰 건립 목적에 차이를 보이고 있다. 백제창왕명 사리봉안기는 공주의 공양으로 조성되었고, 왕흥사 봉안기는 죽은 왕자를 위한 것이다. 따라서 능사와 왕흥사 모두 왕실의 사적인 기원을 목적으로 건립되었다고 보인다. 그에 비해 미륵사는 차원이 다르다. 석가모니의 일대기를 일정한 시각으로 정리하고, 인연과 업보와 같은 불교 교리에 입각해서 현실을 설명한 다음, 불교 국가로서의 통치이념을 제시하고 간절한 신앙을 발원한 것이다. 이것은 단순히 왕실에 국한된 것이 아니라, 국가적인 차원에서 미륵사가 건립되었다는 사실을 알려 준다. 그리고 백제창왕명과 왕흥사 두 봉안기는 모두 죽은 자의 추모 목적으로 조성되었다는 점에서 과거 지향적인 성격을 띤다. 그에 비해, 미륵사 봉안기는 국가적 종교 이념을 과시한다는 점에서 미래 지향적인 성격을 보인다.

미륵사 사리봉안기 총 백아흔석 자의 각 단락별 분량도 흥미롭다. A 쉰넉 자, B 쉰다섯 자, C 마흔두 자, D 마흔두 자이다. 단락 A와 B의 글자 수가 쉰넷과 쉰다섯으로 비슷하고, C와 D가 마흔둘로 똑같다. 앞선 시기의 백제창왕명과 왕흥사 봉안기의 내용을 고려한다면, 미륵사 사리봉안기 내용도 단

락 A와 B로 충분하다. 법왕의 공덕과 신통을 찬양하고 이어 왕후의 좋은 인연과 과보로 사리를 봉안한다는 내용이기 때문이다. 그런 점에서 대왕과 왕후의 소원을 적은 단락 C와 D는 부가적인 성격이다. A와 B의 각 문장 분량이 쉰넷과 쉰다섯으로 C와 D의 각 분량 마흔둘에 비해 많은 것도 그런 연유에서 비롯된 것으로 보인다. 그리고 중요한 A, B 앞부분과 부가적인 C, D 뒷부분의 글자 수가 각각 쉰넷과 쉰다섯으로 비슷하고 마흔둘로 일치하는 것은, 문장을 작성할 때부터 치밀하게 숫자를 계산했을 수도 있겠고, 그렇지는 않더라도 각 단락 간의 내용을 조응시키는 과정에서 일치했을 가능성도 있다. 그렇지만 이 명문을 작성할 때 내용과 단어 선택에서 신중한 검토와 첨삭을 거쳤을 것은 확실하다.

미륵사 사리봉안기 구성의 치밀함은 문체에서도 나타난다. 문체는 변려체 騈儷體이다. 백제 후기의 문체는 사택지적비砂宅智積碑(654)를 통해 변려체의 세련된 아름다움이 그 극점에 도달했음을 알 수 있다. 이 사택지적비보다 십오 년 앞선 미륵사 봉안기의 문장 또한 백제 변려체 문학이 완성 단계에 접어들었음을 알려 준다. 봉안기의 단락 A를 보면, 세 개로 구분된 문장들은 정확하게 각 열여덟 자씩이다. 그리고 각 문장의 첫머리는 '절이竊以' '시이是以' '수사遂使'로 시작하면서 각 문장을 불러일으킨 다음, 넉 자씩 대구對句가 되도록 배려했다. 내용상 세 문장은 머리말, 본론, 맺음말이 되도록 배치했다. 첫 문장이 부처에 대한 일반론을 서술하고, 둘째 문장은 그 구체적 출현으로서의 석가모니를 묘사한 것이다. 그러므로 이 첫째 문장의 내용이 둘째 문장에서 그대로 실현되어야 한다는 점에서, 단어들을 서로 조응시키고 있다. 예컨대 첫 문장에서 부처의 '출세出世'는 둘째 문장에서 석가모니의 '탁생託生'으로 표현되었다. 그 밖에 '부감赴感'이 '시멸示滅'과 조응하고, '현신現身'이 '유형遺形'과 대비 조응되고 있다. 그리고 셋째 문장에서도 '오색五色' '칠편七遍'이라는 단어를 써서 숫자로 전후 대응을 이루었다.

그리고 각 문장의 마지막 구절에 배치한 '여수중월如水中月' '이익삼천利益

三千 '불가사의不可思議'는 그 문장의 핵심이라 할 수 있다. 따라서 이 마지막 구절들을 연결하면, "부처는 물에 비친 달과 같으며, 석가모니는 삼천세계를 이익되게 했으며, 중생은 그것을 생각으로 헤아릴 수 없다"라고 읽을 수 있다. 이렇게 핵심어만으로도 전체 내용을 알 수 있게 문장을 치밀하게 구성했다. 그 밖에 단락 B에 인명이나 날짜의 표현을 위한 일부 글자나 숫자의 부득이한 출입이 있지만, 이는 변려체에서 일반적으로 보이는 현상이고, 전반적으로 변려체 형식을 충실하게 따르고 있다.

봉안기의 문장 구성에 있어서 논리와 체계성을 확보하기 위해 고민한 흔적이 역력하다. 예컨대 단락 B에서는 사택왕후가 오랜 전생부터 선인善因을 심어서 가람을 건립하게 되었다는 내용을 서술하고 있다. 그리고 그러한 선근善根의 결과, 단락 C와 D에서 대왕과 왕후의 소원을 간구한 것이다. 두 단락이 내용상 유기적으로 긴밀하게 연계되어 있다. 단락 내의 구성도 치밀하다. 단락 A의 '여수중월' '이익삼천' '불가사의'에서 물에 비친 달은 부처의 세계를 말하며, 삼천대천세계三千大天世界에 이익이 된다는 것은 부처와 중생의 상호교섭을 의미하고, 생각으로 헤아릴 수 없다는 것은 중생계를 뜻한다. 그러니까 단락 A의 내용을 보면, 큰 틀에서는 부처에 대해 서술하면서도 세부적으로 각 문장 구성이 '부처의 세계-부처와 중생-중생계'로 순차적인 전이과정을 밟고 있다. 그리고 이런 구성은 단락 A, B, C, D 전체 구성에도 적용된다. 단락 A는 부처의 세계, B는 부처의 가피加被와 사택왕후의 사리 봉안을 통한 부처와 중생의 상호교섭, 그리고 C와 D는 대왕과 왕후의 소원을 통한 중생계의 이야기를 기록하고 있다.

사리봉안기의 단락 구분은 거기에 담긴 내용에 따른 것이다. 그런데 구분된 각 단락에는 봉안기 작성자의 또 다른 의도가 담겨 있다. 그것은 봉안기 전체에 백제 불교사상이 깔려 있고, 또 역사적 사실이 뒷받침되어 있다는 점이다. 특히 작성자가 미륵사 창건의 불교사상을 명백하게 드러내지는 않았지만, 그의 의도를 떠나 은연중에 봉안기에 내재시켰다.

우선, 단락 A에는 불신론佛身論 개념이 담겨 있다. 첫 문장은 부처에 대한 보편의 관념론으로, 물에 비친 달과 같이 법왕法王의 편만遍滿함과 화신化身으로서 응현應現함을 서술한 것이다. 따라서 여기에는 법신불法身佛과 화신불化信佛 내지 응신불應身佛의 뜻이 들어 있다. 둘째 문장은 왕궁에서 태어나 사라쌍수 아래에서 입멸한 석가모니를 설명한 것으로, 역사적으로 인도에서 실제 출현했던 석가모니불을 일컫고 있다. 따라서 이것은 응신불 개념이다. 셋째 문장은 석가모니 입멸 후 팔만사천 곳으로 나누어 모신 진신사리의 신통변화를 설명한 것으로, 불佛의 불가사의한 공덕상을 찬탄한 내용이다. 따라서 이것은 보신불報身佛 개념이다. 이 단락에서는 이렇게 부처에 대한 일반론을 서술하는 가운데 불신론 개념이 자연스럽게 녹아들도록 구성하였다.

사리봉안기의 단락 구분은 비단 내용에 의해서만이 아니라, 거기에 깔려있는 시간 관념에 의한 것이기도 하다. 우선 단락 A는 무시無始한 과거부터 존재했던 부처로부터 역사상의 석가모니와 그의 사리에 대한 서술로서, 과거에 해당한다. 그리고 단락 B는 백제 왕후가 가람을 세우고 사리를 모신 일을 기술한 것으로서, 현재이다. 마지막으로 단락 C와 D는 대왕과 왕후의 소원을 기록한 것으로서, 미래에 대한 기대이다. 이렇게 봉안기의 작성자는 그 내용을 단락으로 구분하여 서술하고, 또 각 단락의 내용을 과거, 현재, 미래에 해당하도록 한 것이다. 그럼으로써 앞 단락에서 의미있는 문장을 내세우고, 이어서 거기에 복선을 깔고, 이어지는 단락에서 그 복선으로부터 실마리를 끌어내어 의도를 드러낸 다음, 다시 그로부터 전개하여 그 목적을 일목요연하게 정리하는 방식을 취하고 있다. 그리고 각 단락의 내용을 분명히 드러내기 위해 과거, 현재, 미래에 관한 사항들을 한정하여 표현했다.

미륵사 사리봉안기와 서동설화

백제 미륵사는 광대한 사원寺院 영역에 거대한 규모의 탑으로 이루어졌다. 게

다가 『삼국유사』의 서동설화에 창건 연기설화가 전하고 있다. 지금까지 이런 유구와 설화를 연결시켜 해석해내는 데 많은 주장과 논의가 이루어져 온 가운데, 미륵사탑에서 사리봉안기가 발견됨으로써 또 하나의 중요한 연결고리가 될 수 있는 자료를 확보하게 되었다. 그럼에도 불구하고 봉안기의 출현이 오히려 기존 연구와 주장에 혼란을 가중시킨 측면도 없지 않다. 예컨대 선화공주善花公主를 실재 인물로 상정한 경우나, 또 그 기반 위에서 무왕을 이전의 다른 왕으로 비정했던 주장과 연구들이 대부분 그 근거를 상실함에 따라, 또 다른 가설로서 '선화공주의 제이 왕비설'과 같은 주장을 낸 것이다. 이는 『삼국유사』의 서동설화를 어디까지 역사적 사실로 보아야 할 것인가를 혼동한 데서 비롯된 것이다. 서동설화의 역사적 진실은 "무왕이 미륵사를 창건했다"는 것이다. 그 밖의 내용들은 모두 백제 불교와 관련된 설화라는 사실에 유념해야 한다. 다만 봉안기를 통해서 서동설화 내용 중 역사적 사실로 밝혀진 부분은, 선화공주가 아닌 사택적덕의 따님인 왕비에 의해 미륵사 발원이 이루어졌다는 정도이다. 아울러 엄밀히 말하자면, 봉안기를 통해서 '발원자가 사택적덕의 따님인 왕비'라는 사실 외에 더 밝혀진 역사적 사실은 없는 셈이다.

서동설화의 내용은 세 단락으로 구분된다. 첫째는 서동이 태어나서부터 선화공주와 혼인하기까지, 둘째는 금을 발견한 서동이 왕위에 등극하기까지, 셋째는 서동이 미륵사를 창건하는 내용이다. 이 설화의 결론은 물론 셋째의 미륵사 창건에 있다. 첫째 단락은 서동설화를 전개해 가는 실마리이자 전제 부분이다. 그리고 둘째 단락은 당시 백제인들의 불교적 신앙과 관념 그리고 그 성격을 알려 주는 핵심 부분이다. 그리고 셋째 부분의 미륵사 창건 이야기는 이 둘째 부분의 결과라 할 수 있다. 우선 『삼국유사』에 전하는 서동설화의 셋째 단락인 미륵사 창건 연기緣起 부분을 주의 깊게 살펴보기로 한다.

하루는 왕이 부인과 함께 사자사師子寺에 가려고 용화산龍華山 밑의 큰 못가

에 이르니 미륵삼존彌勒三尊이 못 가운데에서 나타나므로 수레를 멈추고 절을 올렸다. 부인이 왕에게 말했다. "이곳에 반드시 큰 가람을 세우는 것이 진실로 제 소원입니다." 왕이 그것을 허락했다. 지명법사知命法師에게 가서 못을 메울 일을 물었더니, 신통한 힘으로써 하룻밤 사이에 산을 헐고 못을 메워서 평지로 만들었다. 이에 미륵삼회彌勒三會의 모습을 본떠서 전탑殿塔과 낭무廊廡를 각각 세 곳에 만들고 절 이름을 미륵사라 했다.(국사國史에는 왕흥사王興寺라 함) 진평왕眞平王이 여러 공인工人을 보내어 역사役事를 도와주었다. 그 절은 지금도 남아 있다.(삼국사三國史에는 이분을 법왕法王의 아들이라 했는데, 여기서는 홀어미의 아들이라 했으니 자세히 알 수 없다)[6]

서동설화는 전체적으로 유기적이며 치밀한 구성을 보인다. 우선 숫자 삼三을 설화 내용 곳곳에 장치한 것이다. 미륵선화彌勒仙花를 상징하는 선화공주는 진평왕의 셋째 딸이다. 그리고 이 셋째 단락의 미륵사 창건 연기에 등장하는 장소도 사자사, 용화산, 그리고 미륵삼존이 출현한 큰 못 등 세 곳이다. 그런데 미륵은 보살로서 도솔천兜率天에 상생하여 사자좌師子座 위에 앉아 있다가 용화수龍華樹 아래 하생하여 성불한 후 세 번의 설법을 통해 모든 중생을 구제한다고 한다. 따라서 서동설화에 세 장소를 설정한 것은 미륵신앙을 그대로 반영하고 있다.[7] 나아가 미륵신앙의 구체적인 측면까지 짐작해 볼 수 있다. 미륵삼존이 출현하고 또 미륵삼회 모습을 본떠 전탑과 낭무를 배치했다는 기록으로 볼 때 마땅히 미륵하생신앙彌勒下生信仰으로 규정할 수 있다. 그런데 사자사가 존재했고, 왕 일행이 그 사자사로 행차했다는 점도 고려해야 한다. 사자사가 도솔천 사자좌에 주처住處하고 있는 미륵보살을 상징한다는 점에서 볼 때, 미륵상생신앙彌勒上生信仰의 존재도 부인할 수 없다. 서술된 기록으로만 본다면, 기존의 상생신앙에 새로운 하생신앙이 부가된 형국이다. 그런 점에서 당시 백제사회에서는 상생과 하생신앙이 혼재해 있었고, 두 신앙을 굳이 세세히 구분해서 보았다는 증거는 없다.

서동설화의 미륵사 창건 연기 부분에서 역사적 사실과 부합되는 두 가지 점을 발견할 수 있다. 첫째는, 미륵삼회의 모습을 본떠서 전탑과 낭무를 각각 세 곳에 세우고 절 이름을 미륵사라 했다는 점이다. 이러한 공간 구성은 유적 발굴 결과 사실로 드러났고, 가람의 명칭 또한 미륵사였음이 밝혀졌다. 둘째, "이곳에 반드시 큰 가람을 세우는 것이 진실로 제 소원입니다"라고 왕비가 말하자, 왕이 그것을 허락했다는 점이다. 이 점 또한 미륵사 사리봉안기에 왕비가 발원하여 왕의 소원을 빌었다는 기록으로 보아 역사적 사실과 부합된다. 따라서 서동설화의 미륵사 창건 연기는 역사적 사실로서 신뢰도가 매우 높은 부분이다.

서동설화가 대부분 은유와 상징을 통해 당시 시대를 말하고 있지만, 미륵사 공간 구성에 대한 기록은 매우 구체적이어서 역사적 사실성이 가장 높은 부분이다. 그런데 오늘날 사료 해석에 대한 이견으로 미륵사의 공간 구성에 대해 서로 주장이 엇갈리고 있다. 발굴조사를 통해 미륵사의 공간은 삼원三院으로 구성되어 있음이 밝혀졌다. 그렇지만 그 삼원에 채워진 내용물이 무엇인가 하는 것이 문제이다. 미륵삼존불이라는 주장도 있고, 삼세불三世佛이었을 것이라고 주장하기도 한다. 여기에서 먼저 『삼국유사』의 서동설화 관련 기록을 정확하게 해독하는 것이 중요하다. "法像彌勒三會 殿塔廊廡 各三所創之"가 문제되는 부분이다. 우선 '회會'를 '존尊'으로 읽는 것은 오류이다. 그리고 "法像彌勒三 會殿塔廊廡"로 끊어 읽는 것도 잘못이다. 그리고 중요한 '法像彌勒三會' 부분에서, '법상法像'은 두 글자가 서로 통하는 같은 뜻을 가진 글자이다. 모양이나 모습을 본뜬다는 뜻이다. 따라서 "미륵삼회의 모습을 본떠서 전탑과 낭무를 각각 세 곳에 만들었다"라고 해석해야 한다.

이런 『삼국유사』의 기록대로라면, 엄밀히 말해서 미륵사에 어떤 부처를 모셨는지 정확하게 알 수 없다. 미륵삼존불일 수도 있고, 삼세불일 수도 있다. 다만 기록의 정확한 뜻은 미륵삼회의 모습을 본떠서 만들었기에, 미륵불의 세 차례의 설법 모습을 형상화한 것이라고 보는 것이 타당하다. 미륵불은

초회 설법에서 구십육억 명을 제도하고, 이회 설법에서 구십사억 명을, 삼회 설법에서 구십이억 명을 제도할 것이라고 한다.[8] 따라서『삼국유사』의 기록 대로라면, 미륵사 세 전殿에 미륵불의 초회, 이회, 삼회 설법의 모습을 본떠 서 조성했다고 보는 것이 가장 합리적인 해석이다. 그러나 "미륵삼회의 모습 을 본떠서 전탑과 낭무를 각각 세 곳에 만들었다"는『삼국유사』의 기록을 공 간 구성에 한정한다면, 세 전에 모신 부처에 대한 더 이상의 확실한 정보는 없다.『삼국유사』의 이 기록에 이어지는 "至今存其寺"라는 언급으로 미루어 본다면 일연一然 당시에 미륵사가 상당히 온전한 형태로 존재했음을 알 수 있 고, 일연 자신이 "전탑과 낭무를 각각 세 곳에 만들었다"는 설화 내용과 당시 존재한 미륵사의 공간 구성을 실제로 확인하고 기록했을 가능성이 매우 높 다.

『삼국유사』의 서동설화에 대해서는 그동안 미륵신앙과 관련하여 집중적 으로 논의되어 왔다. 그것은 당연한 일이었다. 미륵사는 미륵삼존의 출현을 계기로 미륵삼회의 모습을 본떠 창건되었고, 거기에 등장하는 사자사와 용 화산도 각기 미륵상생신앙과 미륵하생신앙에 관련된 명칭들로서, 설화의 구 성이 치밀하게 조직되어 있기 때문이다. 그런데 미륵사 석탑에서 발견된 사 리봉안기에는 미륵신앙을 전혀 살펴볼 수 없다. 오히려 석가불에 대한 간절 한 신앙만이 존재하고 있다. 그리고 그 내용 또한 일반론적 석가불 신앙이다. 여기에서 봉안기 첫 단락 A를 다시 인용, 분석해 봄으로써 당시의 불교적 관 념을 살피고자 한다. 이 단락이 봉안기 전체의 대의를 표현하고 있기 때문이 다.

A.

① 竊以 法王出世 隨機赴感 應物現身 如水中月

② 是以 託生王宮 示滅雙樹 遺形八斛 利益三千

③ 遂使 光曜五色 行遶七遍 神通變化 不可思議

먼저, 문장 ①은 법왕의 출세가 중생의 근기根機에 따라 몸을 나툰다는 감응感應을 말하고자 한 것이다. 그리고 문장 ②에서는 법왕이 탁생託生과 시멸示滅이라는 방편을 통해 베푼 이익을 언급하고 있다. 끝으로 문장 ③은 그 이익의 불가사의한 신통神通을 말하고 있다. 각기 감응, 이익, 신통을 주제어로 삼은 것이다. 세 문장의 순서 또한 먼저 원리를 제시하고, 이어 사실을 기술하고, 마지막으로 그 효과를 표현했다. 그런 점에서 이 단락에서 가장 중요한 부분은 원리를 제시한 문장 ①이다. 단락 A가 봉안기 나머지 단락의 대전제가 되고 있다는 점을 생각한다면, 문장 ①은 봉안기 전체의 핵심이다. 그리고 문장 ①의 핵심어가 감응이기 때문에 이것이 곧 봉안기 전체의 핵심어이다. 따라서 봉안기 전체의 일관된 주제와 관념이 감응이라는 사실을 알 수 있다. 사택적덕의 따님이 왕비가 된 것도 전생에서 선근을 쌓은 감응이고, 대가람을 짓고 사리탑을 봉안하는 것도 현세와 미래에 그 감응을 기대하기 위함이다.

그런데 석가모니가 왕궁에서 탁생하여 사라쌍수 아래에서 시멸하고 사리를 남겨 신통을 보인 것도 중생들의 근기에 따라 감응한 것이다. 중생들의 근기라는 눈높이에 맞추기 위한 방편으로 법왕이 세상에 출현한 것이다. 생사 또한 탁생과 시멸이라는 방편이고, 사리로 하여금 신통을 보인 것도 신앙심을 내게 하기 위한 방편이다. 예컨대 석가모니가 열반에 들었다는 표현으로 사용된 '시멸示滅'도 멸함을 보였을 뿐 멸한 것이 아니다. 방편으로써 멸도滅度를 시현한 것이다. 석가모니는 중생을 교화하기 위한 방편으로 열반에 들지 않았는데도 항상 열반에 든다고 말한다.[9] 그렇지 않으면 어리석은 중생들은 언제나 석가모니를 만날 수 있다고 생각하여 선근을 심지도 않고 복덕을 쌓지도 않으며 정진 노력을 하지 않는다는 것이다. 그래서 "여래가 출현하는 것은 참으로 드문 일이다"라고 설하는 것은, 중생들로 하여금 그 출현에 경이로운 마음을 품고, 그 열반에 비탄하고 만나기를 갈망하게 하기 위한 방편이기 때문에 거짓말이 아니라는 것이다.

이렇게 미륵사 사리봉안기의 첫 단락 세 문장의 밑바탕을 관통하는 사상은 방편方便이다. 불교의 궁극적 목표가 깨달음에 있고, 거기에 도달하기 전에는 고정된 실체가 없으므로, 모든 것이 방편이라고 할 수 있다. 여러 대승경전에서 방편사상을 언급하고 있다. 그렇지만 방편을 핵심 사상이자 근본 이념으로 삼고 있는 경전은『법화경法華經』이다.『법화경』「방편품方便品」에 이어지는 이른바 '법화칠유法華七喩'에서는 방편의 극치를 보인다. 그리고『법화경』의 「방편품」과 함께 사상적 두 축을 이루는 「여래수량품如來壽量品」도 사실상 방편을 말하고 있다. 이런 점에서 본다면 봉안기의 밑바탕에는 법화신앙이 깔려 있다고 할 수 있다.

『법화경』에서 석가모니불은 어리석은 중생들을 위해 방편으로 설하고, 이에 중생들은 감응을 받아 점차 자신이 불자佛子라는 사실을 깨달아 가면서 마침내 석가모니불의 품안에 안긴다.『법화경』「신해품信解品」의 '장자長子와 궁자窮子의 비유'는 부처를 상징하는 장자와 중생을 상징하는 빈궁한 자식 사이에 점차적으로 감응이 일어나는 모습을 묘사하고 있다. 사랑하는 자식에 대한 세심한 배려가 절절하게 표현된 불교문학의 백미이다. '화택火宅의 비유' '양의良醫의 비유' 등 이른바 '법화칠유法華七喩'가 모두 중생의 근기에 맞춘 부처의 방편을 통해 감응을 일으킨다는 내용이다. 이것을 도식으로 표현하면, '중생의 근기-석가모니불의 방편-석가모니불과 중생의 감응'의 관계가 된다. 그리고 이런 도식은 미륵사 사리봉안기의 서두를 장식하는 세 문장의 바탕에 깔려 있는 근기, 방편, 감응사상과 같다. 그런 점에서 봉안기는 법화신앙을 표현하고 있다.

『법화경』은 난도이행難道易行의 신앙을 추구하는 대표적인 경전이다. 어린이가 장난으로 모래를 쌓아 불탑을 만들어도 성불할 수 있다고 가르친다. 또 부처의 설법을 단 한 번 듣는 것만으로도 성불할 수 있다고 한다. 이렇게 작고 하찮아 보이는 행위가 모두 성불로 이어질 수 있다는 이른바 만선성불론萬善成佛論의 매우 쉬운 방식을 제시하고 있다. 그리고『법화경』의 수지受持,

독송讀誦, 서사書寫만으로도 엄청난 공덕을 짓는다고 강조한다. 또 관세음보살의 이름만 듣거나 부르더라도 괴로움에서 해방되고 위난危難에서 탈출할수 있다는 것이다. 그래서 그러한 신앙의 공덕에 대한 감응으로 많은 영험담靈驗談들이 출현한 것은 주지의 사실이다. 그 대표적인 예로 현광玄光이『법화영험전法華靈驗傳』에, 그리고 발정發正이『관세음응험기觀世音應驗記』에 수록된 것이다. 또 백제 제석사帝釋寺 사리기 영험과 혜현惠現의『법화경』독송에 따른 영험 등 법화신앙과 관련된 영험들이 많다.『법화경』의 이러한 이행易行과 공덕에 대한 강조는, 그에 따른 감응에 의해 많은 영험담을 배출하게 된 배경이 되었다. 그리고 이런 현상이 실제로 백제 불교에 많이 나타났었다는 점으로 볼 때, 미륵사 사리봉안기에 감응사상이 중요하게 언급된 것은 바로 법화신앙에서 비롯된 것이라고 할 수 있다.

미륵사 사리봉안기와 백제 불교

미륵사에 대한 연구는 사리봉안기의 출현으로 인해 서동설화에 나타난 창건연기의 불교신앙과 사상 해석에 혼란이 발생하게 되었다. 일견 모순되고 충돌되는 문제에 대한 설명이 필요하게 된 것이다. 이 점이 봉안기 연구에서 가장 중요한 문제라고 할 수 있다. 이를 위해 우선 백제 불교사의 전반적인 큰흐름을 이해할 필요가 있다. 다음으로는 미륵사 창건 연기설화의 근원이 되는 서동설화의 두번째 단락을 잘 살필 필요가 있다. 선화공주와 혼인한 서동이 황금을 발견하고 왕위에 오르는 이야기가 두번째 단락인데, 창건 연기설화에 나타난 미륵신앙과 사상이 이 단락에 내재된 신앙과 사상의 연장선상에 있기 때문이다. 이런 두 가지 점을 분명히 하고 나서 사리봉안기와 연결시킨다면, 당시 백제사회의 불교신앙과 사상이 분명하게 드러나리라고 본다.

　백제 후기 불교신앙의 주류는 법화신앙法華信仰이었다.[10] 증거로 흔히 인용되는 법화 승려로 현광玄光, 발정發正, 혜현惠現을 들 수 있다. 현광은 중국에

건너가 법화삼매法華三昧를 증득하고 귀국하여 고향인 웅진에서 실천적인 법화신앙을 펼쳤다.[11] 발정은 중국에서 귀국하면서 『화엄경』보다 『법화경』이 더 수승殊勝하다는 고사를 남겼다.[12] 그리고 혜현은 『법화경』 독송에 얽힌 이적異跡을 보였다.[13] 무왕 때 수덕사修德寺에 주석住錫했던 혜현은 『법화경』 외는 것을 업으로 삼았는데, 사방 먼 곳에서도 그 풍격을 흠모하여 문밖에 신들이 가득하였다고 할 정도였다. 이런 사실들은 백제사회에서 법화신앙이 매우 폭넓고 뿌리 깊게 퍼져 있었다는 사실을 알려 주고 있다.

백제의 법화신앙은 미술사에서도 확인된다. 한국 마애불의 최고 걸작인 서산마애삼존불瑞山磨崖三尊佛이 그러하고, 태안마애삼존불泰安磨崖三尊佛도 7세기대의 백제 법화신앙의 표현이다. 이견이 있기는 하지만, 서산마애삼존불은 『법화경』 삼세불로서 주존인 석가불 그리고 미륵보살과 제화갈라보살提華羯羅菩薩로 비정되고, 태안마애삼존불은 『법화경』 「견보탑품見寶塔品」을 도상화하여 미륵보살을 중앙에 두고 석가불과 다보불이 호위하고 있다.[14] 한국 미술사를 대표하는 걸작들이 모두 법화신앙을 도상화한 것으로 볼 때, 7세기 무왕대의 백제사회에서 법화신앙이 난숙한 경지에 이르렀음을 대변해 주고 있다. 당대 백제 불교의 이러한 전체적 분위기로 본다면 국가적인 대형 사상 정책으로 기획된 미륵사 조영도 마땅히 이러한 영향권 아래에서 벗어날 수 없었을 것으로 보인다.

무왕대의 이러한 사상과 신앙적 분위기는 서동설화의 밑바탕에 깔려 있다. 미천하고 가진 것 없는 서동이 선화공주를 아내로 취한다는 부분에서, 설화는 전형적인 영웅설화의 성격을 갖는다. 그런데 이후 서동은 황금조차 몰라보는 바보형 인간으로 전락하고, 설화의 주체도 선화공주로 바뀌면서 결론부의 미륵사 창건도 선화공주의 발원으로 이루어진다. 서동설화가 '무왕이 미륵사를 창건했다'는 역사적 사실 외에는 불교설화라는 점에서 볼 때, 인간 서동이 아무리 영웅의 자격을 가지고 있다고 하더라도 선화공주로 상징되는 종교적 절대자인 미륵선화 앞에서는 바보에 불과할 수밖에 없다. 게다

가 서동이 혼인한 이후 자주적인 판단과 주도 없이 순순히 선화공주의 주장을 따르는 설화의 설정에서, 당시 백제 불교신앙의 타력적他力的 성격을 추출해낼 수 있다. 실제로 당시 유행했던 법화, 관음, 미륵신앙이 그러한 타력신앙의 전형을 보이고 있다.

미륵사는 그 명칭이나 『삼국유사』의 공간 구성 기록으로 볼 때 미륵신앙과 밀접하다. 그런데, 미륵삼존이 못에서 솟아오른다는 서동설화의 기록은 땅에서 탑이 솟아오른다는 『법화경』「종지용출품從地踊出品」의 전형적인 이야기 방식이다. 미륵삼존의 용출은 『법화경』에서 탑의 용출과 같은 맥락의 수사적 표현이다. 미륵사 조영의 직접적인 계기가 미륵삼존의 용출이었다는 점에서 『법화경』의 사유가 그 배경에 깔려 있다. 게다가 미륵사 사원의 공간 구성에서 거대한 세 탑이 강조되고 있는 점도 『법화경』의 조탑공덕 신앙과의 관련성을 시사하고 있다. 주지하다시피 조탑신앙은 『법화경』의 근간을 이루는 사상이다. 이런 점에서 『삼국유사』에 전하는 서동설화의 미륵사 창건연기는 법화신앙을 그 배경에 깔고 있다고 볼 수 있다.[15]

미륵사 사리봉안기는 서동설화에 비해 공식적이고 건조한 내용이다. 하지만 서동설화와 연결하여 당시 백제 불교신앙에 대한 보다 폭넓은 내용을 확인할 수 있다. 서동설화를 통해서 당시 백제 불교신앙의 주류를 형성하면서 난숙한 경지에 이른 법화신앙의 면모와 그 타력적인 성격을 파악할 수 있게 된 것이다. 이제 미륵사 사리봉안기과 서동설화의 연결고리를 추적함으로써 문제가 되는 미륵사, 미륵신앙, 법화신앙이 서로 어떻게 연결되어 조화롭게 공존할 수 있었는가 하는 점을 살펴보고자 한다. 이와 관련하여 봉안기의 발견을 계기로, 미륵사를 석가불의 법화신앙과 연결시키려는 연구들이 시도되고 있다.[16]

미륵보살은 『법화경』에 가장 먼저 등장하는 인물로서, 매우 중요한 비중을 차지하고 있다. 『법화경』「서품序品」은 석가불이 경전을 설하게 된 배경을 말하고 있다. 미륵보살이 석가불의 상서로운 기적을 보고 그 연유를 궁금해

하자, 석가불이 미륵보살과의 전생의 인연을 들어 이제 『법화경』을 설하려고 한다는 것이 「서품」의 내용이다. 여기에서 두 가지 중요한 사실을 밝히고 있다.[17] 첫째는 석가불이 『법화경』을 설법하게 된 연유가 미륵보살의 원력願力 때문이라는 것이다. 둘째는 미륵보살이 장차 부처가 되어 수많은 중생들을 교화할 것이라는 수기授記를 석가불로부터 받는다는 것이다. 이런 두 가지 사실을 전제하고서, 이어서 이른바 '바른 가르침의 백련白蓮'이라는 『묘법연화경妙法蓮華經』의 대하드라마가 전개된다.

전통적으로 『법화경』의 사상적 핵심을 「여래수량품如來壽量品」에서 찾고 있다. 『법화경』의 핵심이라 할 수 있는 부처의 영원성永遠性과 편재성遍在性을 설하고 있기 때문이다. 아주 오랜 과거에 성불한 구원불久遠佛로서의 석가모니불이 현재와 미래에도 분신불分身佛로 출현하고, 공간상 곳곳에 편재해 있는 무수한 분신불들이 석가모니불로 귀일하여 통일불統一佛이 된다는 것이다. 『법화경』에서 시방삼세十方三世의 무수한 제불諸佛들이 석가불로 통일된다. 구원불로서의 부처는 무한한 과거에서 무한한 미래까지 늘 존재하고 또이 세상 어디에나 널리 존재한다는 사실을 『법화경』에서 처음으로 확실하게 설한 것이다. 이것은 만물을 생명케 하는 힘이 언제 어디에나 존재한다는 사실과 함께, 또 인간의 본질인 불성佛性의 무한無限 편재遍在를 말한다.[18] 그런데 여기에서 주목해야 할 점은, 이 「여래수량품」도 미륵보살의 질문에 석가불의 답변 형식으로 구성되고 있다는 것이다. 그리고 「여래수량품」의 서론에 해당하는 「종지용출품從地踊出品」에서는 과거의 다보여래多寶如來, 현재의 석가불, 미래의 미륵보살이 등장하여 부처의 계기적 영원성을 상징하고 있다.[19] 결국 모든 부처가 석가불로 수렴 통일되고, 또 모든 부처가 석가불로부터 분리 확산된다는 『법화경』의 논리에 따르면, 미륵불도 석가불 본연의 영원성과 편재성의 또 다른 표현이자 현현이다.

『법화경』의 혁명성은 모든 사람의 성불 가능성을 주장한 데 있다. 성문聲聞, 연각緣覺은 물론 악인이나 여성까지 성불할 수 있다고 주장한다. 아직 불

성佛性의 개념이 명확하지 않은『법화경』에서는, 성불의 논리적 근거가 구체적으로 드러나지 않고 있는 상황이었기에 수기授記를 주는 방식을 통해 일체중생의 성불을 나타냈다. 그런 점에서『법화경』은 수기사상의 정점에 위치한 경전으로 평가되고 있다.[20] 그런데 이 수기의 전형이, 바로 석가불이 미륵보살에게 미래불을 약속한 것이다. 앞에서도 언급했듯이『법화경』이 미륵보살의 등장으로 시작되고, 거기에서 미륵보살은 미래에 여래가 되어 수많은 중생을 교화할 것이라는 수기를 받는다.[21] 그리고『법화경』곳곳에서 수기가 강조되고 있다. 그 중에서도 「수기품授記品」「오백제자수기품五百弟子受記品」「수학무학인기품授學無學人記品」에서 집중적으로 수기가 이루어지고 있다. 미륵경전에서도 마찬가지이다. 소위 미륵삼부경彌勒三部經이라 일컬어지는『미륵상생경彌勒上生經』『미륵하생경彌勒下生經』『미륵대성불경彌勒大成佛經』도 모두 석가불이 등장하여 미륵보살에게 수기를 준다는 내용을 담고 있다. 미륵경전은, 누구나 성불할 수 있다는 전제하에 수기를 받고, 최종적으로는 용화삼회龍華三會 설법을 통해 모두 구원받는다는 논리를 띤다. 그리고 구원받는 조건 또한 이행易行이다. 미륵에게 예배하거나 또 그 명호만 듣고서 합장 공경해도 도솔천에 왕생하거나 용화삼회에 참여하게 된다는 것이다.[22]

미륵경전의 이런 성격은『법화경』과 크게 다를 바 없고,『법화경』의 일부 사상을 부연 설명한 데 지나지 않는다. 이는 관음신앙이『법화경』의 여러 측면 중 실천적인 측면을 강조 부연한 것과 마찬가지이다. 이런 점에서 보면 백제 미륵사의 사상적 성격은 자명하게 드러난다. 미륵사 사리봉안기에 나타난 석가불신앙은 법화신앙에 근거한 것이고, 서동설화에 나타난 미륵신앙에는 법화신앙이 내재되어 있다. 그리고 지금까지 살핀 대로, 법화신앙과 미륵신앙의 사상적 연관 지점에서 미륵사 사리봉안기와 서동설화의 미륵사 창건 연기가 만나게 된다.

미륵사를 통해서 백제인들의 불교적 신앙심을 읽을 수 있다. 미륵사라는 초대형 가람의 건립은 절실한 신앙심이 전제되지 않으면 불가능한 일이다.

사리봉안기에는, 발원자인 왕비의 삶과 존재 자체가 불교 이념으로 점철되어 있으며, 석가모니불에 대한 기원 또한 간절함이 배어 있다. 그리고 정교하게 조직된 서동설화도 당시 백제인들의 간절한 불교적 신앙심이 배경에 없었다면 생성, 전승되지 않았을 것이다. "큰 가람을 세우는 것이 진실로 제 소원입니다"라고 한 선화공주의 기원 속에 깊은 신앙심이 녹아 있다. 무왕의 신앙심은 다음 기록에서 확인할 수 있다.[23]

또 사비수 언덕에 돌 한 개가 있었는데, 십여 명이 앉을 만하다. 백제왕이 왕흥사에 가서 부처에게 예를 드리려 할 때 먼저 이 돌에서 부처를 바라보고 절을 하니 그 돌이 저절로 따뜻해졌으므로 돌석이라 하였다.[24]

돌석㷌石은 강을 건너 왕흥사에 가기 전 도성 쪽에 오늘날에도 남아 있다. 왕이 왕흥사에 도착해서 예불을 드리는 것이 마땅한 일로 생각되는데, 강을 건너기도 전에 먼저 부처를 바라보고 미리 절을 드렸다는 사실은 지극한 공경심을 표현한 것이다. 그러한 공경심은 바로 깊은 신앙심을 의미하고, 그에 감응感應하여 예를 드린 곳의 돌이 저절로 따뜻해졌다는 설화이다. 무왕의 이런 감응설화를 통해서 당시 백제사회의 깊은 불교 신앙심을 엿볼 수 있다. 신앙심이 강조되는 백제 불교의 이런 측면은 『법화경』의 성격과 맥락을 같이 한다. 『법화경』은 심오한 철학이나 교리를 내세우기보다는 신앙을 강조하고 있기 때문이다. 『법화경』의 부처는 중생들을 구원하기 위해 눈높이에 맞는 방편을 통해 항상 자비를 베풀고 있으므로, 중생들은 자신이 부처의 아들이라는 자각을 하고 그 신앙을 굳건히 밀고 나가는 것을 무엇보다 중요시하고 있다. 심지어 악인과 여성의 성불 그리고 이행易行을 통한 성불을 제시한 것은 굳센 신앙심을 바탕으로 한 『법화경』의 독특한 성격이다. 『법화경』의 실천과 구원 측면을 더욱 발전시킨 미륵경전들도 『법화경』과 같은 성격이다. 이행을 강조하고 결국에는 모든 중생을 한꺼번에 구원한다는 혁명적인 제안

을 하면서 신앙을 강조하고 있기 때문이다.[25] 이러한『법화경』과 미륵경전의 성격이 백제인들의 불교신앙에 나타나고 있다.

미륵사 사리봉안기와 서동설화의 미륵사 창건 연기를 통해 백제 불교의 사상과 신앙뿐만 아니라 정치적인 의미 또한 짚어 볼 수 있다. 무왕이 추진한 미륵사 창건이 단순히 종교적 사상적 신앙적 측면에만 국한되지 않은 것은 너무나 당연하다. 서동설화에서 미륵사를 건립하게 된 직접적인 계기는 미륵삼존이 못 가운데에서 나타났기 때문이다. 지하에서 용출한다는 설정은『법화경』「종지용출품」의 전형적인 이야기 방식임을 이미 지적했다. 그런데 이런 설정이 단순한 피상적 이야기 방식에 불과한 것이 아니라,『법화경』경전 자체의 성격을 표현한다는 점에서 중요한 의미를 갖는다.『법화경』「종지용출품」에서는 미륵보살이 석가불에게 다음과 같은 게송을 읊어 올린다. "이 여러 부처님의 자식들은 보살도菩薩道를 잘 닦아서 세간법世間法에 물들지 않음이 마치 물속의 연꽃이 땅으로부터 용출한 것과 같다."[26] 이른바 '법화法華'의 개념을 규정하고, 보살들의 삶을 '바른 가르침의 백련白蓮'이라는『묘법연화경妙法蓮華經』에 비유한 것이다. '더러운 물속에서 피어난 하얀 연꽃'이『법화경』의 성격이자, 지향하는 목표이다. 더러운 물이라는 오탁악세五濁惡世에서 구각舊殼을 탈피하고 연꽃이 용출한다는 것은 지금까지의 세상과는 완전히 다른 새로운 세계를 뜻한다. 이러한 뜻에서『삼국유사』에 기록된, 미륵삼존이 못 가운데에서 용출하고 그곳에 대가람을 창건한다는 내용에는, 불교정책을 통한 새로운 시대의 비전을 제시하고자 하는 무왕의 정치적 의도가 내재되어 있음을 알 수 있다.

서동설화는 미천한 과부의 아들이 절세미인 공주를 아내로 맞이하고 마침내 왕위에 오르는 성공 드라마이다. 이런 점이 악인과 여성까지 모두 성불할 수 있다는『법화경』의 종교적인 성격과 교집합交集合되는 부분이다. 대승불교는 기본적으로 성문聲聞과 연각緣覺과 같은 소승小乘을 배제하면서 출발했다. 그러나『법화경』에서는 이들을 모두 아울러서 통일을 시도한 것이다. 이

른바 회삼귀일會三歸一을 통한 일승묘법一乘妙法의 추구였다. 그리고 그 일승
묘법에는 누구나 성불할 수 있고, 또 아무리 작은 선행을 통해서도 성불할 수
있다는 잡다함이 바탕을 이룬다. 여기에서 잡다함이란 통일적 세계관에 서
서 현실을 중시하고 현실과 이상의 총합을 시도하는 통일적 진리의 바탕이
다.[27] 이러한『법화경』의 신앙이 백제 무왕대에 크게 유행하게 된 것도 당시
의 시대적 요구와 밀접한 관련이 있을 것이다. 어린아이들이 퍼뜨린 하찮은
소문으로 서동이 미륵선화彌勒仙花를 상징하는 선화공주를 만나는 것도 이러
한『법화경』의 정신과 일맥상통한다. 여기에서 어린아이들은 하찮고 잡다한
개체들을 상징하고 있다. 연못에서 미륵삼존이 솟아오르자 미륵삼회의 모습
을 본떠 미륵사의 전탑과 낭무를 각 세 개소로 구성한 것도, 잡다한 모든 중
생들을 삼회의 설법에 의해 일거에 구제하겠다는 회삼귀일의 일승묘법 정신
이다.

　백제 무왕에게 이러한 법화와 미륵의 통합 이념은, 7세기 전반 긴박하게
전개되는 동아시아 정세와 다기多岐한 국내적 상황을 극복하면서 새로운 국
가적 비전을 제시하는 데 매우 유용한 정치적 성격을 갖는다. 따라서 무왕은
미륵사 창건을 통해 종교적 정치적으로 백제의 영원함을 선포하고자 한 것
이다. 이런 미래를 향한 영원성의 주장은『법화경』「여래수량품」중 석가불
의 '자아게自我偈'에 고스란히 담겨 있다. 「여래수량품」은『법화경』의 골수요,
'자아게'는『법화경』의 혼이다.

　중생들은 나의 멸도滅度를 보고 널리 사리를 공양하여 모두 연모의 정을 품
　어 그리운 마음을 다시 낼 것이다. 중생들이 모두 믿고 그 뜻이 부드러우며
　신명을 아끼지 않고 일심으로 부처 뵙기를 원하면, 그때에 나는 중승衆僧들
　과 함께 영취산靈鷲山에 나오리라.[28]

　중생들이 사리를 공양하여 연모의 정을 품어 일심으로 그리운 마음을 내

면, 그때 부처는 영취산에 출현한다는 것이다. 바로 기필期必의 예고이다. 백제 왕실은 부처의 사리를 모신 거대 가람 미륵사를 창건하면서 사리봉안기에 신앙의 간절함을 담았다. 그리고 사리봉안기에, "대왕폐하의 치세는 천지와 함께 영구하여, 위로는 바른 불법을 펴고 아래로는 창생을 교화케 하소서"라고 빌었다. 미륵사 조영은 바른 불법의 상징이다. 무왕은 미륵사 창건이라는 상징을 통해 부처의 출현을 간절히 구하고 있다. 백제 무왕 치세의 정통성과 영원성을 부처의 가호와 출현에서 찾고 있는 것이다.

맺음말

미륵사 사리봉안기는 백제의 다른 사리봉안기에 비해 여러 면에서 풍부함과 세련됨을 보인다. 이런 사실은 백제사회에서 불교가 점차 발전해 가고 있음을 시사한다. 그리고 이전 봉안기가 모두 죽은 자의 추모 목적으로 조성되었다는 점에서 과거 지향적인 데 비해, 미륵사 봉안기는 국가적 종교 이념을 과시한다는 점에서 미래 지향적인 성격을 띤다.

미륵사 봉안기의 문체는 변려체騈儷體이다. 사택지적비보다 십오 년 앞선 미륵사 봉안기의 문장 또한 백제 변려체 문학이 완성 단계에 접어들었음을 알려 준다. 봉안기를 각 단락으로 구분했을 때, 남-여-남-여의 순서로, 문장 내용의 강약強弱과 주부主副가 운율을 맞추어 전개되고 있다. 또 봉안기에는 시간의 흐름이 깔려 있다. 첫 단락은 과거, 둘째 단락은 현재, 그리고 셋째와 넷째 단락은 미래이다. 첫째 단락의 각 문장은 '부처의 세계-부처와 중생-중생계'로 순차적 전이과정을 보이고 있다. 이런 구성은 나머지 단락의 전체 구성에도 적용된다. 그리고 각 문장에는 법신불法身佛, 응신불應身佛, 보신불報身佛의 불신론佛身論 개념이 차례로 담겨 있다.

미륵사의 공간 구성은 『삼국유사』의 "미륵삼회彌勒三會의 모습을 본떠서 전탑과 낭무를 각각 세 곳에 만들었다"라는 기록으로 볼 때, 세 전殿에 미륵

불의 초회, 이회, 삼회 설법의 모습을 본떠서 조성했다고 보는 것이 가장 합리적인 해석이다. 다만, 세 전에 모신 부처에 대한 더 이상의 확실한 정보는 없다. 다만, 『삼국유사』를 쓴 일연一然 당시에 미륵사가 상당히 온전한 형태로 존재했고, 일연 자신이 설화 내용과 당시 존재한 미륵사의 공간 구성을 실제로 확인하고 기록했을 가능성이 매우 높다.

미륵사 봉안기 전체의 일관된 주제와 관념은 감응感應이다. 왕비가 된 것도 전생에서 선근을 쌓은 감응이고, 대가람을 짓고 사리탑을 봉안하는 것도 현세와 미래에 그 감응을 기대하기 위함이다. 미륵사 봉안기의 첫 단락 세 문장의 밑바탕을 관통하는 사상은 방편方便이다. 감응과 방편을 핵심 사상이자 근본 이념으로 삼고 있는 경전은 『법화경法華經』이다. 따라서 미륵사 봉안기의 밑바탕에는 법화신앙이 깔려 있다. 백제 불교에 감응 영험담이 많이 나타난 것도 법화신앙과 관련이 깊다.

백제 후기 불교신앙의 주류는 법화신앙이었다. 이러한 분위기는 서동설화의 밑바탕에 깔려 있다. 서동설화의 타력신앙적他力信仰的인 면모는 『법화경』의 성격과 합치된다. 미륵사는 그 명칭이나 『삼국유사』의 공간 구성 기록으로 볼 때 미륵신앙과 밀접하다. 그런데, 미륵삼존이 못에서 솟아오른다는 서동설화는 『법화경』 「종지용출품從地踊出品」의 전형적인 이야기 방식이다. 게다가 미륵사 공간에서 탑이 강조되고 있는 점도 『법화경』의 근간을 이루는 조탑공덕 신앙과의 관련성이 깊다. 미륵보살은 『법화경』에 가장 먼저 등장하는 인물로서 중요한 비중을 차지하는데, 『법화경』 「서품」에는 석가불이 『법화경』을 설하게 된 연유가 미륵보살의 원력 때문이라는 것이 밝혀져 있다. 그리고 『법화경』에는 과거의 다보여래, 현재의 석가불, 미래의 미륵보살이 등장하여 부처의 계기적 영원성을 상징하고 있다. 결국 모든 부처가 석가불로 수렴 통일되고, 또 모든 부처가 석가불로부터 분리 확산된다는 『법화경』의 논리에 따르면, 미륵불도 석가불 본연의 영원성과 편재성遍在性의 또 다른 표현이자 현현이다.

『법화경』의 혁명성은 수기授記의 방식을 통해 일체 중생의 성불을 주장하는 데 있다. 『법화경』은 수기사상의 정점에 위치한 경전이다. 그 전형이 석가불이 미륵보살에게 준 수기이다. 또한 미륵삼부경彌勒三部經 모두 석가불이 등장하여 미륵보살에게 수기를 주는 내용을 담고 있다. 미륵경전의 이행易行 성불의 주장도 『법화경』과 다를 바 없고, 『법화경』의 일부 사상을 부연 설명한 데 지나지 않는다. 이러한 여러 면에서 미륵사 사리봉안기에 나타난 석가불신앙은 법화신앙에 근거한 것이고, 서동설화에 나타난 미륵신앙에는 법화신앙이 내재되어 있다. 그리고 법화신앙과 미륵신앙의 사상적 연관 지점에서, 미륵사 봉안기와 서동설화의 미륵사 창건연기가 만나게 된다.

미륵사에는 백제인들의 불교적 신앙심이 담겨 있다. 『삼국유사』의 '돌석煨石'설화는 무왕의 신앙심에 대한 감응感應 이야기로서, 불교에 대한 당시 백제사회의 깊은 신앙심을 엿볼 수 있고, 신앙심이 강조되는 백제 불교의 이런 측면은 『법화경』의 성격과 맥락을 같이한다. 오탁악세五濁惡世의 구각을 탈피하고 더러운 물속에서 연꽃이 용출한다는 『법화경』의 세계는, 지금까지와는 완전히 다른 새로운 세상을 뜻한다. 이런 뜻에서 『삼국유사』에 기록된, 미륵삼존이 못 가운데에서 용출하고 그곳에 대가람을 창건한다는 내용에는, 종교정책을 통해 새로운 시대의 비전을 제시하고자 하는 무왕의 정치적 의도가 내재되어 있다.

『삼국유사』 서동설화에 나타난 미륵삼존의 용출, 미륵삼회의 모습을 본뜬 공간 구성에는 『법화경』의 회삼귀일會三歸一 일승묘법一乘妙法 정신이 내재되어 있다. 그 일승묘법은 통일적 세계관에 서서 잡다한 현실을 중시하고 현실과 이상의 총합을 시도하는 통일적 진리이다. 이러한 법화와 미륵의 통합 이념은, 7세기 전반 대내외적 상황을 극복하면서 새로운 국가적 비전을 제시하고자 한 백제 무왕에게 매우 유용한 정치적 성격을 갖는다. 따라서 무왕은 미륵사 창건을 통해 종교적, 정치적으로 백제의 정통성과 영원함을 선포하고자 한 것이다.

백제 문양전 연구

부여 외리 출토품을 중심으로

머리말

일제강점기에 부여 규암면 외리에서 백제시대 문양전이 발굴되었다. 문양전은 정방형으로, 모두 여덟 종이었다. 연화문전, 와운문전, 반룡문전, 봉황문전, 봉황산경문전, 인물산경문전, 연좌귀형문전, 암좌귀형문전이 그것이다. 이들 문양전은 그 무늬를 새긴 솜씨가 대단히 뛰어나고, 도상적으로도 매우 흥미로운 소재로, 일찍부터 그 중요성이 인정되어 왔다. 과연 그 도상들이 말하고자 하는 바는 무엇인가. 또 그와 같이 뛰어난 작품이 생산될 수 있었던 배경은 무엇인가. 그리고 백제 또는 고대 동아시아 문화에서 그 문양전이 차지하는 의미는 무엇인가.

그러나 이런 의문들에도 불구하고, 지금까지 우리가 파악한 정보란 미미한 수준이다. 동아시아 문양전 가운데에서도 이 외리 출토품들은 최고의 걸작으로 평가되고 있다. 따라서 이 백제 문양전에 대한 이해를 얻을 수 있다면, 그만큼 백제문화와 예술에 대한 이해의 폭도 확대될 것이다. 이런 중요성을 감안하여, 먼저 문양전의 발굴과정을 되새겨 살펴보고, 그것이 어느 가마에서 만들어져서 어디에서 사용되다가 외리에 묻히게 되었는가를 밝힐 것이다. 아울러 문양전이 어떻게 만들어졌는가 하는 점도 검토하고자 한다. 이어서 여덟 종류의 문양전 도상을 하나하나 분석하면서 그 의미를 찾아보고자 한다. 그리고 문양전을 만든 이가 도상을 여덟 종류로 한 데에는 분명 거기에 어떤 의미를 부여한 것이라고 보고, 그 도상들에 담긴 내적 질서와 체계를 제시하고자 한다. 마지막으로 이런 수준 높은 문양전을 만들어낸 백제문화에

주목하고, 동아시아와 한국 미술사라는 거시적 관점에서 문양전이 가지는 성격과 의미를 짚어 보고자 한다.

문양전의 발굴

일제강점기인 1937년 부여扶餘 규암면窺岩面 외리外里에서 한 농부가 나무뿌리를 캐다가 우연히 문양전文樣塼을 발굴하여, 약 열다섯 점의 문양전과 와당瓦當을 신고했다. 이에 조선총독부에서는 약 보름간에 걸쳐 이 일대 백오십여 평 지역의 유적을 발굴하였다.[1]

그러나 발굴 기간이 너무 짧았고, 발굴 면적이 넓은 데다가 호우까지 겹쳤다. 따라서 유적과 유물에 대해 충분한 정보를 얻기에 미흡할 수밖에 없었다. 발굴 보고서도 본문과 도면 그리고 도판을 포함해서 모두 스물두 쪽에 불과했다. 이 가운데 본문은 고작 아홉 쪽밖에 안 되는 개략적인 보고였다. 이에 대한 고고학적인 보완과 재점검이 필요한 것이다.

문양전 출토 당시의 모습에서는 유적에 대한 별다른 정보를 얻기 어려워 보인다.[2] 얕은 지표 아래 남북 방향으로 약 서른다섯 점의 문양전이 구 미터에 이르는 열을 지어 놓여 있었다. 무늬가 있는 면이 하늘을 향하고 있었으나, 일정한 질서나 순서는 보이지 않았다. 위아래가 뒤바뀌어 있기도 했다. 이 문양전 열의 동쪽 끝에는 진흙을 개어 기와를 쌓아올린 퇴적층이 길게 늘어져 있는 등 건물지의 흔적이 있다. 여기에는 연소된 흙과 온돌의 흔적이 보이며 분청사기 파편도 보이고 있어서, 당초의 유구는 없어지고 후세에 다른 건축물이 조성된 것이라는 추정을 가능케 한다.

이 유적에서 출토된 유물들은 문양전을 비롯하여 와당, 치미鴟尾, 토기土器, 도기陶器, 철기鐵器 등 다양하다. 이들 유물의 대부분은 현재 국립중앙박물관에 소장되어 있다. 그리고 일부만이 국립부여박물관 소장품으로 등록 보관되어 있다. 이 가운데 문양전 파편은 총 백쉰 점을 넘고, 무늬가 완전히 남아

있는 것도 마흔두 점에 이른다. 이 문양전은 틀을 이용하여 찍어냈으며 틀의
재질은 목재일 것으로 추정되었다. 문양전에 표현된 여덟 종의 무늬는 다음
과 같이 분류된다.

연화문전蓮花文塼	25점 분량 중 완형 4점.
와운문전渦雲文塼	25점 분량 중 완형 5점.
반룡문전蟠龍文塼	15점 분량 중 완형 4점.
봉황문전鳳凰文塼	19점 분량 중 완형 7점.
봉황산경문전鳳凰山景文塼	10점 분량 중 완형 2점.
인물산경문전人物山景文塼	18점 분량 중 완형 2점.
연좌귀형문전蓮座鬼形文塼	22점 분량 중 완형 10점.
암좌귀형문전岩座鬼形文塼	16점 분량 중 완형 6점.

발굴자는 우선 이 문양전이 미적으로 매우 탁월한 작품임을 인정하고, 중
국 육조六朝의 영향을 느낄 수 있는 백제 말기의 작품으로 편년하였다. 그리
고 원래 다른 곳에서 벽에 붙여 사용했던 것을 옮겨 와서 이곳 규암면 외리
유적에 재사용한 것이라고 추정했다. 이 문양전들은 도상의 내용이 풍부하
고 그 표현이 매우 세련되어, 한국 고대미술을 대표하는 걸작이다. 그럼에도
불구하고 발굴 보고서 발간 이후 오늘날까지 대개의 연구가 단편적인 언급
에 그치고 있을 뿐, 본격적인 연구는 드물었다.[3]

우리의 첫번째 관심은 이 문양전들이 과연 어디서 만들어져서, 어떤 경로
로 외리 유적에 묻히게 되었는가 하는 점이다. 이는 부여에서 발견된 새로운
자료들을 서로 조합해서 그 증거로 삼을 수밖에 없다. 우선 외리 출토 문양
전과 같은 것이 다른 곳에서도 발견되었는지를 조사해 볼 필요가 있다. 1982
년 부여 시가지 부소산扶蘇山 자락에 위치한 쌍북리雙北里에서 백제시대 기와
가마 작업장으로 추정되는 건물지가 발견되었다. 여기에서 규암면 외리에

서 나온 와운문전 파편 한 점이 출토되었다.[4] 당시 발굴 지역은 한정되어 있었고, 더 이상 발굴을 진행시킬 수 없는 발굴 경계선에서 와요지瓦窯址가 발견되었다. 만약 와요지의 전체적인 모습이 드러났더라면, 더욱 확실한 자료들이 빛을 보았을지도 모른다. 물론 파편 한 점이란 것은 매우 미미한 자료에 불과하다. 하지만 이는 외리의 문양전이 부여 쌍북리 가마와 관련이 있다는 사실에 대한 움직일 수 없는 증거이다.

이 쌍북리 유적에서는 그 밖에도 백제 와당의 절정을 이룬 7세기 전반기의 유물들이 출토되었다. 그리고 여기에서는 녹유호綠釉壺 파편들도 함께 나왔다. 녹유는 토기에서 도기로 발전한 것으로서, 백제가 이룩한 당시의 도자사상陶瓷史上 엄청난 기술 혁신이었다.[5] 이런 점들로 미루어 볼 때, 부여 쌍북리 유적은 문양전과 녹유를 생산해낸 백제시대의 중요한 가마였음이 드러났다.

이러한 쌍북리 유적·유물을 당시의 백제사회와 연결시켜 살펴볼 필요가 있다. 쌍북리에서 출토된 녹유는 당시 백제에서 최첨단의 혁신 기술이었고, 문양전은 백제 와전예술瓦塼藝術이 최후에 도달한 절정기의 작품이다. 이들은 모두 7세기 전반의 작품으로 편년된다. 이 7세기 전반의 대부분은 바로 백제 무왕대武王代(재위 600-641)에 해당한다. 백제시대 최고의 걸작으로 평가되는 명품들 대부분이 무왕대에 만들어진 것으로 편년되고 있다. 예컨대, 백제의 미소로 알려진 서산마애삼존불, 한국 불교조각의 최고봉인 국보 제83호 금동반가사유상金銅半跏思惟像, 동아시아 당대 최고의 향로인 백제금동대향로 등이 그것이다.[6] 이렇듯 백제 무왕대는 문화적으로 절정기를 구가한 시대였다. 이때에 미륵사와 같은 거대 사찰이 이루어진 것도 이런 문화적 배경 아래에서 가능한 것이었다.

그렇다면 백제 와전예술의 최고 걸작인 부여 외리 출토 문양전을 쌍북리 가마에서 제작하여 어디에 사용했겠는가 하는 점에 관심이 간다. 당시 부여 외리 유적 발굴자는 이 유적 근처에서 금동관음보살입상金銅觀音菩薩立像이 출토된 점을 들어, 문양전이 사찰에서 사용되었을 가능성을 암시한 바 있다.[7]

이에 반해 문양전의 사용처가 사찰이 아닌 분묘라는 주장도 제기되었다.[8] 중국 남조南朝의 분묘에서 외리 출토 와운문전과 유사한 문양전이 발견된 것을 근거로 한 것이다. 아울러 연화문전을 제외하고 그 밖에 용, 봉황, 귀형, 와운, 산수문전 등의 무늬가 불교와 꼭 관계가 없다는 것을 또 하나의 이유로 들고 있다. 그러나 이런 근거만으로 외리 문양전을 분묘에 사용된 것으로 판정하기에는 아직 부족한 측면이 있다. 와운문전 한 점만을 중국 남조 분묘의 것과 유사한 예로 들었는데, 그렇다면 나머지 문양전의 요소들에 대해서는 어떻게 설명해야 할 것인가. 그리고 나머지 문양전들이 불교와 관계가 없다는 주장도 좀 더 분석해 보아야 할 문제이다.

그런데 홍사준洪思俊은 외리 출토 문양전이 사찰과 연관이 있다는 중요한 자료를 소개했다.[9] 부여 낙화암의 강 건너 맞은편에 있는 백제시대 절터인 왕흥사지王興寺址에서 1938년 연화문전 파편이 발견되어 부여박물관에 소장되었는데, 이것이 외리의 연화문전과 같은 것이라고 했다. 그 당시 왕흥사지 유물들은 대거 반출되었다고 한다. 거기에 있던 불상은 부여박물관으로 옮겨졌고, 석재들은 강 건너 구드래 마을로 옮겨졌다고 한다. 그 석재들이 약 2.5미터 정도의 높이에 장방형의 대지 약 삼백 평 주위로 축조된 것이다. 그리고 일부 장대석들은 강경 등지로 반출되었다고 한다. 이런 정황으로 미루어 이곳 왕흥사에서 사용되던 문양전이 어느 때인가 다른 곳으로 옮겨졌고, 그것이 바로 외리에서 출토된 문양전이라는 것이 홍사준의 주장이다.

왕흥사는 당시 백제에서 대단히 중요한 사찰이었다. 『삼국사기』와 『삼국유사』에 보면, 미륵사는 두 번의 기록이 나오지만, 왕흥사는 무려 일곱 번이나 나올 정도이다. 왕흥사는 무왕이 삼십사 년이라는 장기간에 걸쳐 지은 국가적인 사찰로서 채식彩飾이 웅장하고 화려했는데, 왕이 매번 배를 타고 강을 건너 이 절에 행차하여 향불을 피우는 행사를 주관했다.[10] 백제문화가 절정기에 이른 무왕대에 당대 최고의 불교사찰인 왕흥사를 조영하여, 거기에 온갖 채식을 장려하게 꾸민 것이다. 이러한 사찰에 만약 문양전을 사용했다면,

당연히 백제 와전예술의 최고봉인 외리 출토 문양전과 같은 것이었으리라고 생각된다. 앞에서도 언급했듯이, 외리에서 나온 연화문전과 같은 것이 왕흥사지에서 수습되었다는 사실이 그러한 추론을 더욱 확고하게 한다.

지금까지 살펴본 바를 정리하면, 문양전은 다음과 같은 이동 경로를 밟아 외리에서 최종적으로 발굴되었다고 할 수 있다. 먼저 왕흥사 조영을 위해 백제 왕실의 지시를 받아 부여 쌍북리 와요지에서 문양전이 제작된다. 그리고 이어서 왕흥사 건축에 이 문양전이 사용된다. 백제 멸망 이후 왕흥사는 폐허가 되는데, 아마도 오늘날로부터 그리 멀지 않은 시기 어느 때인가에 이 왕흥사의 문양전이 외리로 옮겨져 다른 건축물에 사용된 것으로 결론 내릴 수 있다.

외리에서 발굴된 문양전은 그 후 국립중앙박물관 소장품이 되었다. 이 가운데 각 종류를 대표하는 여덟 점을 골라 보물 제343호로 지정했다. 국립부여박물관에서는 국립중앙박물관 소장품을 일부 이관받고, 또 부여 지방에서 일부 발견된 문양전을 수장함으로써, 현재는 두 박물관에 나뉘어 보관되어 있다.

문양전은 형태상 네 모서리에 사각형 홈이 파여 있다. 아마도 그 홈에 끼우개를 두어 상하좌우로 문양전을 서로 연결할 수 있도록 한 것으로 보인다. 이런 점으로 본다면, 이 문양전들은 바닥에 까는 부전敷塼이 아니라 벽면을 장식하는 벽전壁塼일 가능성이 높다. 서로 연결하기 위해서는 그 무늬의 종류는 다르다 하더라도, 문양전의 크기는 일정해야 한다. 실제 조사된 문양전의 크기는 물론 미세한 차이를 보이는데, 이것은 구울 때 발생하는 약간의 수축률에 의한 것으로서, 대체로 한 변이 28-29.8센티미터의 범위에 속하여 일정한 편이다.[11]

문양전은 소성燒成해서 만든 것이다. 일반적인 전돌 제작 방식에 따라 진흙을 빚어 틀에 넣어 찍어낸 다음, 이를 말려 가마에 넣고 불에 구워 만들었을 것이다. 그런데 외리에서 출토된 문양전 가운데에는 모래가 많이 함유되어

표면이 거친 것도 있다. 틀에는 흔히 쓰는 흙이나 목재가 이용됐을 것으로 보인다. 돌이나 금속에는 무늬를 정교하게 새겨 넣기가 쉽지 않았을 것이다. 흙으로 소성 틀을 만들었을 때는 무늬가 쉽게 닳아 없어지는 단점이 있다. 그런 점에서 나무로 만든 틀을 사용했을 가능성이 높다. 실제 몇몇 문양전의 측면에는 미세한 나뭇결의 흔적이 있어, 그것을 방증하고 있다.

목제 틀이 금속제나 석제보다 견고한 것은 아니다. 그래서 많은 수량을 찍어내다 보면 목판에 새긴 세밀한 선각線刻 부분이 마모되어 무늬가 뚜렷하지 않거나 없어지게 마련이다. 그래서 인물산경문전의 인물과 누각 부분이 희미하게 보이거나 아예 보이지 않게 된 경우가 생긴 것이다. 인물과 누각은 산을 볼록 튀어나오게 표현한 부분 위에 선각되어 있어서 다른 부분보다 훨씬 쉽게 마모되었을 것이다.

문양전 틀에 대해 논란이 된 것은 귀형문전의 경우다. 암좌와 연좌 두 귀형문전에 등장하는 귀형 괴수는 동일하다. 다만 좌대에 해당하는 바위와 연꽃 부분만이 서로 다르다는 점에 의문이 간다. 그래서 괴수 부분을 그대로 두고 좌대 부분만을 변개變改해서 찍어낸 것이고, 원래는 같은 틀이라는 견해가 있다.[12] 특히 틀에 원래 있던 상처 흔적까지 두 귀형문전에 동일하게 나타난다는 점을 지적하고 있다. 그런데 하나의 틀을 대좌 부분만 수정했다는 분명한 근거가 없다. 제작 방법을 생각해 보면, 귀형문전의 목제 틀에 연화나 기암괴석을 파서 새겼을 것으로 보인다. 이것을 수정하기 위해서는 그 부분을 메우고 다시 파내야 한다. 틀의 수정할 부분을 메우고 그 부분에 다른 무늬를 새긴다는 것은 사실상 불가능하다. 이런 점에 설명이 따르지 않는다면, 같은 틀을 변개했다는 논리는 설득력을 얻기 어렵다.

귀형문전이 같은 틀이냐 아니냐 하는 문제는 좀 더 면밀한 관찰이 필요하다. 암좌와 연좌 두 문양전을 자세히 보면, 귀형 괴수의 모습에도 미세한 차이가 있다. 우선 두 괴수의 아래 이빨 표현이 서로 다르다. 그리고 눈동자 표현에 있어서도 암좌귀형문전의 것에는 원형 테두리가 둘러져 있다. 또 팔에

난 우모羽毛도 암좌의 것에는 선들을 그어 갈래를 지었다. 이런 미세한 차이를 보면 두 종류의 귀형문전이 서로 다른 틀로 제작되었을 것이라는 심증이 굳어진다. 추측컨대, 귀형 괴수를 그린 어떤 그림 모본模本이 있었을 것이다. 이것을 목판에 대고 괴수를 그려 넣은 다음, 거기에 기암괴석과 연꽃 모본을 각기 대고 그려 넣어 두 틀을 만들었을 것으로 보인다.

문양전 도상의 해석

외리 출토 문양전의 무늬는 모두 여덟 종이다. 더 많은 무늬가 있었을 가능성도 배제할 수는 없다. 그러나 한 무늬의 문양전이 여러 점씩 있어서, 새로운 자료가 출현하기 전까지는 이 여덟 종류로 한정할 수밖에 없을 것이다. 그렇다면 처음 이 문양전을 고안하고 만들었던 사람은 그렇게 했던 어떤 사고나 의도가 있었을 것이 분명하다. 이러한 뜻을 이해하기 위해 먼저 문양전의 도상들을 살펴볼 필요가 있다.

연화문전은 다른 문양전에 비해 무늬가 단순하고 대칭적이다. 정방형의 틀 속에 연꽃 하나가 주 무늬를 이루고 있다. 상하좌우 모두 대칭을 이룬다. 연화문 밖에는 두 줄의 원을 둘렀고, 그 사이에 연주문連珠文을 일정하게 정렬하였다. 중앙의 돌출된 자방子房은 크고 시원하다. 자방 안에는 그 중앙에 한 개, 둘레에 여섯 개, 그리고 다시 그 둘레에 열 개를 돌려서, 모두 열일곱 개의 연자蓮子가 정연하게 배치되어 있다. 자방에서 이어진 잎은 모두 열 판인데, 도톰하면서도 부드럽다. 각각의 연판 안에는 활짝 핀 칠엽의 인동忍冬 무늬를 도드라지게 표현하여 변화를 주었다. 연화문전이 정확한 대칭과 균형을 이루고 있기 때문에 평면적이고 단순하다는 느낌을 줄 수 있다. 그런데 연꽃잎 부분에 인동무늬를 돋을새김하여 그러한 단점을 해소시켰다. 연판 끝부분을 만곡하여 돌출시킴으로써 연꽃잎의 도톰함을 강조하였다. 그리고 정방형 전塼의 구석 네 모서리에는 꽃잎을 장식했다. 이 꽃잎은 상하좌우에

다른 전을 이어 붙였을 때 하나의 십자형 꽃이 되도록 만든 것이다. 연화문의 무늬가 주는 느낌은 전체적으로 부드럽고 원만한 가운데 시원하면서 대범하다.

와운문전은 연화문전보다 훨씬 날렵하고 세련된 모습을 보인다. 중앙에 팔 엽의 연판蓮瓣무늬를 도드라지게 했고, 그 둘레에 우회전하는 소용돌이의 구름무늬를 돌렸다. 그리고 연주무늬를 둔 것이나 네 모서리 부분에 꽃잎을 장식한 것은 연화문전과 구도가 같다. 이렇게 와운문전은 연화문전과 비슷한 구도를 가지기 때문에 그 변형이라 할 수 있다. 안쪽과 바깥쪽 원 안에 배치된 연꽃과 구름무늬 또한 각각 여덟 개씩이다. 안쪽 연꽃무늬는 크기가 작아 세밀한 묘사가 어려워서인지 다분히 도안적인 표현에 머물러 있다. 구름무늬의 머리 부분은 원만하고 도톰한 반면, 꼬리 부분은 길게 늘어뜨려 그 끝을 자연스럽게 소멸되게 함으로써 서로 대비를 이룬다. 소용돌이치면서 돌아가는 구름의 힘찬 역동성이 잘 표현되어 있다. 구름의 크기를 일률적으로 규격화하지 않아 작가의 자유로운 표현력이 돋보이는 점도 눈에 띈다.

봉황문전에는 한 마리의 봉황을 배치하였다. 봉황은 오른쪽을 향해 있고, 날개와 꼬리, 다리가 우회전하면서 소용돌이치는 형상이다. 봉황의 이런 모습은 와운문전의 구름이 우회전하는 것과 같다. 특히 날개를 구름무늬 형태로 표현했는데, 이런 것이 봉황의 모습을 더욱 생동감 있게 보이도록 하는 요소가 되고 있다. 봉황은 큰 눈에, 머리에는 이른바 계관鷄冠이 있고, 뒤통수에는 뾰족 튀어나온 화염 모양의 보주寶珠가 묘사되어 있는데, 이런 것 모두가 백제금동대향로의 꼭대기에 위치한 새와 같은 것이다. 그리고 봉황이 앞가슴을 내밀고 당당한 포즈를 취하고 있는 것도 백제금동대향로와 유사하다. 봉황의 위아래 부리는 모두 약간 밑으로 굽었다. 입을 벌리고 있는 상태에서 혀가 길게 묘사되어 있다. 꼬리는 원을 그리면서 길게 뻗었다. 다리는 원을 그리듯 추상적으로 표현되었는데, 이 점은 백제금동대향로와 다른 표현법이다. 봉황의 부리와 계관 위쪽 부분에 굽이치는 구름 모양의 표현이 보이는데,

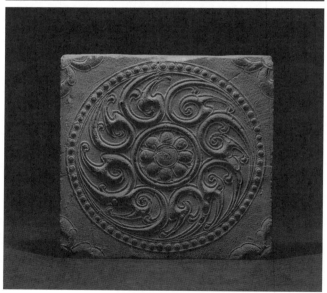

연화문전. 부여 외리 출토. 7세기 전반. 높이 28cm. 국립중앙박물관.(위)
와운문전. 부여 외리 출토. 7세기 전반. 높이 29.8cm. 국립중앙박물관.(아래)

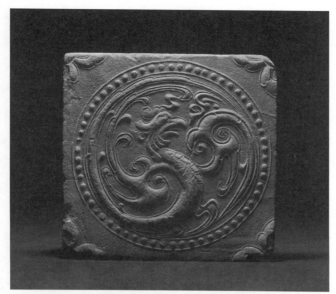

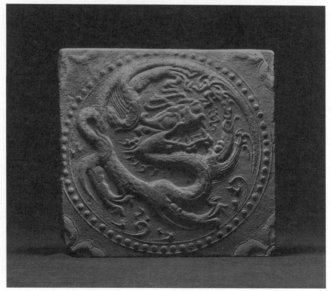

봉황문전. 부여 외리 출토. 7세기 전반. 높이 29.5cm. 국립중앙박물관.(위)
반룡문전. 부여 외리 출토. 7세기 전반. 높이 29.2cm. 국립중앙박물관.(아래)

구름인지 봉황의 기운인지 정확하지 않다. 이 밖에 봉황 주위에 연주무늬의 원형 띠를 두른 것이나 사방 모서리에 화문을 배치한 것은 앞에서 살펴본 연화문전이나 와운문전과 같다.

반룡문전은 원형의 구도 안에 한 마리의 용을 배치한 것이다. 봉황문전에서 봉황의 머리가 정확히 옆면을 향하고 있는 데 비해, 용은 약간 머리를 정면으로 틀어 칠-팔분 면을 취하고 있다. 용의 머리는 다른 곳에서 볼 수 있는 용보다는 훨씬 크게 표현되었다. 특히 백제금동대향로의 용이 지니고 있는 머리와 몸체의 적절한 비례에 비한다면, 반룡문전의 용의 표현력은 뒤떨어지는 편이다. 용의 입은 크게 벌려 있고 커다란 이빨들이 강조되고 있다. 동그랗고 커다란 양 눈은 부적절해 보이는데, 특히 눈동자의 표현이 생략되어 있어 강렬한 느낌을 전달하지 못한다. 백제금동대향로의 용이 적절한 크기의 눈에 눈동자 또한 짜임새 있게 표현되어 있는 데 비한다면 사뭇 다르다. 반룡문전의 용은 발톱이 세 개씩이다. 네 다리 모두 표현되어 있는데, 오른쪽 앞뒤 다리는 아래쪽으로 뻗어 앞으로 향하고, 왼쪽 앞뒤 다리는 위쪽으로 뻗어 원형을 이루면서 상호 조응한다. 다리의 가랑이에는 빗살로 그은 듯한 우모羽毛가 휘감고 있다. 그리고 빈 공간에는 작은 구름무늬들이 여러 곳에 표현되었다. 앞에서 살펴본 다른 문양전과 같이, 이 반룡문전에도 용의 주위에 원을 두르고 그 사이에 연주무늬의 띠를 배치하였다. 물론 사각 모서리 부분에는 화문을 배치한 것도 같다.

지금까지 살펴본 연화문전, 와운문전, 봉황문전, 반룡문전은 한 가지의 공통점으로 묶어 분류할 수 있다. 그것은 모두 원형의 연주무늬 테두리를 두르고, 그 안에 연꽃, 구름, 봉황, 용을 표현했다는 점이다. 그리고 또 하나 사각 모서리에 화문을 배치했다는 점도 공통된다. 그런데 나머지 네 종류의 문양전, 예컨대 봉황산경문전, 인물산경문전, 연좌귀형문전, 암좌귀형문전은 그렇지 않다. 따라서 부여 외리 출토 문양전은 이런 점에서 크게 둘로 구분될 수 있다.

그러면 나머지 네 종류의 문양전을 살펴보기로 한다. 산경문전은 두 가지 종류이다. 하나는 산경문에 봉황이 있는 것이고, 또 다른 하나는 산경문에 인물이 등장하는 것이다. 이 둘은 구도 또한 완연히 다르다.

봉황산경문전은 정방형의 전돌 면을 상하 이등분하여, 아래쪽에는 산 경치를, 위쪽에는 봉황과 구름을 배치했다. 제일 아랫면에는 암석괴들이 가로로 중첩되어 있고, 그 위에 삼산형三山形의 봉우리를 가진 산이 열 개가 위치하며, 그 산 좌우에는 기암괴석들이 솟구쳐 있다. 산은 제일 앞에 세 개, 그리고 그 뒤에 세 개씩 연이어 중첩되면서 원근을 표현했다. 제일 뒤쪽 중앙에 우뚝 솟은 산이 있는데, 그 위에 정면을 향한 봉황이 보인다. 삼산형의 산봉우리 가운데 중앙의 높은 봉우리에 네다섯 그루의 수목을 표현했다. 산경문전의 상단과 하단은 중앙을 가로지르는 선에 의해 분명히 구획된다. 그래서 그 선 위로 뭉게뭉게 피어오르는 구름들이 빼곡히 들어찼다. 그 위에는 유려한 선으로 구성된 간결한 구름무늬들이 차지하고 있다. 이렇게 면을 상하로 구획지어 산의 경치와 봉황 그리고 구름을 표현한 것에도 만든 이의 의도가 개재되어 있을 것이다.

인물산경문전은 산 경치가 주를 이루는 가운데 누각과 인물이 표현되어 있다. 가장 밑 부분에는 암석괴들이 가로로 가지런히 적층積層되어 있는 모습이다. 그리고 면의 좌우 변을 따라 기암괴석들이 거의 상단까지 솟아 있다. 산들은 밑과 좌우 변의 암석들이 둘러싸인 가운데 위치하고 있어 세상과는 격리된 심산유곡임을 암시한다. 이런 점은 앞서 살펴본 봉황산경문전도 마찬가지이다. 인물산경문전의 산들은 층층이 중첩되어 표현되어 있다. 삼산형의 산이 모두 여덟 개인데, 그 봉우리에는 수목들이 빽빽하다. 봉황산경문전보다 수목이 더욱 풍성한 편이다. 중앙의 가장 높은 산에 표현된 수목은 문양전의 상단에 닿아 있고, 그 좌우의 공간에는 섬세하고 부드러운 구름무늬가 펼쳐져 있다.

이 문양전의 공간은 크게 위아래 두 부분으로 나눌 수 있다. 그리고 그 위

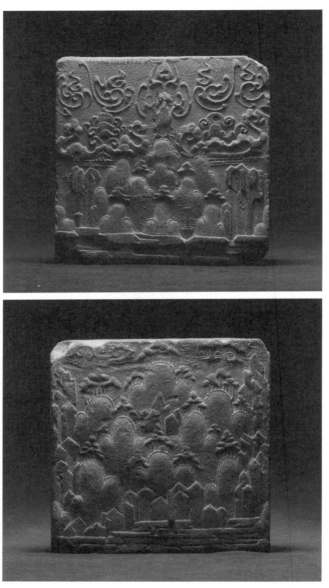

봉황산경문전. 부여 외리 출토. 7세기 전반. 높이 29.2cm. 국립중앙박물관.(위)
인물산경문전. 부여 외리 출토. 7세기 전반. 높이 29cm. 국립중앙박물관.(아래)

연좌귀형문전. 부여 외리 출토. 7세기 전반. 높이 29.5cm. 국립중앙박물관.(위)
암좌귀형문전. 부여 외리 출토. 7세기 전반. 높이 28.7cm. 국립중앙박물관.(아래)

아래에 산봉우리들이 무질서하게 군집해 있는 것같이 보이지만, 각 부분의 정중앙에 위치한 산에 의해 통일성을 이룬다. 그래서 위아래의 정중앙에 위치한 산들이 더 높이 솟아 좌우를 거느리는 형세이다. 위아래 두 부분의 가장 높은 두 산 가운데에는 다시 기암괴석이 흘립屹立해 있고, 그 바로 위이자 이 문양전의 정중앙에 해당하는 곳에 가장 높은 산이 솟아 있다. 그러니까 이 문양전을 만든 이는 위아래 정중앙에 위치한 주산主山 사이에 기암괴석을 위치시켜 상하 공간을 구획하고자 하는 의도를 드러낸 것이다. 그럼으로써 윗부분의 산들은 더욱 인간이 접근하기 어려운 첩첩산중이라는 뜻을 표현하고자 했을 것이다.

그리고 아랫부분 중앙에 위치한 산에 누각을 두었다. 그것은 바로 이 문양전을 만든 이가 누각을 강조하고 있음을 말한다. 이어서 이 누각을 향해서 한 인물이 오른쪽에서 걸어가고 있는 장면이 있다. 이 인물은 머리를 삭발한 것으로 보이며, 상하 구분이 없는 긴 장삼과 같은 옷을 입은 모습이다. 이런 첩첩산중에 등장한 누각과 인물은 그것이 일반적인 보통의 건물과 사람이 아니라는 것을 짐작케 한다.

연좌귀형문전은 연꽃의 대좌에 귀신형의 한 괴수가 양팔을 벌리고 서 있는 형상을 표현한 것이다. 귀신의 기괴한 모습과 크게 벌린 입, 튀어나온 이빨 등 분위기가 자못 험상궂다. 치켜뜬 눈꼬리의 커다란 눈에 눈동자는 튀어나올 듯하다. 인중 부분도 볼록 튀어나와 우락부락함을 더하고 있다. 옆으로 치켜 올라간 구레나룻도 격렬함을 느끼게 하고, 웅크린 듯한 팔등에 난 우모羽毛도 강렬하다. 귀신의 머리와 어깨는 문양전의 상단에 닿아 있고 양팔을 벌린 모습은 매우 위압적이다. 귀신의 손가락은 셋, 발가락은 넷이며, 맹수의 갈퀴와 같은 형상으로 무시무시함을 더한다. 육중해 보이는 몸에 젖가슴이 튀어나와 젖꼭지도 크게 달려 있다. 허리에는 발밑까지 드리워진 요대腰帶가 보인다. 대좌의 커다란 연꽃무늬는 출렁이는 파도와 같이 율동적인 형상으로 귀신의 발을 에워싸고 있다. 문양전의 가장 아래에는 한 단의 암석괴가 가

로로 깔려 있고, 좌우 모서리 부분에는 삼각형으로 구획하여 왼쪽에는 바위를, 오른쪽에는 바위와 산의 일부를 표현하였다.

암좌귀형문전은 암석 대좌 위에 귀신형의 괴수를 배치한 것이다. 암좌귀형문전에서 귀신의 몸체 하부에는 기암괴석과 물이 흐르는 광경을 배치했다. 기암괴석들은 귀신의 양다리를 호위하듯이 솟아 있다. 귀신의 발아래 정확히 늘어뜨린 요대 밑으로부터 물들이 굽이쳐 흘러 문양전 하단으로 내려가게 표현하였다. 이 문양전은 앞의 연좌귀형문전과 대좌 표현만 다르다. 그러니까 귀형문전에 두 종류가 있는데, 대좌가 하나는 암석이고, 다른 하나는 연꽃이다. 이런 점에서 본다면, 여덟 종류의 문양전 가운데 이 귀형문전 두 점이 서로 가장 유사한 표현을 보이고 있다. 그렇다면 문양전을 만든 이가 왜 비슷한 두 종류의 귀형문전을 만들고자 했는지 그 의도가 궁금하다.

비슷한 것을 두 개 만든다는 것은 그것을 중복시킴으로써 강조한다는 의미이다. 비슷한 귀형문전을 두 종류로 만든 것도 그러한 목적이 있었을 것이다. 여기에서 귀형 괴수의 정체에 대해 알아보기로 하겠다. 이 괴수의 도상은 와당에도 표현되었는데, 중국을 비롯한 동아시아에 널리 퍼져 유행했다. 그럼에도 불구하고 괴수의 이름에 대해서는 분명히 일치된 견해는 없다. 그래서 단지 귀면鬼面이라는 이름으로 통칭되고 있으며, 보다 구체적으로는 도철饕餮일 가능성이 많이 논의되고 있다. 그런데 새로운 시각에서 귀면을 용의 얼굴로 보는 주장도 제기되었다.[13]

귀면의 정체에 대해서는 끊임없는 논쟁이 예상된다. 그러므로 여기에서는 가장 보편적으로 인정받고 있는 도철을 염두에 두고 귀형문전을 살펴보기로 한다. 주지하다시피 도철은 중국 상대商代부터 가장 널리 유행했던 도상이다. 그래서 그 기원이 기원전 3000년경으로 소급될 수 있다. 그런데 도철은 이미 상대 말기부터 표준적 도상이 존재할 수 없을 정도로 무수한 변형을 거듭하여 정형화가 이루어지지 않고 있다. 심지어 한 청동기에서조차 여러 가지 형태와 다양한 각도로 표현되었다.[14] 따라서 도철이 오랜 세월을 거쳐 아시아

의 여러 국가로 전파되는 과정까지를 고려한다면, 실로 다양한 개념의 출입과 도상의 변형을 생각하지 않을 수 없다.

이런 도철의 개념은 많은 도상적 변형을 거치면서도 주周, 춘추전국春秋戰國, 진秦, 한대漢代에 걸쳐 중국의 역사에 내리 전승되었다. 그리고 도철로 생각되는 귀면문와당鬼面文瓦當은 특히 북위北魏에서 커다란 유행을 보이면서 당唐·송대宋代까지 성행하였고, 한반도의 백제, 일본의 후지와라경藤原京까지 영향을 미쳤는데, 이는 당시 새로이 대두된 문화인 불교의 융성과도 밀접한 관련이 있었다.[15] 불교 측에서 귀면 즉 도철을 수용했다는 것은 그것이 가지는 본질이 수용자의 입장과 일치했기 때문일 것이다. 도철이 가지는 중요한 본질은, 그것이 상대商代의 가장 신성한 종교적 제례를 올리는 청동의기青銅儀器의 표면에 새겨졌다는 점이다. 여기에서 청동의기는 인간이 가장 신성한 신과 만나는 통로이자 중개자였다. 그 청동의기에 담긴 제사 음식은 가장 정결하고 신성한 것으로서, 어떤 조그만 삿됨의 접근도 허락할 수 없는 것이다. 따라서 그 벽사辟邪의 기능을 도철이 수행한 것이다. 그리고 그러한 기능은 불교라는 신성한 영역에 들어가는 데에도 같은 기능으로 수용되었다고 생각된다. 도철이 중국 고대에 가장 신성한 곳에 위치했듯이, 불교에서도 그 도상의 중요성은 크게 부각됐을 것이다. 백제 문양전의 귀형문전에 대한 이해도 이러한 시각에서 접근할 필요가 있다.

문양전 도상의 체계

부여 외리 출토 문양전의 무늬를 여덟 종으로 고안해서 제작한 사람에게는 분명 어떤 의도가 있을 법하다. 그러나 그것을 밝혀내기란 쉽지 않아 보인다. 다만, 문양전의 무늬 가운데 연꽃, 구름, 봉황, 용은 단독적인 소재이고, 산수무늬와 귀형무늬는 소재의 구성상 약간의 변화를 가한 것이다. 그래서 무늬를 단독 혹은 복합적으로 구성한 것에 대해서도 관심이 간다. 그렇지만 무엇

보다 여덟 종의 문양전을 둘로 구분할 수 있는 것은 원형과 사각형 구도이다. 문양전 가운데 네 종류는 원의 테두리 안에 무늬를 베풀었고, 나머지 네 종류는 그런 원을 두지 않았다. 이런 구분은 당시 문양전 도상을 고안했던 사람의 의도가 담겨 있을 가능성이 매우 크다.

문양전의 원형 구도에 등장하는 소재 가운데 우선 연꽃을 주의해 보자. 연꽃을 표현하는 데 그 옆모습을 묘사하거나 또 줄기까지 함께 표현했다면, 보다 구체적이고 사실적인 의미의 연꽃을 가리킬 것이다. 그래서 연못에 핀 연꽃을 뜻하고 있다고 볼 수 있다. 이러한 구상적인 연꽃에서 발전하여 평면적이고 추상적인 것으로 나아간 연꽃이 있다. 활짝 핀 연꽃을 위에서 내려다본 모습, 즉 여섯이나 여덟 또는 열 잎의 평면적인 연꽃은 구체적인 상태에서 발전하여 보다 추상적인 성격을 띤다. 이를테면 우주의 정연한 질서를 상징한다거나, 또는 불교적인 깨달음이나 이상세계인 극락을 상징하는 성격을 더 강하게 포함하는 것이다. 이렇게 볼 때, 연화문전은 우주적 질서나 불교적 최고 가치를 상징한다. 나아가 이 둘을 모두 아우르는 상징일 수도 있다. 따라서 이 연화문전은 외리에서 출토된 다른 문양전과 비교하여 최고의 위치에 자리하게 된다. 그리고 문양전이 왕흥사라는 국가적 불교사찰에서 사용되었다는 점을 고려한다면 그런 판단이 더욱 가능하다.

연화문전을 이렇게 위치시켰을 때, 원 안에 소재를 둔 다른 문양전의 공통점을 생각해 볼 수 있다. 와운문전의 구름은 하늘에 존재한다. 봉황은 하늘을 난다. 용은 물속에도 살지만, 승천하여 하늘을 난다. 특히 구름무늬와 함께 묘사된 반룡문전의 용은 하늘의 존재임을 말하고 있다. 따라서 원 안에 표현된 구름, 봉황, 용은 모두 천상세계의 존재이다. 그렇다면 이 문양전을 만든 이가 나타내고자 했던 바가 드러난다. 원형의 테두리를 두른 문양전은 모두 천상세계를 뜻한다는 것이다. 따라서 연화문전의 연꽃도 원형의 테두리 안에 무늬를 베풀어서 천상세계의 존재임을 말하고 있다.

이 문양전 넉 점과 대비하여 산경문전과 귀형문전의 성격도 알 수 있다. 우

선 산경문전 두 점은 모두 마땅히 지상세계를 표현한 것이다. 다만 귀형문전
은 분명치 않다. 그러나 귀형문전 두 점이 모두 하단에 바위가 배치된 것으로
미루어 지상세계를 나타낸 것이 확실하다. 천상세계를 모두 원으로 표현했
듯이, 이와 대비시켜 지상세계는 그렇게 하지 않았다는 점에서 본다면, 귀형
문전도 지상세계를 나타낸 것이라고 볼 수 있다.

　문양전을 천상과 지상세계로 구분하는 데 원의 사용 여부에 따른 것은 분
명히 의도적이다. 중국에서는 고대부터 하늘은 둥글고 땅은 네모지다는 천
원지방天圓地方의 우주관을 발전시켰다. 그래서 한화상석漢畵像石 가운데에서
네모는 땅을 상징하는 부호로 흔히 사용되었다.[16] 그리고 백제예술과 긴밀한
영향 관계에 있는 중국 남조南朝 예술에서도 그러한 관념은 공공연한 것이었
다. 남조 예술의 성격을 드러내 주는 대표적인 문인 유협劉勰은 "하늘은 원형
이어서 그 추세 또한 저절로 도는 것이고, 땅은 방형이어서 그 추세도 저절로
안정되는 것이다"[17]라고 했다. 여기에서도 작가의 우주적 관념이 예술작품
에 반영되는 것을 살필 수 있다.

　또 무덤 내부의 천장을 둥그렇게 하고 바닥을 네모지게 구성하는 것이나,
둥그런 금속화폐의 안쪽에 네모난 구멍을 뚫은 것들이 모두 천원지방의 우
주관을 반영한다는 것은 널리 알려진 사실이다. 따라서 외리 출토 문양전 가
운데 하늘을 상징하는 것들에는 둥그런 원을 둘렀고, 지상을 상징하는 것들
에는 원을 사용하지 않고 모두 방형의 구도를 취한 이유는 자명해진다. 그것
은 천원지방의 고대 우주관을 표현한 것이다.

　원이냐 네모냐에 따라 문양전의 세계는 간단히 천상과 지상으로 구분된
다. 이것을 만든 백제의 장인은 천상과 지상의 존재에 대한 배분에 고심했을
것이다. 여기에서 이런 분석도 가능하다. 천상과 지상 중 어떤 소재가 더 많
으냐에 따라 당시 백제인들의 우주적 관념에 대한 관심이 어디에 있는지 알
수도 있는 것이다. 그런데 문양전의 이에 대한 배분은 정확하게 균등하다. 천
상세계가 연꽃, 구름, 봉황, 용 등 네 개이고, 지상세계는 봉황산경, 인물산경,

연좌귀형, 암좌귀형 등 네 개이다. 이것이 시사하는 바는 당시 백제인의 천상과 지상세계를 보는 시각이 균형적이었다는 것이다. 그리고 이러한 관념은 백제예술에도 영향을 미쳤을 것으로 보인다.

이제 문양전의 구조와 체계에 대해 접근해 보기로 하자. 문양전이 여덟 종류로 고안됐다는 것에는 분명 그것을 만든 사람의 의도가 담겨 있다. 문양전들을 상호 연관시켜 분석해 들어가면, 여덟 종류에 어떤 나름의 체계나 질서가 존재할 것 같아 보인다. 지상세계를 뜻하는 산경문전과 귀형문전에도 상하 체계가 있으며, 산경문전 두 점 가운데에도 그러한 체계가 존재한다는 점이다. 즉 이 여덟 종의 문양전이 질서를 이루면서 하나의 체계 속에 편제될 수 있다고 보는 것이다.

이런 분석을 위해 먼저 산경문전을 살펴보기로 한다. 같은 산경문전이지만, 하나에는 봉황이 등장하고 또 다른 하나에는 인물이 등장한다. 봉황과 인물을 비교했을 때, 봉황은 천상을, 그리고 인물은 지상을 의미한다. 간단히 말해서 봉황산경문전이 더 상위에 위치하고, 인물산경문전이 하위에 처한다. 문양전의 전체적인 구도를 보면 그런 구분은 더욱 분명해진다. 인물산경문전은 산들이 전면을 차지하고, 상단의 좁은 공간에 구름이 떠 있는 구도이다. 이에 비해 봉황산경문전은 정확히 상하로 분할된 공간에, 아랫부분에는 산들이, 윗부분에는 구름과 봉황이 배치되어 있다. 지상세계를 나타내는 산들이 화면의 절반밖에 차지하지 않고, 그 나머지에 천상의 구름과 봉황이 표현된 것이다. 따라서 이 봉황산경문전의 도상은 지상과 천상을 연결하고 있음을 말해 주면서, 인물산경문전보다 더 천상 쪽에 가깝다는 것을 암시한다.

귀형문전은 면의 아랫부분에 바위가 있는 점으로 미루어 지상세계를 의미한다. 그리고 이런 괴수가 입구에 배치되어 벽사辟邪의 기능을 수행하는 상징적 도상이라는 점을 고려한다면, 모든 문양전의 가장 아래에 위치시켜야 할 것이다. 오늘날 사찰 입구에 배치된 사천왕상四天王像과 같은 이치이다. 귀형문전은 암좌와 연좌가 있는데, 암좌는 괴수의 다리 양쪽으로 괴석들이 삐죽

삐죽 솟아올라 주위를 감싸면서 괴수의 양팔과 이어져, 원형의 구도를 이룬다. 이런 구도에서 괴수는 좁은 동굴 앞을 가로막고서 마치 어떤 것의 출입도 허용치 않으려는 듯한 모습이다. 이런 표현은 괴수의 험상궂은 얼굴과 기암괴석이 서로 어울려 험악한 분위기를 더욱 북돋워 준다. 이에 비해 둥그런 연꽃 위에 서 있는 괴수는 그런 분위기가 훨씬 덜하다. 그리고 이 두 대좌를 서로 비교해 볼 때, 연꽃이 하늘을 나타내고 기암괴석이 지상을 말한다는 점에서 연좌귀형문전이 암좌귀형문전보다 체계상 상위에 속한 것으로 분류할 수 있다.

천상세계를 의미하는 도상은 네 가지가 있다. 그 가운데에서 대범하게 분류하여 가장 상위에 위치시킬 수 있는 것은 아무래도 연꽃이 아닌가 한다. 연화문전의 연꽃은 우주의 삼라만상을 포괄하는 시방세계十方世界를 상징하듯 열 잎이다. 그것은 극락세계를 상징하고 불교적 진리를 암시한다. 따라서 여덟 종류의 문양전 도상 중에서 가장 상위의 서열에 두는 것에 이견이 없을 것이다.

이 밖에 구름, 용, 봉황이 있다. 용과 봉황은 실재하지는 않지만, 그 표현은 구상적이다. 이에 비해 구름은 소용돌이치는 모습의 추상적인 표현이다. 추상적인 것이 구상적인 것보다 더 진전된 도상 표현이다. 따라서 우선 와운문전을 반룡문전이나 봉황문전보다 더 상위에 위치시키는 것이 타당해 보인다. 와운문전의 구성은 여덟 개의 구름이 휘돌아 소용돌이치면서 원을 이루는 가운데에 여덟 잎의 작은 연꽃이 중앙에 자리하고 있다. 이것은 작은 연꽃이 바람이라는 기운의 생동에 의해 커다란 연꽃으로 생장한다는 의미라고 할 수 있다. 따라서 와운문전이 연화문전과 가장 가깝게 위치한다는 암시이기도 하다. 결국 연화문전 바로 아래에 와운문전을 위치시킬 수 있다.

용과 봉황의 서열은 분명하지 않다. 대체로 대칭되어 표현되기 때문이다. 용이 남성적이라면 봉황은 여성적인 이미지를 준다. 음양의 표현이기도 하다. 그러나 여덟 개 문양전이 하나의 체계를 이룬다는 점에서 미세한 구분이

가능하다. 그것은 산경문전에서 산봉우리에 봉황이 위치해서 지상과 하늘 두 세계를 연결하는 가교 역할을 하고 있다는 점에 유의할 필요가 있다. 그래서 봉황문전을 봉황산경문전의 바로 위에 위치시킬 수 있다. 그러니까 와운문전 속에 연꽃이 있고 그것이 바로 위의 연화문전에 연결된 점과 동일한 해석이다. 결론적으로 봉황문전 위에 반룡문전이 위치한다.

지금까지의 논증은, 부여 외리 출토 문양전에 왜 그런 여덟 종류의 도상을 선정해서 표현해냈는가 하는 점에 분명한 의미가 있음을 전제한 것이다. 이 문양전들은 백제문화의 정점에서 창건된 국가적 사찰인 왕흥사에 사용된 것이기 때문에 그렇게 간단하거나 단순하게 치부해 버릴 문제가 아니다. 이것은 한국 와전예술의 최고 걸작이기도 하다. 그런 뛰어난 예술품을 만들어내기 위해서는 고도의 사상적 배경과 의미 그리고 기술을 전제하지 않고는 불가능하기 때문이다. 문양전 하나하나의 예술적 표현이 정교하듯이, 그 도상이 뜻하는 바나 체계 또한 정교하다고 보는 것이다.

여덟 종류의 문양전은 일직선으로 체계화되었다. 제일 밑에 암좌귀형문전을 두고 연좌귀형문전, 인물산경문전, 봉황산경문전, 봉황문전, 반룡문전, 와운문전 그리고 가장 상위에 연화문전을 둔 것으로 그 순서를 매길 수 있다. 이런 내적 질서를 갖춘 체계화를 위해 문양전을 만든 백제 장인은 나름대로의 정교한 장치들을 베풀었다. 천원지방의 우주관에 입각해서 천상과 지상 세계를 구분했다.

그리고 가장 밑 부분이자 입구에 해당하는 곳에 좁은 동굴을 지키는 듯한 벽사 기능의 괴수를 배치했다. 이 괴수 하나만으로도 어떤 삿된 기운조차 침범할 수 없는 분위기를 연출한 것이다. 그리고 그 지키고자 하는 곳이 너무나 신성한 곳이기에 이차 관문에 연꽃 위의 괴수를 배치했다. 이런 관문을 거쳐 도달한 곳은 울창한 산림으로 가득한 선경仙境이고, 거기에는 도인道人임을 암시하는 한 인물이 산중의 누각으로 걸어가는 풍경이 펼쳐진다. 여기에서 기암괴석들이 중앙에 중첩되어 전개되는 산들을 밑에서부터 좌우로 감싸

안고 있는데, 이런 배치와 설정은 귀형문전의 좁은 동굴의 기암괴석이 산경
문전의 풍경 밑까지 서로 연결되고 있음을 암시하는 표현이다. 그리고 첩첩
이 전개되는 산들을 지나서 그 꼭대기 봉우리에 한 마리의 봉황이 정면을 응
시하면서, 선계仙界 또는 극락極樂으로 인도하려는 듯한 모습이 연출된다. 중
국 한대漢代 화상이나 문양전에도 봉황이 선계로 이어지는 천궐天闕의 꼭대기
에 배치되는 경우가 있다.[18] 이런 관념이 혼합되고 발전해서 백제의 문양전에
도 봉황이 지상에서 천상세계로 이어지는 관문에 표현된 것이다.

　이어서 그 봉황이 단독으로 날아오르고, 또 용이 꿈틀거리며 날아오르고
있는 광경이다. 이 용과 봉황 주위에는 구름들이 출현하여, 장차 소용돌이치
는 와운문전 도상에 연결시키고자 하는 암시가 깔려 있다. 와운문전의 구름
은 단순한 구름이 아니다. 그 구름은 강한 바람을 동반하면서 기운이 생동하
는 모습이다. 동양미술에서의 구름무늬는 어떤 생명이나 기운의 탄생을 상
징한다. 이른바 운기문雲氣文이다. 그래서 와운문전의 휘돌아 가는 구름들 가
운데 작은 연꽃을 배치함으로써 연꽃의 탄생을 표현하고자 했다. 그런 운기
에 의해 탄생한 연꽃은 마침내 시방세계의 전 우주를 포괄하는 하나의 커다
란 연꽃으로 형상화되고, 그것이 연화문전의 도상으로 표현되었다.

산경문전을 통해 본 백제문화

부여 외리 출토 문양전은 한국 고대뿐만 아니라 동아시아 문양전의 역사에
서 이룩한 뛰어난 예술적 성취로 평가받을 만하다. 이런 수준 높은 작품을 만
들어낼 수 있었던 백제의 문화적 역량은 대단한 것이었다. 그러나 백제의 멸
망으로 기록이나 유물이 많이 없어져서 그 문화의 폭과 깊이를 알 수 없는
현실이 유감스럽다. 다만 무령왕릉이나 백제금동대향로 등의 발굴이 그러
한 빈자리를 채우고 있다. 그렇다 하더라도 새로운 유물이 발굴되기만을 기
대하는 것도 문제가 있다. 기왕에 밝혀진 재료를 통해 백제문화의 원래 모습

무용총 수렵도 부분. 5세기. 중국 길림성 집안현.

을 복원하려는 노력이 필요하다. 그런 점에서 외리 출토 문양전도 관심의 대상이다. 작은 부분을 천착해서 전체를 조망할 수 있기 때문에, 문양전을 통해 백제문화의 모습을 가늠하기가 가능하다.

외리 출토 문양전 가운데 산경문전은 한국 고대 산수화의 발생 문제와 관련해서 일찍부터 주목받아 왔다.[19] 물론 현재 삼국시대의 산수화는 한 점도 남아 있지 않다. 그렇기 때문에 산경문전과 같은 방증자료로써 유추하는 것이다. 고구려의 경우 고분벽화에 산악 표현이 남아 전해 온다. 5세기 중기로 편년되는 집안集安의 무용총舞踊塚 현실玄室 벽화에는 얼룩무늬 모양의 물결 치는 듯한 산세 표현이 보인다. 그런데 그 산이란 말을 타고 사냥하는 인물보다 더 작아 어색할뿐더러 화면 위에 뿌리 없이 떠 있다. 이 그림의 주제는 사냥이다. 그래서 그 사냥하는 장소가 산이라는 곳을 나타내기 위한 부가적인 표현으로서 산악이 등장하고 있는 것이다. 따라서 엄밀한 의미에서 산수화는 아니다. 그리고 배경으로서의 산악 표현도 산수화 발달과정에서 극히 초보적인 단계를 보여 주고 있을 뿐이다.

고구려의 산악 표현은 6세기와 7세기에 더 발전해 갔다. 6세기 중기로 편

강서대묘 산악도 부분. 6세기 후반. 평남 강서 삼묘리.

년되는 내리內里 1호분, 6세기 말기의 강서대묘江西大墓, 그리고 7세기 초의 강서중묘江西中墓 등이 그 대표적인 예다. 여기에서 산악들은 주제에 대한 배경으로서 확고한 위치를 차지하면서, 화면에 보다 안정적으로 표현되고 있다. 산자락은 넓게 펼쳐지면서, 산봉우리는 고구려미술의 특징처럼 뾰족하게 솟은 것이 대부분이다. 수목 표현도 상당 부분 사실적이다. 그러나 이런 모든 것들이 고분벽화 주제의 배경이나 부가물로서 표현되고 있다. 따라서 이런 자료들만으로는 고구려에 본격적인 산수화가 존재했다고 보기는 무리라고 생각된다.

백제의 경우에도 일찍부터 산악 표현이 나타났다. 무령왕릉에서 나온 은제탁잔銀製托盞의 뚜껑에 산악도山岳圖가 보인다. 산악은 중국 남조의 영향을 받은 백제미술의 특징을 보이듯이 유려한 선묘로 이루어졌다. 그런데 이 산악도도 뚜껑의 전체 구도 속에서 한낱 장식에 머물고 있다. 커다란 연화문이 중심의 대부분을 차지하고 봉황이 날고 있는 가운데 그 테두리를 둘러 산악이 표현된 것이다. 이 산악도는 산을 표현했다는 의미는 있으나, 전체 그림의 비중에서 극히 미미한 위치를 차지할뿐더러 도안적인 느낌이 강하다.

그러나 6세기 후반에 만들어진 것으로 추정되는 국립청주박물관 소장 납석제불보살병립상蠟石製佛菩薩並立像의 뒷면에 새겨진 산악도에서는 세련미를 엿볼 수 있다.[20] 부정형의 부드러운 산세들이 중첩되면서 요동치듯이 면을

가득 채우고 있다. 산들은 같은 모양이 없이 제각각이다. 열아홉 개의 산봉우리는 좌우로 연결되면서 매우 율동적인 모습이다. 산세를 표현하는 선들이 춤추듯 살아 움직이고 있다. 불상 뒷면 전체가 중첩된 산들로 가득 찬 것은 그 산들이 주제로 등장했음을 말해 준다. 완전한 산수화山水畵다. 여기에서 더욱 발전된 것이 백제금동대향로와 외리 출토 문양전이다.

문양전 가운데 암좌귀형문전의 하단을 보면 물이 흘러내리고 그 좌우로 기암괴석들이 빼곡히 삐죽삐죽 솟아 있다. 한대와 남북조시대의 중국에서 산수화가 발생할 때 물을 표현하는 것이 가장 어려운 문제였다. 그런데 이 귀형문전의 배경으로 표현된 물은 부드럽고 자연스럽게 흘러내리고 있다. 그리고 경쟁적으로 솟아 있는 괴석들도 딱딱하지 않고 조화를 이룬다. 이런 공예품에 도안으로 등장한 배경이 이 정도라면 상당한 수준의 산수 표현이다.

산수화의 탄생 문제는 결국 산수가 화면에서 주제로 등장하느냐 아니냐의 문제다. 이런 점에서 외리 출토 산경문전은 한국 회화사에서 중요한 위치를 차지한다. 먼저 인물산경문전에는 면 전체가 기암괴석과 중첩된 산들로 가득 찼다. 거기에 인물과 누각이 부수적으로 등장한다. 이 문양전의 산수화가 표현하고자 하는 바는 기암괴석으로 둘러싸인 첩첩산중이다. 그래서 하단과 좌우로는 괴석들이 솟아 있고, 그 가운데 중첩된 산과 나무들이 면을 가득 채우고 있다. 그리고 하늘에는 유려한 선묘의 구름이 흘러간다. 후대 산수화가 갖추어야 할 요소들을 모두 갖추고 있는 풍경이다.

이 산수화의 주인공인 산의 봉우리들은 둥글둥글하다. 그 형상이 매우 독

납석제불보상병립상 뒷면. 6세기 후반.
높이 16.2cm. 국립청주박물관.

특해서 백제미술의 특징을 나타낸다고 할 수 있다.[21] 이런 특징은 이미 무령왕릉 은제탁잔에서 기미가 엿보인다. 이후 납석제불보살병립상과 백제금동대향로 등에서 보다 진전된 형태로 나타나며, 산경문전에 이르러 하나의 전형으로 굳어진 것이다. 이 표현법은 백제미술의 다양한 장르에서 널리 채용되었을 것이다. 그리고 그것이 산경문전이라는 공예작품에도 나타난 것으로 이해된다. 이 산경문전은 또 다른 봉황산경문전과 함께 산수를 완전히 주제로 삼은 백제의 완연한 산수화다. 그리고 한국 회화사에서 본격적인 산수화의 탄생을 알리는 기념비적인 작품인 것이다.

중국에서 초기 산수화가 태동할 즈음에 나타난 미숙성은 인물이 산보다 훨씬 크게 표현되었다는 것이다.[22] 고개지顧愷之의 작품으로 전하는 낙신부도洛神賦圖에서 인물이 산보다 크게 그려진 것이 그 대표적인 예다. 그러한 초기 산수화의 미숙성을 백제 산경문전에서도 완전히 극복하지는 못했다. 물론 그러한 미숙함은 육조六朝 내내 지속되어 초당初唐까지 이어진 문제점이었다.[23] 이에 비한다면, 백제 산경문전의 인물 크기는 문제가 있기는 하지만 상당히 정제된 편이다. 이 밖에 산경문전의 산봉우리들이 도안적이어서 개성적인 표현에 부족한 측면이 있다. 오히려 앞선 시기에 만들어진 납석제불보살병립상의 뒷면에 표현된 산세가 훨씬 개성적이고 유려하며 생동감 있다. 다만 인물산경문전이 공예작품이란 점 정도를 고려해서 평가할 만하다.

그리고 인물산경문전에 등장하는 하나하나의 경물이 어떠한 마찰이나 부조화 없이 면 전체를 채우고 있는 점을 눈여겨볼 필요가 있다. 고구려 무용총 수렵도 벽화에서 산이 전체 경물 가운데 극히 일부로서 화면에 둥둥 떠 있는 듯한 조잡한 표현과 비교해 보면 인물산경문전이 엄청나게 발전한 것임을 알 수 있다. 그리고 백제 납석제불보살병립상 뒷면의 산세 표현과도 비교했을 때, 인물산경문전에는 다양한 경물들이 훨씬 풍부하게 면을 채우고 있다. 비록 좀 복잡해 보이기는 하지만, 경물들이 공간을 거의 완벽에 가깝게 차지한 것이다. 초기 산수화에서 보이는 구도적 불완전성이나 허술함 그리고 느

슴함을 이 산경문전에서는 조금도 찾아볼 수 없다. 경영위치經營位置에 성공적인 작품이다. 이 점이 바로 산경문전의 원화原畵를 그린 작가의 자신감을 엿볼 수 있는 부분이다. 산경문전에서 거둔 이런 성공은 또한 백제의 산수화가 기술이 아닌 진정한 예술의 단계로 성숙되고 있음을 말해 주는 징표이기도 하다.

백제의 문화는 중국과의 끊임없는 교류 속에서 발전했다. 위진남북조와 수·당에 걸치는 기간이었다. 그 가운데에서도 특히 남북조의 남조와의 관계는 긴밀했다. 그것은 무령왕릉에서 보이는 무덤의 구조와 각종 유물들을 통해 볼 때 확연히 드러난다. 웅진시대를 대표하는 무령왕대의 문화는 중국 남조의 문화를 받아들였으되 그 영향권에서 벗어나지 못한 인상이 강하다. 그러나 사비로 도읍을 옮기고 남북조의 문물을 끊임없이 수혈하는 과정에서 강하고 독자적인 문화적 전통을 형성해 나갔다. 그 결과물로서 오늘날 남아 전해 오는 유물들만 살펴보아도, 미륵사 석탑, 정림사지 오층석탑, 서산마애삼존불, 금동반가사유상, 백제금동대향로 등 쟁쟁한 유물들이 탄생했다. 이는 그동안 축적된 백제의 문화적 역량이 한꺼번에 분출되어 나온 결과이다. 그를 대표하는 7세기 초반 무왕武王이 통치했던 시대(600-641)는, 백제문화의 르네상스이자 한국문화사에서 찬란한 금자탑을 이룬 시기이다.[24]

백제문화는 중국문화의 변화 추이와 밀접한 관련이 있었다. 그래서 백제에서는 중국의 문화에 대해 예의 주시하고 그 수용에 적극적이었다. 당시 중국 남북조는 남조와 북조로 나뉘었고, 또 그 안에서 끊임없이 왕조 교체가 이루어진 분열의 시대였다. 이 점은 한반도도 마찬가지였다. 따라서 동아시아 전체에서 본다면 분열된 여러 왕조들이 서로 대립하면서 자국 나름의 개성적인 문화를 발전시켜 나간 시대라고 할 수 있다. 그 가운데에서 가장 영향력이 큰 왕조는 단연 남조였다. 북조를 지배했던 북방민족은 남조보다 강력한 군사력을 지니고 있음에도 불구하고, 그들 또한 남조문화를 줄곧 중국의 정통문화로 생각하고 있을 정도였다.[25]

당시 남조의 문화를 형성하는 데에는 독특한 사회적 배경이 있었다. 사상적으로는 기존 한대의 유학이 저변을 흐르는 가운데 현학玄學이 융성했고, 새로운 종교로서 불교가 등장하면서 도교와 경쟁했다. 사회에 전반적으로 다양한 학문과 사상, 종교가 혼재하면서 서로 넘나드는 상황이었다. 그래서 전 시대의 유교적 예악禮樂에 반기를 들면서 개개인의 정서가 강조되고, 또 그것을 지극히 순수한 곳까지 끌어올리려는 노력들이 있었다. 문학에서는 절충과 화려한 수식이 강조되는가 하면, 자연에 대한 새로운 인식의 결과 이른바 전원문학田園文學이 흥성했다. 그리고 음악에서도 전통적인 유교적 음악관에 대항하여 음악 자체의 고유한 형식미를 강조하는 경향이 대두했다. 한마디로 인간에 대한 새로운 자각이자, 예술을 위한 예술의 탄생이었다. 이런 경향은 중국의 역사에 새로운 전기를 마련하는 변혁을 초래했다. 아울러 동아시아의 여러 왕조에도 커다란 영향을 미쳤다. 특히 백제는 이에 대해 민감한 반응을 보인 경우이다.

한국 미술사 최고의 걸작 가운데 하나인 백제금동대향로의 정상에는 이른바 봉황이 비상하려 하고 있다. 그 아래에는 다양한 경물과 이야기들이 표현되어 있지만, 봉황 바로 밑에 위치한 것은 음악을 연주하는 다섯 명의 악사들이다. 이들은 모든 것들 위에, 그리고 봉황 아래 위치해 있다. 이것이 의미하는 바는 백제에서 음악을 그만큼 중요시했다는 것이다. 그렇다면 백제의 음악은 어떠한 성격이었을까. 향로에 등장하는 모든 요소들을 하나하나 살펴본다면, 그 악사들이 연주하는 음악이 중국 남조의 기풍을 담은 음악이라는 것을 어렵지 않게 짐작할 수 있을 것이다.

백제금동대향로가 출현할 수 있었던 데에는, 그 외에 다른 예술 분야도 함께 그와 같은 수준의 발전을 이루었다고 보는 것이 순리이다. 향로를 만들 수 있는 문화적 역량이라면 그 음악 수준도 거기에 버금갈 수밖에 없다. 또 향로와 같은 걸작을 만들 수 있는 수준에서 인격의 최고 이상이 구현된 국보 제83호 금동반가사유상과 같은 명품이 탄생할 수 있는 것이다. 아울러 이런 작품

들을 만들 수 있는 역량이기에 외리 출토 백제 문양전이 생산된 것이다. 이런 명품들을 만들어내는 데 단순한 기술만으로는 불가능하다고 본다. 그것은 심오한 정신과 예술적 감각이 함께해야만 가능한 일이다. 백제의 산경문전도 그러한 점에 주목해야 한다.

산경문전은 고대 산수화의 탄생과 관련이 깊다. 중국에서는 육조시대에 산수화가 탄생했다. 초기의 산수화란 미숙함이 역력하고, 육조시대의 작품으로 전하는 것이 거의 없어서 그 면모를 알기 어렵다. 한반도의 고구려에서는 산수를 단일 주제로 삼은 작품이 남아 있지 않고, 고분벽화에 보이는 산수화 요소들을 보더라도 여전히 미숙하다. 그러나 백제의 경우에는 사뭇 다른 상황으로 전개되고 있다. 인물산경문전에 이르러서는 주제는 물론 완벽에 가까운 구도와 경물 배치 등 산수화로서 하나의 장르를 형성하기에 부족함이 없다. 그것은 중국 남북조시대에 탄생한 고대 산수화가 백제에 와서 화려한 꽃을 피웠음을 증거하고 있다.

남북조시대는 한漢·위魏와 수隋·당唐의 가운데에 낀 중간 시대이다. 미술사에서의 남북조는 한·위 미술과 수·당 미술의 전환기로서, 활기 넘친 예술의 시대였다.[26] 문양전이 만들어진 7세기 초반의 백제는, 중국에서 그 전환기가 끝나 가는 시점이었다. 수隋(581-618)가 남북조를 통일했으나 자기의 독창적인 문화예술을 성립시키기에는 너무 짧은 기간 존속했다. 이어 중국을 다시 통일한 당唐 또한 자기 문화를 이룩하기에는 극히 초반이었다. 이런 변화의 시기에 백제는 동아시아에서 남북조시대가 이룩한 문화예술의 성격을 그 극점까지 확장시켜 나아간 것이다. 한국과 중국 그리고 일본을 아우르는 고대 동아시아 문화권이라는 거시적인 관점에서 살필 때, 중국 남북조시대 문화의 그 찬란한 결실이 백제에 와서 맺었음을 알 수 있다. 백제금동대향로와 금동반가사유상이 그것을 증거하고 있다.

고대 산수화의 탄생은 인간 의식의 확장을 의미한다. 그리고 그것은 산수라는 자연을, 어떤 공리적인 이용 대상이 아닌 인간의 순수한 정서를 함양하

고 표현하는 대상으로 인식한 것이다. 그것은 곧 예술의 탄생을 의미한다. 남북조시대의 예술을 위한 예술의 탄생도 바로 이런 정서를 배경으로 하고 있다. 따라서 백제에서 산경문전을 통해 산수화가 탄생했다는 사실을 확인하면서, 그와 함께 진정한 예술도 함께 탄생했음을 인정하게 된다. 그렇기 때문에 백제의 많은 명품들이 단순한 기술이 아닌 심오한 정신을 기반으로 한 예술로 탄생할 수 있었던 것이다.

맺음말

부여 규암면 외리 출토 문양전은 몇몇 이동 경로를 밟아 외리에서 최종적으로 발견되었다고 할 수 있다. 먼저 왕흥사 조영을 위해 백제 왕실의 지시를 받아 부여 쌍북리 와요지에서 문양전이 제작된다. 그리고 이어서 왕흥사 건축에 이 문양전이 사용된다. 백제 멸망 이후 왕흥사는 폐허가 되는데, 어느 때인가 왕흥사의 문양전은 부여 외리로 옮겨져 다른 건축물에 사용된 것으로 결론지을 수 있다.

문양전은 형태상 네 모서리에 사각형 홈이 있는데, 이로 미루어 볼 때 벽전壁塼으로 사용했을 가능성이 높다. 문양전의 제작은 목제 틀을 이용하여 일반적인 전돌 제작 방식에 따랐을 것으로 보인다. 문양전 가운데 귀형문전의 동범同范 논란 문제는, 귀형 부분도 미세한 차이들이 존재하고, 또 대좌 부분만을 수정하려면 그 부분을 메우고 다시 파내야 하기 때문에 사실상 불가능하다고 판단된다.

문양전 여덟 종류의 도상에 대해 하나하나 점검해 보았다. 논란이 되고 있는 귀형문전 괴수의 도상에 대해서는 가장 보편적으로 인정받고 있는 도철饕餮을 염두에 두고 이해하였다. 도철은 중국 상대商代부터 가장 신성한 종교적 제례를 올리는 청동의기靑銅儀器의 표면에 새겨졌다. 여기에서 청동의기는 인간이 가장 신성한 신과 만나는 통로이자 중개자였기 때문에 거기에 새겨진

도철은 벽사辟邪의 기능을 수행했다. 도철의 이런 성격은 불교라는 신성한 영역에 들어가는 데에도 같은 기능으로 수용되었다고 생각된다. 도철이 중국 고대에 가장 신성한 곳에 위치했듯이, 불교에서도 그 도상의 중요성은 크게 부각됐을 것이다.

외리 출토 문양전의 도상을 자세히 살펴보면 두 가지 구도로 분류할 수 있다. 연화문전, 와운문전, 반룡문전, 봉황문전 등 네 종류는 원형의 구도 안에 표현되었고, 산경문전과 귀형문전 네 종류는 사각형 구도를 취하고 있다. 그것은 중국을 비롯한 고대 동아시아의 우주관과 일치한다. 하늘은 둥글고 땅은 네모지다는 천원지방天圓地方의 우주관에 따라, 문양전 중 천상을 상징하는 것들에는 둥그런 원을 둘렀고, 지상을 상징하는 것들에는 모두 방형의 구도를 취했다.

문양전에 적용된 천원지방의 우주관에 따라 여덟 종류의 문양을 살펴보면 거기에는 나름의 질서가 존재하며, 그것들이 하나의 체계 속에 편제될 수 있다고 보인다. 그 순서는 제일 밑에 암좌귀형문전을 두고 연좌귀형문전, 인물산경문전, 봉황산경문전, 봉황문전, 반룡문전, 와운문전, 그리고 가장 상위에 연화문전을 두는 것으로 매길 수 있다.

그 순서상 가장 밑 부분이자 입구에 해당하는 곳에 좁은 동굴을 지키는 듯한 벽사 기능의 괴수를 배치했다. 이 괴수 하나만으로도 어떤 삿된 기운조차 침범할 수 없는 분위기를 연출한 것이다. 그리고 그 지키고자 하는 곳이 너무나 신성한 곳이기에 이차 관문에 연꽃 위의 괴수를 배치했다. 이런 관문을 거쳐 도달한 울창한 산림으로 가득한 곳에 도인道人임을 암시하는 한 인물이 산중의 누각으로 걸어가는 풍경이 펼쳐진다. 그리고 첩첩이 전개되는 산들을 지나서 그 꼭대기 봉우리에 한 마리의 봉황이 정면을 응시하면서, 선계仙界 또는 극락極樂으로 인도하려는 듯한 모습이 연출된다.

이어서 그 봉황이 단독으로 날아오르고, 또 용이 꿈틀거리며 날아오르고 있는 광경이 연출된다. 이 용과 봉황 주위에는 구름들이 출현하여 장차 소용

돌이치는 와운문전 도상에 연결시키고자 하는 암시가 깔려 있다. 와운문전의 구름은 강한 바람을 동반하면서 기운이 생동하는 모습으로 어떤 생명이나 기운의 탄생을 상징하는데, 이 운기문雲氣文 가운데 작은 연꽃을 배치함으로써 연꽃의 탄생을 표현하고자 했다. 그런 운기에 의해 탄생한 연꽃은 마침내 시방세계의 전 우주를 포괄하는 하나의 커다란 연꽃으로 발전되고, 그것이 연화문전의 도상이다.

외리 출토 문양전 가운데 산경문전은 한국 고대 산수화의 발생 문제와 관련해서 일찍부터 주목받아 왔다. 산수화의 탄생 문제는 결국 산수가 화면 전체에서 주제로 등장하느냐 하는 문제이다. 이런 점에서 외리 출토 산경문전은 후대 산수화가 갖추어야 할 요소들을 모두 갖추고 있다. 또 산수를 완전히 독립된 주제로 삼고 있다. 따라서 한국 회화사에서 본격적인 산수화의 탄생을 알리는 기념비적인 작품이라고 할 수 있다.

인물산경문전에는 각각의 경물 하나하나가 어떠한 마찰이나 부조화 없이 화면 전체 공간에 거의 완벽에 가깝게 배치되었다. 이 산경문전에서는 초기 산수화에서 보이는 구도적 불완전성이나 허술함은 조금도 찾아볼 수 없다. 산경문전에서 거둔 이런 성공은 또한 백제의 산수화가 기술이 아닌 진정한 예술의 단계로 성숙되고 있음을 말해 주는 징표이기도 하다.

백제 산경문전은 중국 남북조시대에 탄생한 고대 산수화가 백제에 와서 화려한 꽃을 피웠음을 증거하고 있다. 한국과 중국 그리고 일본을 아우르는 고대 동아시아 문화권이라는 거시적인 관점에서 살필 때, 중국 남북조시대 문화의 그 찬란한 결실이 백제에 와서 맺었다는 것을 알 수 있다. 고대 산수화의 탄생은 인간 의식의 확장이자, 순수 예술의 탄생을 의미한다. 백제에서 산경문전을 통해 산수화가 탄생한 것은 그와 함께 진정한 예술도 함께 탄생했음을 말한다. 따라서 백제의 많은 명품들이 단순한 기술이 아닌 심오한 정신을 기반으로 한 예술로서 탄생할 수 있었던 것이다.

백제 서예의 변천과 성격

머리말

서예書藝는 고도의 예술성과 정신성을 내포하는 미술 장르이다. 따라서 서예에 대한 연구는 그 시대와 국가가 이룩한 예술적 성취를 이해하는 데 매우 중요하고 유용하다. 이러한 서예를 통해 백제의 예술과 사회를 파악하고자 하는 시도는 의미있는 작업이다. 백제 서예를 살필 수 있는 유물은 많지 않다. 하지만 각 시기를 대표하는 걸작들이 존재하므로 전체적인 흐름과 성격을 파악하기에 충분하다. 이 논고에서는 그 개개 작품들을 통해 백제 서예의 변천과 특성을 살펴보고자 한다.

서예는 사회와 시대에 민감하게 반응한다. 백제의 서예는 특히 그러하여, 당시의 동아시아 정치와 사회로부터 직접적인 영향을 받았다. 그래서 백제 주위의 정치 외교적 상황을 면밀히 살피고, 이를 국내 상황과 연계시키면서, 백제 서예의 변화된 모습과 성격, 그리고 의미를 짚어 보려고 한다.

서예에 대한 연구는 대체로 활발하지 않은 편이다. 그리고 방법론 또한 뚜렷하게 제시된 것이 없는 현실이다. 그렇기에 백제 서예사에 대한 연구도 축적된 양이 적고, 단편적인 데 머물러 있다. 그래서 이 글에서는 동아시아의 큰 틀과 백제의 내재적인 계승이라는 객관적인 접근을 통해 백제 서예사書藝史의 전체적인 모습을 복원하고자 한다. 이를 통해 백제가 고대 동아시아 서예사에서 이룩한 높은 예술적 성취 또한 자연스럽게 드러나게 되기를 기대한다.

칠지도

백제에서는 일찍부터 외교문서, 법령, 역사서의 기록에 한문漢文을 사용해 왔다. 오늘날 제한된 사료로 인해 백제 당대의 한문 수준을 정확하게 파악할 수는 없다. 하지만 한성시대 개로왕蓋鹵王이 북위北魏에 보낸 국서國書를 보면, 당시 백제인들은 중국 고전에 대한 해박한 식견과 고사인물故事人物들에 대한 폭넓은 이해를 바탕으로 매우 수준 높은 문장을 구사하고 있었다.[1] 국서는 수식이 풍부하고 내용이 간절하다. 그리고 『예기禮記』에 나오는 문장을 인용하는가 하면, 중국 전국시대戰國時代와 한漢, 남조南朝에 걸치는 여러 역사 인물들의 고사를 예로 들어 성문成文하기도 했다. 이로써 유추하건대, 그런 문장을 표현하는 서예의 수준 또한 상당하였을 것으로 보인다.

당시 한반도 서예문화의 상황은 고구려와 백제가 중추세력을 형성하고 있었다. 이웃한 공간이었음에도 불구하고 두 국가의 서예는 서로 완전히 달랐

광개토왕비 부분. 414년. 중국 길림성 집안현.

다. 한성시대의 이른 시기에는 이렇다 할 서예작품이 남아 있지 않기 때문에 인접한 고구려를 통해 그 수준을 유추해 볼 수밖에 없다. 국서를 보낸 백제 개로왕대는 고구려의 장수왕대長壽王代에 해당된다. 이 장수왕 2년(414)에 광개토왕비廣開土王碑가 건립되었다. 이 비는 고예풍古隷風의 해서楷書이다. 필획은 굵고 방정하며, 밖으로 분출하려는 근筋을 육肉으로 덮어 감싸고 있다. 질박한 가운데 강력한 남성적 기운을 표현했다. 단순한 힘

의 과시가 아닌 웅혼의 경지에 이르게 한 작품으로 평가할 수 있다. 광개토왕비의 서체는 호우壺杆에도 나타나고 있어서, 당시 이러한 서체가 고구려 사회에 널리 유행, 확산되었음을 말해 준다.

고구려 서예문화는 출발부터 중국 북방의 영향권에 있었다. 광개토왕비가 있기까지 그 배경이 되었던 고구려 서예의 상황은 낙랑樂浪 점제현신사비秥蟬縣神祠碑(85-178년경)와 위魏 관구검기공비毌丘儉紀功碑(245년경)를 통해 살펴볼 수 있다. 점제현신사비는 한漢 고예古隷의 전통을 농후하게 내포한 서체이다. 글자 한 자마다 방형의 틀 속에서 방정한 가운데 힘찬 기운이 표현되어 있다. 관구검기공비는 한예漢隷의 전통을 따르는 가운데, 횡으로 약간 길고 횡획의 어깨 부분이 두꺼운 모습을 보이고 있다. 한예의 전형인 서악화산묘비西嶽華山廟碑나 사신공자묘비史晨孔子廟碑의 유려한 기본 골격을 따랐으되, 그에 비한다면 훨씬 거칠고 딱딱한 서체이다. 광개토왕비는 이러한 점제현신사비와 관구검기공비의 서예적 전통을 흡수한 것이다.

광개토왕비는 당시 중국 남북조시대를 중심으로 한 동아시아 서예계에서 매우 개성적인 작품이다. 이 무렵 남조에서는 왕희지王羲之(307-365)의 영향이 이미 광범위하였다. 북조에서는 해서가 크게 유행하면서, 서체가 힘차고 굵으며 무밀茂密함을 제일로 삼았다.[2] 이러한 상황에 견주어 본다면, 광개토왕비문은 훨씬 의고적擬古的이다. 서한西漢 예서隷書의 전통이 강한 북조 서예 전통을 계승하면서도, 그보다 훨씬 투박하고 강한 기백을 표현하고 있다. 지역적 개성이 강한 서체이다. 이를 달리 표현하면, 당시 남북조 서예의 최신 경향에 민감하게 반응하지 않고, 주체성을 내세워 뚝심 있게 밀어붙인 것이라고 할 수 있다. 그것은 동북 변방이라는 고구려의 지리적 위치에 기인하는 바가 크다고 생각된다. 이러한 성격과 전통의 고구려 서예는 더욱 발전하여 또 다른 개성적인 서체의 평양성석각平壤城石刻을 낳았다.[3]

개로왕이 북위에 국서를 보내기 전까지, 백제는 중국 남조와 지속적인 외교관계를 맺어 왔다. 중국과의 외교관계는 고고학적 유물로 미루어 상당히

이른 시기부터 시작되었다. 하지만 공식적인 역사 기록에 의하면, 근초고왕近肖古王 27년(372) 동진東晉에 사신을 보낸 이후 남조 정권에 일관되게 일백 년 동안 스물여섯 번에 걸쳐 외교사절을 파견했다.[4] 이런 과정을 통해 백제는 남조문화를 섭렵하여 나름의 문화를 발전시켰다. 이 시대의 대표적인 유물이 칠지도七支刀이다.

백제 서예사에서 볼 때, 칠지도 명문의 서체는 해서楷書이면서도 예서隷書의 풍취가 완연하다. 몇몇 글자들은 고식古式을 따르고 있고, 해서가 확립됨에 따라 사라진 결체結體들이어서, 해서체가 확립되기 이전의 서체이다.[5] 이는 한漢 예서의 분위기가 사그라지면서 남북조 해서가 확립되어 가는 과정을 반영하고 있다. 이왕二王의 분위기는 찾아볼 수 없을뿐더러, 웅진기에 보이는 자유분방함이나 무령왕지석武寧王誌石에 보이는 행서行書의 흔적도 드러나지 않는다. 이러한 동아시아 서예사의 흐름과 당시의 역사적 기록 등으로 미루어, 칠지도의 편년을 근초고왕대로 비정하는 데 무리가 없어 보인다.[6]

근고초왕대는 한성기 백제의 국력이 최고조에 이른 시기였다. 근초고왕은 직접 군사를 이끌고 고구려 평양성을 공격하여 고국원왕故國原王을 전사시켰다.[7] 그리고 대방帶方을 경략하고 마한馬韓을 병합함으로써, 강원 일부를 포함한 예성강 이남의 한반도 서부를 통일하여 한성시대 백제 최고의 전성기를 열었다.[8] 또한 낙동강 유역에 진출하여 가야 제국에 대한 지배권을 확립하기도 했다.[9] 이러한 대규모 정복전쟁에 수반하여 왕도를 확정하고, 행정구역을 편제하였으며, 지방관을 파견하여 일원적인 지방 통치조직을 정비했다.[10]

특히 개국 이래 처음으로 백제 역사를 기록한『서기書記』를 편찬한 것은 주목할 만하다.[11] 이는 대외적으로 백제의 국가적 정통성을 천명한 것이자 대내적으로 국민의 자존의식을 고취코자 한 것이기도 하다. 국가적 정통성을 확보하려는 노력은 대외관계에서도 나타난다. 근초고왕 27년(372)에 중국의 정통왕조인 동진과 책봉관계를 맺은 것이다.[12] 근초고왕은 동진에 두 차례 사신을 파견하였는데,[13] 이는 문헌 기록으로는 백제 최초이다. 물론 이전

부터 중국과 교류가 있었을 것은 분명하나 역사적 기록으로 그렇다는 것이고, 이런 기록이 남아 전승되어 오는 것은 근초고왕 때의 교류가 진정 본격적인 단계에 접어들었음을 확인해 주는 자료이다.

동진과 백제의 교류를 알려 주는 상징적인 유물은 청자青瓷이다. 청자는 당시 황제와 귀족의 무덤에 부장되는 대표적인 진귀품이었다. 4세기 중후반에 제작된 동진 청자들이 백제 고분에서 출토되고 있어서, 역사 기록에 의거했을 때 근초고왕 때에 사행使行을 통해 주로 수입되었을 것으로 보고 있다.[14] 동진에서 진귀한 물품이 백제에 실시간으로 전해진 것이다. 이런 사실로 미루어 본다면, 그 밖의 문물도 마찬가지로 백제에 수용되었을 것으로 보인다. 서예 또한 그랬을 것이다. 문자는 지배층의 전유물이었고, 문장을 표현하는 서예는 당시 외교에서 중요한 요소였기 때문이다. 칠지도는 일종의 외교문서로서, 백제에서 국가적으로 매우 중요한 것이었다.(p.17 도판 참조) 따라서 그 서체 또한 당시 백제 서예를 대표한다고 보아야 한다. 서예는 시대나 지역의 문화적 성격을 직접적으로 나타낸다. 그런 점에서 칠지도의 서체를 통해 백제문화의 특성을 이해할 수 있다.

칠지도에도 동진 서예의 영향이 엿보인다. 위魏나 한漢까지 거슬러 올라가는 경우도 있지만, 동진이 권역으로 삼았던 강남의 오吳를 연원으로 하는 서체와의 유사성이 농후하다. 예컨대, 칠지도 글자 중 '丙'자는 두번째, 세번째 종획縱劃 중간 부분이 안으로 굽은 형태인데 이는 오吳 선국산비禪國山碑(276)와 천발신참비天發神讖碑(276)에 특징적으로 나타나고 있으며, 칠지도의 '作'자의 마지막 횡획을 종획 끝에 붙여 쓴 것은 오吳 구진태

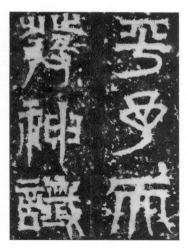

천발신참비 탁본 부분. 276년.

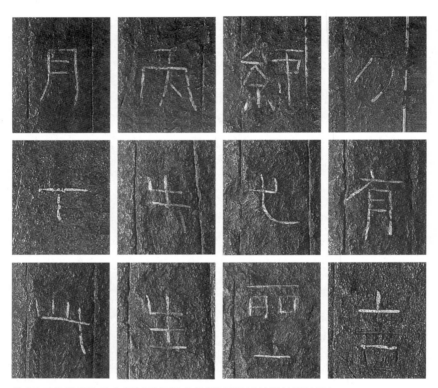

칠지도 명문 중 열두 글자. '月' '丙' '練' '刀' '作' '先' '世' '有' '此' '生' '聖' '造'.
(위 왼쪽부터 오른쪽으로)

수곡랑비九眞太守谷朗碑(272)의 경우와 같고, '此'의 필획은 동진 찬보자비爨寶子碑의 경우와 유사하다.[15] '丙'자를 후대 웅진기의 무령왕지석과 비교해 보면, 무령왕지석의 '丙'자는 칠지도나 오비吳碑와는 달리 각이 지지 않고 원만하다. 그뿐만 아니라 두번째, 세번째 종획의 중간 부분이 바깥으로 굽어 있어 칠지도와는 완전히 다르다. 이런 예들을 통해서 볼 때, 칠지도 서체가 중국 강남을 권역으로 하는 동진 서예의 영향을 농후하게 내포하고 있음을 감지할 수 있다. 따라서 백제는 동진과의 교류를 통해 그 서예문화를 수용하여 내재화하고 발전시켜 나아갔다고 보아야 하겠다.

칠지도의 글씨는 강철 면에 새긴 것이다. 칠지도의 문장에도 나오듯이 '백련百練'의 과정을 거쳐 만들어진 단단한 면 위에 글씨를 새겨 넣는 것은 용이한 일이 아니다. 그래서 아무래도 필획의 곡선 대신 직선으로 새겨 넣은 부분들이 많다. 예를 들면 '有'자의 두번째 획 삐침을 꺾어 내려 쓴 것이 그렇다. 그렇지만 '七' '刀' '世' '造'와 같은 경우에는 완만한 곡선을 사용함으로써, 전체적으로 경직되지 않게 했다. 그래서 이런 점들이 서로 어울리면서 단정하고 엄정한 분위기를 연출하고 있다. 그리고 '月' '有' '聖'과 같이 대체로 글자의 좌우보다 상하를 길게 써서 날씬하면서 세련되게 하였다. 또한 '濟' '倭'와 같이 우측 상부의 획수가 많은 글자를 쓸 때 작고 조밀하게 쓰지 않고 넉넉하게 써서 변화를 주었다. 이른바 글자 사이에 바람이 통하도록 함으로써, 자칫 옹색해질 수 있는 위험을 피했다.

고구려 서예에 비한다면, 백제의 서예는 훨씬 유연한 편이다. 백제 칠지도의 서체는 한漢·위魏와도 다르다. 같은 금속유물인 동경銅鏡을 예로 살펴보면, 한경漢鏡에 보이는 고식古式 문자와 서체와는 판이하게 다르고, 그 전통을 잇는 위경魏鏡의 서체와도 상이하다. 그 반면, 강남 지역에서 제작된 오경吳鏡, 예컨대 영안사년중열신수경永安四年重列神獸鏡의 정제된 서체와 유사하다.[16] 동진의 서예문화는 오吳를 지역적 기반으로 삼아 발전하여 왕희지王羲之를 배출했다. 백제는 왕희지가 세상을 떠난 지 칠 년째 되던 근초고왕 27년(372)

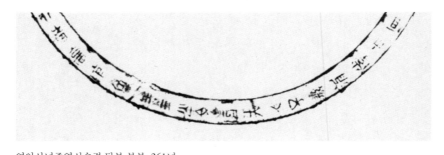

영안사년중열신수경 탁본 부분. 261년.

에 동진과 공식적인 책봉관계를 맺게 된다. 이러한 상황에서 동진의 서예문화가 자연스럽게 백제에 수용되었을 것으로 보이지만, 왕희지의 서예를 이해했다는 증거는 없다. 분명한 것은, 칠지도의 서체가 동진 서예의 근간이 되었던 오吳의 영향이 농후하다는 사실이고, 이는 앞서 살펴 본 바대로이다. 따라서 백제는 동진과 지속적인 교류를 통해 중국 강남 지역의 서예문화를 수용하면서, 칠지도와 같이 수준 높은 걸작을 탄생시킨 것이다. 이렇게 백제의 서예문화는 한성기부터 이미 개방적이고 국제적인 면모를 보이고 있었다.

무령왕지석

백제 웅진기熊津期를 대표하는 서예작품으로 단연 무령왕지석武寧王誌石을 꼽을 수 있다. 고구려의 공격으로 한성을 함락당한 백제는 수도를 웅진으로 옮겼다. 그리고 계속되는 정치적 혼란을 겪으면서 불안정한 상태를 유지하다가 무령왕(재위 501-523)이 즉위하면서 새로운 전환을 맞이하였다. 무령왕은 대내적으로는 정치적 안정을 도모하고 대외적으로는 군사 공격을 확대하여 다시 강국强國의 면모를 회복했다.[17] 그리고 국제적으로는 육조문화의 최고 전성기를 구가하던 양梁과 적극적인 교류를 통해 문화국가로서의 틀을 확고히 하였다. 당시 백제가 이룩한 문화적 수준과 성격을 가늠해 볼 수 있는 척도가 바로 무령왕릉이다.

서예에서 선두 글자는 기필起筆로서 전체를 대변하고 수렴한다. 무령왕지석의 경우, '寧東大將軍'의 '寧'이 그것이다. 무령왕지석에서는 첫 갓머리를 크게 하지 않고, '心'을 간략하게 '一'로 썼다. 그리고 그 아래 '四'의 횡폭을 매우 작게 표현한 것이 특색이다. 마지막 '丁'의 가로획을 수평으로 가늘게 뺄고, 세로획을 두껍게 비스듬히 안쪽으로 내리뻗어 마무리하였다. 이 가로획은 '寧'의 중추적인 획으로서, 무심히 그었으되 태세太細의 변화를 주어 운율감을 살렸다. 가로획과 세로획을 가늘게 또는 두텁게 하여 서로 조화시킨 것이다. 첫 자로서의 '寧'자는 우아하고 세련되었으며, 단정하고 공손한 느낌을 준다. 그리고 기교를 품었으되, 절제되어 있다. 남북조를 대표하는 송宋 찬용안비爨龍顔碑(458)와 유회민묘지劉懷民墓誌(464), 북위北魏 정희하비鄭羲下碑(511) 등과 비교해 보면 그러한 차이가 확연히 드러난다.

숫자 필기도 세련되고 독특하다. '二'의 첫 획은 둘째 획에 비해 짧다. 기필과 수필收筆의 좌우가 평행에 가깝다. 그리고 좌우 끝의 봉 부분을 감추어 크게 드러내지 않고 평범한 듯 그었지만, 매우 기교적인 필획이다. 자형 자체가 단순하고 평이하기 때문에 두 횡획에 변화를 준다거나 좌에서 우로 경사를 두는 변화를 추구하기도 한다. 그러나 여기에서는 글자 자체가 갖는 단순성을 그대로 드러내면서 무심한 듯 평행하게 그었다. 다만 첫 획을 둘째 획보다 짧게 표현함으로써 작은 변화를 도모하고 있을 뿐이다. '七'도 날렵하다. 첫 획의 기필이 얇고 부드럽게 출발하여 우측으로 상승하면서 자연스럽게 끝을 맺고, 이어 두번째 획을 첫 획보다 두툼하게 밑으로 내리 그은 다음, 오른쪽과 수평이 되게 하거나 상승시키지 않고, 약간 아래쪽으로 내리 그으면서 짧게 멈추었다. 첫 획의 상승하는 운동감을 두번째 획이 낚아채면서 조화를 노린 것으로 보인다. 글쓴 서인書人이 대단한 예술적 경지에 다다른 것이 분명하다.

글씨는 시대에 민감하게 반응하는 예술이다. 중국 육조문화를 적극 수용하고자 했던 무령왕대 어간의 사정으로 미루어 서예 분야에서도 같은 분위

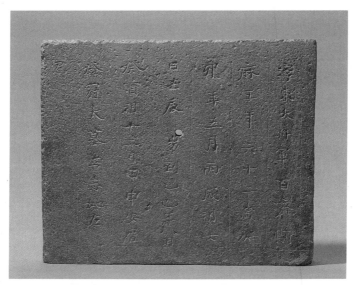

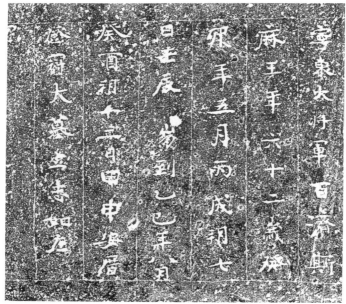

무령왕지석(위)과 그 탁본(아래). 공주 무령왕릉 출토. 525년.
가로 41.5cm, 세로 35cm. 국립공주박물관.

기였을 것이다. 백제와 적극적으로 교류했던 당시 남조에서는 이왕二王에 대한 추종이 극도에 이르러 아름답고 연미妍美한 서체가 주류를 형성했던 시기였다. 따라서 이러한 큰 틀에서의 영향이 백제 무령왕지석에 반영되고 있는 것은 당연했다. 무령왕지석에는 육조 서예의 품격과 아름다움이 담겨 있다. 그런 가운데 글쓴이의 연미한 개성이 드러나지 않도록 최대한의 공근恭謹한 필치를 보이고 있다. 그렇다 하더라도 당시 서예가 추구했던 아름다움의 가치를 버리고 떨칠 수는 없었다.

'乙巳'와 같은 글자에서 글쓴이의 개성적 면모를 드러냈다. '乙巳' 두 글자의 머리 부분은 작게, 아랫 부분은 길게 뽑아 날렵하게 날아오르는 듯이 쓴 것이다. '乙'과 '巳'는 각각 새와 뱀의 상형象形으로, 마치 새가 가벼이 나는 듯, 뱀이 빠르게 기어가는 듯, 미끄러지듯이 유려한 필치로 표현했다. 공손하고 다소곳한 무령왕지석의 전체 글씨 분위기에서 이 '乙巳' 두 자는 이채롭고 두드러져 보인다. 그러기에 전체적인 분위기에 변화를 주면서, 당시 백제 서예가 지향했던 연미함을 드러내고 있다.

무령왕지석의 서예에 대해서는 지금까지 여러 가지 평가가 있어 왔다. 먼저, 제齊와 양梁의 문화를 직수입하여 남조풍의 우아하고 유려한 필치의 걸작이라 전제하면서, 당시 남조풍의 여러 금석유물 가운데에서도 가장 수준 높은 작품에 속한다는 평가가 있다.[18] 무령왕지석에 앞선 남조의 대표적 작품으로 찬용안비爨龍顏碑, 유회민묘지劉懷民墓誌가 있고, 동시대의 양梁 황제였던 태조문황제비太祖文皇帝碑(502), 그리고 소수비蕭秀碑(518년 이후), 소담비蕭憺碑(522년 이후) 등의 왕의 비를 꼽을 수 있는데, 이들 남조의 작품들과 비교했을 때 무령왕지석이 가장 수준 높은 작품이라는 평가이다. 양의 황제나 왕의 비를 작성하는 데에 당대 최고 글쓴이들이 동원된 점을 고려한다면, 무령왕지석에 나타난 백제 서예의 수준을 가늠해 볼 수 있다.

무령왕지석을 예학명瘞鶴銘(514)과 유사한 필법으로 파악하고서, 그보다 더 유려전아流麗典雅하여 높은 풍격을 보여 주는 작품이라고 하는 평가도 있

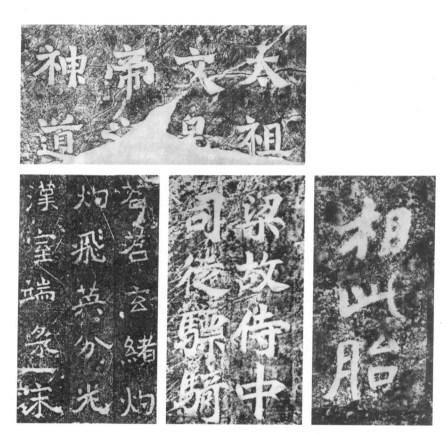

태조문황제비 탁본 부분. 502년.(위)
유회민묘지 탁본 부분. 464년.(아래 왼쪽)
소담비 탁본 부분. 6세기 전반.(아래 가운데)
예학명 탁본 부분. 514년.(아래 오른쪽)

다.[19] 예학명은 얽매이지 않는 자유자재함과 탈속의 선기仙氣를 품고 있는 작품이다. 그런 점에서 남조 최고 수준에 해당하는 작품으로 평가받고 있다. 이 작품을 무령왕지석과 비교했을 때, 전체적인 분위기는 물론 서체를 같다고 할 수는 없다. 하지만 무령왕지석에 담겨 있는 자유분방한 풍취는 예학명과 비교해도 손색이 없다. 그런 점이 무령왕지석을 높이 평가할 수 있는 또 다른 측면이기도 하다. 남북조시대의 북조에도 서예 걸작들이 많이 있지만, 당대 서예문화를 주도한 것은 남조였다. 그런 점에서 무령왕지석이 남조풍 금석 유물 중 최고 수준의 작품으로 평가되고 있다는 것은 동아시아 서예사에서 그 의미가 매우 크다.

중국 서예사는 왕희지王羲之에 수렴되었다가 다시 그로부터 확산되었다고 할 수 있을 정도로, 그가 중국 서예사에서 차지하는 존재감은 대단한 것이었다. 그의 글씨는 근골筋骨의 전통을 바탕으로 하면서도 연미함과 우아함을 극단까지 끌어올렸다. 중국 최초의 체계적 서론書論인『서보書譜』의 저자 손과정孫過庭(648-703년경)은 당시까지의 서예사의 흐름을 정리하고 왕희지를 최고의 서예가로 인정하면서, 옛날 글씨는 질박했으나 당시에는 곱게 꾸민다며, 옛날보다 쇠퇴했다고 지적하였다.[20] 소자운蕭子雲(486-549)을 비롯한 이른바 남조 사대가四大家의 글씨를 손과정의 평가와 대비해 보면, 그것이 틀리지 않음을 확인할 수 있다. 남조의 서예는, 골세骨勢와 연미妍美함을 조화시킨 왕희지와는 달리, 골세는 약화된 반면 연미함은 더 부화富華된 경향을 보인다. 이는 왕희지 이후 서예계의 매너리즘이나 쇠퇴 현상으로 볼 수 있다. 또한 왕희지라는 거물이 제시한 전범을 뛰어넘지 못한 역량의 한계로 볼 수도 있다. 이러한 남조의 서예사적 경향과 흐름 속에서 백제 무령왕지석의 위치를 살펴야 한다.

무령왕지석에 대해 백제인 특유의 미의식이 이루어낸 백제화된 서체라는 평가가 있다.[21] 남조문화를 적극적으로 수용했지만 그것을 뛰어넘는 격조와 품격있는 무령왕지석을 생산해낸 백제의 역량을 감안한 평가라 할 수 있다.

무령왕지석은 왕희지가 추구했던 골세와 연미함을 갖춤으로써, 당시 남조의 매너리즘적인 서예적 경향과는 다른 탁월함을 내재했다. 그리고 공근함과 자유분방함이 자재하게 얽혀 있다거나, 또 한 행의 글자 수에 얽매이지 않았다거나, 그리고 몇몇 글자에 극도의 예술성을 가미해서 표현했다는 점 등은 분명 남조 서예에서 찾아볼 수 없다. 이는 무령왕지석이 갖는 개성의 특징적 면모임이 분명하다. 아울러 이것은 백제인의 미의식의 표현이고, 또한 백제문화의 수준을 드러낸 것이다. 무령왕지석의 내용에는 백제인의 이러한 자신감과 자의식이 이미 표현되어 있다.

무령왕지석의 글씨는 국왕의 죽음에 대한 공식적 기록이다. 때문에 엄격하고 근엄하며 규율이 있어야 함에도 불구하고, 그렇지 않은 모습들이 발견된다. 우선 글자 크기에 차이가 있고, 자간도 일정치 않다. 그리고 각 행의 글자 수도 다르다. 전체 일곱 행 가운데 네다섯째 행은 열 자이고, 일곱째 행은 한 자, 그리고 나머지 행은 여덟 자씩이다. 이런 불규칙한 모습 때문에, 무령왕지석을 각고刻稿 없이 직접 새긴 것으로 추론하기도 한다.[22] 포치布置에 전체적인 정식이 없고, 각법刻法이나 자양字樣을 유추해 볼 때 그렇다는 것이다. 또 글자 크기가 다르고 중심선에 맞지 않으며 필획이 분명하지 않는가 하면, 전체 글자 수를 정확하게 계산하지 않아 후반부에 글자의 배치가 균형을 잃었다는 점을 그 근거로 제시하고 있다.

앞서 예로 든 남조의 비문들은 모두 정확한 법식에 따라 작성되었다. 한 자한 자마다 좌우 열을 맞춰서 배치했고, 글자 크기나 모양도 일정하다. 그리고 각 행의 중앙선에 맞춰 글자를 써내려 갔다. 묘비와 묘지라는 지극히 공식적인 의식에 맞춰 작성해야 했기 때문이다. 이런 점에서 보면 무령왕지석은 분명 파격이다. 각고刻稿 없이 새긴 것이라 단언할 수 있는 성질의 것은 아니라는 단서를 전제하고 추론한 것이기는 하지만, 그런 의심이 터무니없는 것은 아니라고 본다.

그러나 또한 그러한 추론에 대해서도 의문이 생긴다. 백제 최고의 공식적

의전인 국장國葬에서 가장 중요한 묘지墓誌를 제작하는 데에 과연 초고草稿도 없이 석각을 했을까 하는 점이다. 그리고 초고도 없이 묘지를 만들었다는 추론에는 글쓴이와 각장刻匠이 동일인이었다는 것을 전제하고 있다. 그런데 고대 유물에서 글씨를 쓴 서예가와 이를 새긴 장인이 각기 다른 것을 흔히 볼 수 있다. 서書와 각刻이 서로 다른 기술과 기능이란 점을 고려했을 때, 국가 최고의 의전을 수행하는 데 한 사람이 두 가지 기능을 수행했다고 보는 것은 더욱 납득하기 어렵다. 따라서 서예가가 쓴 묘지문을 각장刻匠이 충실히 새겼다고 보는 것이 합리적인 판단이다.

국가적인 공식 장례에 부응하여 문장을 거듭 다듬은 후, 서예가는 묘지문의 규격과 틀에 맞춰 면밀한 계획 아래 한 자 한 자 정성 들여 써내려 갔을 것이다. 그 서예가는 당대 동아시아 최고 수준에 도달한 인물이었고, 그의 글씨는 그 시대적 미감과 정서가 자연스럽게 녹아 들어간 것이 되었다. 그의 글씨는 공손하고 근엄하며 우아하고 유려하다. 전반부에서는 격식을 충실히 따랐고 후반부에서는 변화와 파격을 시도했다. 글자 크기를 달리하기도 하고, 행에 글자 수를 늘리는가 하면, '乙巳'와 같은 글자에서는 최대한 멋을 부려 예술성을 높인 것이 그러한 변화와 파격이다. 그의 글씨는 남북조의 여타 유물에서 찾아보기 힘든 창조적인 작품이다. 그런 점에서 무령왕지석은 동아시아 서예사에서 백제가 이룩한 뚜렷한 족적이자 성과였다.

백제는 무령왕대에 한반도에서 다시 강국의 면모를 회복하고, 중국 남조 양梁과의 외교관계를 통해 그 문화 수용에 적극적이었다. 무령왕릉 옆 송산리 6호분 전돌에 새겨진 "梁官瓦爲師矣"에서 볼 수 있듯이, 남조문화를 전범으로 삼아 적극 수용한 것이다. 서예문화도 마찬가지였다. 소자운의 고사에는 백제의 중국 서예문화 수용을 위한 강렬한 열망이 담겨 있다.[23] 이때가 백제 성왕聖王 19년(541)으로, 무령왕과 왕비 지석이 각각 성왕 3년과 7년에 만들어졌으니, 십 년 조금 넘은 후의 일이었다. 소자운은 서예에서 남조 사대가四大家 중의 한 사람이자, 양 최고의 서예가였다. 그의 글씨는 종요鍾繇와 왕

희지王羲之를 배워 연미하고 유려함을 추구한 남조 전형의 경향성을 보이고 있다.

소자운의 고사에서 남조 사행使行의 임무 중 문화적 접촉과 수용이 중요한 부분이었음을 짐작할 수 있다. 그리고 무엇보다 직접적으로 당시 글씨의 아름다움을 구하려는 백제 사신의 절절한 열망을 느낄 수 있다. 당시 백제는 남조 서예에 정통해 있었고, 최고 수준의 서예를 수용하기 위해 커다란 노력을 기울이고 막대한 투자를 마다하지 않았던 것이다. 원사료의 표현대로, 백제는 아름다움을 구하기 위해 수백만금을 아끼지 않았다. 백제야말로 진정한 문화국가였다. 그러한 정신적 기반 위에서 무령왕지석의 글씨와 같은 동아시아 서예사상 탁월한 성취가 가능할 수 있었음을 짐작케 한다.

무령왕지석은 하나의 텍스트이다. 그래서 무령왕의 지석과 간지도干支圖, 매지권買地券을 하나의 텍스트로 파악하여, 거기에 쓰인 단어와 내용들을 서로 연결해 봄으로써 백제인의 의식을 살필 수 있다. 지금까지 발견된 백제 유물이나 기록 중에 중국 연호를 사용한 흔적은 없다. 무령왕지석에도 중국 연호를 기록하지 않았다. 그렇지만 지석 문장 첫머리는 양梁으로부터 책봉받은 '영동대장군寧東大將軍'으로 시작된다. 책봉호冊封號는 쓰면서도 연호年號는 쓰지 않는 이중성이 존재한다. 이는 동아시아에서 중국적 세계질서를 인정하면서도, 백제의 자주권을 내보이는 표현이라고 할 수 있다. 특히 중국 황제의 죽음에 사용하는 '붕崩'을 무령왕지석에 쓴 것은 백제의 자주, 자존의식의 강력한 표현이다. 두 의식과 가치의 충돌이 있기는 하지만, 중국적 세계질서를 인정하는 부분은 다분히 형식적일 수밖에 없다. 이러한 이중성은 무령왕지석에서 매지권으로 이어지는 하나의 텍스트 속에 일관되고 있다.

텍스트의 처음과 마지막을 장식한 '寧東大將軍'과 '不從律令'이라는 문구가 상징적이다. '부종율령不從律令'에 대한 설명에 대해서는 지금까지 무수한 시비와 논란이 있어 왔다. 여기에서는 '율령에 따르지 않는다'는 문구의 의미를, '중국적 세계질서의 율령을 따르지 않는다'는 것으로 해석하고자 한

다. 매지권의 중국적 형식과 내용을 따르되 백제의 자주성을 분명히 드러내고자 한 뜻을 담은 것이다.[24] 지석에 중국으로부터 책봉호를 받은 사실을 적으면서 또한 중국 연호를 사용하지 않고 중국 황제가 사용하는 '붕崩'을 사용하는 등 백제의 이중성은 매지권에도 그대로 적용되고 있다고 할 수 있다. 그런 점에서 텍스트의 처음과 마지막에 '寧東大將軍'과 '不從律令'을 배치한 것은 중국적 세계질서를 대하는 백제의 이중성을 극명하게 보여준다.

지금까지 살펴본 이런 사실을 통해서 남조문화에 대한 백제인들의 문화적인 의식과 가치관도 엿볼 수 있다. 백제는 양梁의 관와官瓦를 본받아 기와와 전돌을 제작하였고, 당대 최고인 소자운의 글씨를 얻기 위해 수백만금을 아끼지 않으면서도, 또한 무령왕지석의 글씨와 같이 동아시아 최고 수준의 서예문화를 창조하고 독자적인 개성을 가꿔 간 것이다.

창왕명사리감

창왕명사리감의 공식 명칭은 백제창왕명석조사리감百濟昌王銘石造舍利龕이다. 부여 능산리 절터, 이른바 능사陵寺의 중앙 목탑 터 심초석心礎石 위에서 발견되었다. 화강암 중앙에 구멍을 낸 사리감은 그 좌우 양면에 한자가 음각되어 있다. 화강석의 사리감은 견고성이 있어서, 목탑에 화재가 발생하더라도 보존상 큰 손상을 입지 않는다. 그런 점에서 석재를 이용한 장점이 있다. 그렇지만 사리감 모양새의 세련된 맛은 감소된다. 창왕명사리감은 감실龕室 형태로 만들고 문을 붙인 것이다. 대부분의 이런 경우에 명문을 문의 아랫면에 작게 새기는 것이 일반적이다. 그런데 창왕명사리감에는 좌우에 크게 새겨서 명문을 강조했다. 사리감 명문은 창왕 13년(567)에 매형공주妹兄公主가 사리를 공양했다는 내용이다.[25] 언제 누가 무엇을 했다는 간단한 내용만 적은 것이다. 글자 새길 면을 고려하여 각고刻稿의 문안을 완성한 다음 제작했을 것으로 추정된다.

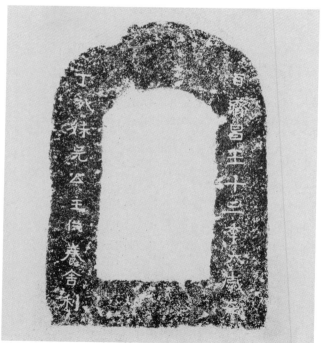

창왕명사리감(위)과 그 탁본(아래). 부여 능산리 사지 출토.
567년. 높이 74cm, 길이 49.3cm. 국립부여박물관.

사리감의 좌우 글자는 각 열 자씩이다. 좌측 행은 중앙선에 맞춰 반듯하다. 이에 비해, 우측 행의 글씨는 아래쪽으로 내려갈수록 비스듬히 왼편으로 기울었으니, 쓸 때 혹은 새길 때 줄을 정확히 맞추지 못한 결과이다. 첫 글자인 '百'은 좌측 행의 '丁'보다 위쪽으로 더 올라가 있고, 또 오른쪽으로 비뚤어져 있다. 그리고 무엇보다 다른 글자들에 비해 작게 썼다. 첫 글자는 문장의 우두머리로서 전체를 이끌고 앞장서야 하기 때문에 많은 공력과 배려가 있어야 함에도 불구하고 허약한 출발을 한 것이다. 글자 크기 문제에서 본다면 '百'자에 비해 숫자인 '十三'은 지나친 감을 줄 정도로 크다. 다른 글자에 비해 숫자를 크게 쓰면 전체적인 균형을 맞추기가 어렵다. 사리감 우측 행에서 '季' '太' '在'는 '昌王十三'의 크기에 비해 작아서 또한 균형이 어색하다. 좌측 행은 전체적으로 정돈되고 큰 결점이 없어 우측 행과 비교된다.

창왕명사리감은 무령왕지석에 비해 연미姸美함이 많이 떨어지고 딱딱하다. 이러한 결과가 당시 일반적이었다면, 백제 서예사의 시대적 상황이 변화되었음을 의미한다. 그리고 그러한 개연성은 충분하다. 그러나 이와 달리 글쓴이의 개성적 표현일 수도 있다. 무령왕지석은 국왕의 공식적인 장례행사였기 때문에 그 시대를 대표하는 최고의 서예가가 동원되었겠지만, 창왕명사리감은 공주가 사리를 봉안한 사건으로, 약간은 개인적인 성격을 띠고 있다. 공주가 직접 글씨를 썼을 수도 있고, 그와 가까운 인물이 썼을 수도 있다. 설사 그렇다고 하더라도, 개인의 개성으로만 설명할 수는 없다. 서예란 사회적 상황과 변화에 민감하게 반응하는 예술이기 때문이다.

창왕명사리감 명문의 서체에 대해 해서풍楷書風의 예서隷書니 예서풍의 해서니 서로 견해가 엇갈리고 있다. 두 가지 풍의 서체가 섞여 있어서 그러한 혼란이 발생한 것으로 보인다. 예컨대 '昌王'은 예서풍의 글씨로 딱딱한 느낌을 주며, 광개토왕비문을 연상케 한다. 그렇지만 그 밖의 글씨에서 예서풍을 감지하기란 어렵다. 전체적으로는 해서라고 할 수 있다. 고대 동아시아에서 중국 남북조시대는 해서체가 주류를 이루었고, 그 극점을 향해 가고 있던 중

이었다. 이런 분위기는 백제에서도 마찬가지여서 해서체가 대세를 형성하고 있었다. 이러한 서예사의 시대적 큰 흐름 속에서 창왕명사리감만이 예외적으로 출현했다고 보기 어렵다는 것도 또 다른 이유이다.

창왕명사리감의 글씨를 유심히 관찰해 보면 글쓴이의 심리를 추측할 수 있다. 글쓴이가 붓을 들어 첫 '百'자를 썼는데, 비뚤어지고 다른 자에 비해 작은 데다 위치 또한 애매하게 처리한 것이다. 두번째로 쓴 '濟'자는 우측 상부와 하부의 배분 비율이 일정하게 정돈되었다. 그런데 사리감 이전의 무령왕지석이나 이후의 왕흥사사리합王興寺舍利盒(577)의 동일한 자와는 완전히 다르다. 전후의 두 유물에서는 '濟'자의 우측 상부가 두 배 가까운 공간을 차지하면서 하부를 내리누르는 형상을 취하고 있다. 자유로우면서 예술성이 강조된 표현이다. 이런 비교를 통해서, 사리감의 '濟'자는 정자체의 정돈된 것이라고 볼 수도 있지만, 다른 관점에서 본다면 경직된 상태의 필치라고 볼 수 있다. 여기에 '昌王'자는 예서풍의 딱딱한 정방형의 글씨이고, 그 다음의 '十三'은 획수가 적음에도 불구하고 글자 크기를 다른 자에 비해 크게 써서 불균형을 초래했으며, 이어지는 '季太'자는 앞 글자보다 오히려 작게 썼다. 사리감 글쓴이의 오른쪽 행에서의 난조亂調는 왼쪽 행에서는 그런대로 극복되었다. 자기 필력을 회복하면서 마무리되었다. 특히 마지막의 석 자 '養舍利'는 글쓴이의 완연한 필치라고 생각된다.

무령왕지석은 525년에 제작되었고, 창왕명사리감은 567년에 이루어졌다. 사십이 년의 시간적 간격이다. 시간이 흐른 그 사이에 무령왕지석에 보이던 우아하고 연미한 분위기는 완전히 사라졌다. 창왕명사리감의 글씨는 무령왕지석에 비해 훨씬 경직되어 있다. 창왕명사리감에는 앞으로 전개될 백제 서체의 새로운 기미도 미세하나마 엿보인다. 예컨대 사리감 끝부분의 '養舍利'와 같은 글씨는 십 년 후에 제작된 왕흥사사리합 명문의 시원적 성격을 갖고 있다. 왕흥사사리합에서는 7세기 백제 서체를 지향해 가는 뚜렷한 모습과 움직임을 엿볼 수 있다. 그런데, 그보다 십 년 앞선 창왕명사리감에서는 아직

그러한 기미가 뚜렷하지 않다. 새로운 변화에 편승하지 못하고 약간은 혼란스러운 모습이다. 그 변화는 그동안 백제사회가 변했거나, 시대적 미감이 변했거나, 또는 외부의 영향이 있었거나 하는 등의 원인이 있었을 것이다. 따라서 창왕명사리감의 서예를 산출한 위덕왕대의 정치문화적 상황을 살펴볼 필요가 있다.

6세기의 백제는 무령왕으로 시작되었고, 뒤이어 등극한 성왕聖王(재위 523-553)은 이러한 자신감을 바탕으로 국도를 사비로 옮기고 새로운 시대를 꿈꾸었다. 고구려와 신라를 끊임없이 공격하여 대외적 영향력을 확장하고자 했다. 그리고 무엇보다 양梁에 사신을 파견하여 『열반경涅槃經』 등의 경의經義를 수입하고 모시박사毛詩博士, 공장工匠, 화사畵師 등을 초빙하는 등 선진문화 수용에 힘을 기울였다.[26] 앞서 언급했던 소자운의 글씨를 수백만금에 구입하고자 했던 일화도 바로 이때의 일이었다. 그런데 성왕 27년(549)에 양이 멸망한 줄 모르고 파견된 백제 사신이 성과 대궐의 황폐함을 보고 성문 밖에서 통곡하다가 반란군에게 붙잡혀 난이 평정된 후에야 귀국한 사건이 있었다.[27] 이런 사건은 백제가 양을 중요한 문화 수입 대상국으로 여기고 있음을 말해 주고 있다. 아울러 백제의 문화적 관심의 정도도 드러내 주는 사건이다.

성왕은 한강 유역을 차지하여 삼국 간의 우위를 확보하기 위해 끊임없이 대외전쟁을 수행했다. 그리하여 한강 유역 점유를 눈앞에 두고 있던 때, 관산성에 진출한 아들 위덕왕을 격려하러 가던 성왕은 신라군의 피습으로 살해당한다.[28] 한반도에서 주도권을 확보할 수 있는 절호의 기회에서 국왕의 피살은 백제 국민들에게 엄청난 충격이자 정신적 공황이었다. 신라군의 포위에서 간신히 탈출한 위덕왕이 성왕의 피살에 대한 도의적 책임과 정치적 환경을 타개하기 위해 출가出家를 선언할 정도로 국가적 위기였다.[29] 이러한 상황에서 즉위한 위덕왕威德王은 554년부터 597년까지 사십사 년간 재위했다. 6세기 후반의 백제는 사실상 위덕왕의 시대였다. 이어 즉위한 혜왕惠王과 법

왕法王은 각 일 년씩의 재위에 불과했고, 7세기에 접어들면서 무왕武王(600-640)의 시대가 펼쳐진 것이다. 이러한 흐름 속에서 본다면, 위덕왕은 오랫동안 왕위에 있었고, 또 백제사에서 중요한 시기를 이끌었다고 할 수 있다. 그는 백제의 위대한 두 왕인 성왕과 무왕을 연결하는 역할을 맡았다.

그럼에도 불구하고 전후 두 왕에 비해 위덕왕의 존재와 업적을 살펴볼 수 있는 사료가 극히 제한적이다. 그래서 위덕왕 치세에 대해 논란이 있다. 관산성 패전의 충격으로 정치적 이완과 국력의 쇠퇴, 그리고 문화적 정체를 겪은 시기로 보는 추정이 있는가 하면, 그와 반대로 무령왕과 성왕대의 국력과 문화 발전을 이어 간 시기로 파악하는 추정도 있어, 서로 주장이 엇갈리는 실정이다.[30] 그런데 위덕왕대의 전반적인 상황을 전해 주는 분명한 역사적 근거로서의 사료는 두 부류가 있다. 외교관계 기록과 불교관계 기록이다.『삼국사기三國史記』의 위덕왕대 기록은 거의 대부분 중국과의 외교관계 기사가 차지하고 있다. 그리고『일본서기日本書紀』에는 위덕왕대의 불교관계 기록이 상당히 많이 전하고 있다. 이러한 두 사실은, 위덕왕대 당시 중국과의 외교가 매우 중대한 사안이었고, 또 불교가 매우 융성했음을 알려 준다. 이 점이 창왕명사리감의 서예가 창조된 배경과 그 성격을 밝히는 중요한 사실이 될 수 있다.

무령왕과 성왕은 일관되게 중국 남조와 외교관계를 맺어 왔다. 이때의 남조는 양梁이었다. 중국 측 사서에 열한 차례의 조공과 책봉 기록이 있는데, 모두 양과 관련된 것이었다.[31] 반면 북조와의 관계는 단 한 차례의 기록도 없다. 그러던 것이 위덕왕대에 이르러서는 일거에 상황이 역전된다. 수隋의 통일 전까지 열네 차례의 공식적 기사 중, 남조와의 관계는 다섯 번, 북조와의 관계는 아홉 번을 기록한 것이다. 백제는 남북조와 외교관계를 맺은 이후 남조 위주의 절대 편향성을 보여 왔다. 그런 경향은 무령왕, 성왕 때까지 변함없이 지속되었다. 그러나 위덕왕대에 이르러 북조 위주로 일대 전환을 이룬 것이다. 이런 사실을,『삼국사기』위덕왕대 기록 대부분이 대중국 외교관계 기사

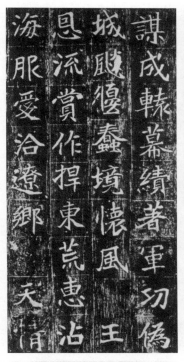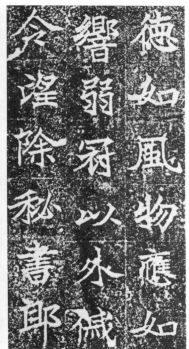

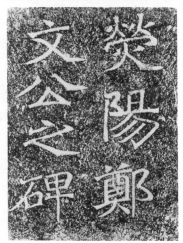

최경웅묘지 탁본 부분. 517년.(위 왼쪽)
고정비 탁본 부분. 523년.(위 오른쪽)
정희하비 탁본 부분. 511년.(아래)

로 채워진 사실과 서로 연관시켜 보면, 당시 백제에게 남북조의 동향이 매우 중요한 관심사였음을 알 수 있다.

백제는 남북조의 동향이 한반도에 직접적인 영향을 미칠 수 있다고 판단한 것으로 보인다. 그리고 영향력 측면에서 남조보다는 북조의 우위를 인정한 것이다. 백제가 오랜 외교적 전통과 기조를 변경할 수밖에 없었던 데에는 동아시아 국제 정세의 거대한 흐름을 거스를 수 없었기 때문이라고 판단된다. 북조의 수隋는 삼백오십여 년간 이어 오던 중국의 분열과 혼란을 수습하고 589년 통일을 이루었다. 이때가 위덕왕 36년이다. 동아시아에 격동의 소용돌이가 휘몰아치던 시대가 위덕왕대였다. 남조문화를 일방적으로 수용해 오던 백제로서는 문화적 격변기에 처할 수밖에 없었을 것이다. 당시의 서예문화 또한 이러한 역사적 배경과 결코 무관할 수 없다.

남북조시대에는 무수한 국가들이 명멸했다. 그 가운데 6세기 전반에 공존했던 북위北魏(386-534)와 양梁(502-557)은 남북조문화를 대표하는 국가였다. 북조 서예를 대표하는 작품들이 대부분 6세기 전반 북위시대에 집중되고 있다. 북조 최고의 작품으로 일컬어지는 석문명石門銘(509), 북조 최고의 서예가인 정도소鄭道昭의 정희하비鄭羲下碑(511), 북조 서예의 성격을 극명하게 보여 주는 최경옹묘지崔敬邕墓誌(517), 장맹룡비張猛龍碑(522), 고정비高貞碑(523) 등이 그것이다. 그리고 남조 최고의 작품으로 평가되는 예학명瘞鶴銘(514)을 비롯하여 소수비蕭秀碑(518), 소담비蕭憺碑(522) 등의 명품도 이때 출현했다. 그러나 이 시기를 지나면서 남북조 서예는 침체기에 접어든다. 북위가 동위와 서위로 갈라지고 다시 북제北齊와 북주北周로 분열되는 과정에서, 서예는 북조 특유의 강한 근골의 강건한 분위기가 약화되고, 각 획 간의 긴장감이 무너지는 모습을 보인 것이다. 남조 또한 진陳이 근근이 명맥을 유지하는데, 서예 또한 근골이 사라진 연미함만을 추구하면서 왕희지로부터 비롯된 찬란했던 육조 서예의 생명력이 고갈된 분위기였다.

백제창왕명사리감(567)은 이와 같은 남북조 서예계의 흐름 속에 위치하

196

고 있다. 사리감이 제작된 해에 백제는 그동안 남조와의 외교적 전통을 깨고 북조인 북제에 첫 사신을 파견한 공식적인 기록을 남겼다. 상징적인 사건이었다. 이런 변화의 지점에서 창왕명사리감이 제작된 것이다. 그 서예 수준은 사십여 년 전의 무령왕지석에 비해 쇠퇴했다. 무령왕지석에 보이는 우아하고 세련된 극도의 미감은 사라졌다. 이러한 변화는 남북조 서예계의 흐름과 궤를 같이하고 있다. 서예문화의 새로운 전범이나 미적 기준을 창조하지 못한 혼돈의 시대였다. 그렇기 때문에 창왕명사리감의 글씨를 분명하게 성격 짓기가 곤란하다. 북조풍의 기미가 보이기는 하지만, 전체적으로 개성이 확실한 것도 아니다. 다만 끝의 '養' '舍' '利'와 같은 글자는 향후 전개될 서체를 암시하고 있다. 북제와 북주 말에 이를수록 글자의 종폭縱幅이 길어지는 경향이 나타난 것이다. 이런 경향은 창왕명사리감보다 십 년 후에 제작되는 왕흥사사리합에 보다 분명하게 나타난다.

왕흥사사리합

왕흥사王興寺는 사비도성에서 마주 보는 백마강 건너편에 위치하고 있다.『삼국유사三國遺事』에 관련 설화가 전해져 왔는데, 실제 발굴을 통해 그 존재가 확인되었다. 목탑지에서는 삼중三重의 사리기가 발견되었다. 원통형 청동사리합靑銅舍利盒 면에 스물아홉 자의 명문이 음각되어 있어, 조성 연유와 시기를 알 수 있게 되었다. 그 명문은 백제 위덕왕이 죽은 왕자를 위해 577년(위덕왕 24년) 탑을 세우고 사리를 봉안한다는 내용이다.[32] 제작 주체 면에서 보면 왕흥사사리합은 국왕이고, 창왕명사리감은 공주이다. 위격상 왕흥사사리합이 더 높다. 두 사리기 형태의 예술적인 측면을 비교해 보아도 왕흥사사리합이 더 정교하고 우월하다. 그런데 두 사리기 명문의 서예 수준을 직접적으로 비교하기는 쉽지 않다. 왕흥사사리합에 새겨진 명문은 붓으로 쓴 각고刻稿에 의한 것이 아니라, 각도刻刀로 청동합 면에 직접 새겼을 가능성이 매우 높

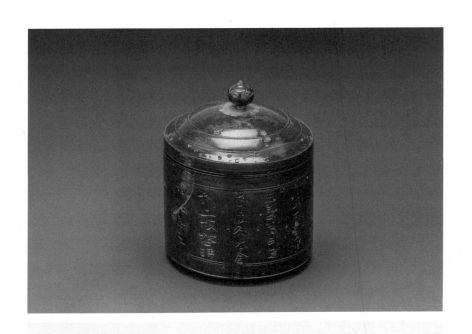

丁酉年二月
十五日百濟
王昌爲亡
子立刹本舍
利二枚葬時
神化爲三

왕흥사사리합. 부여 왕흥사지 출토. 577년. 국립부여박물관.(위)
왕흥사사리합 명문 이모도移摸圖.(아래)

기 때문이다. 붓의 터치나 리듬감이 표현될 수 없기에 다만 서체에 대한 이해에 머무를 수밖에 없다.

왕흥사 목탑지에서는 북제北齊(550-577) 때 주조된 상평오수전常平五銖錢이 출토되었다.[33] 이는 무령왕릉에서 양무제梁武帝(502-549) 때 만든 철제오수전이 발견된 것과 대비된다. 두 중국 화폐의 존재는 상징적이다. 이는 무령왕과 성왕대의 백제문화가 남조문화와 연관되어 있음을 시사하고, 왕흥사사리합이 제작된 위덕왕대의 문화는 북조문화와 관련되어 있음을 상징적으로 드러내고 있다. 위덕왕은 창왕명사리감을 제작한 567년에 공식적 기록으로 전하는 첫 사신을 북제에 파견한다. 이후 왕흥사사리합을 제작한 해까지 북제와 집중적인 교류를 가졌다.[34] 그러한 사료의 기록을 증명이라도 하듯이 왕흥사 목탑지에서 북제의 화폐가 출토된 것이다. 그리고 무령왕릉에 남조화폐와 더불어 남조 서풍이 완연한 지석이 존재하였듯이, 왕흥사 목탑지의 북조 화폐의 존재는 사리합의 글씨를 북조 서풍으로 예상케 하는 하나의 방증 자료이다. 왕흥사사리합보다 십 년 전에 제작된 창왕명사리감은 서체의 정체성이 분명치 않았다. 창왕명사리감을 제작한 해에 북제로 첫 사신을 파견했었다. 왕흥사사리합에 나타난 서풍을 통해 십 년이라는 시간상의 변화를 추적해 볼 수 있다.

왕흥사사리합의 첫 자는 '丁'이다. 첫 횡획을 강하게 그었는데, 폭도 넓고 대담하다. 사리합의 전체 명문 중 이 횡획보다 강한 획은 없다. 이 획 하나로 앞으로 전개될 전체를 제압하면서 호령하는 기세를 취했다. 이어 종획을 가늘게 그어 내려가다가 낚아챘다. 두 획이 강약으로 강하게 대비되는 효과를 보인다. 횡획과 종획 사이에 적당한 공간을 두어 두 획의 불균형이 줄 수 있는 마찰을 피했다. 그리고 종획의 마지막 추켜올리는 이른바 적획耀劃에 힘을 실어 표현함으로써 횡획에 비해 가늘고 약한 느낌을 보완했다. 전체적으로 내리누르는 강한 횡획과 가늘고 여린 종획이 서로 굽어보고 올려 보면서 조응하고, 서로 섞이되 참차參差를 이루어 조화하면서, 동양 서예이론에서 가장

강조되는 음양상응陰陽相應 효과를 거두고 있다.

왕흥사사리합 명문은 해서체楷書體이다. 금속 표면에 조각칼로 글씨를 새기면 자칫 딱딱해질 수 있다. 그럼에도 불구하고 사리합의 명문은 일반적인 해서체와는 조금 다른데, 획에 변화가 많고 곡선을 많이 써서 운율감을 준 것이 특징이다. '酉'자에서 '口' 부분을 수직으로 길게 변화를 주고, 마지막 획을 반듯이 처리하지 않고, 두번째 획에 이어 두껍게 그어 올렸다. '月'자는 첫 획을 두번째 종획에 비해 훨씬 길게 그어 내려 비대칭을 만든 다음 옆으로 곡선을 그어 뺐었다. '舍'자에서 '口' 부분을 동그랗게 말아 두 획으로 처리했는데, 예서라기보다는 행서풍의 자연스러운 분위기를 주고 있다. 그리고 '年'과 '二'자의 횡획에는 반듯한 수평의 필획을 보인 데 비해, '五'와 '立'자의 경우 마지막 획을 수평으로 긋지 않고 솟아오른 다음 꺾었다. 이러한 변화와 곡선 처리는 새긴 이의 의도적인 표현이라고 판단된다. 이러한 표현을 통해 사리합 서예는 전체적으로 변화가 많아 생동감을 불러일으키기도 하고, 한편으로는 졸박拙朴한 느낌을 주기도 한다.

창왕명사리감에 이미 백제 서예의 미세한 변화의 기미가 있었다. 그런데 십 년이라는 시간적 간격을 둔 왕흥사사리합에는 그 모습이 보다 분명하게 드러난다. 바로 자폭字幅이 종縱으로 길어지는 현상이다. 그러한 특징은 '酉' '年' '五' '子' '立' '刹' '本' '舍'자에서 분명하게 드러난다. 무령왕지석은 대부분의 글자가 정방형의 자폭이고 일부는 횡으로 긴 경우도 있다. 그러던 것이 창왕명사리감에 이르러서는 정방형의 기조를 유지하되 종으로 긴 글자들이 나타난 것이다. 그리고 십 년 후에 제작된 왕흥사사리합에서는 글자 모양이 종으로 긴 예들이 보다 분명하게 드러나고 전체의 대세를 이룬다. 이런 경향은 이후 더욱 발전하여 7세기에 제작된 미륵사彌勒寺 사리봉안기舍利奉安記와 사택지적비砂宅智積碑 명문에서 확실하게 정착된다. 백제 서예사의 큰 흐름을 이렇게 정리할 때, 왕흥사사리합은 창왕명사리감의 서예와 함께 분명 과도기적 성격을 지닌다. 그리고 전자는 후자보다 서체 변천 측면에서 더 진

전된 것이라고 할 수 있다.

위덕왕대에 제작된 창왕명사리감과 왕흥사사리합의 서예는 무령왕지석의 그것과는 분명 다른 서체이다. 이런 변화는 백제 독자적인 것이 아니다. 그것은 남북조 서예의 변화와 그 궤를 같이하고 있다. 6세기 후반의 남북조는 진, 북제, 북주 삼국이 경합하다가, 먼저 북제가 북주에게 멸망당하고, 이어 북주에서 나온 수隋가 589년 남북조를 통일한다. 삼백오십여 년간 지속된 분열로 인해 남조와 북조는 각기 다른 개성의 문화를 형성해 왔다. 서예문화도 그러했다. 백제는 위덕왕대에 북제와 통교하면서 서예문화 또한 크게 변모하기 시작했다. 그리고 북제가 멸망하자 북주와 교류를 이어 갔다. 6세기 후반 위덕왕대의 서예문화를 이해하기 위해서는, 동시대 북제와 북주의 문화를 살펴볼 필요가 있다. 북제와 북주의 문화는 앞선 북위와 다른 독특한 것이었다.

북위는 이민족 탁발씨拓拔氏 정권이다. 위魏와 서진西晋의 문화적 전통 위에 북방 이민족의 개성이 더해지면서 독특한 문화를 형성했다. 그래서 북위의 서예는 날카롭고 굳세다. 그러다가 북위 황제의 지속적인 한화漢化 정책으로 서예문화에도 남조의 해서를 수용하게 되었다. 그 결과 장맹룡비張猛龍碑(522)나 마명사근법사비馬鳴寺根法師碑(523)와 같은 북위의 대표적 걸작들이 탄생하게 되었다.[35] 청淸의 캉유웨이康有爲는 해서 부문에서는 장맹룡비를 가장 뛰어난 작품으로 꼽았다.[36] 장맹룡비를 정체正體에서 변태變態를 추구한 작품의 근본이라고 하면서, 문자마다 변화를 보이는 그 구성에서 가장 뛰어난 작품으로 평가한 것이다. 장맹룡비에는 북조의 날카롭고 굳센 근

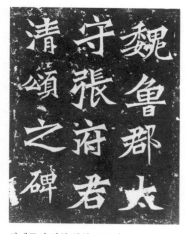

장맹룡비 탁본 부분. 522년.

골이 살아 있고, 남조의 부드럽고 우아한 아름다움이 녹아 있다. 상이한 남북의 두 문화가 서로 융합하면서 새로운 서예를 탄생시킨 것이다. 북위가 동위와 서위로 분화될 때에도 이런 추세는 계속되었고, 특히 양梁이 멸망할 즈음(554) 이왕二王의 글씨를 대거 북조로 옮겨 온 것을 계기로 북제와 북주에서는 그 글씨를 종宗으로 삼게 되었다.[37]

6세기 후반 남북조의 진, 북제, 북주 삼국이 정립해 있었지만, 서예문화에서는 이렇다 할 특징을 보이지 못했다. 한마디로 전반적인 정체기 내지는 쇠퇴기였다. 북위 후반으로 갈수록 글자는 각이 사라지고 강건함이 둔화되었다. 동위(534-550)와 북제(550-577)에 이르러서는 글자가 수직으로 서고, 점획은 약해지고 불안정해지는 등 결구가 느슨해졌다.[38] 이러한 경향은 남북조 서예문화가 융합되면서 발생했던 장점이 6세기 후반에 이르러 더 이상 발전하지 못하면서 나타난 현상이었다. 북제의 자체字體는 대개 모두 가늘어서 경직되었고, 부드러운 맛이 없으며, 천편일률적이어서 변화가 없고, 남조 진陳의 서예는 형태의 아름다움만 있을 뿐 힘차고 생생한 기력이 부족하다는 평가를 받고 있다.[39]

중국 서예는 남북조시대로 수렴되고, 다시 그로부터 확산되었다고 할 수 있다. 남과 북이 각기 다른 개성을 확립했다. 또 이 둘이 서로 융합되면서 새로운 경지를 개척하였다. 그러나 남북조 말에 이르러서는 더 이상 새로운 서풍을 창조하지 못하고 침체되면서 모색의 시기를 갖게 되었다. 이 시기의 변화된 주요 특징은 필획의 힘이 떨어지고 결구가 이완되면서 자형이 점점 수직으로 길어지는 장방형 형태를 취해 갔다는 점이다. 특히 자형의 변화는 수를 거쳐 당에 이르러 구양순歐陽詢, 우세남虞世南 등이 완결시키게 된다. 그런 점에서 남북조 말의 서예 현상을 하나의 이행기 또는 과도기로 규정할 수 있다.

하지만 그러한 현상이 그 시대의 독특한 문화적 현상이었음도 간과해서는 안 된다. 먼저 문자에서 커다란 변화가 일어났다. 남북조와 수를 모두 경험했

던 당시의 지식인 안지추顔之推(531-591)는 그런 변화를 신랄하게 비판하고 있다. 남조 양梁 말에 잘못된 문자가 번갈아 생겨났고 글자체를 쉽게 바꾸고 위자僞字를 능숙하게 사용하는 분위기가 퍼져 있었으며, 북조에서도 글자를 제멋대로 더 만들고 졸렬하게 되어 필적이 고상하지 않고, 천박함이 남조보다 더 했다는 것이다.[40] 당시 문자생활에서 기성의 규범이 퇴조하거나 무너지고 새로운 것이 출현하지 못한 혼란상을 설명해 주고 있다.

다른 분야에서도 마찬가지였다. 예컨대 북제, 북주의 음악이나 불교조각 부문에서 그러한 현상이 두드러지게 나타나고 있다. 음악 부문에서는 서역에서 수입된 호악胡樂과 호무胡舞가 광범위하게 유행했는데, 이를 북제, 북주 문화의 통속성과 개방성으로 규정하기도 한다.[41] 불교조각에서도 이전의 회화적 추상적 양식이 붕괴되고 조소적 현실적 양식의 이른바 북제·북주양식이 새롭게 등장하여, 오늘날 그 역사적 출현 배경을 두고 의견이 대립되고 있는 상황이다.[42] 이렇게 북제, 북주의 다양한 문화적 현상과 함께 서예문화도 형성된 것이다. 중국 남북조시대의 서예문화는, 북조에서는 북위까지, 남조에서는 양까지 그 정체성과 수준을 유지했다고 할 수 있다. 북위가 잠시 동위와 서위로 분열되고 다시 북제와 북조로 나뉘면서, 기격氣格이 크게 후퇴하고 서법도 더욱 평판平板에 함몰되어 명품이 없게 되었다.[43]

위덕왕대는 무령왕과 성왕대의 발달된 문화를 그대로 이어받은 시대였다. 그러나 백제문화에서 북제, 북주의 영향을 간과할 수 없다. 백제는 위덕왕 때 처음으로 북제, 북주와 통교하고 지속적인 교류를 유지했다. 무령왕지석의 우아하고 연미한 서체가 위덕왕대의 창왕명사리감과 왕흥사사리합 명문에서 급격하게 변모한 것도, 근본적으로 북제, 북주 서예문화의 영향이 배경이었다. 그러나 왕흥사사리합의 서예는 그것과 다른 측면이 분명히 존재한다. 필획이 훨씬 자유롭고 변화가 많은 것이 사실이다. 거기에는 무령왕지석의 남조풍 서체의 영향이 여전히 남아 있고, 새로이 수용한 북제, 북주의 북조풍 서체와 완전히 융합되지 못했음을 반증한다.

미륵사 사리봉안기

미륵사彌勒寺 사리봉안기舍利奉安記는 장방형 금판 앞뒤에 사리를 봉안하는 내력을 새긴 것이다.[44] 앞면에는 아홉 자씩 열한 줄로 아흔아홉 자를, 뒷면에는 아흔넉 자를 각각 새겨, 모두 백아흔석 자이다. 그런데 뒷면 줄의 글자 수가 일정치 않다. 첫째 줄은 열 자이고, 열번째 줄은 여덟 자이며, 마지막 열한번째 줄은 넉 자이다. 새김칼로 글자를 새겼을 것으로 보이며, 아마도 각고刻稿 없이 직접 새겼을 것으로 추정된다. 뒷면 첫번째 줄에 한 자 많은 열 자를 새긴 것과 세번째 줄에 한 자를 누락했다가 추가로 줄 옆에 새겨 넣은 것은 각장刻匠의 착오였을 것이다. 만약 미리 준비된 각고를 대고 새겼다면 이런 착오가 발생하지 않았을 것이기 때문이다.(p.116의 도판 참조)

사리봉안기의 '기해년己亥年'에 사리를 모신다는 기록으로 미루어, 그 제작 연대를 무왕武王 40년(639)이라 추정하는 데에 이의가 없다. 왕흥사사리합은 577년에 제작된 것이고, 미륵사 사리기는 639년이므로, 둘 사이에는 반세기가 넘는 육십이 년의 시간적 간극이 존재한다. 이런 점에서, 우선 두 유물의 서체에서 확연한 차이를 발견할 수 있고, 그 변화된 모습이 미륵사 사리봉안기에 담겨 있다.

미륵사 사리봉안기는 왕후가 가람을 짓고 사리를 봉안하면서 석가모니불에게 왕실의 안녕과 중생의 성불을 기원하는 내용이다. 위덕왕대의 두 사리기 명문에 비교한다면, 미륵사 사리봉안기는 분량 면에서 월등하고, 내용도 훨씬 풍부한 편이며, 세련된 변려체騈儷體 문장을 구사하고 있다.[45] 또 위덕왕대의 창왕명사리감은 공주가 주체이며, 왕흥사사리합은 죽은 왕자를 위해 제작된 것이다. 이에 비해, 미륵사 사리기는 국가적인 대역사大役事를 완성하고 국태민안國泰民安을 비는 성격을 갖는 것으로서, 위덕왕대의 두 사리기와는 근본적으로 격이 달랐다. 한마디로 미륵사 사리봉안기는 백제문화 절정기의 산물이라고 할 수 있다.

竊以法王出世隨機赴
感應物現身如水中月
是以託生王宮示滅雙
樹遺形八斛利益三千
遂使光曜五色行遶七
遍神通變化不可思議
我百濟王后佐平沙乇
積德女種善因於曠劫
受報於今生撫育萬
民棟梁三寶故能謹捨
淨財造立伽藍以己亥

年正月廿九日奉迎舍利
願使世世供養劫劫無
盡用此善根仰資大王
陛下年壽與山岳齊固
寶曆共天地同久上弘
正法下化蒼生又願王
后即身心同水鏡照法
界而恒明身若金剛等
虛空而不滅七世久遠
並蒙福利凡是有心
俱成佛道

미륵사 사리봉안기 앞뒷면 이모도. 국립문화재연구소.

미륵사 사리봉안기는 무왕이 세상을 떠나기 전해에 봉안된 것이다. 무왕은『삼국사기』나『삼국유사』의 백제왕에 대한 기록 중에서 가장 풍부한 내용을 차지하고 있다.『삼국사기』에 무왕대의 문화적인 관련 기록이 유독 많은 것도 그러한 사실의 일례이다.[46] 이십여 리 밖에서 물을 끌어들여 궁성 남쪽에 연못을 조성하고 그 가운데 방장선산方丈仙山을 꾸미는가 하면, 채식彩飾이 장려한 왕흥사를 낙성하였으며, 진기한 풀꽃으로 아름다운 대왕포大王浦에서의 풍류 등, 이 모든 것들이 그것을 뒷받침하고 있다. 그리고 불교 사상과 신앙 측면에서도 대단한 깊이가 있던 시대였다. 돌석전설燉石傳說에서는 그 절절했던 신앙심을 확인할 수 있다.[47] 이러한 무왕대의 문화를 총결산한 것이 미륵사였고, 그 기록과 서예가 미륵사 사리봉안기였다.

미륵사 사리봉안기는 해서체이다. 종으로 긴 자형이다. 위덕왕대 창왕명 사리감이나 왕흥사사리합의 서체에서 일부 미세하게 출현하여 점점 두드러지던 특징이 미륵사 사리봉안기에서는 이제 확실하게 정립된 모습이다. 봉안기 문장은 '竊以'로 시작된다. 획이 많고 적은 두 글자이긴 하지만, '竊'을 크게 쓰고, '以'를 작게 썼다. 첫 글자를 크고 단정하게 써서 봉안기 전체의 기준점을 잡았다. 그리고 다음 글자를 작게 써서 대소와 강약의 대비를 주면서 단조롭지 않게 변화를 시도한 것이다.

해서楷書는 하나의 점과 획으로 형체의 본질을 삼고 운필의 구르고 꺾음으로 정신을 삼는다는 말이 있다.[48] 하나의 점획으로 형체를 이루기에 거기에 형태의 아름다움이 담겨 있다. 그렇게 하여 이루어진 하나의 글자 속에 모든 것이 포함되어 있기 때문에 그 한 글자를 통해 전체를 살펴볼 수 있게 된다.

봉안기 일곱째 줄의 '沙'자는 각 점획마다 적절한 공간을 둔, 이른바 바람이 통하게 함으로써 결구가 상쾌하고 시원스럽게 한 경우이다. 그 글자의 삼수변인 세 점은 각기 다른데, 가볍게 밑으로 내리 눌러 끝을 거두어들였으며, 옆으로 수평이 되게 깊이 눌러 마무리하였는가 하면, 날렵하게 눌러서 오른쪽 위로 삐쳐 오르는 등 변화가 무쌍하다. 우측 상부의 '小'도 아름답다. 내리

굿는 획의 기필起筆을 가볍고 부드럽게 시작했고, 끝을 뛰어오르지 않게 하면서 오른쪽으로 들어 올리는 수필收筆의 모습을 보이면서 무겁게 내리눌렀다. 기필을 가볍게, 수필을 무겁게 함으로써, '沙'자의 정중앙에 해당하는 수필 부분의 무게감을 살렸다. 그리고 그 좌우의 삐침과 파임 두 획을 점과 같이 짧게 찍어 내렸는데, 삼수변의 가운데 점과 수평을 이루게 하였다. 이 두 점을 길게 뽑지 않고 짧게 함으로써 가운데 내리 긋는 직선 획이 도드라지고, 그 획의 끝 무게중심에서 시작하여 왼쪽으로 비스듬히 삐치는 아래쪽 획의 유려한 곡선과 절묘한 조화를 이루게 한 것이다. 더욱이 종으로 긴 장방형의 자형은 경쾌하고 날렵하여 세련된 우아함의 풍미를 간직하고 있다. 표일飄逸한 가운데 신운神韻이 감돌도록 써내려 간 글씨이다. 모든 필법이 영자팔법永字八法에 모두 담겨 있다는 말과 같이, 봉안기의 '沙'자를 통해 그 전체적인 서예 수준을 가늠해 보기에 충분하다.

글씨를 각도刻刀로 새겼기 때문에 붓의 섬세한 선묘 표현이 불가능한 점도 감안해야 한다. 그럼에도 불구하고 봉안기의 서예는 붓글씨의 선을 느낄 수 있을 정도이기 때문에 새긴이의 매우 수준 높은 필력이 발휘된 작품이다. 또 왕흥사사리합이 청동이어서 미륵사 사리봉안기 금판에 비해 새기기가 약간 더 어려운 점도 있지만, 후자의 필획이 매우 정돈되고 세련되어서 서로 비교 대상으로 삼을 수 없을 만큼 그 차이가 현격하다.

미륵사 사리봉안기는 큰 틀에서 해서 중에서도 당해唐楷의 시대에 제작된 것이다. 중국 남북조시대는 해서의 시대라고 할 수 있다. 그리고 그 발달이 극에 달한 당초唐初에 구양순歐陽詢, 우세남虞世南에 의해 이른바 해서의 완성을 보게 되었다. 수가 남북조를 통일한 589년은 백제 위덕왕 36년이었고, 당이 재통일한 618년은 백제 무왕 19년에 해당한다. 그리고 그로부터 이십일 년 후인 639년에 미륵사 사리봉안기가 제작되고, 이 어간에 구양순(557-641)과 우세남(558-638)이 세상을 떠났다. 당해唐楷의 전범을 제시했던 두 서예가가 백제 미륵사 사리봉안기 제작 어간을 전후한 때에 각기 별세한 것

은 상징적이다. 당시 동아시아 서예계는 이들이 구축한 해서가 커다란 흐름을 형성하고 있었다. 해서는 원래 한말漢末에 예서隸書에서 분화되어 나왔다. 그래서 흔히 해서를 예서의 자식이라고 말한다. 그러한 해서가 위진남북조시대를 지나면서 여러 변화과정을 거쳐 마침내 당초唐初에 하나의 정형화된 당해라는 틀로 완성된 것이다.

해서의 뿌리는 예서에 있다. 그래서 기본 틀은 예서이면서 다른 것이 해서이다. 예서의 가장 큰 특징은 파책波磔에 있다. 파책이란, 횡획의 끝 부분에서 붓을 지그시 누른 다음 약간 위로 치켜서 마무리하는 것을 말한다. 한예漢隸의 두드러진 특징이었던 파책은 남북조시대 해서에 약화된 형태로 이어진다. 특히 북위의 많은 비문들은 한예의 전통을 계승하여 가로획의 끝 부분이 각진 형태의 변형을 이루면서 전체적으로 날카롭고 굳센 느낌을 들게 한다. 그러나 이런 전통은 북제와 북주 시대에 접어들면서 그 명맥이 현저히 약화된다. 가로획의 두께도 일정하고 끝 부분의 강조나 변화도 사라진 것이다. 이때에 이르러서 해서는 예서로부터 비로소 진정한 자기 독립의 길로 접어들었다고 볼 수 있다. 그 형체는 수의 통일에 이르러 마침내 드러나게 되었다. 그 어간의 대표적인 작품으로 용장사비龍藏寺碑(586)와 정도호鄭道護의 계법사비啓法寺碑(602)를 들 수 있다. 이들 서체와 같은 범주에 속하면서 더욱 발전해 나아간 것이 구양순과 우세남의 이른바 당해이다. 그런데 정도호가 계법사비를 썼을 때, 구양순과 우세남은 사십대로서 이미 자기 서체를 구축했다고 보인다. 그리고 당이 건국될 때(618) 그들은 모두 육십대였다. 따라서 당해라는 것도 이미 수隋에서 형성되었다고 할 수 있다.

남북조시대 말의 해서에서 획에 의한 변화와 운율 효과가 사라지면서, 그를 대체할 새로운 것이 필요하게 되었다. 그것은 결구結構를 통한 글자의 형태를 정돈되고 세련되게 만드는 것이었다. 정돈된 글자는 단정하고, 그 글자 하나하나가 완결성을 지향하고 있다. 획의 다양한 변화, 글자 크기, 전후 글자의 조화 등의 관계성을 통해 전체적인 통일을 기하는 것이 아니라, 개체로

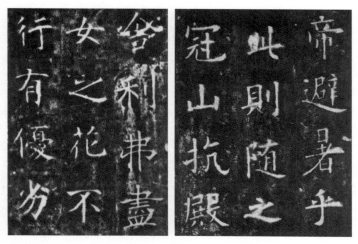

용장사비 탁본 부분. 586년.(왼쪽)
구성궁예천명 탁본 부분. 632년.(오른쪽)

서의 완전한 글자 하나하나가 독립된 상태로 집합하여 전체적인 통일을 이루는 것이다. 흔히 당의 해서가 지향하는 심미의식이 법도法度에 있다고 한다. 이것도 결국 결구의 중요성을 강조한 것이다. 구양순이 이르기를, "사면이 고루 가지런하고, 소밀疏密·장단長短·대소大小가 모두 법도에 맞아야 하며, 길고 짧은 획이 적중해야 한다"[49]고 했다. 또 "획이 살찌면 둔하게 되고 마르면 뼈가 드러나게 된다. (…) 머리를 가볍고 꼬리를 무겁게 하지 말며, 왼쪽을 짧고 오른쪽을 길게 하지 말아야 하고, 기울거나 바른 것을 마치 사람 형상과 같게 하여야 한다"[50]고 했다. 이러한 주의注意가 모두 결구의 형식을 강조한 것이다. 그리고 그것은 서예의 법도를 중요시하는 것이다.

시대가 통일된 수·당으로 바뀌면서 서예도 커다란 변화를 맞이했다. 형식미가 강조되고 법도가 중요시된 것이다. 분열된 남북조의 통일에 따라 시대적 혼란이 정리되고 새로운 체제가 구축된 것에 맞추어 서체에 형식과 법도가 강하게 반영된 것으로 보인다. 특히 수·당에 걸쳐 구양순과 우세남이 그러한 서체를 가장 이상적이고 완벽하게 표현해냈다. 그러나 이러한 서체에

는 또한 근본적으로 내재되어 있는 결점과 한계가 있다. 그것은 획에 의한 변화와 운율 효과를 기대할 수 없다는 점이다. 자체字體가 가늘어서 부드러운 맛이 없고, 천편일률적으로 변화가 없으며, 산算 가지를 늘어놓은 것과 같은 필획을 반복하고 있어서 지나치게 정돈되어 생동감을 상실할 수 있다는 지적이 그것이다.[51] 형식과 법도를 강조했을 때 필히 발생할 수 있는 경박성, 경직성, 획일성 등의 한계를 언급하지 않을 수 없다.

백제 미륵사 사리봉안기는 이러한 당해唐楷의 최절정기에 제작됐다. 그러한 시대적 배경을 고려해서 보더라도, 미륵사 사리봉안기에는 정제되고 세련된 해서의 아름다움이 고스란히 담겨 있다. 자칫 나타날 수 있는 경직성이나 획일적인 모습도 찾아볼 수 없다. 조각칼로 새겼기에 딱딱한 측면이 있으나, 원래 붓의 필치를 그려 보면 훨씬 유려한 서체였을 것이다. 새김글임에도 불구하고 다섯째 줄 '五色'과 같은 글자는 행서의 기운도 감돈다. 그렇지만 전체적으로 방정한 해서의 전형을 구현했다. 그리고 또한 거기에 해서를 낳은 예서의 강한 기세를 품고 있고, 힘찬 근골을 감추고 있다. 이는 북조 서예의 면면이 이어 온 전통이었다. 미륵사 사리봉안기는 이 점에서 당시의 당해唐楷와 달랐다.

백제 위덕왕은 남조 일변도의 외교 노선을 접고 처음으로 북제, 북주와 통교했다. 이는 정치·군사적인 측면뿐만 아니라 문화적으로도 매우 의미심장한 사건이었다. 동아시아 힘의 균형추가 북조로 기울었음을 의미한다. 결국 머지않아 북조의 지배세력이었던 수와 당이 차례로 중국을 통일하고, 또한 문화적 통합을 이룬 것이다. 미륵사 사리봉안기도 이러한 역사적 배경을 외면할 수 없었다.

중국 서예사는 동진 왕희지의 출현으로 그 극점을 찍었다고 할 수 있다. 흔히, 진晉의 글씨는 운치韻致를 숭상하고, 당唐의 글씨는 법도法度를 숭상한다는 말이 있다.[52] 진의 운치는 왕희지에 의해 구현된 것으로서, 인간의 내재적인 고도의 정신성을 의미한다. 그러나 시간이 지나 이러한 정신성이 쇠퇴하

고 그 형식만 남게 된 것이 당의 글씨였다. 법도라는 것도 형식미의 또 다른 표현이라 할 수 있다. 이런 관점에서, 무령왕지석에서 미륵사 사리봉안기에 이르는 백제 서예의 변화도 파악할 수 있다. 무령왕지석은 왕희지의 전통을 직접 계승한 남조의 영향으로 고도의 운치를 구현한 작품이다. 그러나 위덕 왕대에 북조와의 통교 비중이 높아지면서 백제 서예는 정체성의 혼란을 겪게 되고, 그 과정에서 탄생한 작품들이 창왕명사리감과 왕흥사사리합의 서예라 할 수 있다. 그리고 백제 서예의 흔들렸던 정체성이 미륵사 사리봉안기에서 안정되면서 새롭게 변화해 가는 모습을 발견하게 된다.

사택지적비

사택지적비砂宅智積碑는 한쪽 부분이 떨어져 나가 결실되고 일부만 남아 발견되었다. 종횡으로 선을 그어 정방형 안에 글씨를 새겼다. 전하는 글자는 총 쉰여섯 자로, 한 행에 열넉 자씩 모두 네 행이 남아 있다. 서체는 단정한 해서체이고, 문체는 변려체이다. 명문은 사택지적이 세월의 흐름과 무상함을 느껴 당탑堂塔을 세우고 그 위용을 찬탄하는 내용이다.[53] 문장의 첫 글자가 손상되어서 분명하지 않다. 그러나 대체로 '甲'으로 읽는 데 이의가 없어서 '갑인甲寅'에 해당하는 의자왕義慈王 14년(654)을 그 건립 시기로 삼고 있다. 따라서 미륵사 사리기가 봉안된 639년보다 십오 년 후에 사택지적비가 건립된 것이다.

사택지적은 백제 대성팔족大姓八族 중 하나인 사씨沙氏에 해당하는 명문거족이다. 그런데 『일본서기』에 '백제사인대좌평지적百濟使人大佐平智積'이라는 내용 등 두 번의 기록이 전하고 있다.[54] 이 인물을 사택지적과 동일인이라고 파악해도 그리 무리가 없어 보인다. 개인이 사찰을 건립할 정도라면 대좌평과 같은 관직을 가진 매우 유력한 인물이지 않겠는가 하는 상식적인 판단이 들기 때문이다. 정리하면, 사택지적은 대성팔족 중의 하나인 유력 가문에 속

하고, 관직은 최고 직위인 대좌평이었으며, 미륵사 사리봉안기에 등장하는 사택왕후와 같은 씨족이라고 보아 틀림이 없을 것이고, 이에 이의를 제기하는 연구자는 없다. 비록 유적이 남아 있지는 않지만, 백제의 실력자가 건립한 원찰願刹이라는 점에서 상당한 공력을 들인, 당대를 대표하는 사찰이었을 것이다. 남아 있는 사택지적비가 비록 잔비殘碑에 불과하더라도, 그 아름다운 문장과 뛰어난 서예의 예술성을 통해 당대의 문화 수준을 짐작하기에 충분하다.

백제시대 문장은 대부분 변려체이다. 개로왕이 보낸 외교문서를 비롯해서 무령왕지석, 미륵사 사리봉안기가 그렇고, 그 전통은 사택지적비로 이어지고, 백제 말 성충成忠의 상소문에도 나타난다. 변려문이란 여러 요소가 있지만 무엇보다 대우對偶가 가장 중요한 요소이다. 미륵사 사리봉안기에, 부처의 '출세出世'를 언급하고 다음 문장에서는 '탁생託生'을 써서 대구對句를 이루었다. 그리고 '부감赴感'은 '시멸示滅'과, '현신現身'은 '유형遺形'과 조응되게 하는 등 미리 계산된 전후 대응을 보이고 있다. 미륵사 사리봉안기의 변려문은 사택지적비에 이르러 보다 정교하고 노골적인 표현으로 발전한다. 앞뒤 두 문장의 각 글자들은 모두 철저하게 서로 대구로 구성되고 있다. 대구를 위해 작위적인 글자 선정을 하고 있을 정도로, 변려문 형식의 극단을 추구한 것이다. 사택지적비는 백제 변려문 발달의 절정을 보여 주고 있다.

변려문은 대구를 구성해야 하기 때문에 형식적일 수밖에 없고 수식이 풍부하게 된다. 예컨대, 사택지적비에 가람 건립의 이유로 세월의 무상함을 얘기하는 부분이 있다. 여기에서 신체의 늙어 감을 신身과 체體로 나누고, 다시 신身을 일日에 비유하고, 체體를 월月에 비기는 식이다. 문장은 형식의 틀이 더욱 강고해진다. 당탑의 위용을 설명하는 부분에서 문장이 사륙체四六體를 이루면서 그 형식에 맞춰 작성되고 있다. 결국 작위적인 대구 구성에 수식이 더해져서 부화浮華한 성격의 문장이 된 것이다. 이것이 변려문의 일반적인 성격이자 특징이다. 주지하다시피 변려문의 문장 형식과 그에 따른 유미주의唯

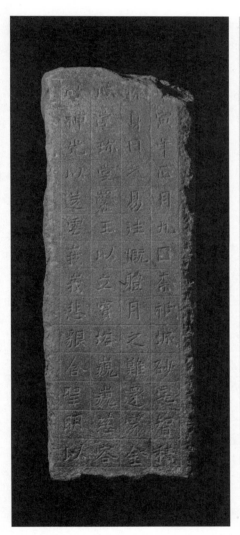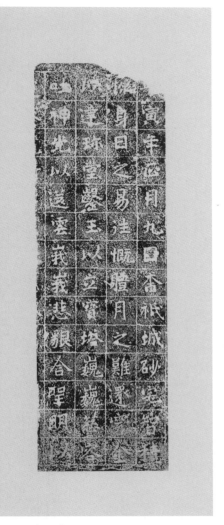

사택지적비(왼쪽)와 그 탁본(오른쪽). 부여 부소산성 출토. 654년. 높이 109cm.
국립부여박물관.

美主義가 풍미하던 시대는 남북조와 초당에 걸친 시기였다. 변려문이 이렇게 크게 유행하고 또 주류를 이룬 것은 그 시대의 정서를 반영한 것이다. 그리고 그 시대 다른 문화현상과 보조를 맞춰 동궤同軌를 형성하고 있다.

당시 문학에서 변려문이라면, 서예에서는 해서체였다. 남북조시대를 거쳐 초당에 완성된 해서체는 변려문과 동시대를 살았다고 할 수 있다. 이 시기의 해서가, 극도의 정제되고 세련된 아름다움에도 불구하고 초기의 정신성을 상실하면서 결구를 중시하고 그 형식만 남게 되었다는 사실을 상기할 필요가 있다. 그리하여 지나치게 정돈되고 생동감을 상실했다는 비판을 받게된 것이다. 이 시대의 해서체가 극도의 형식미를 추구한 것과, 동시대의 변려문이 부화한 유미주의를 추구한 것은 그 맥이 상통하고 있다. 그 시대가 문학에서는 변려문으로, 서예에서는 해서체로 표현된 것이다. 백제에서도 마찬가지였다. 그런 점에서 사택지적비는 변려문과 해서체가 완벽하게 결합하여 표현된 것이다.

사택지적비는 같은 성격의 문체와 서체가 결합된 것일 뿐만 아니라, 그 문장 내용도 그렇다. 위덕왕과 무왕대의 예들과 서로 비교해 보면, 시간적 흐름에 따라 그 문장도 차이를 보이고 있다. 봉안이나 건립 목적을 밝힌 부분에서 그 차이는 분명해진다. 창왕명사리감에는 매형공주妹兄公主가 사리를 공양한다는 내용뿐이었다. 왕흥사사리합에는 죽은 왕자를 위해 가람을 세우고 사리를 매납한다는 내용이다. 그리고 미륵사 사리봉안기에는 전생과 현생의 업을 열거하고 그 보답으로 석가모니불에게 복리福利를 비는 내용이다. 그 동기와 목적이 모두 사실적이고 현실적인 내용이다. 그에 비해 사택지적비에는 가람 건립을 인생무상의 형이상학적 동기에 두고 있다. 변려문이 부화한 유미주의를 추구하는 것과 어울리는 문장 내용이다. 사택지적비에는 이렇게 문장 내용과 문체, 서체가 하나의 성격과 특징에 어울리게 잘 어우러져 있다. 따라서 문장 내용과 문체를 통해 사택지적비의 서체를 미리 예견할 수 있다.

사택지적비가 해서체라는 데에 이의는 없다. 다만 구체적으로 어떤 해서

체인가라는 문제로서, 이른바 서풍에 대해서는 많은 논란이 있다.[55] 그 논의도 다양해서, 구양순체歐陽詢體, 저수량체褚遂良體, 북위풍北魏風, 북조풍北朝風, 남조풍南朝風, 남북조풍南北朝風, 안진경체顔眞卿體의 선구 등이다. 사택지적비는 시기적으로 초당初唐 서예와 밀접한 관련이 있다. 그런데 무왕 말년에 작성된 미륵사 사리봉안기도 이런 초당 서예의 영향권에 있었음에도 불구하고 독자적인 개성을 보이고 있었다. 이런 전통이 당시 백제 서예의 일반적 서풍이었을 것으로 보인다. 사택지적비가 당시 동아시아 서예의 거대한 흐름을 형성했던, 이른바 당해唐楷와 같은 점과 다른 점이 분명히 있다. 종으로 장방형을 이뤄 날씬하고 세련된 자형을 연출하는 점은 수·당의 해서와 기본적으로 같다. 그러나 구양순과 저수량의 글씨에 나타나는 가는 필획에 강한 근골이 드러나는 풍격과는 분명히 다르다. 북위풍이니 남조풍이니 하는 관점도 시간적 간격이 너무 커서 적합하지 않다. 사택지적비가 안진경체의 선구라는 지적도 어울리지 않는다. 세로획을 둥글게 해서 대칭을 만들어 안으로 기운을 모아들이는 형태의 안진경체는, 전서와 예서의 필법을 해서에 융해시켰다는 평가를 받고 있는 것이어서, 사택지적비와의 유사성을 찾기가 어렵다.

사택지적비는 미륵사 사리봉안기보다 십오 년 후에 제작되었다. 미륵사 사리봉안기는 당시 백제의 국가적 사업으로, 거기에 표현된 서예는 당연히 당시 백제의 서예문화를 대변하고 있다. 미륵사 사리봉안기는 수가 남북조를 통일하면서 이룬 서체를 기반으로 한 것이다. 통일의 주체가 북조라는 점과 실제 북제와 북주의 서예 전통이 그대로 계승되었다는 점에서, 수의 서체는 근본적으로 북조의 풍격을 강하게 띠고 있다. 하지만 남북조의 통일이라는 점에서 본다면 그 서체 또한 남북 융합적인 측면이 있다. 이런 성격을 기반으로 한 미륵사 사리봉안기의 서체는 사택지적비에도 큰 변화 없이 반영되고 있다. 두 서예작품은 자형과 결구가 같은 틀을 이루고 있다. 그런데 사택지적비의 필획이 미륵사 사리봉안기에 비해 보다 더 도타워지고 훨씬 더

부드럽게 표현되었다. 그 결과 글씨의 우아함이 증대된 것이다. 약간의 시간적 간극을 두고 제작된 백제의 두 서예작품 모두 당해唐楷를 수용하지 않은 점이 특이하다. 두 작품이 출현한 시기에 중국에서는 당해가 절정의 유행을 구가하던 때였기에 더욱 그렇다. 그 이유를 당과 백제의 정치적 대립으로 설명하기도 하지만, 인정하기에 만족스럽지 못하다.[56]

미륵사 사리봉안기와 사택지적비에 표현된 서체는 일관성을 보인다. 따라서 당시 백제 서예에 대해 외부적인 요인이 아니라 내재적인 전승과 발전이라는 차원에서 접근해야 한다. 이에 대한 이해를 얻기 위해 서체 자체에 대한 분석적 접근이 필요하다. 여기에서 사택지적비문 중 가장 단순한 글자로 두 획에 불과한 '九'를 선택해서 분석해 보기로 한다. 우선, 내리 그은 첫 획의 기울기를 최소화했다. 기울기를 심하게 하면 글씨의 전체적 분위기가 왼쪽으로 흘러내리면서 그 방향으로 강한 운동감을 일으키게 된다. 다만 처음과 끝 부분만을 둥글게 만곡彎曲시켜 왼쪽으로 향하게 하면서 그쪽으로 약간의 무게감을 실리게 했다. 그리하여 두번째 획의 끝 부분과 서로 밀어내는 효과를 주면서 균형을 이루게 했다. 두번째 획의 가로획의 두께가 일정하고, 꺾임 부분도 각을 도드라지지 않게 처리했다. 이 부분을 치켜세우거나 각이 지게 하여 강한 기운을 불어넣을 수 있으나, 그렇게 하지 않고 원만한 느낌을 준 것이다. 이어 내려 그은 세로획을 바르게 하여 평이하게 했는데, 대체로 왼쪽으로 내리 그어 운동감을 주면서 곡선의 멋을 살리거나 또는 오른쪽으로 비스듬히 내려 그어 고졸古拙한 맛을 주는 것과 달리했다. 마지막 부분도 약간

사택지적비 탁본 중 '九'(왼쪽), 구성궁예천명 탁본 중 '九'(가운데),
안탑성교서 탁본 중 '九'(오른쪽).

곡선을 주어 부드럽게 뽑아서 위로 낚아채면서 마무리했다. 결구 방식에서 대비되는 점을 발견할 수 있다. 대개의 경우 두번째 획의 내려 그은 세로획을 좌우 중심선보다 약간 오른쪽에 두어 좌우 획의 무게 균형을 잡게 된다. 그런데 사택지적비의 '九'는 그 세로획이 중심선이 되어 오른쪽 부분의 공간을 확장시켜 주고 있어서, 공간 구성상 시원스런 맛을 주고 있다.

이러한 사택지적비와 몇몇 다른 예를 비교해 보면 그러한 차이는 확연히 드러난다. 당 구양순의 구성궁예천명九成宮醴泉銘(632)과 저수량의 안탑성교서雁塔聖教序(653)에 나오는 '九'와 비교해 보면 그렇다. 당의 구양순과 저수량의 글씨는 획이 가는 데다 곡선이 결합하여, 밖으로 드러난 근골과 리듬감 있는 운율이 조화를 이루고 있다. 이에 비해 사택지적비는 근골을 필획 속에 감추고 곡선의 운율을 절제하고 꺾임의 모남도 자제하면서 결구에서는 공간의 시원스러움을 연출하였다. 사택지적비의 모든 글자들이 방정하고 절제되어 있다. 힘을 지나치게 드러내지 않고, 넘치고 흐를 수 있음을 절제하여 그 우아한 아름다움을 표현하고 있는 것이다. 이러한 사택지적비를 통해 당시 백제인들의 미의식과 안목을 살필 수 있다.

무왕대에는 백제문화의 전통과 저력이 복원되면서 남북조 통일의 풍격을 담은 서체를 수용하여 자기화하였다. 그것은 당시 당唐에서 주류를 형성한 당해唐楷와는 다른 것이었다. 수·당의 통일로 당해의 유행이 도도한 흐름을 이룰 때, 백제에서는 미륵사 사리봉안기와 같은 나름의 자기 개성을 형성하고 이를 더욱 진전시켰다. 이를 바탕으로 백제 고유의 더욱 부드럽고 우아한 서체로 발전시킨 것이 사택지적비였다. 당이 백제를 멸망시키고 새긴 대당평백제국비大唐平百濟國碑(660)의 전형적인 당해, 그리고 신라 무열왕릉비武烈王陵碑(660년 이후)의 전폭적인 당 서풍의 수용 등을 고려할 때, 동아시아 서예의 이러한 거대한 흐름과는 또 달리 백제가 자기 개성을 발휘하여 정체성을 분명히 한 것은 이채로운 현상이 아닐 수 없다. 사택지적비는 백제 최후를 장식한 서예작품으로, 자신의 고유한 서체를 계승 발전시켜 나갔던 당시 백

제인들의 문화적 자존심이 선명하게 부각되어 표현된 작품이다.

맺음말

백제 서예의 걸작들을 분석하여, 그 변천과 성격을 살펴보았다. 각 시기마다 독특한 특징들이 서예작품을 통해 표현되었음을 알 수 있었다. 그것들을 요약하여 다음과 같이 정리한다.

칠지도七支刀는 한성기 백제 서예를 대변하는 작품이다. 몇몇 글자들은 해서체가 확립되기 이전의 고식古式을 따르고 있어서, 남북조 해서가 확립되어가는 과정의 서체를 반영하고 있다. 칠지도의 서체는 오경吳鏡의 정제된 서체와 유사하다. 백제는 왕희지가 세상을 떠난 지 칠 년째 되던 근초고왕 27년(372)에 동진과 공식적인 책봉 관계를 맺게 된다. 이러한 상황에서 볼 때, 백제는 동진의 서예문화를 수용하여 내재화했다고 할 수 있다. 고구려 서예문화가 자기 고유의 개성을 강하게 표현하고 있는 데 반해, 백제는 한성기부터 이미 개방적이고 국제적인 면모를 보이고 있었다.

무령왕지석武寧王誌石은 웅진기를 대표하는 서예작품이다. 거기에는 이왕二王에 대한 추종이 극도에 이르러 아름답고 연미妍美한 서체가 주류를 형성했던 남조문화를 적극 수용하고자 한 당시의 사정이 반영되어 있다. 전체적으로 우아하고 세련되었으며, 단정하고 공손하며, 기교를 품고 있되 절제되었다. 그럼에도 불구하고 글자 크기에 차이가 있고, 자간도 일정치 않으며, 각 행의 글자 수도 다르다. 전반부에서는 격식을 충실히 따랐고, 후반부에서는 변화와 파격을 시도했다. 몇몇 글자에서는 최대한 멋을 부려 예술성을 높였다. 무령왕지석의 내용에는 중국의 책봉호冊封號는 쓰면서도 연호는 쓰지 않는 이중성이 존재한다. 그리고 중국적 세계질서의 율령을 따르지 않는다는 것을 분명히 하면서 백제의 자주성을 드러냈다. 백제는 남조문화 수용에 열을 올리면서도, 또한 무령왕지석의 글씨와 같이 동아시아 최고 수준의 서예

문화를 창조하고 독자적인 개성을 가꿔 간 것이다.

창왕명사리감昌王銘舍利龕의 글씨는 무령왕지석의 분위기가 사라지고, 훨씬 경직되어 있다. 위덕왕威德王은 대내외적 충격과 정신적 공황상태에서 즉위했다. 그는 남조 위주의 절대 편향성을 보여 온 외교를 북조 위주로 일대 전환을 이루었고, 그 결과 서예문화도 변화를 가져왔다. 당시의 서예는 북조 특유의 강한 근골의 강건한 분위기가 약화되고, 각 획 간의 긴장감이 무너지는 모습을 보인 것이다. 남조 서예 또한 근골筋骨이 사라진 연미妍美함만을 추구하면서 왕희지로부터 비롯된 찬란했던 육조 서예의 생명력이 고갈된 분위기였다. 창왕명사리감은 이러한 남북조 서예문화의 영향을 반영하고 있다. 북조풍의 기미가 보이기는 하지만, 전체적으로 개성이 확실한 것도 아니다. 다만 끝 부분의 몇몇 글자는 향후 전개될 서체를 암시하고 있다. 북제와 북주 말에 이를수록 글자의 종폭縱輻이 길어지는 경향이 나타난 것이다.

왕흥사사리합王興寺舍利盒에서는 창왕명사리감보다 글자 모양이 종으로 긴 예들이 보다 분명하게 드러나 대세를 이루게 된다. 위덕왕대는 무령왕과 성왕대의 발달된 문화를 그대로 이어받은 시대였다. 무령왕지석의 우아하고 연미한 서체가 위덕왕대의 창왕명사리감과 왕흥사사리합 명문에서 급격하게 변모한 것도, 근본적으로 북제, 북주 서예문화의 영향을 무시할 수 없다. 그러나 왕흥사사리합의 서예는 북조와 달리 필획이 훨씬 자유롭고 변화가 많다. 이런 사실은 무령왕지석의 남조풍 서체의 영향이 여전히 남아 있고, 새로이 수용한 북제, 북주의 북조풍 서체와 완전히 융합되지 못했음을 방증한다.

미륵사彌勒寺 사리봉안기舍利奉安記는 분량이 월등하고, 내용도 훨씬 풍부하며, 세련된 변려체騈儷體 문장이다. 위덕왕대 서체에서 일부 미세하게 출현하여 점점 두드러지던, 종으로 긴 자형의 해서체가 미륵사 사리봉안기에서 확실하게 정립된 모습이다. 미륵사 사리봉안기는 당해唐楷의 최절정기에 제작됐다. 그러한 시대적 배경을 고려해서 보더라도, 미륵사 사리봉안기에는 정

제되고 세련된 해서의 아름다움이 고스란히 담겨 있다. 자칫 나타날 수 있는 경직성이나 획일적인 모습도 찾아볼 수 없다. 전체적으로 유려하고 방정한 해서의 전형을 구현했다. 아울러 해서를 낳은 예서의 강한 기세를 품고 있고 힘찬 근골을 감추고 있다. 이는 북조 서예의 면면이 이어 온 전통이었다. 미륵사 사리봉안기는 이 점에서 당시의 당해와 달랐다. 위덕왕대에 정체성의 혼란을 겪었던 백제 서예문화가 미륵사 사리봉안기에서 새로운 정체성을 확립하고 있음을 발견할 수 있다. 무왕의 시대는 백제문화의 황금기였으며, 그 문화를 총결산한 것이 미륵사였고, 그 기록과 서예가 미륵사 사리봉안기였다.

사택지적비砂宅智積碑는 단정한 해서체이고, 문체는 변려체이다. 미륵사 사리봉안기의 변려문은 사택지적비에 이르러 보다 정교하고 노골적인 표현으로 발전하면서 형식의 극단을 추구하고, 그 발달의 절정을 이루었다. 부화浮華한 성격의 변려문의 문장 형식과 그에 따른 유미주의唯美主義가 풍미하던 시대는 남북조와 초당에 걸친 시기였다. 이 시대의 해서체가 극도의 형식미를 추구한 것과 동시대의 변려문이 부화한 유미주의를 추구한 것과 상통한다. 그러한 시대적 배경에서 탄생한 백제 사택지적비는 변려문과 해서체가 완벽하게 결합하여 표현된 것이다. 아울러 문장 내용도 인생무상의 형이상학적 동기를 가람 건립의 목적으로 내세우고 있어서 변려문 형식과 어울린다. 사택지적비의 필획이 미륵사 사리봉안기에 비해 보다 더 도타워지고 훨씬 더 부드럽게 표현되었다. 그 결과 글씨의 우아함이 증대되었다. 무왕대에 백제문화의 전통과 저력이 복원되면서 남북조 통일의 풍격을 담은 서체를 수용하여 자기화하면서 당해唐楷와 또 다른 길을 추구했다. 사택지적비는 근골을 필획 속에 감추고 있다. 곡선의 운율을 절제하고 꺾임의 모남을 자제하면서, 결구에서는 공간의 시원스러움을 연출하였다. 사택지적비의 모든 글자들이 방정하고 절제되어 힘을 지나치게 드러내지 않고, 넘치고 흐를 수 있음을 절제하여 그 우아한 아름다움을 표현하고 있다.

백제인의 미의식

머리말

아름다움이란 시대와 장소, 사람에 따라 달라진다. 따라서 주관적이고 사회적이다. 백제금동대향로, 백제산경문전, 국보 제83호 금동반가사유상과 같은 당대 동아시아 최고의 미술품들을 창조했던 백제인들의 미의식과 감각, 그리고 태도는 어떠한 것이었을까. 그리고 그것을 배태한 백제사회와 관념은 어떠했을까. 그러나 이런 문제에 대한 연구는 이렇다 할 진전이 없는 실정이다. 몇몇 연구자들의 단편적이고 인상비평적인 언급에 한정되고 있다. 그 이유는, 역사학을 기반으로 한 미학적인 연구라는 점에서 상호 보완이 없이는 성과를 거두기 어려운 작업이기 때문이다.

본격적인 연구가 없는 상황에서, 이 글에서는 그동안의 언급들을 연구사론으로 재음미하면서 종합하고, 이어 백제의 대표적인 유물들을 통해 거기에 표현된 백제인의 미의식과 감각을 살펴보고자 한다. 그리고 마지막으로 그것을 탄생시킨 사회적 사상적 배경을 천착하고, 백제미의 구체적인 성격과 범주를 논증하려고 한다. 백제의 미적 특성은 그 사회와 역사가 만들어낸 최고의 문화적 양태이다. 따라서 이에 대한 연구를 통해 백제의 역사와 문화 그리고 사람들에 대해 깊이있는 이해에 도달하기를 기대한다.

백제미 연구사론

백제미는 백제라는 국가에서 특징적으로 나타나는 아름다움이다. 아름다움

이란 어떤 대상을 아름답다고 느끼는 감정이고 쾌감이다. 그러기에 주체가 아름답다고 생각하는 객체와 일체를 이루는 가치 체험이다. 따라서 개인마다 대상에 대한 느낌이 다를 수 있어서 극히 주관적이다. 그러나 이런 주관적 감정이나 의식이 유행을 이루고 또 하나의 시대적 특징으로 굳어져서 객관적으로 드러나기 때문에, 그것을 파악해서 논증할 수 있을 것이다. 지금까지의 연구가 비록 인상비평과 같은 방식으로 유물에 나타난 백제미의 특징을 얘기한 것이지만, 우선 그 연구들을 살펴보는 작업도 유용하리라 생각된다.

　안드레 에카르트Andre Eckardt(1884-1971)는 한중일 동양 삼국의 미술에 나타난 특징을 비교하면서, 한국 미술품의 아름다움을 강조했다. 그는 한국미술에 중용, 조화, 비례가 내재된 고전주의적인 특징이 있음을 발견하고, 거기에는 특히 단순성과 꾸밈없는 소박성이 함께한다는 주장을 펴면서, 한국의 미술이 동아시아에서 가장 아름답다고 평가했다.[1] 에카르트가 말한 한국미술의 특징은 전 시대를 포괄해서 규정한 것이다. 백제미술에 대해서는 하나의 예로 정림사지定林寺址 오층석탑五層石塔을 거론했다. 석탑이 주는 단순성과 꾸밈없는 소박성을 옥개석屋蓋石이 판자 형태로 완전한 직선을 이루는 데서 찾을 수 있다는 것이다.[2] 불교조각에서도 인도나 중국에서는 사라져 버린 온화함이나 좌우대칭성과 같은 고전주의적인 표현법이 한국미술에 살아남아 있다고 했다.[3] 이러한 지적은 백제 불교조각에도 그대로 적용된다는 것을 암시하고 있다.

　미에 대한 인식은 주체자가 처한 시대적 상황도 큰 영향을 미칠 수가 있다. 거기에는 극도의 주관성으로 진실을 왜곡할 가능성도 매우 크다. 잘 알려져 있다시피 일제 관학파官學派를 대변하는 세키노 다다시關野貞(1867-1935)나 조선 민중의 입장에서 한국미를 관찰한 야나기 무네요시柳宗悅(1889-1961)와 같은 이들이 본의든 아니든 일본 제국주의적인 관점에서 문제에 접근하였다. 세키노 다다시는 삼국시대 문화를 전기와 후기로 구분하고, 전기를 한漢·위魏·진晉의 영향을 받은 시대로, 후기를 남북조南北朝의 영향을 받은 시

대로 각기 호칭했다.[4] 이러한 시각은 기본적으로 삼국의 자체적인 독립성을 부인하는 것이었다. 삼국의 문화라는 것은 오로지 중국의 영향으로 설명할 수밖에 없는 성격을 지닌다는 뜻으로, 일본 제국주의의 전형적인 한국사 타율성론의 예다. 야나기 무네요시는 한국 미술품에서 진정 독특한 아름다움을 느꼈지만 그 해석의 방향이 달랐다. 그는 다음과 같이 말했다. "조선의 역사는 그 예술에 남모르는 쓸쓸함과 슬픔을 아로새겨, 거기에는 언제나 비애悲哀의 미가 있고 눈물이 넘치는 쓸쓸함이 있으니, 이렇게도 비애에 찬 아름다움이 어디에 있을 것인가?"[5] 야나기 무네요시가 본 한국예술의 전체적인 모습은 애상哀傷의 예술이었다. 그가 비록 일본 제국주의를 비판하고 피압박의 조선 민중의 입장에서 민예미民藝美를 발견했다고는 하지만, 그것은 어디까지나 압제자의 눈으로 본 한국미술의 아름다움일 뿐이었다. 따라서 큰 틀에서 볼 때, 야나기 무네요시의 한국미론은 세키노 다다시와 함께 또 다른 일본 제국주의의 이데올로기를 전파한 것에 불과했다.

고유섭高裕燮(1905-1944)이 한국미의 연구에 끼친 업적은 지대하다. 그가 제시한 한국미의 특징은 '무기교의 기교' '비균제성' '무관심성' '구수한 큰 맛' 등이다. 이런 전제를 바탕으로 고유섭은 백제의 건축, 회화, 조각 등의 작품에 내재된 특징을 유려하고 아윤雅潤하고 표일飄逸하고 섬세하고 명랑하고 더욱 교묘한 지혜가 흐르는 정서가 배어 있다고 했다.[6] 고유섭은 정림사지 오층석탑에 대해, 귀의 모를 모두 삭제해 버린 까닭에 온아溫雅한 중에도 옥개석의 긴장으로 말미암아 내재된 박력이 군세게 표현되었고, 옥개받침이 간결한 까닭에 관대한 풍도風度가 보이며 평평하고 얇은 옥개석으로 인해 명랑한 경쾌미가 떠도니, 교묘한 지혜에 흐르면서도 끝끝내 군세게 버티던 백제심百濟心이 그대로 표현되었다고 했다.[7] 백제미에 대한 이러한 고유섭의 분석은 이후 백제미 연구에 중요한 척도가 되었다.

최순우崔淳雨(1916-1984)는 뛰어난 직관력과 미적 상상력, 그리고 우리 고유의 형용사를 사용하여 한국미를 추출해냈다. 그가 정의한 한국미의 특

질은 너무나 다양하고, 한국미에 대한 설명 또한 무수한 형용사를 동원한 것이었다. 최순우는 이런 것들을 몇 가지 범주로 묶었다. 순리의 아름다움, 담조淡調의 아름다움, 익살의 아름다움, 고요의 아름다움, 분수에 맞는 아름다움이 그것이다.[8] 그런데 그가 정의한 한국미의 성격들은 대부분 조선시대의 시대적 미감에 의지한 것이었다. 물론 한두 개의 단어로 전 시대를 일관하는 한국미를 성격 짓기가 불가능한 것도 사실이지만, 여기에 그의 한국미론이 가지는 한계가 있다. 최순우는 백제미에 대해서 이렇다 할 언급을 하지 않았는데, 그가 제시한 한국미의 일반적 특징과 백제미가 얼마나 부합될 수 있는가 하는 것은 문제로 남았다.

김원용金元龍(1922-1993)은 한국미를 보다 체계적으로 구명하는 데 기여함으로써, 논의를 한 단계 끌어올렸다는 평가를 받을 만하다. 우선, 한두 개의 단어로 전 시대를 통관하는 한국의 미를 규정하는 작업의 부적절함을 지적했다. 같은 한국미술이라 해도 시대에 따라서 표현되는 감정이나 강조하는 주안점이 서로 차이를 보이고 있으며, 그것은 각 시대의 사회, 경제, 정치적 배경 또는 종교적 사정으로 당연한 일이라는 것이다.[9] 그러면서 김원용은 백제미에 대한 매우 중요한 시사를 제기했다. 백제의 미술품을 평화롭고 낙천적이며 여성적이고 우아하다고 성격 지은 다음, 그 예로 백제의 연화문와당蓮華文瓦當은 너무나 부드럽고 여성적이라 했으며, 백제 불상은 그 외형적 특색이 둥글고 복스러운 얼굴에 있으며 천진난만하고 낙천적인 소녀 같은 웃음을 띤, 이른바 '백제의 미소'라 이름 붙이고, 이것은 비종교적인 종교 조각이라고 할 만큼 인간적이라 규정했다.[10] 김원용이 백제 미술품에 나타난 특색을 언급한 것에 대해 지금까지 이렇다 할 반론은 보이지 않고 있다. 백제미를 대표하는 미술품으로 연화문와당을 선택한 것이나, 백제의 불교조각에서 그 인간적인 특징을 짚어낸 것과, '백제의 미소'라는 용어를 만들어낸 그의 감각은 탁월하다. 아마도 오늘날까지 백제미를 가장 정확하게 표현한 것으로 평가할 만하다.

한국미에 대한 논의에 참여하지는 않았지만 백제의 미술품을 통해 그 아름다움을 언급한 이들도 있다. 먼저, 황수영黃壽永(1918-2011)은 삼국을 통해 미술 양식을 선도하고 기법을 세련시킨 백제의 문화적 역량을 높이 평가하면서, 불상과 탑에 나타난 백제미술의 특징을 추출했다. 백제 석탑을 대표하는 정림사지 오층석탑에 대해, 석재의 규칙적인 짜임이나 각 층의 알맞은 체감율에서 오는 율동적인 인상 등이 참으로 백제미술의 정제감과 온화한 작풍을 느끼게 하는 동시에, 세련된 조법에서 긴장미조차 지니고 있는 작품이라고 했다.[11] 그리고 백제 불상의 특색을 부드러움, 순후淳厚함, 고졸古拙의 미소, 온유溫柔한 조각선 등으로 표현했다.[12]

진홍섭秦弘燮(1918-2010)도 공예, 와당, 회화 등에 걸쳐 백제미술의 특징을 거론하였다. 무령왕릉 출토 관식冠飾에서 볼 수 있는 율동적인 선은 신라 관식의 단조로움이나 고구려의 강직 일변도의 선과는 비교되지 않을 만큼 선율이 흘러넘친다고 했다.[13] 그는 백제미술을 고구려와 신라에 비교함으로써 다음과 같은 특징을 더욱 분명하게 드러내고자 했다.[14] 백제의 귀걸이에 보이는 부드럽고 여유있는 작풍에서 참신한 착상과 현대적인 감각이 풍긴다고 했다. 그리고 불상에 있어서는 백제의 것이 온아溫雅하고 다정하다고 했다. 백제미술의 특징을 단적으로 보여 주는 것으로 연화문을 예로 들었는데, 연판에 볼륨이 있고 끝이 약간 반전되면서 부드러운 곡선을 이룬다는 점을 지적하였다. 고분벽화에 나오는 백제 회화에 대해서도 운동감이 있으면서 맹렬하지 않다고 했다.

문명대文明大는 불상을 통해 백제미를 살펴보고 있다. 그는 백제 불상이 삼국 가운데 가장 부드럽고 우아하며 얼굴 가득히 유쾌한 미소를 띤 독특한 아름다움을 지닌 특유의 미적 양식을 보이는데, 이러한 백제미는 우리나라 미술사상 가장 위대한 미양식이라고 주장했다.[15] 특히 그 가운데 백제 불상을 묘사하면서, 우아하며 부드러운 귀족적인 아름다움이라 표현한 것도 주목할 만한 부분이다.

지금까지의 백제미에 대한 연구들은 비록 약간의 견해 차이는 인정될 수 있지만, 백제의 미술품에 표현된 아름다움에 대한 인식에 있어서 대체로 일치를 보이고 있다. 그들이 백제미를 성격 지으면서 사용한 단어들을 정리하면 다음과 같다. 온화함, 아윤함, 온아함, 명랑함, 경쾌함, 평화로움, 여성적, 율동적, 우아함, 부드러움, 온유함, 순후함, 다정스러움 등이다. 백제미에 대한 이런 성격들은 서로 대립되는 것이 아니라, 넘나들거나 포괄할 수 있는 개념이다. 온화, 우아, 부드러움이 백제미 성격의 주조를 이루기 때문이다. 따라서 지금까지 연구된 백제미의 성격을 포괄하는 작업이 우선 필요하고, 그 기반 위에서 백제미에 대한 개념을 설정할 수가 있을 것이다.

　한반도에서 국가를 형성했던 나라들은 오랜 시간의 흐름을 거치면서 나름대로 한 민족이라는 관념 아래 역사적 계승의식을 지녀 왔다. 한국과 같이 역사적 계승의식이 뚜렷하고 공간적 영역도 일정한 나라에서는 그 문화에 나타난 아름다움에 대한 관심이 더할 수밖에 없다. 이런 경향은 일본에서도 동일하다. 일본의 연구자들은 오래전부터 자국의 미적 특성과 성격을 규명하는 노력을 경주해 왔다. 거기에서 나온 일본미의 성격은 유켄幽玄, 모노노아와레もののあはれ, 오카시をかし, 사비さび, 와비わび 등의 대표적인 개념으로 정리 소개되었다. 이렇게 몇 가지 특성으로 일본미를 범주화함으로써 학문적인 측면뿐만 아니라 국내는 물론 대외적으로 자국의 문화적 정체성을 표현하는 데 커다란 효과를 거두었다고 본다. 이런 일본의 영향을 받아 한국미에 대한 논의도 발전된 측면이 있다. 한국의 미적 특성이 보다 분명하게 드러난다면, 그만큼 한국문화의 특성도 분명하게 이해할 수 있으며 그 정체성도 확연해질 것이다.

유물을 통해 본 백제인의 미의식

백제는 사회체제, 문화, 이념, 환경 등 모든 면에서 고구려나 신라와는 달랐

다. 따라서 미의식도 다를 수밖에 없었다. 특히 건축과 같이 당대의 시대적 정서를 직접적으로 강하게 반영하는 부문에서는 그 차이가 분명하다. 그 가운데에서 건축의 일부를 구성하는 와당瓦當의 무늬가 대표적인 예이다.

백제 와당의 연화문은 꽃잎이 넓고 도톰하다. 그래서 예리한 각법刻法으로 꽃잎을 나타낸 고구려 연화문와당에 비해 백제의 와당은 매우 부드럽고 여성적이다.[16] 백제 연화문와당은 연꽃잎의 선들이 대부분 곡선이며, 폭이 넓고 거의 원형에 가깝다. 중앙의 둥그런 자방과 바깥 주연의 원 등 모두 원형을 이룬 가운데, 연꽃잎마저 둥그런 원형이어서 전체적으로 여러 원들의 집적集積을 이룬다. 둥그런 연꽃잎들은 넓고 펀펀하며 도톰하다. 날씬함이나 세련됨을 느낄 수는 없으나, 온화함, 원만함, 부드러움, 순함을 느끼게 한다. 날카로움을 깎아내어 부드럽게 하고, 극단적인 부분들을 잘라내어 모나지 않게 한 것이 또한 백제 연화문와당의 디자인이다. 여기에는 어느 극단에 치우치지 않는 중용中庸의 의미를 내포하고 있다.

백제의 연화문와당은 부드러운 곡선을 위주로 하고 연꽃잎도 넓고 평면적이어서 점잖은 가운데 운동성이 약하다. 고구려의 외향적인 특징과는 반대로 내향적이라 할 수 있다. 백제의 연화문와당을 부드럽고 여성적이라고 규

연화문와당. 6-7세기. 지름 15cm 내외. 국립부여박물관.

정하는 것도 바로 이런 내향성이 주는 느낌에서 비롯된다고 할 수 있다. 백제 연화문와당은 화려하거나 자극적인 표현이 절제되어 있어 평범해 보이기까지 한다.

토기에는 그것을 만들고 사용했던 사람들의 정서가 가장 여실하게 표현되어 있다. 토기는 삼국 간에 확연히 다른 특징을 보인다. 고구려 토기는 대체로 실용성이 강하며, 단순하고 방정方正하며 힘이 있다. 이에 비해 신라 토기는 태토가 거칠고, 다양한 장식과 무수한 선각이 특징이다. 신라미술의 소박하고 고졸하고 완고한 흙냄새를 단적으로 나타내고 있는 것이 토기라 할 수 있다.[17] 그래서 기형은 복잡하고 선각은 어눌하며 과도한 장식은 유치하여, 원시성과 함께 고졸古拙의 아름다움이 있다.

이러한 고구려나 신라 토기와는 달리, 백제 토기는 태토가 잘 정선되고 번조燔造 기술의 다양함과 기형의 세련미에서 훨씬 발전되었다.[18] 백제는 이미 도자문화를 추구하고 시도했다. 무령왕릉에서 나온 백자잔白磁盞 같은 유물은 중국 최초의 백자로 알려져 있고, 흑유사이호黑釉四耳壺도 중국에서는 희귀한 예에 속하는 것이며, 6세기 말과 7세기 전반에 걸치는 것으로 편년되는 부여 정림사지 출토 녹유소조불두綠釉塑造佛頭, 부여 능산리사지 출토 녹유병綠釉瓶 등은 중국의 연유鉛釉를 모방해서 만든 이른바 백제 연유로서, 한반도의 토기문화가 도기문화陶器文化로 발전해 간 증거이다.[19] 도기의 출현은 당시로서 엄청난 기술 혁신이었다. 한반도의 도자문화사에서, 수천 년 동안 지속된 토기문화에서 유약을 발라 만든 도기로의 대전환이 6세기 말 7세기 전반의 백제에서 일어난 것이다.

중국산 자기를 보유한 것이나, 또 신기술로 도기를 개발한 것 등은 높은 기술 수준을 유지하고 있다는 사실을 반영한다. 그와 더불어 기형도 세련되어 갔다. 중국 남조南朝에서 영향을 받은 기형을 백제 나름대로 변형시킨 예로 호자虎子를 들 수 있다. 중국 남조의 호자는 호랑이의 엉덩이와 앞가슴 부분이 둥그렇게 표현되어 사실성이 떨어지고 마치 양의 몸 형태와 같다. 반듯이

토제호자. 6-7세기. 높이 25.7cm. 국립부여박물관.

꿇어앉아 입을 헤벌리고 고개를 쳐들고 있는 데다 안면 묘사도 미숙해서 호
랑이로 판별하기도 쉽지 않을 정도이다. 이런 남조의 것에 비해 백제 호자는
네 다리가 들려 있고, 그 발과 다리가 각기 방향을 달리해서 움직이려는 듯한
동세를 취하고 있다. 그리고 네 다리의 움직임과 길게 뽑은 목과 머리, 옆으
로 돌려 위로 향한 고개 등은 매우 생동감있다. 게다가 몸체의 흐르는 곡선도
매우 유연하다. 남조의 호자는 안면을 사실적으로 표현하고자 의도했으나
실패했다. 그러나 백제 호자는 안면의 눈과 코를 아예 간결하게 처리함으로
써 전체적으로 추상적 효과를 거두고 있다. 이런 모든 요소는 백제 호자가 남
조의 것보다 기교적인 측면에서 훨씬 뛰어났을 뿐만 아니라 표현력이 돋보
이며 더 추상적으로 발전했음을 알려 준다.

　백제 토기항아리의 둥그런 원의 균제均齊는 뛰어났다. 원만한 것도 있고,
몸체가 풍만하되 바닥이 안정된 것도 있으며, 높이를 늘이거나 또는 폭을 늘
리는 방법으로 다양한 원圓의 아름다움을 표현하였다. 이런 항아리를 비롯

한 백제 토기가 대부분 정확한 균제의 법칙 아래 조형되었다는 사실도 간과할 수 없다. 그것을 만든 백제 장인이 어떤 수학적 비례에 입각해서 규격화하지는 않았을 것이다. 그러나 백제 토기를 오늘날 수치로 분석한 결과, 토기의 기형 전체와 각 부분이 정방형이거나, 2, 3, 4, 5의 자승근自乘根 비율의 장방형, 그리고 3 대 5라는 이른바 황금비黃金比의 장방형과 같은 다양한 결합으로 이루어져 있음이 밝혀졌다.[20]

논산 신흥리 고분에서 출토된 항아리와 그릇받침에서도 세심한 관심을 기울인 비례를 엿볼 수 있다. 이 토기는 그릇받침 위에 항아리를 올려놓았다. 하단은 삼각형이고 상단은 원형이다. 비례나 안정감 그리고 미적 완성도를 높이기가 매우 어려운 기형이다. 그릇받침에는 두 줄의 양각 선을 둘러 밋밋함을 없애고 그 사이에 삼각형 구멍을 뚫었는데, 위로 긴 삼각형을 만들어 받침을 전체적으로 날씬하게 보이도록 배려했다. 때문에 그릇받침의 높이를 항아리보다 약간 낮게 만들고 그릇받침의 바닥 직경을 줄여 날씬함을 유지하되, 위태롭지 않고 안정감을 주기 위해 항아리의 몸체 직경과 아가리 직경 중간 크기로 바닥 직경을 만들었을 것으로 보인다. 적절한 높이의 그릇받침 때문에 한 조組로 구성된 항아리가 부각되면서 그 풍만함이 충분히 드러나게 하였다. 이 토기에는 그릇받침에 상하 두 줄의 선과 절제된 삼각형 구멍 외에는 어떤 문양이나 장식도 없다. 이런 단순함이 항아리와 그릇받침이라는 두 도형이 결합해서 표현해내는 조형성을 배가시키고 있다.

백제 토기의 표면은 태토 본래의 질감을 그대로 살리기 위해 무늬를 두지 않는가 하면, 때론 가는 붓과 같은 미세하고 자잘한 선으로 쓸어내린 듯한 표면을 이루기도 한다. 승석문繩蓆文을 전면에 뒤덮거나 격자무늬, 평행무늬, 사격자무늬, 사선무늬 등을 적절히 배치하되, 요란하지 않은 것이 백제 토기의 문양이다. 이러한 무늬 새김은 매우 절제된 것이다. 그리고 바로 이것이 백제인들의 미적 취향이라 할 수 있다. 신라나 가야 토기에서 보이는 요란한 장식과 무늬, 그리고 이상한 기형器形의 이형 토기들을 백제 지역에서는 거의 찾

토기항아리와 그릇받침. 논산 신흥리 출토.
5-6세기. 높이 60cm. 국립부여박물관.

토기골호. 부여 신암리 출토. 7세기. 높이 20cm.
국립부여박물관.

아볼 수 없다. 문양은 절제되고, 기형은 과장되지 않으면서 간결하고 소박하
며 부드러운 것이 백제 토기의 특징이다. 이런 유물로서 부여 지역 백제 고분
에서 나온 골호骨壺들을 예로 들 수 있다.

부여 신암리 고분에서 출토된 골호는 합盒 형식으로, 바닥은 낮은 원형 굽
이고, 뚜껑에는 보주형寶珠形 손잡이가 있다. 태토는 바탕이 치밀하고 곱다.
색깔은 토기임에도 불구하고 백색에 가깝다. 골호가 주는 전체적인 느낌은
한마디로 원만圓滿함이다. 뚜껑에서 흘러내리는 부드러운 곡선과 포용성있
고 풍만한 몸체의 여유로움이 골호에 담겨 있다. 골호의 형태에 나타난 선은
극도로 세련된 것이다. 골호의 선은 정교한데, 특히 몸체와 뚜껑이 합해져서
이루는 선은, 만들 때 하나로 성형해서 칼로 돌려 자른 것과 같은 착각을 불
러일으킬 만큼 완벽하다. 골호의 굽을 표현하는 방법도 여러 가지가 가능하
다. 이 골호를 만든 장인은 밖으로 약간 외반外反시켜서 전체적으로 용기의
아랫부분을 안정적으로 받쳐 주는 효과를 도모하였다. 그리고 골호의 보주

형 손잡이의 끝부분을 약간 길게 뽑아서 그 부분을 강조하면서, 전체 기형의 원만한 이미지에 변화를 주고 있다. 손잡이는 아주 부드러우면서 세련된 형태의 곡선이다. 신라, 가야, 그리고 통일신라 토기에 나타나는 보주형 손잡이들이 일반적으로 경직되어 있고 번거로운 데 비한다면, 백제 토기에는 앞에 말한 특성이 분명히 드러난다.

한반도에서는 백제가 석탑을 최초로 창안했다. 그 초창기 석탑 중의 하나인 정림사지 오층석탑은 안정적이고 내재적인 아름다움도 대단해서 백제 석탑을 대변하고 있다. 정림사지 오층석탑이 우리의 시선을 즉각적으로 끄는 부분은 옥개석屋蓋石이다. 전체적으로 모든 모서리각이 삭제되었다. 또한 옥개석은 완만한 비탈의 기울기로 매우 온아溫雅한 평탄면을 가지고 있고 처마도 거의 수평으로 뻗어 있는데, 다만 끝나는 곳에 근소한 반전反轉을 보이면서 강력한 평면장력을 형성하여 저력이 있는 근골筋骨의 굳셈을 표현하였다.[21] 옥개석이 이렇게 석탑의 전체적인 이미지를 형성하는 데 중요한 비중을 차지하고 있다. 정림사지 오층석탑의 옥개석에는 여성적인 부드럽고 온아한 요소와 남성적인 굳세고 장중한 요소가 혼합되어 녹아 있다. 그래서 안으로는 강한 힘을 가지고 있으면서도 밖으로는 매우 부드럽게 드러난다.

동위척東魏尺이 사용된 정림사지 오층석탑에는 또한 내밀한 비례의 아름다움이 숨어 있음이 밝혀졌다.[22] 정림사지 오층석탑은 목탑을 번안하여 석탑을 만드는 데 따르는 여러 가지 난점과 제약이 있었을 것이다. 이를테면, 정림사 석탑을 목탑과 같이 하부를 낮게 만들었을 경우, 그 하부는 매우 낮고 왜소해 보이면서 전체적으로 둔중鈍重하게 보일 수 있으므로, 일층을 특히 크게 설정하고 나머지 이층 이상은 등차等差 체감遞減함으로써 목탑의 수법을 계승하였으며, 돌의 무게 때문에 목탑과 같이 옥개석을 길게 뺄 수 없으므로 그 대신 탑신塔身 폭을 크게 체감시켜 그러한 난점을 보완했다.[23] 백제 장인들은 이런 고도의 시각적 비례를 담아 석탑 조영을 시도했고, 초창草創 단계에서 돌이라는 소재의 제한성을 극복하였다. 그리하여 석재가 주는 영구성에 기본적 구

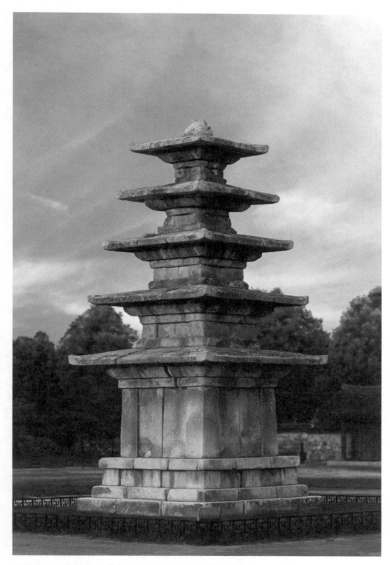

정림사지 오층석탑. 6세기. 높이 833cm. 충남 부여 동남리.

조의 강력한 힘과 세부적인 표현의 부드러움을 조화시켜 백제 석탑을 대표하는 정림사지 오층석탑을 창조하기에 이른 것이다.

불상은 석탑과 함께 불교미술의 꽃이라 할 수 있다. 석재로 된 백제의 대표적인 불상은 단연 서산마애삼존불瑞山磨崖三尊佛이다. 주불主佛은 동그란 얼굴에 볼과 턱에 살이 통통하고, 코와 입술은 도톰하여 전체적으로 후덕한 인상을 강조하였다. 손과 발에도 살이 많이 붙었으며, 키가 크지 않고 목도 짧아 단아한 모습이다. 광배光背의 연화문蓮華文은 부드럽고 화염문火焰文은 유려하다. U자 형태로 흘러내린 앞면의 옷 주름 선도 지나치게 매끄럽지 않으면서 부드럽다. 입가에는 커다란 미소를 띠었고, 크게 뜬 두 눈에는 눈웃음이 어려 있다. 좌우의 두 협시보살 모두 쾌활한 웃음을 띠었다. 백제 불상에 나타난 이른바 고졸古拙의 미소는 백제 불상을 상징하는 요소로서 '백제의 미소'라 불리고 있다.[24]

부여 규암면 출토 금동관음보살입상金銅觀音菩薩立像은 서산마애삼존불과는 또 다른 분위기의 불상이다. 얼굴은 통통하고 복스러우면서도 갸름하며, 입과 코는 작고, 두 눈을 가늘게 뜨고 있으며, 입가에는 미소가 가득하다. 이 보살상은 몇 가지 특징을 보인다. 우선 영락瓔珞, 천의天衣와 같은 시각적으로 뚜렷한 이미지를 주는 장식들이 부각되고, 신체의 노출이 강조된 점이다. 날씬한 몸매에 배를 내밀고 두 발도 가지런하지 않는 등 포즈에 변화와 운동성을 보이고 있다. 이런 특징들은 백제의 불상이 새로운 단계로 나아가고 있음을 보여 주는 사례이다. 그것은 좀 더 우아하고 좀 더 세련된 세계이다. 어깨는 거의 없어지고, 상체는 가늘고 날씬하게 되며, 몸체가 전체적으로 길어지는 단계로 나아가려는 과정이라고 할 수 있다.

그동안 지하에 묻혀 있다가 발굴된 백제금동대향로 또한 백제미술의 전체를 대변하고 있다.(p.61의 도판 참조) 아울러 한국 고대문화를 상징하는 존재이기도 하다. 대향로의 구도를 보면, 용이 있는 밑부분은 전체적으로 삼각형의 구도이고 몸체는 원형이다. 삼각형 위에 원이 위치한 구도는 앞서 살펴

서산마애삼존불. 7세기 전반. 높이 280cm. 충남 서산 용현리.(왼쪽)
금동관음보살입상. 부여 규암면 출토. 7세기 전반. 높이 21.1cm. 국립중앙박물관.(오른쪽)

본 백제 그릇받침과 항아리와 같은 토기 기형의 그것과 같다. 백제에서는 이런 독특한 구도 표현의 전통이 존재했다고 볼 수도 있다. 그런데 이런 구도는 그만큼 세련된 기교가 필요하기 때문에 하나의 체계에서 조화와 안정을 얻기란 매우 어렵다. 대향로의 몸체는 둘로 구분되는데, 아랫부분은 부드러운 원형을 이루고, 윗부분은 삼각형 느낌이 나는 원형이다. 이것과 함께 몸체 한 가운데 두른 상하 두 개의 띠는 둥그런 원을 길게 보이는 효과와 함께 전체적으로 위로 상승하는 듯한 분위기를 낸다. 아래의 용이 삼각형 구도로 상승감을 자극하고, 위에 있는 봉황도 앞가슴을 곧추세우고 꼬리를 흩날리면서 비상하려 하고 있다. 몸체의 산세도 마치 불꽃처럼 타오르는 것 같다. 대향로의 세 부분에서 보이는 이러한 상승감의 복합은 강한 긴장을 유발한다. 게다가 용과 봉황이 지닌 유연함과 박력, 그리고 생동하는 연꽃과 산세의 표현이 어우러져 나타내는 강한 기氣와 부드러운 운韻이 백제금동대향로에 담겨 있다.

용과 봉황의 역동적인 표현은 그것을 만든 장인의 기교와 영감이 극점에 다다랐음을 말해 준다. 봉황만 하더라도 중국의 향로에 등장하는 것과 비교해서 비슷한 것을 찾아볼 수 없다. 백제금동대향로와 같이 장인의 완벽한 상상력이 동원된 포즈의 봉황을 찾아볼 수 없다. 봉황의 윤곽선은 유려하다. 부리를 바짝 당겨 가슴에 가까이 대면서 시작된 곡선은 둥그렇게 굽은 긴 목을 따라 진행되다가 다시 당당하게 내민 앞가슴으로 이어지면서 아래로 원을 그린다. 밑에 다다른 원은 거기에서 꼬리에 연결되면서 힘찬 곡선을 그리며 강하게 튀어 오르고, 이어서 약간 멈추는 듯 한 번 부드럽게 꺾여서 다시 피어오르듯 곡선을 그린다. 긴 꼬리의 양옆에는 네 군데에 잔 꼬리들이 삐져나와 이런 율동에 가세하고 있다. 대향로의 봉황이나 용은 인간이 상상해낼 수 있는 곡선의 운율韻律을 완벽하게 구상具象한 것이라 할 수 있다. 부분으로써 전체를 유추하듯이, 이 백제금동대향로는 백제의 예술과 문화가 당시 동아시아에서 극점에 이르렀음을 웅변하고 있다.

백제미 형성의 사회적 배경

백제 유물의 온화하고 우아하며 유연하고 부드러운 특성은 본질적으로 백제 사회를 반영하고 있다. 백제국의 출자出自는 유이민流移民 집단이어서 토착세력과 공존을 도모할 수밖에 없었고, 백제의 지리적 대외적 측면에서도 인적 구성의 다양성을 담보하고 있었다. 당시 동아시아의 지형을 보면, 중국에는 남북조가, 한반도에는 고구려·백제·신라가, 그리고 바다 동쪽에는 왜가 정립하고 있는 상황이다. 이런 전체적인 지형에서 관찰할 때 그 중심이 바로 백제였다. 백제는 정중앙에 위치하여, 사방으로 남북조, 고구려와 신라, 그리고 왜에 둘러싸여 있었다. 백제로서는 대외관계를 중시할 수밖에 없는 위치였기에 대외적인 개방성을 유지하지 않을 수 없었다. 그런 연유로 백제는 원래의 다양한 인적 구성의 기반 위에 주변국의 다양한 민民들이 혼재해 있었다.

(백제) 사람들에는 신라인, 고구려인, 왜인 등이 섞여 있는데, 또한 중국인
도 있다.[25]

　　백제의 이런 인적 구성은 타 문화에 대한 관대함과 포용성 없이는 존재할
수 없었을 것이다. 백제문화의 다양성은 당시 풍속에서도 살필 수 있다. 백제
의 언어는 일부 중국 고대의 진秦과 한韓의 말이 섞여 있기도 하나 대략 고구
려와 같고, 의복과 장식도 고구려와 같으며, 혼인의 예법은 중국과 대략 같았
다고 하는데, 왜倭의 영향으로 몸에 문신文身하는 사람들도 자못 많았다는 기
록이 있다.[26] 이런 문화적 성격은 다양성과 관대함, 포용성을 내포하면서 자
연히 개방적인 성격으로 나타나고, 더 나아가 의식이나 관념, 그리고 예술적
표현에 있어 유연함과 부드러움을 추구하게 되었다고 판단된다.[27]
　　백제가 여러 나라의 문화를 받아들였다고는 하지만, 가장 커다란 영향은
중국으로부터였다. 중국 육조六朝의 문물이 거의 시간적 격차 없이 즉시 백제
에 수입되었고 할 수 있다. 예컨대 무령왕릉에서 출토된 중국 백자가 그런 사
실을 증명하고 있다. 지금까지 밝혀진 바로는 중국 최고最古의 백자는 북제北
齊의 묘(575)에서 나온 도용陶俑으로 알려져 있는데, 백제 무령왕릉(525)의
백자잔은 중국 최초의 백자보다 무려 오십 년이나 앞선 것이고, 태토와 유약
을 비교했을 때 중국의 것은 회백색 연유鉛釉 계통의 백자유로서 진정한 의
미의 백자로까지는 발달하지 못한 당시 수준을 반영하고 있는 데 비해, 무령
왕릉의 백자는 백토 위에 상아색의 백자유를 입혀 발달된 면모를 보여 주었
다.[28] 이런 사실은 당시 백제에서 중국 문물을 얼마나 신속하게 수용했는가
를 짐작케 한다. 중국에서 가장 오래된 백자가 중국이 아닌 백제 무령왕릉에
있었다는 사실이나 무령왕릉의 재료와 구조도 전축塼築으로 남조의 예와 똑
같았다는 점, 그리고 공주 송산리 6호분에서는 '梁官瓦爲師矣'라 새긴 벽돌
이 출토된 예들로 미루어, 무령왕 어간의 백제에서는 중국 남조의 문물을 거
의 완벽하게 수용했다고 판단된다.

중국의 육조는 분열의 시대이자 혼란의 시대였다. 이러한 시대에 어울리는 정신으로서의 사상도 통일되지 않았다. 삼교三敎가 서로 넘나들면서 육조인의 의식과 관념을 지배했다. 사상들의 경계가 불분명해지면서 일부 대립이 있었지만, 전체적으로 서로 다른 사상에 대해 관대하고 유연하였다. 서로 섞이고 혼합되면서 매우 복합적이면서도 역동적인 문화를 생성한 것이 육조시대였다.[29] 그리고 새로운 인간관, 자연관, 우주관을 형성하게 되었다. 이러한 흐름은 인간 의식의 확장을 의미한다. 더욱이 육조시대에는 이러한 삼교三敎의 미의식이 교착交錯되고 착종錯綜되면서 독특한 미감을 형성하였다. 문학에서 육조시대를 대표하는 최고의 인물로 도연명陶淵明(365-427)을 들 수 있다. 도연명이 높이 평가받는 것은 그의 시가 진솔하면서도 유가와 도가의 아雅가 요구하는 평담한 분위기를 연출했다는 점인데, 불교적인 작품들과 비교했을 때 후대 선종禪宗 사상의 영향을 받은 작품들이 철저히 자기를 무화無化하고 있는 데 비해, 도연명의 작품은 인간미가 묻어나는 평화로운 자기를 그려내고 있다.[30] 도연명의 문학은 육조시대의 사상과 예술을 가장 극명하게 대표하는 상징성을 띠고 있다.

육조문화를 끊임없이 수혈했던 백제는 그 예술적 특성에서도 상당한 영향을 받았다. 그에 따라 미의식과 미감 또한 자연스럽게 육조의 영향을 받았다. 육조예술의 온아함은 백제예술에 기여하고 자극을 주었음이 분명하다. 무령왕릉에서 보이는 바로는 백제가 육조의 문물을 완벽하게 수용한 것을 짐작할 수 있다. 그런데 무령왕과 성왕에 이어 왕위에 오른 위덕왕대威德王代에 육조는 그 막을 내리고 수隋가 분열의 시대를 통일한다. 이후 백제가 멸망할 때까지 수와 당은 칠십 년이라는 그리 길지 않은 기간 동안 백제와 함께했다. 수와 당이 자기 고유의 문화를 형성하기에는 너무나 짧은 기간이었고, 통일 전쟁의 회오리 속에 긴박하게 전개되던 동아시아 국제정세의 여건 아래에서 백제와 중국 제국諸國과의 관계는 정치적인 면에 치중할 수밖에 없었다. 이런 점에서 백제는 육조문화를 계승하여 상당한 수준에 오른 상황에서 독자적인

문화를 창조해 나가게 되었다.

백제와 같이 당시 육조와 밀접한 문화적 관계를 맺고 있었던 나라로서는, 동아시아 세계의 일원으로서 그 구조와 체계 속에서 공유할 수밖에 없는 관념과 이념 그리고 척도가 존재했을 것이다. 육조문화의 수용과 계승이라고 하지만, 육조와 백제는 그 풍토적 역사적 문화적 전통이 다르다. 백제는 자기의 고유한 문화적 전통 위에 불교 이념을 수용하였다. 불교는 백제인들의 정신세계에서 가장 중요하고 많은 부분을 차지하고 있었다. 따라서 백제인의 아름다움에 대한 감각이나 의식, 그리고 정서와 척도 또한 불교를 기반으로 하지 않을 수 없었다.

사비시대 백제에서 불교신앙의 정도는 대단했다. 예컨대, 법왕法王(재위 599-600)은 불교의 계율을 국가의 법령으로 삼았다.[31] 법왕에 이어 왕위에 오른 무왕武王(재위 600-641)은 거대한 미륵사彌勒寺와 장려한 왕흥사王興寺를 국가적인 사업으로 창건하여 하나의 불국토를 이루고자 했다. 『삼국유사』에 전하는 서동설화薯童說話는 사찰연기와 불교적 상징이 담긴 설화로서, 거기에는 백제인의 신앙과 심성이 녹아 있다. 미천한 서동이 신라의 선화공주를 아내로 맞이하고, 왕위에 올라 거대한 미륵사를 창건하는 공덕을 이룬다. 서동설화는 이루기 어려운 꿈과 같은 이야기이다. 그러나 거기에는 어떤 심각한 대립이나 갈등, 고난이나 집념도 없다. 서동의 꿈은 실현되고, 그 과정 또한 막힘이 없이 술술 풀어져 나간다. 서동설화의 서사 구조는 백제사회가 그만큼 유연하고 개방적임을 시사하며, 서동으로 대표되는 백제인의 긍정적이고 낙천적이며 명랑한 정서를 상징한다. 그리고 이런 백제인의 심성과 정서가 불교와 결합하면서 깊은 신앙심으로 발전해 간다. 『삼국유사』 '남부여 전백제 북부여'조에 무왕이 백마강 건너편에 왕흥사를 짓고 매번 배를 타고 건너가기 전에 강안江岸의 바위 위에서 부처를 향해 절을 하니 그 돌이 저절로 따뜻해졌으므로 구들돌이라 했다는 전설이 있다. 이 이야기는 전형적인 감응설화感應說話이다. 그것은 부처에 대한 무왕의 마음이 간절하고 신

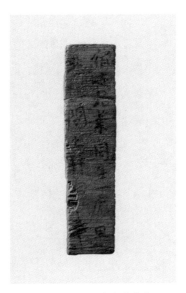

묵서명 목간. 부여 능산리 사지 출토.
6세기. 길이 12.7cm. 국립부여박물관.

앙심이 깊었음을 말해 주고 있다. 백제
인의 이러한 돈독한 신앙심을 토대로
수준 높은 불교 예술품이 탄생한 것이
다.

백제시대의 불교는 미륵신앙이 유행
하고,『열반경涅槃經』과『법화경法華經』
에 대한 신앙과 이해가 깊었다. 이 신앙
들의 주된 사상을 통해서도 백제인의
정서를 살필 수 있다. 미래에 출현하는
미륵불을 염원함으로써 모든 사람이 제
도받는다는 것이 미륵신앙이고, 모든
사람에게 불성佛性이 있어 아무리 미천
한 인간이라 할지라도 성불할 수 있다
는 것이『열반경』의 핵심 사상이며,『법
화경』의 독송과 불탑 건립 공덕만으로도 성불할 수 있다는 것이『법화경』의
주된 사상이다. 이런 백제 불교는 지극히 타력적他力的인 신앙이다.[32] 이런 성
격의 불교는 개인의 이지적인 역량이나 고도의 철학적인 교리보다는 절대적
으로 깊은 신앙심을 전제로 한다.

다음은 6세기 중엽경으로 추정되는 부여 능산리 절터에서 발굴된 묵서명
墨書銘 목간木簡에 쓰인 글씨의 일부다.[33]

宿世結業　　　오랜 전생에 업業을 맺어
同生一處　　　한곳에 같이 태어났다

"오랜 전생에 업을 맺어 한곳에 같이 태어났다"는 이 목간의 글씨는 의미
심장하다. 그 의미는 상대방에 대한 깊은 인연을 나타낸 것이다. 또 그로 말

240

미암아 상대방에게 자비와 연민의 정을 품고 있음을 은근히 표현하고 있다. 백제인들의 불교 수용 이전의 세계관과 수용 이후의 세계관은 이 연기설緣起說에 의해 완전히 달라졌을 것이다. 그리고 현상에 대한 인식과 내세에 대한 관념에도 커다란 변화를 가져왔다고 생각된다. 목간의 이 짧은 문장에서 불교를 신앙하는 백제인의 의식을 엿볼 수 있다. 그 속에는 불교의 업業과 인연因緣 그리고 윤회輪廻 사상이 모두 포함되어 있다. 무수한 전생, 무수한 업, 무수한 인연을 거쳐, 이 넓은 우주, 이 많은 생물, 이 많은 인간들 가운데 나와 상대방이 한곳에 태어났다는 것이니, 그 특별함이란 말로 이루 표현하기 어렵다는 의미이다. 그리고 그러한 특별함을 통해 만난 상대방이기 때문에, 또한 그에 대해 느끼는 깊은 자비심慈悲心을 암시하고 있다. 능산리 출토 목간의 묵서명을 통해, 이런 심성과 정서 위에서 백제인의 예술작품이 형상화되었음을 짐작할 수 있다.

　백제인의 정서를 살필 수 있는 또 하나의 사료로서 중요한 가치를 지니는 다음의 사택지적비砂宅智積碑에 주목하고자 한다.

甲寅年正月九日	갑인년 정월 구일에
奈祇城砂宅智積	나지성 사택지적은
慷身日之易往	몸이 나날이 쉬이 감을 한탄하고
慨體月之難還	몸이 다달이 쉬이 돌아오기 어려움을 슬퍼하여
穿金以建珍堂	금金을 뚫어 진귀한 당堂을 세우고
鑿玉以立寶塔	옥玉을 깎아 보배로운 탑塔을 세우니
巍巍慈容	우뚝 솟은 자애로운 모습은
吐神光以送雲	신비로운 빛을 토하여 구름을 움직이고
峨峨悲貌	높이 솟은 자비로운 모습은
含聖明以○○	성스러운 밝음을 머금어 ○○하도다.

사택지적이라는 인물은 이 비문에서 자신의 원당願堂으로서 절을 세우면서 그 이유를 말하고 있다. "몸이 나날이 쉬이 감을 한탄하고, 몸이 다달이 쉬이 돌아오기 어려움을 슬퍼하여" 절을 건립하고자 한 것이다. 인생의 짧음과 무상無常함을 절감하면서, 이승에서의 집착을 버리고 불법에 귀의하여 공덕을 쌓고자 하는 뜻이다. 이러한 사택지적비문의 내용과 능산리 출토 목간의 묵서명을 조합한다면, 백제인의 과거, 현재, 미래에 대한 의식과 관념을 복원해낼 수 있을 것이다. "오랜 전생에 업을 맺어 한곳에 같이 태어났으며, 몸이 나날이 다달이 쉬이 가고 돌아오지 아니함을 한탄하고 슬퍼하여 당탑을 세우니, 이승의 공덕으로 내세에 구원을 얻어 해탈을 바란다." 이렇게 목간과 사택지적비에 나타난 바는, 백제인들이 불교적 세계관에 깊이 세례를 받고, 모든 현상을 그런 인식의 바탕에서 설명하려 하고 있다는 사실을 증거한다.

사택지적비문에는 인생에 대한 허무감과 무상함이 배어 있다. 사택지적이 나이 들어 뒤돌아보니 지난 세월이 어느덧 너무 빨리 지나가 탄식밖에 나오지 않고, 이제 얼마 남지 않은 세월을 생각하니 지난 세월을 돌이킬 수도 없어 슬퍼하고 있다. 이때 느끼는 허무함과 무상함은 그 어떤 것으로도 바꿀 수 없으니, 지금까지 품었던 모든 욕심과 집착의 허망함을 다 버리고 오로지 불법에 귀의한다는 뜻이다.[34] 이런 사택지적비가 시사하는 바는 인생에 대한 관조와 체념 그리고 달관이다. 지난날 품었던 욕심과 집착은 한낱 부질없는 허상에 불과할 뿐이니, 또 다른 차원의 불법의 세계로 나아가고자 하는 깨달음을 담고 있다. 따라서 그것은 예토穢土에 대한 초월이다. 그리고 초월의 경지에서 바라보는 인간세에 대한 따뜻한 시선이 담겨 있다. 이러한 백제인의 심성과 정서가 예술적 표현으로 승화되었다고 할 수 있다. 오늘날 남아 전해오는 유물들이 그것을 말해 주고 있다.

백제미의 성격

백제 미술품은 온화함, 우아함, 유연함, 부드러움과 같은 특성을 지니고 있다. 능산리 묵서명 목간의 따뜻한 인간적 자비심과 사택지적비문의 욕심과 집착을 떠난 달관 의지에서 그러한 특성들을 느끼게 한다. 여기에서는 백제미의 성격을 규정하고 아우를 수 있는 어떤 핵심적인 개념에 접근하고자 한다.

온화함, 아윤함, 온아함, 명랑함, 경쾌함, 평화로움, 여성적, 율동적, 우아함, 부드러움, 온유함, 순후함, 다정스러움 등의 단어들은 대립되는 것이 아니라 서로 넘나든다. 따라서 하나의 백제미라는 개념으로 포괄할 수 있다고 본다. 예컨대, 온아함, 명랑함, 온유함, 순후함, 평화로움, 부드러움과 같은 단어들은 온화溫和함이란 개념으로 포괄할 수 있다. 그리고 아윤함, 경쾌함, 여성적, 율동적과 같은 단어들은 우아優雅함이란 개념의 범주로 묶을 수 있다. 이렇게 백제미는 온화함과 우아함이라는 개념으로 추출, 통합될 수 있다. 이러한 온화와 우아 가운데 백제미의 특성에 합당하면서 보다 중심이 되는 한자를 하나씩 골라 본다면, 온溫과 아雅를 선택할 수 있다.

온溫이란 사전적 의미로 따뜻하다는 것을 말한다. 그리고 따뜻하다는 것은 점점 뜨거워진다는 뜻으로, 찬 것과 뜨거운 것의 중간이다. 따라서 온溫에는 어느 한 극단에 치우치지 않는다는 중도中道와 중용中庸의 의미가 담겨 있다. 그리고 온溫에는 부드럽다거나 도탑다는 뜻과 관대하고 넉넉하다는 뜻이 함께 포함되어 있다.[35] 이런 것들을 종합해 보면 어느 한곳에 치우치지 않으면서 여유롭고 넉넉하다는 뜻이 된다. 이런 상태에서는 모순과 대립, 갈등과 차별이 존재하는 대신 서로 균형과 조화를 이룬다.

아雅에도 여러 가지 뜻이 내포되어 있다. 고상하고 아름답다는 뜻이 있고, 옳고 바르다는 뜻도 있다. 고상하다는 말은 높다는 뜻으로 낮음을 전제로 하는 상대적인 말이다. 흔히 쓰는 아속雅俗이라는 단어가 우아함과 속됨, 지배

층과 피지배층의 정서를 표현하는 대립적인 용어라는 점에서 그것을 알 수 있다. 아름답다는 미美도 추醜와 대립되며, 옳고 바르다는 정의도 불의와 강하게 대립되는 용어이다. 그래서 이 아雅는 대척점에 있는 가치를 부정하고 높거나 이상적인 가치 개념을 지향하는 심미적 느낌을 가진다. 그리고 거기에는 대척점에 있는 가치를 부정함으로써 얻는 효과가 존재하기 때문에 그것을 추구하려는 것이다. 예컨대 사회나 국가나 종교에서 비루하고 바르지 않다고 하는 것을 규제하고 제거함으로써 체제를 공고히 하거나 높은 정신적 차원으로 나아가게 하고자 하는 의도가 담겨 있기 때문에, 거기에는 사회적 가치관이 개입되어 있다.[36] 이것이 아雅의 속성이다.

지금까지 백제미술의 특성이라 정의했던 많은 단어들이 온溫과 아雅 두 글자로 포섭될 수 있음을 살펴보았다. 결론적으로 백제미술의 특성을 이 두 글자의 결합으로 이루어진 온아溫雅함이라 규정한다. 온과 아 두 글자는 어느 면에서는 겹치고 넘나드는 의미를 가지고 있다. 때문에 둘이 결합하여 하나의 의미를 형성하는 데 무리가 없다. 또한 두 글자가 구분되기도 하여, 한 글자로는 부족한 의미를 서로 보완하는 개념으로 사용될 수 있다.

온아함은 백제 미술품의 특성이다. 와당의 연화문은 넓고 도톰하며, 부드러운 가운데 후덕하고, 넉넉한 가운데 은근한 멋을 풍긴다. 토기항아리와 골호는 부드러운 곡선과 포용성있고 풍만한 몸체를 이룬다. 정림사지 오층석탑의 옥개석은 모서리각이 삭제되고 완만한 비탈의 기울기로 매우 온아한 평탄면을 이루는 가운데, 처마는 수평으로 뻗어 나가다 그 끝나는 곳에 근소한 반전을 통해 근골의 굳셈을 표현하였다. 이런 요소들은 여성적인 부드러움과 남성적인 장중함이 혼합되어 안으로는 강한 힘을 가지고 있으면서도 밖으로 매우 온아하게 드러나는 것이다. 서산마애삼존불상은 후덕함과 미소, 넉넉함과 여유로움, 그리고 인간적인 따뜻함이 넘쳐흐른다. 백제금동대향로는 용과 봉황의 힘과 기백이 전체적인 긴장을 조성하는 가운데, 조형적선의 운율이 주는 유려함이 조화를 이루면서 기운생동氣韻生動의 아름다움이

담겨 있다.

온아미를 서양적인 의미의 미적 범주에 대입한다면 우아미優雅美에 해당한다. 우아미는 그 구조 내에 대립과 갈등이 존재하지 않고 서로 조화를 이루는 속성이 있다. 그래서 백제 유물을 통해 너그러움이나 넉넉함과 같은 분위기를 느낄 수 있는 것이다. 그리고 이런 분위기에서 비롯되는 평화로움은 대립과 갈등이 없는 조화로운 상태의 느낌이기도 하다. 이렇듯 기분의 측면에서 보았을 때, 우아미에는 명랑성이 하나의 속성이다. 그리고 이 명랑성은 율동성과 연관되어 표현된다. 이렇게 우아미에 내재하는 속성들은 백제 유물에 나타나는 특성들과 잘 어울린다. 따라서 서양적 의미에서의 백제미의 미적 범주는 우아미이다.

그러나 우아미로 백제미를 범주화할 수는 있어도, 백제 미술품에 나타나는 특성을 우아라는 개념으로 모두 설명할 수 없는 부분이 존재하는 것도 사실이다. 앞서 살핀 대로 백제 미술품의 미적 특성은 온아함이다. 이 온아와 우아에는 미세한 차이가 존재한다. 사전적 의미에서 우아優雅의 우優라는 글자 또한 넉넉하다, 후하다, 조화롭다는 뜻과 뛰어나다는 뜻이 담겨 있다. 그런데 이 우優는 온溫이 가지고 있는 따뜻함, 온유함, 부드러움과 같은 의미가 없다. 우優는 우열優劣의 뜻이 담겨서 분열의 개념이며, 온溫은 중용中庸의 뜻이 담겨 있는 통합의 개념이다. 그래서 우아함으로는 백제 미술품에 담긴 그런 온아함의 특성을 모두 설명해내는 데 부족한 부분이 있다.

여기에서 백제의 불교 미술품에 나타나는 또 다른 미적 특성을 추가하고자 한다. 불교라는 종교가 표방하는 초월적 신성神聖은 인간이 추구하는 궁극적 절대적인 존재로서 숭고함을 지닌다. 따라서 그 숭고함이 미적으로 표현될 때 그 미는 숭고미崇高美가 된다. 백제 불상과 같은 미술품에 숭고미가 담겨 있고, 또 그것을 제작한 장인도 당연히 그것을 추구했을 것이다. 그 대표적인 한 예로 국보 제83호 금동반가사유상을 살펴볼 수 있다.

금동반가사유상은 인간의 숭고한 정신을 이상적 전형으로 창조한 것이다.

그것은 인간의 영혼과 기술이 도달할 수 있는 극점으로서 국가와 시대를 초월하는 걸작이다. 이 명품을 어느 나라에서 제작했는가에 대해서는 논란이 거듭되어 왔다. 그렇지만, 당시 동아시아 문화 속에서 백제가 도달한 수준과 특성으로 미루어 볼 때, 이 작품은 백제가 아니면 만들기 어렵다는 논증에 설득력이 있다.[37] 금동반가사유상은 분명 당시 동아시아 예술이 도달한 절정이었다. 거기에 담긴 숭고함과 우아함은 당시 백제미의 성격을 보여 준다. 거기에는 사유의 정밀靜謐한 순간적 표현이 있다. 거기에 알 수 없는 염화시중拈華示衆의 미소가 결합되면서 인간 정신이 다다를 수 있는 최고의 경지를 연출한 것이다. 그것은 숭고함이다. 그 숭고함에는 극도의 세련된 인체 표현과 인간이면서도 인간을 초월한 것이기에 감히 접근하기 어려운 부분이 있다.

그런데 이 반가사유상에는 숭고함 외에 또 다른 면모가 숨겨져 있다. 그것은 입가에 머금은 자비심의 불가사의한 미소다. 그 미소는 인간적 따뜻함과 온아함을 내포하고 있다. 그래서 이 반가사유상은 범접하기 어려운 초월적 존재이면서 따뜻한 체온이 느껴지는 친근한 인간적 존재로서의 양면성을 지니고 있다. 여기에서 숭고미와 우아미가 서로 만나 접점을 이룬다. 서로 결합되어 혼융 상태를 이룬 것이다. 숭고미는 초월자의 신화나 영웅의 전설에서 표현되는 것이기에 비인간적이다. 때문에 숭고미는 우아미보다 평범한 인간들에게 미적 쾌감이나 감동을 주기가 더 어렵다. 그런데 백제 최고 미술품의 반열에 위치한 이 금동반가사유상은 숭고함을 보유하면서도 인간적 우아함이 더욱 강조되고 있다. 그리고 그 상승 작용은 인간이 느낄 수 있는 미적 쾌감을 절정의 경지에까지 끌어올리고 있다.

백제 미술품에 있어서 숭고미와 우아미의 결합은 당시 불교의 사상적 분위기를 말해 준다. 백제 불교는 개인의 이지적인 역량이나 고도의 철학적인 교리를 특별히 강조하지 않았다. 그것은 독송讀誦이나 조탑공덕造塔功德에 의한 구원을 희구하는 지극히 타력적他力的인 신앙이었다. 이런 백제 불교에서는 신분이나 지식의 높고 낮음을 떠나 신앙심과 공덕만으로 누구나 구원과

국보 제83호 금동반가사유상. 7세기. 높이 90.9cm. 국립중앙박물관.

해탈을 얻을 수 있는 길이 열려 있다. 소수만을 위한 고차원적인 것이 아니라, 매우 보편적이고 대중적이면서 인간적인 불교였다. 따라서 그러한 신앙층이 예배 대상으로 삼았던 불교 미술품에 나타난 미는, 인간이 범접할 수 없는 숭고함은 약화되고 그 대신 따뜻한 시선의 인간적인 우아함이 더 강조된다는 사실이다. 여기에서 인간적 우아함이란 더 엄밀하게 말해서 온아함이다. 이와 관련하여 '백제의 미소'를 띤 불상을 비종교적인 종교 조각이라고 할 만큼 인간적이라고 평가한 김원용의 지적[38]을 다시 되새겨 볼 필요가 있다.

맺음말

이 글은 백제 역사와 예술에 대한 미학적 접근이다. 그동안 백제미에 대한 체계적인 연구는 없었다. 그래서 단편적 주장과 한국미 전체와 관련하여 언급된 주장들을 연구사론으로 정리하면서 분석했다. 이러한 연구를 통해 우선 한두 개의 단어로 한국사 전 시대를 통관하는 미를 규정하는 작업의 부적절함이 지적되면서, 백제미 특유의 개성을 찾고자 한 것이다. 그리고 백제 미술품의 특성을 온화함, 아윤함, 온아함, 명랑함, 경쾌함, 평화로움, 여성적, 율동적, 우아함, 부드러움, 온유함, 순후함, 다정스러움 등의 단어로 정리하였다.

　백제미에 대한 이런 성격들은 서로 대립되는 것이 아니라, 넘나들거나 포괄할 수 있는 개념이다. 그래서 오늘날 남아 있는 연화문와당, 토기항아리, 정림사지 오층석탑, 서산마애삼존불, 부여 규암면 출토 금동관음보살입상, 국보 제83호 금동반가사유상, 백제금동대향로 등의 유물들에 나타난 미적 특성을 분석 추출하였다. 이런 유물들에는 온화함, 우아함, 부드러움 등이 일관되게 나타나며, 이러한 특성이 백제미의 주조를 이루고 있다. 백제미의 특성은 본질적으로 백제사회를 반영하고 있다. 백제국의 출자出自나 당시 동아시아의 지형을 보면, 백제로서는 대외관계를 중시하지 않을 수 없었고, 그것

은 문화적 개방성으로 나타났다. 이런 역사적 환경이 백제미의 성격 형성에 영향을 미쳤다고 할 수 있다.

백제는 중국 육조六朝와 긴밀한 문화적 교류를 가졌다. 중국예술의 역사에서 커다란 전환기를 이룬 육조문화를 끊임없이 수혈했던 백제로서는 그 예술적 특성에서도 상당한 영향을 받았다. 무령왕릉에서 보이는 것처럼 백제가 육조의 문물을 완벽하게 수용한 것을 짐작할 수 있다. 중국은 수隋와 당唐이 통일전쟁의 와중에 독자적인 문화를 아직 형성하지 못한 가운데, 사비 천도 이후의 백제는 육조문화를 계승하고 더욱 발전시켜 독자적인 문화를 창조하였다.

불교는 백제사회에 커다란 영향을 미쳤다. 따라서 백제인의 미의식도 불교적일 수밖에 없었다. 『삼국유사』에 전하는 서동설화薯童說話와 구들돌 감응설화感應說話, 그리고 무수한 불교 미술품과 미륵, 『열반경』 『법화경』 신앙은 백제인의 미의식의 면모를 보여 주는 중요한 예들이다. 그리고 부여 능산리 출토 묵서명 목간과 사택지적비문은 백제인의 심성과 정서를 여실히 보여 주고 있다. 백제인들은 주위 인간에 대한 특별한 인연을 깨닫고 깊은 연민의 자비심을 품는가 하면, 인생의 허무함과 무상함을 절감하면서 관조와 체념을 통해 달관과 초월을 지향했다. 이러한 정서가 예술적 표현으로 승화되고, 미적 특성으로 나타났다고 할 수 있다.

백제미의 특성에 합당하면서 보다 중심이 되는 한자로 온溫과 아雅를 선택할 수 있었다. 온溫은 어느 한 극단에 치우치지 않는다는 중도中道와 중용中庸의 의미도 담겨 있으며, 부드럽다거나 도탑다는 뜻과 관대하고 넉넉하다는 뜻을 함께 포함하고 있다. 이런 상태에서는 모순과 대립, 갈등과 차별이 존재하지 않고 서로 균형과 조화를 이룬다. 아雅에는 고상하고 아름답다는 뜻이 있고, 옳고 바르다는 뜻도 있다. 그리고 아雅는 대척점에 있는 가치를 부정하고 높거나 이상적인 가치 개념을 지향하는 심미적 속성을 지닌다. 그래서 사회나 국가나 종교에서 체제를 공고히 하거나 높은 정신적 차원으로 나아가

게 하고자 하는 의도가 담겨 있기 때문에, 거기에는 사회적 가치관이 개입되어 있다. 백제미는 이러한 온과 아의 특성으로 설명될 수 있으며, 그것을 결합한 온아미溫雅美로 성격을 규정할 수 있다. 온아미에 내재하는 속성들은 너그러움과 넉넉함에서 비롯되는 평화로움으로 드러나고, 또 대립과 갈등이 없는 조화로운 상태를 이루면서 명랑성이나 율동성으로 확장되어 표현되기도 한다. 온아미를 서양적인 의미의 미적 범주에 대입시킨다면, 미세한 개념적 차이가 있지만 우아미優雅美에 해당된다고 할 수 있다.

백제 불교의 성격도 미적 범주의 형성에 영향을 미쳤다. 불교라는 종교가 표방하는 초월적 신성神聖의 숭고함이 우아함과 결합하면서 백제예술의 새로운 경지를 창조하였다. 그 대표적인 예인 국보 제83호 금동반가사유상은 범접하기 어려운 초월적 존재이자 따뜻한 체온이 느껴지는 친근한 인간적 존재로서의 양면성을 지니고 있다. 이 금동반가사유상은 숭고함을 보유하면서도 인간적인 우아함을 더욱 강조함으로써 그 상승 작용에 의해 인간이 느낄 수 있는 쾌감을 최고의 경지까지 끌어올리고 있다.

백제 미술품에 있어서 숭고미와 우아미의 결합은 당시 불교의 사상적 분위기를 말해준다. 백제 불교는 지극히 타력적他力的인 신앙이었다. 그러한 신앙층이 예배 대상으로 삼았던 불교 미술품에 나타난 미는, 인간이 범접하기 어려운 숭고함은 약화되고, 그 대신 따뜻한 시선의 인간적인 우아함이 더 강조되었다. 이것 또한 백제미의 성격을 드러내는 한 단면이다.

주註

백제 칠지도의 상징

1. 칠지도에 대한 연구사는 다음의 저서와 논문에 잘 정리되어 있다.

 宮崎市定,『謎の七支刀―五世紀の東アジアと日本』, 東京: 中央公論社, 1983.

 연민수,「칠지도명문의 재검토」『고대한일관계사』, 혜안, 1998.

 吉田晶,『七支刀の謎を解く―四世紀後半の百済と倭』, 東京: 新日本出版社, 2001.

 張八鉉,「金石文に見る四世紀から六世紀頃の日韓關係」, 京都: 立命館大學校 博士學位論文, 2001.

2. 鈴木勉 外 編,『復元七支刀』, 東京: 雄山閣, 2006, pp.1-35.

3. '태시泰始'설을 주장하는 학자는 스가 마사토모菅政友, 다카하시 겐지高橋健自 등이며, '태초泰初'설은 호시노 히사시星野恒, 기다 사다키치喜田貞吉, 오바 쓰네오大場常雄 등이고, '태화泰和'설은 후쿠야마 도시오福山敏男, 가야모토 모리토榧本杜人, 구리하라 도모노부栗原朋信, 무라야마 마사오村山正雄, 니시야마 나가오西山長男 등이 주장했다.

4. 李丙燾,「百濟七支刀考」『震檀學報』第38號, 震檀學會, 1974.

 그 근거로 백제에서는 중국 연호를 사용했다는 증거가 발견되지 않았다는 것이다. 그리고 백제에서는 칠지도를 보내기 삼 년 전에 마한馬韓을 완전히 통합한 의의있는 해였기에, 특히 이해에 새로 연호를 세웠을 것으로 보아야 한다는 역사적 배경도 부연했다.

5. 栗原朋信,「七支刀銘文についての一解釋」『論集日本文化の起源』2, 東京: 平凡社, 1971.

6. 村山正雄,「七支刀銘字一考」『旗田巍先生古稀記念 朝鮮歷史論集』上, 東京: 龍漢書舍, 1979, pp.135-158.

7. 鈴木勉,「七支刀て見る東アジアの外交と鐵」『復元七支刀』, 東京: 雄山閣, 2006, p.208.

8. 『日本書紀』卷9, '神功皇后 52年'. "五十二年 秋九月丁卯朔丙子 久氏等從千熊長彥詣之 則獻七枝刀一口七子鏡一面 及種種重寶 仍啓曰 臣國以西有水 源出自谷那鐵山 其邈七日行之不及 當飮是水 便取是山鐵 以永奉聖朝 乃謂孫枕流王曰 今我所通海東貴國是天所啓 是以垂天恩 割海西而賜我 由是國基永固 汝當善脩和好 聚斂土物 奉貢不絶 雖死何恨 自是後每年相續朝貢焉 五十五年 百濟肖古王薨 五十六年 百濟王子貴須立爲王."

9. 이 부분에 대한 해독은 전체 문장의 맥락 속에서 파악해야 하기 때문에, 이어지는 '칠지도

의 성음론聖音論'에서 추가 설명을 하기로 하겠다.

10. 『古事記』中卷, '應神天皇'. "亦百濟國主照古王 以牡馬壹匹 牝馬壹匹 付阿知吉師以貢上 此阿知吉師者 阿直史等之祖 亦貢上橫刀及大鏡."

11. 『南史』卷42, 「列傳」32, '齊高帝諸子 上, 子雲'. "出爲東陽太守 百濟國使人至建鄴求書 逢子雲爲郡 維舟將發 使人於渚次候之 望船三十許步 行拜行前 子雲遣聞之 答曰 侍中尺牘之美 遠流海外 今日所求 唯在名迹 子雲乃爲停船三日 書三十紙與之 獲金貨數百萬."

12. 이성배, 「백제서예와 木簡의 書風」『百濟硏究』第40輯, 忠南大學校 百濟硏究所, 2004. p.241.

13. 鈴木勉, 「文字」『復元七支刀』, 東京: 雄山閣, 2006, p.92.

14. 원문은 주8을 참조.

15. 스즈키 쓰토무鈴木勉는 칠지도의 입체적인 몸체의 형태상 단조보다는 주조의 제작 기법이 사용되었을 것이라는 근거를 제시하였으며, 또 명문 바깥 윤곽의 외곽선이 주조했을 당시에는 직선이 아니었으나 상감하면서 직선으로 수정된 것을 예로 들어 주조설을 제기하였다.(鈴木勉, 「鍛造か鑄造か」『復元七支刀』, 東京: 雄山閣, 2006, pp.65-66)

16. 오태평원년오월반원방형대신수경吳太平元年五月半圓方形帶神獸鏡에 '백련청동百鍊淸同(銅)'이라 하였고, 도교의 『상청장생보감上淸長生寶鑑』에도 '백련신금百鍊神金'이라는 문구가 있다.(福永光司, 「道敎における劍と鏡—その思想の源流」『東方學報』第45冊, 京都: 京都大學人文科學硏究所, 1973. 9, p.82) 또 건안칠년명동향식신수경建安七年銘同向式神獸鏡에 '백련청동百湅靑同'이, 오황무원년명대치식신수경吳皇武元年銘對置式神獸鏡에 '백련명경百湅明鏡'이, 오적오원년경吳赤烏元年鏡에 '조작명경백련造作明鏡百練'이, 서진혜제원강원년명경西晋惠帝元康元年銘鏡에 '백련정동百湅正銅'이라는 문구가 각각 있다.(鈴木勉, 「七支刀から見える四世紀」『復元七支刀』, 東京: 雄山閣, 2006, p.183) 여기에서 백련百鍊은 정성들여 정교하게 만들었다는 상용구의 의미로 파악해야 하듯이, 칠지도의 명문 백련도 같은 뜻으로 보아야 할 것이다.

17. 李奎報, 『東國李相國集』卷3, 「古律詩」'東明王篇'. "母曰 汝父去時有遺言 語有藏物 七嶺七谷石上之松 能得此者 乃我之子也 類利自往山 搜求不得疲倦而還 類利聞堂柱有悲聲 其柱乃石上之松 木滯有七稜 類利自稱之曰 七嶺七谷者七稜也 石上松者柱也 起而就視之 柱上有孔 得毁劍一片大喜."
 『三國史記』卷13, 「高句麗本紀」, '琉璃明王 卽位年'. "母曰 汝父非常人也 不見容於國 逃歸南地 開國稱王 歸時謂予曰 汝若生男子 則言我遺物 藏在七稜石上松下 若能得此者 乃吾子也 類利聞之 乃往山谷 索之不得 倦而還 一旦在堂上 聞柱礎間若有聲 就而見之 礎石有七稜 乃搜於柱下 得斷劍一段."

18. 유리왕설화의 형태는 고구려 고유의 것이 아니라 동아시아에 널리 퍼져 있다. 이런 형태를 '석상송생검石上松生劍' 설화라고 하는데, 중국에는 『오월춘추吳越春秋』『수신기搜神

記』『열사전烈士傳』『오지기吳地記』등에 보이고, 한국에는『삼국사기』『동국이상국집』
에 나타난다. 여기에서 설화의 핵심어인 '석상石上'은 무기고武器庫를 의미하기 때문에
칠지도가 보관된 이소노카미신궁石上神宮은 무기의 신을 모신 장소라는 흥미로운 견해
가 있다.(淸田圭一,「石上松生劍傳承考」, 千田稔 編,『道敎と東アジア文化』, 京都: 國際日本
文化硏究センタ-, 2000. p.172, p.194)

19.『說文解字』.“七, 陽之正也.”

『管子』卷 3,「幼官」'尹知章注'.“火成數七 火氣舉 (…) 七亦火之成數.”

『周易』「繫辭」上, 第9章.“天七地八.”

『南齊書』卷11,「志」3, '樂'.“南方有火二土五 故數七.”

20.『周易』「繫辭」上, 第2章.“變化者 進退之象也 剛柔者 晝夜之象也.”

21.『周易』「繫辭」上, 第10章.“參伍以變 錯綜其數 通其變 遂成天地之文 極其數 遂定天下之象
非天下之至變 其孰能與於此.”

22. 金碩鎭,『대산주역강의』3권, 한길사, 1999, pp.33-34.

23. 鈴木勉,「七支刀から見える四世紀」『復元七支刀』, 東京: 雄山閣, 2006, p.185.

24.『晋書』卷9,「帝紀」9, '孝武帝' 11年 4月.“(…) 以百濟王世子餘暉爲使持節都督鎭東將軍百
濟王 (…).”

백제뿐만 아니라 왜에 대해서도 중국 사서에서는 세자라고 칭하고 있으나, 왜도 실상은
성덕태자聖德太子의 예에서 보듯이 자국의 왕자를 태자로 호칭하고 있다.

『宋書』卷97,「列傳」59, '夷蠻, 東夷 倭國'.“(…) 濟死 世子興遺使貢獻 (…).”

25. 소진철은 '百濟王世○'를 '百濟王世世'로 보았다.(蘇鎭轍,「七支刀 銘文의 새로운 해석」
『金石文으로 본 百濟 武寧王의 세상』, 원광대학교출판부, 1994, p.111)

26. 奈良國立博物館,『發掘された古代の在銘遺宝』, 奈良, 1989, pp.45-47.

27. 村山正雄,「七支刀銘字一考」『旗田巍先生古稀記念 朝鮮歷史論集』上, 東京: 龍漢書舍, 1979,
pp.110-112.

28. 山尾幸久,「七支刀銘」『村上四男記念朝鮮史論集』, 東京: 開明書院, 1982, p.163.

29. 木村誠,「百濟史料로서의 七支刀 銘文」『西江人文論叢』第12輯, 서강대학교 인문과학연구
원, 2000, pp.153-163.

30. 李成九,『中國古代의 呪術的 思惟와 帝王統治』, 一潮閣, 1997, pp.86-87.

31.『尸子』卷上 13,「神明」.“聖人之身猶日也 夫日圓尺 光盈天地 聖人之身小 其所燭遠.”

『呂氏春秋』第5,「審分覽」'勿躬'.“是故聖王之德 融乎若日之始出 極燭六合 而無所窮屈 昭
乎若日之光 變化萬物 而無所不行.” 李成九의『中國古代의 呪術的 思惟와 帝王統治』에서 재
인용.

32. 李成九, 위의 책, p.88.

33. 李成九, 위의 책, pp.161-162.

34. 福永光司, 「石上神宮の七支刀」『道教と古代日本』, 東京: 人文書院, 1987, pp.101-105.

35. 칠지도를 도교적 주술구로 주장한 이는 후쿠나가 미츠지福永光司이다. 그는 위의 다섯 쪽 분량의 짧은 논문에서, 『포박자抱朴子』와 『주역참동계周易參同契』에 나오는 관련 자료들을 제시하고, 칠지도의 도교적 주술구로서의 기능에 주목하였다.

36. 후쿠나가 미츠지福永光司는 『포박자』의 기록이 칠지도 명문과 곧바로 일치한다는 결정적인 예를 들었다. 『포박자』 「등섭登涉」편에는 "정월 병오일 일중日中에 도검을 주조한다는 기술[五月丙午日日中 (…)]"이라는 기록이 있다. 이 기록을 칠지도 명문에 대입해 보면, "泰○四年○月十六日丙午正陽"의 '○月'은 오월五月로 읽어야 한다고 주장했다.(福永光司, 「石上神宮の七支刀」『道教と古代日本』, 東京: 人文書院, 1987, p.101) 그러나 최근의 정밀 분석에 의하면 '○月'은 십일월十一月로 밝혀졌다.(鈴木勉, 「七支刀から見える四世紀」『復元七支刀』, 東京: 雄山閣, 2006, p.165) 따라서 『포박자』 기록과 칠지도 명문을 바로 연결시키는 데 문제점이 있음을 알 수 있다.

37. 福永光司, 「道教における劍と鏡―その思想の源流」『東方學報』第45冊, 京都: 京都大學 人文科學研究所, 1973. 9, pp.59-120.

38. 위의 논문, pp.76-78.

39. 위의 논문, p.94.

40. 위의 논문, p.74.

41. 司馬遷, 『史記』卷27, 「書」 '天官書'. "北斗七星 所爲璇璣玉衡 以齊七政 (…) 斗爲帝車 運于中央 臨制四鄕 分陰陽 建四時 均五行 移節度 定諸紀 皆繫於斗."

42. 金一權, 「古代 中國과 韓國의 天文思想 硏究―漢唐代 祭天儀禮와 高句麗 古墳壁畵의 天文圖를 중심으로」, 서울대학교 박사학위논문, 1999, p.122.

43. 班固, 『漢書』卷99 下, '王莽傳'. "八月 莽親之南郊 鑄作威斗 威斗者 以五石銅爲之 若北斗 長二尺五寸 欲以厭勝衆兵."

44. 葛洪, 『抱朴子』卷15, 「雜應」. "或問辟五兵之道 抱朴子曰 吾聞吳大皇帝曾從介先生受要道 云但朱書北斗字及日月字 便不畏白刃 帝以試左右數十人 常爲先登鋒臨陣 皆終身不傷也."

45. 司馬承禎, 「景震劍序」(『正統道藏』卷226, 洞玄部 「上清含象劍鑑圖」에 수록). "夫陽之精者 著名於景 陰之氣者 發揮於震 故以景震爲名 式備精氣之義 是知貞質相契 氣象攸通 運用之機 威靈有應 攝神代形之義 已覩於眞規 收鬼摧邪之理 未聞於奇制 此所以劍面合陰陽 刻象法天地 乾以魁罡爲杪 坤以雷電位鋒 而天罡所加 何物不伏 雷電所怒 何物不摧 佩之於身 則有內外之衛 施之於物 則隨人鬼之用矣."

무령왕릉 조영의 사상적 배경

1. 朴淳發, 「4-5세기 한국 고대사와 고고학의 몇 가지 문제」『韓國古代史硏究』第24輯, 韓國古

代史學會, 2001, p.16.

　　李南奭, 「東亞細亞 橫穴式墓制의 展開와 武寧王陵」 『百濟文化』 第46輯, 公州大學校 百濟文化
　　研究所, 2012, p.331.

2. 朴淳發, 위의 논문, p.15.

3. 李南奭, 「百濟 熊津期 百濟文化를 통해 본 武寧王陵 築造의 意味」 『무령왕릉 발굴 30주년 기
　　념 학술대회—武寧王陵과 東亞細亞文化』, 국립부여문화재연구소·국립공주박물관, 2001,
　　pp.42-46.

4. 그 대표적인 논문은, 齊東方, 「百濟武寧王墓와 南朝梁墓」, 위의 책, pp.120-133.

5. 이찬희 외, 「백제 무령왕릉 출토 塼의 고고학적 분석 및 해석」 『무령왕릉 출토 유물 분석보
　　고서 III』, 국립공주박물관, 2007, pp.74-75.

6. 尹武炳, 「武寧王陵 및 宋山里 6號墳의 塼築構造에 대한 考察」 『百濟研究』 第5輯, 忠南大學校
　　百濟研究所, 1974, pp.174-175.

7. 위의 논문, p.159.

8. 安啓賢, 「百濟佛教에 關한 諸問題」 『百濟研究』 第8輯, 忠南大學校 百濟研究所, 1977,
　　pp.183-199.

　　김영태, 『삼국시대 불교신앙 연구』, 불광출판부, 1990, pp.165-192.

9. 金煐泰, 「請觀音信仰과 그 日本傳授」 『百濟佛教思想研究』, 東國大學校出版部, 1985, pp.161-
　　215.

10. 吉村怜, 「百濟武寧王妃木枕에 畵かれた佛教圖像について」 『美術史研究』 第14册, 東京: 早
　　稻田大學 美術史學會, 1977, pp.36-37.

11. 위의 논문, p.45.

12. 尹武炳, 「武寧王陵 石獸의 研究」 『百濟研究』 第9輯, 忠南大學校 百濟研究所, 1978, pp.22-
　　23.

13. 김영심, 「무령왕릉에 구현된 도교적 세계관」 『韓國思想史學』 第40輯, 韓國思想史學會,
　　2012, p.235.

14. 명문의 전문은 다음과 같다. "尙方作竟眞大好 上有仙人不知老 渴飮玉泉飢食棗 壽如金石
　　兮"

15. 한대漢代 유교에 대해서는 다음의 저서를 참조.

　　馮友蘭, 박성규 역, 『中國哲學史』 下, 까치글방, 1999, pp.9-106.

　　勞思光, 鄭仁在 역, 『中國哲學史』 漢唐篇, 探求堂, 1987, pp.34-173.

16. 『周書』 卷49, 「列傳」 41, '異域 上, 百濟'. "父母及夫死者 三年治服 餘親則葬訖除之"
　　『隋書』 卷81, 「列傳」 46, '東夷, 百濟'. "喪制如高麗"
　　『隋書』 卷81, 「列傳」 46, '東夷, 高麗'. "死者殯於屋內 經三年 擇吉日葬 居父母及夫之喪 服皆
　　三年 兄弟三月"

17. 『三國史記』卷26, 「百濟本紀」4, ‘武寧王’ 元年條.

18. 李基白, 「百濟史上의 武寧王」『武寧王陵 發掘調査報告書』, 文化公報部 文化財管理局, 1973, p.67.

19. 『三國史記』卷26, 「百濟本紀」4, ‘武寧王’ 元年 11月, 2年 11月, 3年 9月, 6年 7月, 7年 5月, 7年 10月, 12年 9月, 23年 2月條.

20. 『梁書』卷54, 「列傳」48, ‘諸夷, 東夷 百濟’條.

21. 묘지명에는 “寧東大將軍百濟斯麻王”이라 했고, 『삼국사기三國史記』에는 ‘斯摩’, 『일본서기日本書紀』에는 ‘斯麻’라 표기했다.

22. 『三國遺事』卷3, 「興法」, ‘原宗興法 厭髑滅身’. “又於大通元年丁未 爲梁帝創寺於熊川州 名大通寺 (…)”

23. 이 사료의 기록을 간단히 부정하고, 대통사 창건을 대통불大通佛 신앙과 연결시킨 주장도 있다.(趙景徹, 「百濟 聖王代 大通寺 창건의 사회적 배경」『國史館論叢』第98輯, 國史編纂委員會, 2002) 그러나 일연一然이 과거 기록들을 가감 없이 엄밀하게 채집하여 『삼국유사』를 편찬했던 점을 고려해야 한다.

24. 近藤浩一, 「百濟 時期 孝思想 受容과 그 意義」『百濟研究』第42輯, 忠南大學校 百濟研究所, 2005, pp.120-121.

25. 위의 논문, pp.126-127.

26. 성왕 2년(524)에 양무제는 성왕을 지절도독백제제군사수동장군持節都督百濟諸軍事綏東將軍에 책봉한다.(『三國史記』卷26, 「百濟本紀」4, ‘聖王’ 2年條) 무령왕 붕어 후 책봉 전 사이에 백제 사신이 양梁에 파견된 것을 방증하는 사료이다. 그렇기 때문에 백제 측에서 양의 대애경사와 대지도사 등의 사찰이 건립된 경위와 양무제의 사상적 경향에 대한 충분한 지식을 확보하고 있었다고 보아야 한다.

27. 『三國史記』卷26, 「百濟本紀」4, ‘聖王’ 元年, 7年, 18年, 26年, 28年條.

28. 『三國史記』卷26, 「百濟本紀」4, ‘聖王’ 3年, 31年條.

29. 『三國史記』卷26, 「百濟本紀」4, ‘聖王’ 32年條.

30. 『日本書紀』卷19, ‘欽明天皇’ 15年 冬12月. “其父明王憂慮 餘昌長苦行陣 久廢眠食 父慈多闕 子孝希成 乃自往迎慰勞 新羅聞明王親來 悉發國中兵 斷道擊破 (…) 已而苦都 乃獲明王 再拜曰 請斬王首 (…) 明王仰天 大息涕泣 許諾曰 寡人每念 常痛入骨髓 願計不可苟活 乃延首所斬 苦都斬首而殺 掘坎而埋.”

31. 盧重國, 『百濟政治史研究』, 一潮閣, 1988, pp.167-169.

32. 『彌勒佛光寺事蹟』(李能和, 『朝鮮佛教通史』上, 新文館, 1918에 수록).

33. 『日本書紀』卷19, ‘欽明天皇’ 13年 10月條.

34. 『日本書紀』卷19, ‘欽明天皇’ 15年 2月條.

35. 李基白, 「百濟王位繼承考」『歷史學報』第11輯, 歷史學會, 1959, p.45.

이기백은 형제상속과 부자상속 개념을 중심으로 백제 왕위 계승관계를 분석하여 백제사에 대한 시대 구분을 시도했다. 그리하여 동성왕에서 의자왕까지 제5기로 설정했는데, 성왕대의 중요한 여러 정치적 사실들이 밝혀지면 자신의 시대 구분이 수정될 수 있다면서, 성왕대의 역사적 중요성을 강조했다.

36. 『三國史記』卷26, 「百濟本紀」 4, '聖王' 19年. "十九年 王遣使入梁朝貢 兼表請毛詩博士 涅槃等經義 幷工匠畫師等 從之."

37. 『南史』卷42, 「列傳」 32, '齊高帝諸子 上, 子雲'. "出爲東陽太守 百濟國使人至建鄴求書 逢子雲爲郡 維舟將發 使人於渚次候之 望船三十許步 行拜行前 子雲見問之 答曰 侍中尺牘之美 遠流海外 今日所求 唯在名迹 子雲爲停船三日 書三十紙與之 獲金貨數百萬."

38. 李基白, 「百濟史上의 武寧王」 『武寧王陵 發掘調査報告書』, 文化公報部 文化財管理局, 1973, p.66.

39. 『日本書紀』卷19, '欽明天皇' 2年 秋7月. "且夫妖祥 所以戒行 災異所以悟人 當是明天告戒 先靈之徵表者也 禍至追悔 滅後思興 孰云及矣."

40. 그런데 이 사건 바로 앞에 이어지는 사료가 『백제본기百濟本紀』를 인용한 것이어서, 성왕의 이 말도 『백제본기』에서 채록된 것이라 판단되어 사료적 신빙성을 더해 준다.

41. 한대漢代 유교의 천인감응론天人感應論에 대해서는 다음 논문을 참조.
金鍾美, 「漢代 儒家의 天人關係論과 文學思想」 『東亞文化』 第30輯, 서울대학교 동아문화연구소, 1992, pp.4-22.

42. 朴星來, 「百濟의 災異記錄」 『百濟研究』 第17輯, 忠南大學校 百濟研究所, 1986, p.208.

43. 『日本書紀』卷17, '繼體天皇' 7年 6月, 7年 9月, 15年 2月條.

44. 趙吉惠 外, 김동휘 역, 『中國儒學史』, 신원문화사, 1997, pp.223-224.
周德良, 「漢代調停學術紛爭的方法」 『東亞人文學』 第10輯, 東亞人文學會, 2006, pp.436-437.

45. 『梁書』卷54, 「列傳」 48, '諸夷 東夷 百濟'. "大同七年 遣使獻方物 並請涅槃等經義毛詩博士 並工匠畫師等 勅並給之"
『모시毛詩』는 유교 정치 이념을 강하게 내포하고 있다. 그 서序에 그러한 성격이 잘 나타나 있다. 예컨대 태평시대의 음악이 편안하고 즐거운 것은 나라의 정치가 안정되어 있기 때문이며, 난세의 음악이 원망 속에 노기를 띤 것은 정치가 어그러졌기 때문이라고 했다. 지배자와 피지배자 사이에 시와 음악을 통해 교화教化와 풍자諷刺를 강조하는 정치성을 보이고 있다.

46. 『陳書』卷30, 「列傳」 27, '儒林 陸詡'. "陸詡少習崔靈恩三禮義宗 梁世 百濟國表求講禮博士 詔令詡行 還除給事中定陽令."

47. 『日本書紀』卷19, '欽明天皇' 15年 2月, "五經博士王柳貴 代固德馬丁安 僧曇慧等九人 代僧道深等七人 別奉勅 貢易博士施德王道良 曆博士固德王保孫 醫博士奈率王有㥄陀 採藥師施德

潘量豊 固德丁有陀 樂人施德三斤 季德己麻次 季德進奴 對德進陀 皆依請代之."

48. 『宋書』卷97, 「列傳」57, '夷蠻, 東夷 百濟國'. "表求易林式占腰弩 太祖竝與之."

49. 『大唐六典』卷14, 「太常寺」, '太卜署'條: 千仁錫, 「百濟 儒學思想의 特性」『東洋哲學研究』第
15輯, 東洋哲學研究會, 1995, p.459에서 재인용.

50. 정해왕, 「焦延壽의 易學思想과 易林」『大同哲學』第35輯, 大同哲學會, 2006, p.89.

51. 위의 논문, p.79, pp.82-83.

52. 勞思光, 鄭仁在 譯, 『中國哲學史』漢唐篇, 探求堂, 1987, p.3.

53. 『周書』卷49, 「列傳」41, '異域 上, 百濟'. "兼愛墳史 其秀異者 頗解屬文 又解陰陽五行 用宋元
嘉曆 以建寅月爲歲首 亦解醫藥卜筮占相之術."

54. 『三國史記』卷26, 「百濟本紀」4, '聖王' 16年. "十六年 春 移都於泗沘一名所夫里 國號南扶
餘."

55. 盧明鎬, 「百濟 建國神話의 原形과 成立背景」『百濟研究』第20輯, 忠南大學校 百濟研究所,
1989, p.56.

56. 『三國史記』卷23, 「百濟本紀」1, '多婁王' 2年. "二年 春正月 謁始祖東明廟."
『三國史記』卷25, 「百濟本紀」3, '蓋鹵王' 18年. "臣與高句麗 源出扶餘."

57. 『三國史記』卷32, 「志」1, '祭祀志 百濟'. "按海東古記 或云始祖東明 或云始祖優台 (…) 然東
明爲始祖事迹明白 其餘不可信也."

58. 『魏書』卷100, 「列傳」88, '百濟'. "其先出自夫餘."
『周書』卷49, 「列傳」41, '異域 上 百濟'. "夫餘之別種."

59. 盧重國, 『百濟政治史研究』, 一潮閣, 1988, pp.167-169.

60. 위의 책, p.175.

61. 李基東, 「百濟國의 政治理念에 대한 考察─特히 '周禮'主義的 政治理念과 관련하여」『震檀
學報』第69號, 震檀學會, 1990, p.13.

62. 주 46 참조.

63. 崔靈恩, 『三禮義宗』. (『續修四庫全書』卷1207, 「子部 雜家類」, '黃氏逸書考' 2에 수록)

64. 趙吉惠 外, 김동휘 역, 『中國儒學史』, 신원문화사, 1997, pp.198-199.

65. 金裕哲, 「梁 天監初 改革政策에 나타난 官僚體制의 新傾向」『魏晉隋唐史研究』第1輯, 魏晉
隋唐史研究會, 1994, p.145.

66. 李基東, 「百濟國의 政治理念에 대한 考察─特히 '周禮'主義的 政治理念과 관련하여」『震檀
學報』第69號, 震檀學會, 1990, p.11. 성왕대 『주례』이념에 대해서는 이 논문에 의거했다.

67. 丁若鏞, 『與猶堂全書』第1 卷20, '答仲氏'. "我若無病久生 則欲全注周禮 而朝露之命 不知何
時歸化 不敢生意 然心以爲 三代之治 苟欲復之 非此書 無可着手."

68. 성왕이 꿈꾸고 추진했던 국가 재조의 혁신적인 정책들과 당시의 역사적 사실들을 상호 연
관시켜 볼 수 있다. 무령왕의 묘지명에 '훙薨' 대신 '붕崩'을 사용한 데에서, 성왕의 원대

한 꿈과 문화적 자존의식을 읽을 수 있다. 그리고 '성왕聖王'이라는 시호에 당대 그에 대한 평가가 담겨 있다. 『삼국사기』「백제본기」'성왕'조에, "諱明穰 武寧王之子也 智識英邁 能斷事 武寧薨 繼位 國人稱爲聖王"이라는 기사가 있다. 성왕의 휘는 명농明穰이었고, 지혜와 식견이 뛰어났고 일에 결단성이 있었다고 한다. 그리고 국인國人들이 성왕이라고 일컬었다고 한다. 이 사료의 문맥을 놓고 보면, 불교 전륜성왕轉輪聖王의 약칭이 아니라, 유교적인 성인으로서 이상적인 군주를 뜻하는 성왕聖王으로 이해하는 것이 순리로 보인다. 그가 국왕의 임무를 수행하면서 고통이 골수에 사무쳤다고 고백하는 데에서 그의 인간적 성실성도 함께 참작해서 살펴볼 수 있다.

백제금동대향로의 사상

1. 國立扶餘博物館·扶餘郡, 『陵寺—扶餘 陵山里寺址發掘調査 進展報告書』, 2000.
2. 위의 책, pp.7-8.
3. 백제금동대향로가 발견된 지 십 주년을 기념하여 2003년에 국립부여박물관에서는 연구 성과를 두 권의 책으로 집성하였다. 여기에는 백제금동대향로에 직간접으로 관련된 논문 스물한 편이 실려 있다. 여기에서 누락된 몇 편의 논문이 있고, 그 후에 발표된 논문은 몇 편에 불과하다.
 국립부여박물관, 『백제금동대향로 발굴 10주년 기념 연구논문자료집—百濟金銅大香爐』, 2003.
 국립부여박물관, 『백제금동대향로 발굴 10주년 기념 국제학술심포지움—百濟金銅大香爐와 古代東亞細亞』, 2003.
4. 김종만, 「扶餘 陵山里寺址 出土遺物의 國際的 性格」 『백제금동대향로 발굴 10주년 기념 국제학술심포지움—百濟金銅大香爐와 古代東亞細亞』, pp.68-72.
5. 최응천, 「百濟 金銅龍鳳香爐의 造形과 編年」 『백제금동대향로 발굴 10주년 기념 연구논문 자료집—百濟金銅大香爐』, pp.118-121; 조용중, 「百濟 金銅大香爐에 관한 硏究」 『백제금동 대향로 발굴 10주년 기념 연구논문자료집—百濟金銅大香爐』, pp.125-151; 猪熊兼勝, 「百濟 陵寺 출토 香爐의 디자인과 성격」 『백제금동대향로 발굴 10주년 기념 국제학술심포지움— 百濟金銅大香爐와 古代東亞細亞』, pp.148-151.
6. 7세기 동아시아 속에서 백제의 문화적 상황에 대해서는 다음 논문을 참조. 李乃沃, 「백제인의 미의식」 『歷史學報』第192輯, 歷史學會, 2006, pp.17-24. 이 책의 pp.221-250.
7. 최병헌, 「백제금동대향로」 『백제금동대향로 발굴 10주년 기념 연구논문자료집—百濟金銅 大香爐』, pp.88-99.
8. 윤무병, 「百濟美術에 나타난 道敎的 要素」 『백제금동대향로 발굴 10주년 기념 연구논문자료집—百濟金銅大香爐』, pp.5-21; 장인성, 「백제금동대향로의 도교문화적 배경」 『백제금

동대향로 발굴 10주년 기념 국제학술심포지움─百濟金銅大香爐와 古代東亞細亞』, pp.83-95; 조용중, 「百濟 金銅大香爐에 관한 研究」『백제금동대향로 발굴 10주년 기념 연구논문자료집─百濟金銅大香爐』, pp.133-144.

9. 중국 향로의 역사, 그리고 백제금동대향로의 기원으로서의 중국 향로에 대해서는 다음 논문을 참조. 전영래, 「香爐의 起源과 型式變遷」『백제금동대향로 발굴 10주년 기념 연구논문자료집─百濟金銅大香爐』, pp.47-76.

10. 석암리 9호분 출토 청동제박산로靑銅製博山爐는 1세기 전반으로 추정되는데, 승반承盤 위에 거북이 있고 그 위에 봉황이 있으며, 봉황의 머리 위에 박산博山이 위치한다. 석암리 219호분 출토 청동제박산로는 기원전 1세기 후반에 제작되었을 것으로 추정되는데, 승반 위에 곧게 뻗은 다리가 있고 그 위에 박산이 있는 모양이다. 남정리 53호분에서는 도제박산로陶製博山爐가 출토되었다.(국립중앙박물관, 『낙랑』, 솔출판사, 2001, pp.116-117 도판 참조)

11. 『楚辭』卷2, 「九歌」 '東皇太一'. "吉日兮辰良 穆將愉兮上皇 撫長劍兮玉珥 璆鏘鳴兮琳琅 瑤席兮玉瑱 盍將把兮瓊芳 蕙肴蒸兮蘭藉 奠桂酒兮椒漿 揚枹兮拊鼓 疏緩節兮安歌 陳竽瑟兮浩倡 靈偃蹇兮姣服 芳菲菲兮滿堂 五音紛兮繁會 君欣欣兮樂康."

12. 『三國遺事』卷3, 「興法」 '阿道基羅'. "新羅本記第四云 第十九訥祇王時 沙門墨胡子 自高麗至一善郡 郡人毛禮(或作毛祿) 於家中作堀室安置 時梁遣使賜衣著香物(高得相詠史詩云 梁遣使僧曰元表 宣送溟檀及經像) 君臣不知其香名與其所用 遣人齎香 遍問國中 墨胡子見之曰 此之謂香也 焚之則香氣芬馥 所以達誠於神聖 神聖未有過於三寶 若燒此發願 則必有靈應(訥祇在晋宋之世 而云梁遣使 恐誤) 時王女病革 使召墨胡子 焚香表誓 王女之病尋愈 王喜 厚加賚贶 俄而不知所歸."

13. 李基白, 「三國時代 佛教 受容과 그 社會的 性格」『新羅思想史研究』, 一潮閣, 1997, p.29, p.48.

14. 위의 논문, p.29.

15. 『北史』卷94, 「列傳」82, '百濟'. "有鼓角 箜篌 箏 竽 篪 笛之樂."
 『三國史記』卷32, 「雜志」1, '樂'. "百濟樂 通典云 百濟樂 中宗之代 工人死散 開元中 岐王範 爲太常卿 復奏置之 是以音伎多闕 舞者二人 紫大袖 裙襦 章甫冠 皮履 樂之存者 箏 笛 桃皮篳篥 箜篌 樂器之屬 多同於內地."

16. 宋芳松, 「韓國古代音樂의 日本傳播」『韓國音樂史學報』第1輯, 韓國音樂史學會, 1988, p.15.

17. 『南史』卷42, 「列傳」32, '齊高帝諸子 上, 子雲'.

18. 『續日本紀』卷11, '聖武天皇' 3年 7月. "乙亥 定雅樂寮雜樂生員 大唐樂卅九人 百濟樂廿六人 高麗樂八人 新羅樂四人 度羅樂六十二人 諸縣舞八人 筑紫舞廿人 其大唐樂生不言夏蕃 取堪教習者 百濟高麗新羅等樂生並取當蕃堪學者 但度羅樂 諸縣 筑紫舞生並取樂戶."

19. 『日本書紀』卷19, '欽明天皇' 15年 2月. "二月 百濟遣下部杆率將軍三貴上部奈率物部烏等 乞

260

救兵 仍貢德率東城子莫古 代前番奈率東城子言 五經博士王柳貴 代固德馬丁安 僧曇慧等九人 代僧道深等七人 別奉勅 貢易博士施德王道良曆博士固德王保孫醫博士奈率王有悛陀採藥師施德潘量豊固德丁有陀樂人施德三斤季德己麻次季德進奴對德進陀 皆依請代之."

20.『三國史記』卷32,「雜志」1,‘樂’. "羅古記云 加耶國嘉實王 見唐之樂器 而造之 王以謂諸國方言各異聲音 豈可一哉 乃命樂師省熱縣人于勒 造十二曲 後 于勒以其國將亂 携樂器 投新羅眞興王 王受之 安置國原 乃遣大奈准注知階古大舍萬德 傳其業 三人旣傳十一曲 相謂曰 此繁且淫 不可以爲雅正 遂約爲五曲 于勒始聞焉而怒 及聽其五種之音 流淚歎曰 樂而不流 哀而不悲可謂正也 爾其奏之王前 王聞之大悅 諫臣獻議 加耶亡國之音 不足取也 王曰 加耶王淫亂自滅 樂何罪乎 蓋聖人制樂 緣人情以爲撙節 國之理亂 不由音調 遂行之 以爲大樂."

21.『論語』第3,「八佾」. "子曰 關雎 樂而不淫 哀而不傷."

22.『禮記』第19,「樂記」. "是故治世之音 安以樂 其政和 亂世之音 怨以怒 其政乖 亡國之音 哀以思 其民困 聲音之道與政通矣."

23.『三國史記』卷26,「百濟本紀」4,‘聖王’19年. "十九年 王遣使入梁朝貢 兼表請毛詩博士涅槃等經義 幷工匠畫師等 從之."

24.『三國史記』卷32,「雜志」1,‘樂’. "加耶琴 亦法中國樂部箏而爲之 (…) 傅玄曰 上圓象天 下平象地 中空准六合 絃柱擬十二月 斯乃仁智之器 阮瑀曰 箏長六尺 以應律數 絃有十二 象四時 柱高三寸 象三才 加耶琴 雖與箏制度小異 而大槪似之."

25.『三國史記』卷32,「雜志」1,‘樂’. "琵琶 風俗通曰 近代樂家所作 不知所起 長三尺五寸 法天地人與五行 四絃 象四時也."

26. 이연승,「漢代 經學에 미친 數術學의 影響」『종교와 문화』제8호, 서울대학교 종교문제연구소, 2002, p.191.

27.『禮記』第19,「樂記」. "樂者 天地之和也 禮者 天地之序也 和故百物皆化 序故羣物皆別 樂由天作 禮以地制 (…) 若夫禮樂之施於金石 越於聲音 用於宗廟社稷 事乎山川鬼神 則此所與民同也 (…) 樂者敦和 率神而從天 禮者別宜 居鬼而從地 故聖人作樂以應天 制禮以配地."

28.『書經』第1,「虞書」,‘益稷’. "夔曰 戞擊鳴球 搏拊琴瑟以詠 祖考來格 虞賓在位 羣后德讓 下管鼗鼓 合止柷敔 笙鏞以間 鳥獸蹌蹌 簫韶九成 鳳皇來儀 夔曰 於 予擊石拊石 百獸率舞 庶尹允諧."

29.『論語』第9,「子罕」. "子曰 鳳鳥不至 河不出圖 吾已矣夫一鳳 靈鳥 舜時來儀 文王時鳴於岐山 河圖 河中龍馬負圖 伏羲時出 皆聖王之瑞也 已 止也. 張子曰 鳳至圖出 文明之祥 伏羲舜文之瑞不至 則夫子之文章 知其已矣."

30.『論語』第11,「先進」. "顏淵死 子曰 噫 天喪予 天喪予."

31. 6세기 후반 이후 백제 사상계에서 불교와 유교의 분포를 정확히 파악하기는 어렵다. 다만 불교 세력이 우위를 차지하였을 것이다. 7세기 고구려의 연개소문淵蓋蘇文이 다음과 같이 언급한 사상계의 상황도 참고할 만하다. "정鼎에는 발이 세 개가 있고 나라에는 삼교三

教가 있는 법인데, 우리나라에는 오직 유교와 불교만 있고 도교는 없기 때문에 나라가 위태롭습니다."(『三國遺事』卷3, 「興法」 '寶藏奉老 普德移庵') 고구려에서 유교와 불교가 병렬로 언급된 점에서 유교 세력의 분포를 생각해 볼 수 있다.

32. 『日本書紀』卷19, '欽明天皇' 13年 10月條.

33. 『日本書紀』卷19, '欽明天皇' 15年 2月條.

34. 千仁錫, 「百濟 儒學思想의 特性」 『東洋哲學研究』 第15輯, 東洋哲學研究會, 1996, p.462.

35. 『北史』卷94, 「列傳」 82, '百濟' 條.

36. 『三國史記』卷32, 「志」 1. '祭祀' 條.

37. 『周書』卷49, 「列傳」 41, '異域 上, 百濟'; 『舊唐書』卷220, 「列傳」 149, '百濟' 條.

38. 『梁書』卷54, 「列傳」 48, '諸夷, 百濟'; 『陳書』卷33, 「列傳」 27, '儒林, 陸詡' 條.

39. 千仁錫, 「百濟 儒學思想의 特性」 『東洋哲學研究』 第15輯, 東洋哲學研究會, 1996, pp.458-459.

40. 『三國史記』卷23, 「百濟本紀」 1, '始祖溫祚王' 元年, 17年, 20年條.

41. 『三國史記』卷24, 「百濟本紀」 2, '古爾王' 5年·10年, '比流王' 10年, '近肖古王' 2年條.

42. 千仁錫, 「百濟 儒學思想의 特性」 『東洋哲學研究』 第15輯, 東洋哲學研究會, 1996, p.466.

43. 國立扶餘博物館·扶餘郡, 앞의 발굴조사보고서, pp.7-8.
 김수태, 「百濟 威德王代 扶餘 陵山里 寺院의 創建」 『백제금동대향로 발굴 10주년 기념 연구논문자료집─百濟金銅大香爐』, pp.200-205.
 김상현, 「百濟 威德王代의 父王을 위한 追福과 夢殿觀音」 『백제금동대향로 발굴 10주년 기념 연구논문자료집─百濟金銅大香爐』, pp.218-222.
 노중국, 「泗沘도읍기 백제의 山川祭儀와 百濟金銅大香爐」 『啓明史學』 第14輯, 계명사학회, 2003, pp.16-18.

44. 『三國史記』卷27, 「百濟本紀」 5, '武王'. "三十五年 春二月 王興寺成 其寺臨水 彩飾壯麗 王每乘舟 入寺行香."

45. 그 대표적 인물로 도연명陶淵明(365-427)을 들 수 있다. 도연명의 시에는 유교적인 근본 바탕이 녹아 있으며, 그 위에 도가적인 상상력이 발휘되고 그 극점에 불교적인 초월의 경지가 펼쳐진다. 도연명이 자연을 발견하고 인간과 자연의 합일을 추구하면서 중국 시문학을 최고의 경지로 끌어올린 데에는, 유불도 삼교가 결합 혼용된, 사상적으로 유연했던 당시의 시대적 배경이 크게 작용했다고 생각된다.

46. 『周書』卷49, 「列傳」 41, '異域 上, 百濟'. "僧尼寺塔甚多 而無道士."

47. 김두진, 『백제의 정신세계』, 주류성, 2006, pp.207-208.

48. 鄭璟喜, 「三國時代 社會와 文化」 『韓國古代社會文化研究』, 一志社, 1990, pp.408-418.

49. 위의 논문, pp.418-421.

50. 중국 박산향로의 양식 변화에 대해서는 다음 논문을 참조. 전영래, 「香爐의 起源과 型式變

遷」『백제금동대향로 발굴 10주년 기념 연구논문자료집—百濟金銅大香爐』; 趙容重, 「中國
博山香爐에 관한 考察(上,下)」『美術資料』第53·54號, 國立中央博物館, 1994; 박경은, 「博
山香爐의 昇仙圖像 연구」『백제금동대향로 발굴 10주년 기념 연구논문자료집—百濟金銅
大香爐』; 김자림, 「박산향로를 통해 본 백제금동대향로의 양식적 위치 고찰」『美術史學硏
究』第249號, 韓國美術史學會, 2006.

51. 李姸承, 「董仲舒—음양의 조절론자」『大東文化硏究』第58輯, 成均館大學校 大東文化硏究
所, 2007, p.461.

52. 金鍾美, 「漢代儒家의 天人關係論과 文學思想」『東亞文化』第30輯, 서울大學校 東亞文化硏
究所, 1992, pp.12-20.

53. 위의 논문, p.21.

54. 한대漢代 유교의 천인감응론에 대해서는 위의 논문, pp.4-22를 참조.

55. 朴星來, 「百濟의 災異記錄」『百濟研究』第17輯, 忠南大學校 百濟研究所, 1986, p.208.

미륵사와 서동설화

1. 『三國史記』卷36, 「雜志」5, '地理' 3.

2. 金三龍, 「地政學的인 측면에서 본 益山—水路交通路를 中心으로」『益山의 先史와 古代文
化』, 익산시·마한백제문화연구소, 2003, p.155.

3. 미륵사지 발굴조사 후에 드러난 유구와 유물에 대한 기본적인 설명은 다음의 자료를 참고.
文化財管理局 文化財研究所, 『彌勒寺 I』, 1989; 國立文化財研究所, 『彌勒寺 II』, 1996; 國立文
化財研究所·全羅北道, 『彌勒寺址 石塔 解體調査報告書 1』, 2003; 尹德香, 「彌勒寺址 유적의
발굴과 성과」『益山의 先史와 古代文化』, 익산시·마한백제문화연구소, 2003.

4. 『三國遺事』卷2, 「紀異」 '武王'. "一日王與夫人 欲幸師子寺 至龍華山下大池邊 彌勒三尊出現池
中."

5. 高裕燮, 「朝鮮塔婆의 研究 其一」『高裕燮全集 1—韓國塔婆의 研究』, 通文館, 1993, p.53.
고유섭은 백제계 석탑을 양식적 분류를 통해, 미륵사 석탑, 정림사 석탑, 그리고 왕궁리 석
탑의 순서로 편년하였다. 그의 치밀한 양식 분석으로 오늘날까지 이러한 주장이 통설로 받
아들여지고 있는 실정이다. 그런데 윤무병은 정림사지 발굴을 통해 정림사 석탑이 미륵사
석탑에 선행한다는 새로운 주장을 조심스럽게 제기하였다. 예컨대, 두 절터에서 출토된 단
판연화문와당單瓣蓮花文瓦當의 형식을 비교했을 때, 정림사지에서는 팔 엽인 데 비해 미
륵사지에서는 시대가 내려가는 육 엽이 주류를 이룬다는 것이다. 또 미륵사지 출토 와당의
판엽 내부에 인동문忍多文 요소가 새로이 등장하고 자방子房의 직경이 확대되었을 뿐만
아니라 녹유를 씌운 와당이 적지 않게 발견된다는 점을 들었다. 그리고 두 절터의 금당 기
단을 비교하여 미륵사의 그것이 훨씬 후대의 소산이라는 점을 지적하고 있다. 이러한 고고

학적 증거를 들어, 정림사 석탑은 백제의 사비 천도 후 얼마 되지 않은 6세기 중엽에 건립되었고, 미륵사 석탑은 문헌 기록과 같이 7세기 초에 건립된 것이라는 주장이다.(尹武炳, 「扶餘定林寺址 發掘記」『佛敎美術』第10輯, 東國大學校博物館, 1991, pp.46-47)

6. 『三國遺事』卷3, 「塔像」 '皇龍寺九層塔'. "善德王議於群臣 群臣曰 請工匠於百濟 然後方可 乃以寶帛請於百濟 匠名阿非知 受命而來 經營木石"

7. 조규성·박재문, 「익산 미륵사지 석탑에 사용된 화강암에 대한 암석학적 연구」『科學敎育論叢』第27輯, 全北大學校 科學敎育硏究所, 2002, pp.33-45.

이 논문은 전북 여러 지역에서 암석을 채취하여 미륵사 석탑의 석질과 비교분석한 것이다. 그 결과, 미륵사 뒷산인 용화산 중턱의 석질과 가장 유사함이 밝혀졌다. 미륵사 석탑의 화강암 중 이산화규소의 함량이 73.91퍼센트인 데 비해 이와 가장 유사한 함량을 보인 석질이 용화산 중턱의 화강암으로 74.21퍼센트였다. 그리고 화강암에 포함된 스트론튬, 루비듐, 세슘, 지르코늄, 리튬 등의 미량 원소 함량도 용화산 중턱의 것과 유사하게 측정되어서, 미륵사 석탑에 사용된 석재는 그 뒷산에서 채취한 것으로 밝혀진 것이다. 그리고 미륵사 창건설화를 전하는 『삼국유사』 '무왕'조에, 용화산 밑 못에서 미륵삼존이 출현하자 그곳에 큰 절을 짓기로 하였을 때, 지명법사知命法師가 신통력으로 하룻밤 사이에 산을 무너뜨려 못을 메웠다는 설화의 내용도 뒷산의 석재를 사용하였음을 시사하고 있다.

8. 김형래·김경표, 「益山 彌勒寺 西塔에 나타난 木造塔形式」『建設技術硏究所 論文集』제19권 2호, 충북대학교 건설기술연구소, 2002, p.99.

9. 오강호·김경진, 「익산 미륵사지 석탑의 붕괴원인 분석」『한국구조물진단학회지』제8권 3호, 한국구조물진단학회, 2004, p.68.

10. 위의 논문, p.72.

11. 김형래·김경표, 「益山 彌勒寺 西塔에 나타난 木造塔形式」『建設技術硏究所 論文集』제19권 2호, 충북대학교 건설기술연구소, 2002, p.12.

12. 『妙法蓮華經』第10, 「法師品」, 第21, 「如來神力品」, 第23, 「藥王菩薩本事品」.

13. 『妙法蓮華經』第10, 「法師品」.

14. 金英吉, 「法華經의 塔說에 관한 硏究」『韓國佛敎學』第18輯, 韓國佛敎學會, 1993, p.62.

15. 백제의 법화신앙에 대해서는 다음의 논문을 참조.

安啓賢, 「百濟佛敎에 關한 諸問題」『百濟硏究』第8輯, 忠南大學校 百濟硏究所, 1977.

金煐泰, 「法華信仰의 傳來와 그 展開―三國·新羅時代」『韓國佛敎學』第3輯, 韓國佛敎學會, 1997.

16. 金杜珍, 「三國遺事 所載 說話의 史料的 가치」『口碑文學硏究』第13輯, 口碑文學硏究會, 2001, p.197, pp.206-207.

17. 조동일, 「삼국유사 설화 연구의 문제와 방향」『三國遺事의 新硏究』, 신라문화선양회, 1991, p.182.

18. 『三國遺事』卷2, 「紀異」 '武王'. "武王—古本作武康王 非也 百濟無武康—

第三十武王名璋 母寡居 築室於京師南池邊 池龍交通而生 小名薯童 器量難測 常掘薯蕷 賣爲

活業 國人因以爲名 聞新羅眞平王第三公主善花—一作善化— 美艶無雙 剃髮來京師 以薯蕷

餉閭里群童 群童親附之 乃作謠 誘群童而唱之云 善花公主主隱 他密只嫁良置古 薯童房乙 夜

矣卯乙抱遣去如 童謠滿京 達於宮禁 百官極諫 竄流公主於遠方 將行 王后以純金一斗贈行 公

主將至竄所 薯童出拜途中 將欲侍衛而行 公主雖不識其從來 偶爾信悅 因此隨行 潛通焉 然後

知薯童名 乃信童謠之驗 同至百濟 出王后所贈金 將謀計活 薯童大笑日 此何物也 主日 此是黃

金 可致百年之富 薯童日 吾自小掘薯之地 委積如泥土 主聞大驚日 此是天下至寶 君今知金之

所在 則此寶輸送父母宮殿何如 薯童日可 於是聚金 積如丘陵 詣龍華山師子寺知命法師所 問

輸金之計 師日 吾以神力可輸 將金來矣 主作書 并金置於師子前 師以神力 一夜輸置新羅宮中

眞平王異其神變 尊敬尤甚 嘗馳書問安否 薯童由此得人心 卽王位 一日 王與夫人 欲幸師子寺

至龍華山下大池邊 彌勒三尊出現池中 留駕致敬 夫人謂王日 須創大伽藍於此地 固所願也 王

許之 詣知命所 問塡池事 以神力一夜頹山塡池爲平地 乃法像彌勒三會 殿塔廊廡 各三所創之

額日彌勒寺—國史云 王興寺— 眞平王遣百工助之 至今存其寺—三國史云 是法王之子 而此

傳之獨女之子 未詳—."

19. 李丙燾, 「薯童 說話에 對한 新考察」 『歷史學報』 第1輯, 歷史學會, 1952.

20. 예컨대, 서동설화에는 영웅전설英雄傳說, 영물교합설화靈物交合說話, 야래자설화夜來者
說話, 기남묘계취녀설화奇男妙計娶女說話, 선자득보횡재설화善者得寶橫財說話, 서동출세
설화庶童出世說話, 도승신통설화道僧神通說話 등이 층층이 쌓여 있다는 것이다. 이에 대
한 대표적인 연구로는 다음의 예를 들 수 있으며, 특히 김학성은 서동설화가 민중설화로
형성되었다가 귀족설화로 재편성되고, 마지막으로 사찰연기설화로 다시 재편성되었다고
했다. 宋在周, 「薯童謠의 形成年代에 對하여」 『池憲英先生紀念論叢』, 湖西文化社, 1971; 史
在東, 「薯童說話硏究」 『池憲英先生紀念論叢』, 湖西文化社, 1971; 金學成, 「三國遺事 所載 說
話의 形成 및 變異過程 試考」 『冠岳語文硏究』 第2輯, 서울大學校 國語國文學科, 1977.

21. 『佛說觀彌勒菩薩上生兜率天經』 大正藏 第14冊, No.452, p420a29. "佛滅度後 比丘比丘尼優
婆塞優婆夷 天龍夜叉乾闥婆阿脩羅迦樓羅緊那羅摩睺羅伽等 是諸大衆 若有得聞彌勒菩薩摩
訶薩名者 聞已歡喜恭敬禮拜 此人命終如彈指頃卽得往生 如前無異."

22. 『佛說彌勒大成佛經』 大正藏 第14冊, No.456. p429b10-12. "有大龍王名多羅尸棄 福德威力
皆悉具足 其池近城龍王宮殿 如七寶樓顯現于外 常於夜半化作人像 以吉祥瓶盛香色水."

23. 金杜珍, 「百濟의 彌勒信仰과 戒律」 『百濟佛敎의 硏究』, 忠南大學校 百濟硏究所, 1994, p.50.

24. 金杜珍, 「新羅 中古時代의 彌勒信仰」 『韓國學論叢』 第9輯, 國民大學校 韓國學硏究所, 1987,
p.20.

25. 『三國遺事』 卷3, 「塔像」 '彌勒仙花 未尸郎 眞慈師'條.

26. 金杜珍, 「新羅 中古時代의 彌勒信仰」 『韓國學論叢』 第9輯, 國民大學校 韓國學硏究所, 1987,

p.48.

27. 진평왕대의 석종의식에 대해서는 金杜珍, 「新羅 眞平王代의 釋迦佛信仰」 『韓國學論叢』 第 10輯, 國民大學校 韓國學硏究所, 1987, p.33을 인용했다.

28. 『三國遺事』 卷3, 「塔像」 '彌勒仙花 未尸郎 眞慈師'條.

29. 『三國遺事』 卷4, 「義解」 '慈藏定律'條.

30. 『三國遺事』 卷3, 「塔像」 '洛山二大聖 觀音 正趣 調信'條.

31. 金學成, 「三國遺事 所載 說話의 形成 및 變異過程 試考」 『冠岳語文硏究』 第2輯, 서울大學校 國語國文學科, 1977, p.199.

32. 車次錫, 「法華經의 法師에 대한 考察」 『韓國佛教學』 第18輯, 韓國佛教學會, 1993, p.314. 『법화경』뿐만 아니라 미륵경전에도 법사에 대한 공경을 강조하는 예가 있다. 『미륵하생 경彌勒下生經』에도 아름다운 꽃과 훌륭한 향으로 법사를 공양하고 받들라고 했다. 또 『미륵대성불경彌勒大成佛經』에도 법사를 공경하면 큰 해탈을 얻게 된다고 하였다. 당시 미륵신앙과 법화신앙이 크게 유행했던 점을 함께 고려해야 할 부분이다. 그러나 법사에 대한 본격적인 논의나 강조는 역시 『법화경』에서 볼 수 있다.

33. 정경희는 서동설화 해석에 있어서 이와 비슷한 견해를 제시한 바 있다. 서동이 황금을 몰라본 것은 서동 자신이 지니고 있던 불성佛性을 자각하지 못한 것이고, 거기에는 만민 평등의 『열반경』 사상이 담겨 있다는 주장이 그것이다. (鄭璟喜, 「三國時代 社會와 佛教」 『韓國古代社會文化硏究』, 一志社, 1990, pp.288-291)

미륵사 사리봉안기를 통해 본 백제 불교

1. 李乃沃, 「미륵사와 서동설화」 『歷史學報』 第188輯, 歷史學會, 2005. 이 책의 pp.85-110.

2. 미륵사 사리봉안기에 대해서는 다음 논문의 최초 번역을 참고했다.

김상현, 「미륵사 서탑 사리봉안기의 기초적 검토」 『대발견 사리장엄! 彌勒寺의 再照明』, 원광대학교 마한백제문화연구소, 2009.

"가만히 생각하건대, 법왕法王께서 세상에 출현하시어 근기根機에 따라 부감赴感하시고, 중생에 응하여 몸을 드러내신 것은 마치 물속에 달이 비치는 것과 같으셨다. 그래서 왕궁王宮에 태어나시고 사라쌍수娑羅雙樹 아래에서 열반을 보이셨으며, 8곡斛의 사리를 남기시어 삼천대천세계三千大天世界를 이익되게 하셨다. 마침내 오색으로 빛나는 (사리로) 하여금 일곱 번 돌게 하였으니 그 신통변화神通變化는 불가사의不可思議하였다.

우리 백제왕후百濟王后께서는 좌평佐平 사택적덕沙宅積德의 딸로 오랜 세월〔曠劫〕에 선인善因을 심으셨기에 금생에 뛰어난 과보〔勝報〕를 받아 태어나셨다. (왕후께서는) 만민萬民을 어루만져 길러 주시고 삼보三寶의 동량棟梁이 되셨으니, 이에 공손히 정재淨財를 희사하여 가람伽藍을 세우시고 기해년己亥年 정월 29일에 사리를 받들어 맞이하셨다.

원하옵나이다. 세세世世토록 하는 공양이 영원토록〔劫劫〕 다함이 없어서 이 선근善根으로
써 우러러 자량資糧이 되어 대왕폐하大王陛下의 수명은 산악과 같이 견고하고 치세〔寶曆〕
는 천지와 함께 영구하여 위로는 정법正法을 넓히고 창생蒼生을 교화하소서.

또 원하옵나이다. 왕후 당신의 마음은 수경 같아서 법계를 항상 밝게 비추시고 몸은 금강
과 같아서 허공과 나란히 불멸하시어 칠세 영원토록 다 함께 복되고 이롭게 하고 모든 중
생들 함께 불도 이루게 하소서."

3. 國立扶餘博物館·扶餘郡,『陵寺─扶餘 陵山里寺址 發掘調查 進展報告書』, 2000, p.7.

　국립부여문화재연구소,『王興寺址 Ⅲ─木塔址 金堂址 發掘調查 報告書』, 2009, p.58.

4. "百濟昌王 十三年太歲在丁亥 妹兄公主 供養舍利."

5. "丁酉年二月十五日 百濟王昌爲亡王子 立刹本舍利二枚 葬時神化爲三."

6. 『三國遺事』卷2,「紀異」'武王'. "一日 王與夫人 欲幸師子寺 至龍華山下大池邊 彌勒三尊出現
池中 留駕致敬 夫人謂王曰 須創大伽藍於此地 固所願也 王許之 詣知命所 問塡池事 以神力一夜
頹山塡池爲平地 乃法像彌勒三會 殿塔廊廡 各三所創之 額曰彌勒寺─國史云 王興寺─眞平王
遣百工助之 至今存其寺─三國史云 是法王之子 而此傳之獨女之子 未詳─."

7. 金煐泰,『百濟佛敎思想硏究』, 동국대학교출판부, 1985, pp.119-122.

8. 『佛說彌勒下生經』. "此名爲最初之會 九十六億人皆得阿羅漢 斯等之人皆是我弟子 (…) 阿難當
知 彌勒佛第二會時 有九十四億人 皆是阿羅漢 亦復是我遺敎弟子 行四事供養之所致也 又彌勒
第三之會 九十二億人 皆是阿羅漢 亦復是我遺敎弟子 爾時比丘姓號皆名慈氏弟子 如我今日諸
聲聞皆稱釋迦弟子."

9. 『妙法蓮華經』第16,「如來壽量品」. "諸善男子 我本行菩薩道所成壽命 今猶未盡 復倍上數 然今
非實滅度 而便唱言 當取滅度 如來以是方便 敎化衆生 所以者何 若佛久住於世 薄德之人 不種善
根 貧窮下賤 貪著五欲 入於憶想妄見網中 若見如來常在不滅 便起憍恣而懷厭怠 不能生難遭之
想 恭敬之心 是故如來以方便說 比丘當知 諸佛出世 難可値遇 所以者何 諸薄德人 過無量百千萬
億劫 或有見佛 或不見者 以此事故 我作是言 諸比丘 如來難可得見 斯衆生等聞如是語 必當生於
難遭之想 心懷戀慕 渴仰於佛 便種善根 是故如來雖不實滅 而言滅度 又 善男子 諸佛如來 法皆
如是 爲度衆生 皆實不虛."

10. 백제의 법화신앙에 대해서는 다음 논문을 참조. 安啓賢,「百濟佛敎에 關한 諸問題」『百濟
硏究』第8輯, 忠南大學校 百濟硏究所, 1977; 金煐泰,「法華信仰의 傳來와 그 展開─三國·新
羅時代」『韓國佛敎學』第3輯, 韓國佛敎學會, 1997.

11. 『宋高僧傳』卷18,「感通篇」6-1, '陳新羅國玄光傳'條.

12. 『觀世音應驗記』'百濟沙門發正'條.

13. 『三國遺事』卷5,「避隱」'惠現求靜'條.

14. 문명대,「百濟 瑞山 磨崖三尊佛像의 圖像 解釋」『美術史學硏究』第221·222號, 韓國美術史
學會, 1999.

15. 미륵사와 법화신앙에 대해서는 다음의 논문에서 이미 자세히 언급한 바 있다. 李乃沃,「미륵사와 서동설화」『歷史學報』, 第188輯, 歷史學會, 2005 중 '3장. 미륵사와 법화신앙'. 이 책의 pp.93-95.

16. 吉基泰,「彌勒寺 創建의 信仰的 性格」『韓國思想史學』第30輯, 韓國思想史學會, 2008; 조경철,「백제 익산 彌勒寺 창건의 신앙적 배경─彌勒信仰과 法華信仰을 중심으로」『韓國思想史學』第32輯, 韓國思想史學會, 2009; 李慶禾,「三世佛을 통해 본 백제 미륵사지」『韓國思想과 文化』第49輯, 韓國思想文化學會, 2009.

17.『妙法蓮華經』第1,「序品」. "是妙光法師 時有一弟子 心常懷懈怠 貪著於名利 求名利無厭 多遊族姓家 棄捨所習誦 廢忘不通利 以是因緣故 號之爲求名 亦行衆善業 得見無數佛 供養於諸佛 隨順行大道 具六波羅蜜 今見釋師子 其後當作佛 號名曰彌勒 廣度諸衆生 其數無有量 彼佛滅度後 懈怠者汝是 妙光法師者 今則我身是 我見燈明佛 本光瑞如此 以是知今佛 欲說法華經."

18. 庭野日敬, 박현철 외 옮김,『법화경의 새로운 해석』, 경서원, 1996, p.354.

19.『법화경』「종지용출품」은 다보여래와 석가모니불이 거대한 칠보탑 속에 앉아 있는 상황에서 미륵보살이 질문하는 형식으로 전개된다. 여기에서 미륵보살은 수기를 받아 석가모니불에 이어 부처가 될 것으로 소개된다.
『妙法蓮華經』第15,「從地踊出品」. "是諸菩薩從地出已 各詣虛空七寶妙塔多寶如來 釋迦牟尼佛所 到已 向二世尊頭面禮足 及至諸寶樹下師子座上佛所 亦皆作禮 右繞三匝 合掌恭敬 以諸菩薩種種讚法而以讚歎 住在一面 欣樂瞻仰於二世尊 (…) 爾時諸佛各告侍者 諸善男子 且待須臾 有菩薩摩訶薩 名曰彌勒 釋迦牟尼之所授記 次後作佛 以問斯事 佛今答之 汝等自當因是得聞 爾時釋迦牟尼佛告彌勒菩薩 善哉 善哉 阿逸多 乃能問佛如是大事."

20. 이상섭,「法華 一乘思想의 研究」, 동국대학교 박사학위논문, 2002, p.197.

21. 주 17의『妙法蓮華經』第1,「序品」참조.

22.『佛說觀彌勒菩薩上生兜率天經』. "但聞彌勒名合掌恭敬 此人除卻五十劫生死之罪 若有敬禮彌勒者 除卻百億劫生死之罪 設不生天未來世中 龍花菩提樹下 亦得値遇 發無上心."
『佛說彌勒下生經』. "或於釋迦文佛所 起神寺廟 來至我所 或於釋迦文佛所 補治故寺 來至我所 或於釋迦文佛所 受八關齋法 來至我所 或於釋迦文佛所 香華供養 來至此者 或復於彼聞法悲泣墮淚 來至我所 或復於釋迦文佛所 專意聽受法 來至我所 或復盡形壽善修梵行 來至我所 或復有書寫讀誦 來至我所 或復承事供養 來至我所者."
『佛說彌勒大成佛經』. "佛告舍利弗 佛滅度後比丘比丘尼優婆塞優婆夷 天龍八部鬼神等 得聞此經受持讀誦禮拜供養恭敬法師 破一切業障報障煩惱障 得見彌勒及賢劫千佛 三種菩提隨願成就 不受女人身 正見出家得大解脫."

23. 이 기록의 주인공에 대한 구체적 언급은 없다. 왕흥사는 사리봉안기로 볼 때 위덕왕 때 창건되었다고 할 수 있다. 다만『삼국사기』'무왕' 35년조에 "왕흥사가 낙성되었다"는 기록

이 있고, 이어 "왕이 매양 배를 타고 절에 가서 행향行香했다"라고 한 점으로 미루어, 그 주인공을 무왕으로 보는 것이 타당하다.

24. 『三國遺事』卷2, 「紀異」'南扶餘 前百濟 北扶餘'. "又 泗沘崖又有一石 坐十餘人 百濟王欲幸 王興寺禮佛 先於此石望拜佛 其石自煖 因名煖石."

25. 백제 미륵신앙에서 계율이 강조되는 측면이 있다.(金杜珍, 「百濟의 彌勒信仰과 戒律」 『百濟佛教의 研究』, 忠南大學校 百濟研究所, 1994) 그런데 계율이라는 것도 깨달음이라는 적극적인 수행이 아니라, 하지 않음으로써 도달하는 소극적이고 최소한의 수행으로, 이행易行의 성격이다.

26. 『妙法蓮華經』第15, 「從地踊出品」. "此諸佛子等 其數不可量 久已行佛道 住於神通力 善學菩薩道 不染世間法 如蓮華在水 從地而踊出."

27. 田村芳朗 외, 이영자 옮김, 『천태법화의 사상』, 민족사, 1989, p.84.
다무라 요시로田村芳朗는, 현실을 중시하는 현실주의적 성격의 『법화경』에 비해 『화엄경』은 순일한 세계관에 서서 이상을 중시한다고 했다. 우메하라 다케시梅原猛는 두 경전의 이런 성격을 더 부연하여 '일즉다一卽多 다즉일多卽一'의 관점을 다음과 같이 비교 설명하고 있다. 『법화경』에서는 다多가 상당히 강조되어 그 속에서 일一이 되고 다多가 통제적으로 정리되는 데 비해, 『화엄경』에서는 일一이 최초로서 일一에서 일체가 나온다고 본 것이다.(같은 책, p.222) 법화와 화엄이 백제와 통일신라의 각 정치 이념으로서 작용했다고 본다면, 이러한 성격이 그 사회에서 어떤 기능을 했을 것인가 하는 점도 흥미롭다. 통일신라 전제왕권이 흔들리자, 일一이 최초로서 일一에서 일체가 나오는 화엄철학이 이념으로서의 기능을 상실하고 순식간에 지리멸렬하게 된 것도 이런 맥락에서 설명이 가능하다.

28. 『妙法蓮華經』第16, 「如來壽量品」. "自我得佛來 所經諸劫數 無量百千萬 億載阿僧祇 常說法 教化 無數億衆生 令入於佛道 爾來無量劫 爲度衆生故 方便現涅槃 而實不滅度 常住此說法 我 常住於此 以諸神通力 令顚倒衆生 雖近而不見 衆見我滅度 廣供養舍利 咸皆懷戀慕 而生渴仰 心 衆生既信伏 質直意柔軟 一心欲見佛 不自惜身命 時我及衆僧 俱出靈鷲山."

백제 문양전 연구

1. 有光教一, 「扶餘窺岩面に於ける文樣塼の出土遺蹟と其の遺物」 『昭和十一年度古蹟調査報告』, 朝鮮古蹟研究會, 1937.

2. 발굴상황에 대한 서술은 아리미쓰 교이치有光教一의 위 보고서에 따른다.

3. 이 문양전에 대한 논문으로 朴待男, 「扶餘 窺岩面 外里 出土 百濟 文樣塼 研究」, 弘益大學校 碩士學位論文, 1996. 6이 있다.

4. 尹武炳, 「扶餘 雙北里遺蹟 發掘調査報告書」 『百濟研究』 第13輯, 忠南大學校 百濟研究所,

1982, p.68.

5. 金英媛,「百濟時代 中國陶磁의 輸入과 倣製」『百濟文化』第27輯, 公州大學校 百濟文化研究所, 1998, pp.69-80.

6. 金元龍,「백제 불상조각 연구」『韓國美의 探究』, 열화당, 1978, pp.185-187.
 姜友邦,「金銅三山冠思惟像攷―三國時代彫刻論의 一試圖」『美術資料』第22號, 國立中央博物館, 1978, p.24.
 조용중,「百濟金銅大香爐에 관한 研究」『백제금동대향로 발굴 10주년 기념 연구논문자료집―百濟金銅大香爐』, 국립부여박물관, 2003, p.146.

7. 有光教一,「扶餘窺岩面에 於하는 文樣塼의 出土遺蹟과 其의 遺物」『昭和十一年度古蹟調査報告』, 朝鮮古蹟研究會, 1937, p.65.

8. 金元龍,「韓國美術史研究의 二·三 問題」『韓國美術史研究』, 一志社, 1987, pp.27-30.

9. 洪思俊,「百濟 王興寺址 搬出遺物」『考古美術』第92號, 韓國美術史學會, 1968. 3, pp.389-390.

10. 『三國史記』卷27,「百濟本紀」5, '武王'.“三十五年 春二月 王興寺成 其寺臨水 彩飾壯麗 王每乘舟 入寺行香.”
 『三國遺事』卷3,「興法」'法王禁殺'.“附山臨水 花木秀麗 四時之美具焉 王每命舟 沿河入寺 賞其形勝壯麗.”

11. 국립부여박물관 도록에 실린 문양전 여덟 종류의 크기를 살펴보면, 연화문전 28.0, 와운문전 29.8, 봉황문전 29.5, 반룡문전 29.2, 봉황산경문전 29.2, 인물산경문전 29.0, 연좌귀형문전 29.5, 암좌귀형문전 28.7센티미터이다. 이런 수치는 문양전의 크기가 대체로 29센티미터 내외라는 것을 알려 준다. 백제의 척도는 전반적으로 한 자가 25센티미터에 해당하는 중국 남조의 제도를 수용하였는데, 7세기 전반경에는 중국 당척唐尺을 받아들여 한 자 29.5센티미터의 제도가 통용된 듯하다. 그 증거로 부여 쌍북리 출토 자를 들 수 있다. 이런 점에서 외리 출토 문양전을 당척 기준의 한 자 29.5센티미터에 맞추어 제작된 것으로 파악하는 것이다.(국립부여박물관,『百濟의 度量衡』, 2003, pp.22-34)

12. 有光教一,「扶餘窺岩面에 於하는 文樣塼의 出土遺蹟과 其의 遺物」『昭和十一年度古蹟調査報告』, 朝鮮古蹟研究會, 1937; 石松好雄,「瓦·塼의 范形의 彫り直し에 對하여」『九州歷史資料館 研究論輯』19, 福岡: 九州歷史資料館, 1994; 淸水昭博,「百濟瓦塼에 보이는 同范·改范의 한 事例―扶餘 外里遺蹟의 鬼形文塼」『百濟研究』第39輯, 忠南大學校 百濟研究所, 2004.

13. 姜友邦,「韓國瓦當藝術論序說」『新羅瓦塼』, 國立慶州博物館, 2000, pp.424-428.
 강우방姜友邦은 이 논문에서 여러 가지 논거를 들어 귀면이 용면龍面이라 주장했다. 그 가운데 결정적인 증거로 울산 농소면(지금의 울산광역시 북구 농소동) 전탑의 모서리에 위치한 문양전을 예로 들었다. 이 문양전에는 용의 옆얼굴이 새겨져 있는데, 모서리에서 둘이 합쳐졌을 때 용의 얼굴 정면이 합성되어 나타난다는 흥미로운 주장이다. 그런데

중국의 고대 여러 청동기에도 모서리에 코를 맞대고 있는 옆모습의 용과 같은 동물이 있다. 이것도 모서리 정면에서 보면 그 동물의 정면 얼굴이 나타나는데, 이 문양이 전형적인 도철이라는 주장이 있다.(Wu Hung, *Monumentality in Early Chinese Art and Architecture*, Stanford: Stanford University Press, 1995: 김병준 역, 『순간과 영원—중국 고대의 미술과 건축』, 아카넷, 2001, pp.133-135)

만약 귀면와의 귀면을 용으로 파악한다면, 그 연장선상에서 부여 외리 출토 귀형문전의 도상도 마땅히 용으로 인정할 수밖에 없다. 그렇다면 외리 출토 문양전 가운데 별도로 반룡문전의 용이 있음에도 불구하고, 또 귀형문전의 용을 둔 것에 대해 설명이 필요하다. 그리고 반룡문전의 용과 귀형문전의 괴수가 완연히 다른 모습인데, 이에 대한 설명도 뒤따라야 할 것이다.

14. Wu Hung, 김병준 역, 『순간과 영원—중국 고대의 미술과 건축』, 아카넷, 2001, pp.95-111, pp.147-148.

15. 錢國祥, 「中國魏晋南北朝時代瓦當」 『기와를 통해 본 동아시아 삼국의 대외교섭』, 국립경주박물관, 2000, p.127.

16. 朱存明, 『漢畵像的象徵世界』, 北京: 人民文學出版社, 2005, p.240.

17. 劉勰, 『文心雕龍』 第30 定勢. "圓者規體 其勢也自轉 方者矩形 其勢也自安."

18. Wu Hung, 김병준 역, 『순간과 영원—중국 고대의 미술과 건축』, 아카넷, 2001, p.423; 信立祥, 『漢代畵像石綜合硏究』, 北京: 文物出版社, 2000: 김용성 역, 『한대 화상석의 세계』, 학연문화사, 2005, pp.329-330.

19. 安輝濬, 「韓國 山水畵의 發達 硏究」 『美術資料』 第26號, 國立中央博物館, 1980. 6; 李泰浩, 「韓國 古代山水畵의 發生 硏究—三國時代 및 統一新羅의 山岳과 樹木表現을 中心으로」 『美術資料』 第38號, 國立中央博物館, 1987. 1.

20. 이 불보살병립상은 일본 오하라미술관大原美術館 소장의 중국 북제北齊 백옥제미륵상白玉製彌勒像을 충실히 반영한 것이라고 한다.(姜友邦, 「傳扶餘出土 蠟石製佛菩薩竝立像—韓國佛에 끼친 北齊佛의 一影響」 『考古美術』 第138·139號, 韓國美術史學會, 1978. 9, pp.5-13) 백옥제미륵상의 뒷면에는 산악도가 일부 작게 묘사되어 있는데, 백제의 불보살병립상에는 전면으로 확대된 것이 다르다. 강우방은 백제 불보살병립상이 북제의 백옥제미륵상에 기본을 두고 많은 생략과 확대, 그리고 변형을 이루었다고 보았다.

21. 백제미술은 전반적으로 부드럽고 유려한 특징을 지니고 있다. 산경문전과 납석제불보살병립상의 부드럽고 유려한 산세 표현도 그러한 전형이다. 이런 점은 중국 육조의 영향이 크다고 생각된다. 특히 남조에서는 현학玄學 등 당시의 사상적 영향으로 운韻이 강조되었다. 운은 흔히 정운情韻, 운율韻律과 같은 용어와 함께 사용되면서 여성적이며 음유陰柔한 아름다움을 표현하는 데 사용된 용어였다. 그런데 남조 말에 이르러 다시 기氣가 점차 강조되었고, 이 기는 생명력이나 기력을 의미하는 남성적이며 양강陽剛의 아름다움을 표현

하는 데 사용되었다. 남조 말에 사혁謝赫이 기운생동氣韻生動 이론을 제기할 때에도 여전히 기보다는 운이 더 강조되는 분위기였다고 한다.(權德周,「魏晋書論」『淑明女子大學校論文集』, 숙명여자대학교, 1993, pp.23-25) 중국 남조의 이러한 예술적 분위기는 동아시아에 광범위한 영향을 미쳤다. 백제의 미술에 나타난 부드럽고 유려한 특징도 이런 시대적 배경을 고려해야 할 것이다.

22. 당唐 장언원張彦遠은 847년에 펴낸 『역대명화기歷代名畫記』에서 위魏·진晋 이래 인물 크기의 부적절함에 대해 다음과 같이 지적하고 있다. 兪崑 編, 『中國畫論類編』上, 臺北: 華正書局, 1984, p.602. "魏晋已降 名迹在人間者 皆見之矣 其畫山水 則群峰之勢 若鈿飾犀櫛 或水不容泛 或人大於山."

23. 米澤嘉圃, 『中國繪畫史硏究―山水畫論』, 東京: 平凡社, 1962, p.36.

24. 무왕대의 문화적 발전과 배경 그리고 그 성격에 대해서는 李乃沃,「미륵사와 서동설화」 『歷史學報』, 第188輯, 歷史學會, 2005 참조. 이 책의 pp.85-110.

25. 李澤厚, 『美的歷程』, 北京: 文物出版社, 1980: 尹壽榮 역, 『美의 歷程』, 東文選, 1991, p.298.

26. 長廣敏雄,「六朝時代の美術」『中國美術論集』, 東京: 講談社, 1984, p.219, p.230.

백제 서예의 변천과 성격

1. 국서의 내용은 『三國史記』卷25,「百濟本紀」3, '蓋鹵王' 18年條에 수록되어 있다.

2. 康有爲, 崔長潤 역, 『廣藝舟雙楫』, 雲林堂, 1983, p.55. 그 원문은 다음과 같다. "北碑當魏世隸楷錯變 無體不有 綜其大致 體莊茂而宕以逸氣 力沈著而出以澀筆 要以茂密爲宗."

3. 중국 청淸의 캉유웨이康有爲는 남북조시대 최고의 서예작품 일흔일곱 점을 선정하여, 신품神品, 묘품妙品, 고품高品, 정품精品, 일품逸品, 능품能品의 순위를 매겼다. 여기에서 고구려 평양성석각을 고품高品에 선정했다. 선정된 유물 가운데 남북조 국가에 해당되지 않은 것은 고구려 평양성석각과 신라 진흥왕순수비 두 점뿐이다.(康有爲, 崔長潤 역, 위의 책, pp.154-158)

4. 兪元載,「백제의 대외관계」『백제의 역사』, 공주대학교 백제문화연구소, 1995, p.200.

5. 鈴木勉,「文字」『復元七支刀』, 東京: 雄山閣, 2006, pp.92-102.

6. 칠지도의 편년에 대해서는 다음의 논문을 참조. 이내옥,「백제 칠지도의 상징」『韓國學論叢』第34輯, 國民大學校 韓國學硏究所, 2010, pp.88-92. 이 책의 pp.15-36.

7. 『三國史記』卷24,「百濟本紀」2, '近肖古王' 26年條.

8. 李丙燾,「近肖古王拓境考」『韓國古代史硏究』, 博英社, 1985, p.514.

9. 千寬宇,「復元 加耶史」『加耶史硏究』, 一潮閣, 1991, pp.23-26.

10. 田祐植,「百濟 '王權中心 貴族國家' 政治運營體制 硏究」, 국민대학교 박사학위논문, 2010, pp.28-34.

11. 『三國史記』卷24, 「百濟本紀」2, '近肖古王'條 말미.

12. 『晉書』卷9, 「帝紀」9, '太宗簡文帝'條.

13. 『三國史記』卷24, 「百濟本紀」2, '近肖古王' 27年, 28年條.

14. 백제 지역 동진 청자에 대해서는 권오영權五榮, 윤용이尹龍二, 이종민李鍾玟, 김영원金
英媛 등이 논고를 발표하였고, 이들의 논문은 다음 글에서 종합 정리되었다. 李廷仁, 「中
國 東晉 靑磁硏究—4세기 百濟 지역 出土品과 관련하여」, 이화여자대학교 석사학위논문,
2000, pp.24-31.

15. 鈴木勉, 「文字」『復元七支刀』, 東京: 雄山閣, 2006, pp.94-99 참조.

16. 한경漢鏡의 예로 건녕이년수수경建寧二年獸首鏡(169)과 이씨화상경李氏畵像鏡을 들 수
있다.(下中邦彦 編, 『書道全集』卷2, 東京: 平凡社, 1958, 도판 38, 39) 위경魏鏡은 정시원
년신수경正始元年神獸鏡(240)과 서주사신사수경徐州四神四獸鏡이 대표적이다. 오경吳鏡
의 예로는 태평원년신수경太平元年神獸鏡(256)과 영안사년신수경永安四年神獸鏡(261)
이 있다.(下中邦彦 編, 위의 책, 卷3, 도판 28-31)

17. 『三國史記』卷26, 「百濟本紀」4, '武寧王' 21年. "冬十一月 遣使入梁朝貢 先是爲高句麗所破
始興通好 而更爲强國."

18. 任昌淳, 「韓國書藝槪觀」『韓國의 美』6(書藝), 中央日報社, 1987, p.197.

19. 崔完秀, 『그림과 글씨』, 세종대왕기념사업회, 2000, p.288.

20. 孫過庭, 『書譜』, p.31.(『四庫全書』118 藝術類 수록) "評者云 彼之四賢 古今特絶 而今不逮古
古質而今妍 夫質以代興 妍因俗易"; 같은 책, p.32. "而東晋士人 互相陶淬 至於王謝之族 緗庾
之倫 縱不盡其神奇 咸亦抱其風味 去之滋永 斯道逾微."

21. 曺首鉉, 「韓國 書藝의 史的 槪觀」『書藝術論文集』, 南丁崔正均敎授古稀紀念論文集刊行委員
會, 1994, p.148.

22. 金炳基, 「誌石의 書體와 刻法」『百濟武寧王陵』, 충청남도·공주대학교 백제문화연구소,
1991, pp.191-192; 李成培, 「熊津時期 百濟書藝 考察」『韓國書藝』第12號, 한국서예협회,
2000, p.51.

23. 『南史』卷42, 「列傳」32, '齊高帝諸子 上, 子雲'. "出爲東陽太守 百濟國使人至建鄴求書 逢子
雲爲郡 維舟將發 使人於渚次候之 望船三十許步 行拜行前 子雲見問之 答曰 侍中尺牘之美 遠
流海外 今日所求 唯在名迹 子雲爲停船三日 書三十紙與之 獲金貨數百萬."

24. 매지권買地券의 내용은 다음과 같다. "錢一万文 右一件 乙巳年八月十二日 寧東大將軍百濟
斯麻王 以前件錢 詢土王土伯土父母上下衆官二千石 買申地位墓 故立券爲明 不從律令" 지금
까지 이 매지권의 '부종율령不從律令'에 대한 연구는 분량이 상당하고, 해석이 다양하다.
그 대강을 살펴보면, 무령왕릉 묘역에는 모든 것을 지배하는 어떠한 율령도 구속되지 않
는다는 주장이 있는가 하면, 세간 법령에 구속되지 않는다는 주장, 매매계약을 지키지 않
으면 율령을 따르지 않는다는 주장, 왕이기 때문에 일반 율령에 구속되지 않는다는 주장,

또 '부종不從'을 잘못 기록했다는 주장 등등이 있다. 매지권의 부종율령에 대한 최근까지의 연구사는 다음 논문을 참조. 張守男, 「武寧王陵 買地券의 起源과 受用背景」 『百濟研究』 第54輯, 忠南大學校 百濟研究所, 2011.

25. "百濟昌王十三年季太歲在 丁亥妹兄公主供養舍利"

26. 『三國史記』 卷26, 「百濟本紀」 4, '聖王' 19年條.

27. 위의 책, 「百濟本紀」 4, '聖王' 27年 10月條.

28. 張彰恩, 「6세기 중반 한강 유역 쟁탈전과 管山城 戰鬪」 『震檀學報』 第111號, 震檀學會, 2011.

29. 『日本書紀』 卷19, '欽明天皇' 16年 8月條.

30. 대립된 주장들에 대한 연구사 정리는 다음 논문을 참조. 梁起錫, 「百濟 威德王代의 對外關係」 『先史와 古代』, 韓國古代學會, 2003, p.228.

31. 兪元載, 「백제의 대외관계」 『백제의 역사』, 공주대학교 백제문화연구소, 1995, p.202, p.207.

32. "丁酉年二月十五日 百濟王昌爲亡王子 立刹本舍利二枚 葬時神化爲三."

33. 국립부여문화재연구소, 『王興寺址 Ⅲ』, 2009, pp.63-64.

34. 570년과 571년에는 책봉을 위해, 그리고 572년에는 조공을 위해 사신을 파견한 기록이 있으며, 이 기간 동안 다른 국가에 사신을 파견한 기록은 없다.(兪元載, 「백제의 대외관계」 『백제의 역사』, 공주대학교 백제문화연구소, 1995, p.207)

35. 神田喜一郎, 「中國書道史 南北朝 Ⅱ」 『書道全集』 卷6, 東京: 平凡社, 1955, p.13.

36. 康有爲, 崔長潤 역, 『廣藝舟雙楫』, 雲林堂, 1983, p.151, p.163.

37. 神田喜一郎, 「中國書道史 南北朝 Ⅱ」 『書道全集』 卷6, 東京: 平凡社, 1955, p.14.

38. Hua Rende, "The History and Northern Wei Stele-Style Calligraphy", *Character and Context in Chinese Calligraphy*, Princeton: The Art Museum of Princeton University, 1999, p.123.

39. 康有爲, 崔長潤 역, 『廣藝舟雙楫』, 雲林堂, 1983, p.55, p.150. 그 원문은 다음과 같다. "北齊 諸碑 率皆瘦硬 千篇一律 絶少異同 (…)."

40. 顏之推, 『顏氏家訓』 卷7. "北朝喪亂之餘 書迹鄙陋 加以專輒造字 猥拙甚於江南."

41. 姜必任, 「東魏北齊 人文風格 研究」 『中語中文學』 第31輯, 韓國中語中文學會, 2002, pp.239-241.

42. 그 대립되는 견해에 대해서는 정예경, 『중국 북제북주 불상연구』, 혜안, 1998 참조.

43. 中田勇次郎, 「北碑의 書法」 『書道全集』 卷6, 東京: 平凡社, 1955, p.22.

44. 새겨진 글은 다음과 같다. "竊以 法王出世 隨機赴感 應物現身 如水中月 是以 託生王宮 示滅雙樹 遺形八斛 利益三千 遂使 光曜五色 行邁七遍 神通變化 不可思議 我百濟王后 佐平沙乇積德女 種善因於曠劫 受勝報於今生 撫育萬民 棟梁三寶 故能謹捨淨財 造立伽藍 以己亥年正月

274

廿九日 奉迎舍利 願使 世世供養 劫劫無盡 用此善根 仰資大王陛下 年壽與山岳齊固 寶曆共天
地同久 上弘正法 下化蒼生 又願 王后卽身 心同水鏡 照法界而恒明 身若金剛 等虛空而不滅 七
世久遠 並蒙福利 凡是有心 俱成佛道."

45. 李乃沃,「미륵사 사리봉안기를 통해 본 백제불교」. 이 책의 pp.111-136.

46. 『三國史記』卷27,「百濟本紀」5, '武王' 35年, 37年條 참조.

47. 『三國遺事』卷2,「紀異」 '南扶餘 前百濟'條; 『三國史記』卷27,「百濟本紀」5, '武王' 35年條.

48. 孫過庭,『書譜』, p.32. (『四庫全書』118 藝術類 수록) "眞以點畫爲形質 使轉爲情性."

49. 歐陽詢,『八訣』, p.99. (『佩文齋書畫譜』卷3, 海東書局 수록) "四面停勻 八邊具備 短長合度 粗
細折中."

50. 歐陽詢, 위의 책, p.99. "肥則爲鈍 瘦則露骨 (…) 不可頭輕尾重 無令左短右長 斜正如人."

51. 康有爲, 崔長潤 역,『廣藝舟雙楫』, 雲林堂, 1983, p.55, pp.122-123, 그 원문은 다음과 같다.
"至於隋世 率尙整朗 綿密瘦健 (…)."

52. 董其昌,「書品」『容臺別集』卷5, 臺北: 國立中央圖書館, 1968, p.1890. "晉人書取韻 唐人書取
法."

53. 새겨진 글은 다음과 같다. "甲寅年正月九日 奈祇城砂宅智積 慷身日之易往 慨體月之難還 穿
金以建珍堂 鑿玉以立寶塔 巍巍慈容 吐神光以送雲 峩峩悲貌 含聖明以○○ (…)." 번역은 이
책의 p.241 참조.

54. 『日本書紀』卷24, '皇極天皇' 元年 2月, 元年 7月條 참조.

55. 사택지적비의 서풍에 대한 연구사는 다음 논문을 참조. 鄭鉉淑,「百濟 砂宅智積碑의 書風
과 그 形成背景」『百濟研究』第56輯, 忠南大學校 百濟研究所, 2012, pp.77-79.

56. 鄭鉉淑, 위의 논문, pp.103-104 참조. 백제는 대당對唐 관계를 한반도 문제, 특히 신라를
공격하기 위한 정치, 외교 문제로 인식하여 끊임없이 당의 지지를 얻기 위해 노력했다. 신
라 또한 마찬가지였다. 따라서 무왕과 의자왕대의 대당 관계를 근본적으로 적대적이라고
규정하기 곤란하다. 당의 국가적 이익과 신라의 외교적 승리로 의자왕대 말년에 이르러
백제와 당은 적대 관계에 이르렀을 뿐이다. 따라서 당해唐楷의 수용을 정치적 대립관계의
산물로 이해하는 것은 그 근거가 희박하다.

백제인의 미의식

1. Andre Eckhardt, *Geschichte der koreanichen Kunst*, Leipzig: Verlag Karl W. Hiersemann,
1929: 權寧弼 역,『에카르트의 朝鮮美術史』, 열화당, 2003, pp.20-22.

2. 안드레 에카르트, 權寧弼 역, 위의 책, p.109.

3. 안드레 에카르트, 權寧弼 역, 위의 책, p.215.

4. 關野貞 外,『朝鮮藝術之研究』, 京城: 度支部建築所, 1910, p.5.

5. 柳宗悅, 張美京 역,「조선의 벗에게 보내는 글」『조선의 예술』, 일신서적, 1986, p.50.

6. 高裕燮,「우리의 美術과 工藝」『高裕燮全集 2—韓國美術文化史論叢』, 通文館, 1993, p.83.

7. 위의 책, p.82.

8. 崔淳雨,「韓國 美術의 흐름」『崔淳雨全集』1, 學古齋, 1992, pp.41-46.

9. 金元龍,「한국 미술의 특색과 그 형성」『韓國美의 探究』, 열화당, 1978, p.17.

10. 위의 논문, pp.19-20.

11. 黃壽永,「百濟의 建築美術」『百濟硏究』第2輯, 忠南大學校 百濟硏究所, 1971, p.87.

12. 黃壽永,「百濟의 佛敎彫刻—扶餘期를 中心으로」『百濟硏究』第1輯, 忠南大學校 百濟硏究所, 1970, p.291, p.294.

13. 秦弘燮,『三國時代의 美術文化』, 同和出版公社, 1976, p.66.

14. 秦弘燮,「百濟 美術文化와 高句麗·新羅 美術文化와의 比較」『百濟文化』第7·8輯, 公州大學校 百濟文化硏究所, 1975, pp.268-269.

15. 文明大,『韓國佛敎美術史』, 한국언론자료간행회, 1997, pp.126-129.

16. 金元龍,「한국 미술의 특색과 그 형성」『韓國美의 探究』, 열화당, 1978, p.20.

17. 위의 논문, p.21.

18. 崔淳雨,「韓國 美術의 흐름」『崔淳雨全集』1, 學古齋, 1992, p.108, p.112, p.123.

19. 金英媛,「百濟時代 中國陶磁의 輸入과 倣製」『百濟文化』第27輯, 公州大學校 百濟文化硏究所, 1998, pp.69-80.

20. 朴萬植,「韓國 造形樣式의 均齊狀態에 對한 分析的 硏究—其一 新羅 百濟의 土器類를 中心으로」『百濟硏究』第4輯, 忠南大學校 百濟硏究所, 1973, p.129.

21. 高裕燮,「扶餘 定林寺址 石塔」『高裕燮全集 1—韓國塔婆의 硏究』, 通文館, 1993, pp.260-261.

22. 米田美代治, 申榮勳 역,「扶餘 百濟五層石塔의 意匠計劃」『韓國上代建築의 硏究』, 東山文化社, 1976, pp.118-122. 석탑의 각 부분들의 비례를 보면, 상륜부가 없어진 탑 축의 총 높이, 탑신 폭의 총계, 제일 밑 기단부 외곽석의 폭, 그리고 일층 탑신의 폭을 비교했을 때, 3:3:2:1의 비례로 이루어져 있다. 그리고 탑신의 폭도 일정한 비례를 염두에 두고 설계되었다. 일층의 탑신을 하나의 기본으로 삼은 다음, 이층과 오층의 탑신의 폭을 더하고, 삼층과 사층의 탑신을 더한 것 각각이 일층 탑신의 폭과 거의 일치하고 있는 것이다. 요네다 미요지米田美代治는 정림사지 오층석탑의 이러한 비례를 정확하게 밝혀 거기에 담겨진 아름다움의 비밀을 해명해냈다. 이런 연구를 더욱 발전시켜 유복모 등이 정림사지 석탑의 옥개석 폭의 변화비變化比를 측정해 본 결과, 일층부터 오층까지의 체감비율이 9:8:7:6:5로 되어 있음이 밝혀졌다.(柳福模 外,「寫眞測定에 의한 百濟石塔의 造形美에 관한 硏究」『大韓土木學會論文集』第5卷 1號, 大韓土木學會, 1985. 3, p.146.

23. 米田美代治, 申榮勳 역, 위의 논문, p.122.

24. 金元龍,「고대 한국의 불상조각」『韓國美의 探究』, 열화당, p.136.

25. 『北史』卷94,「列傳」82, '百濟'; 『隋書』卷81,「列傳」46, '東夷, 百濟'. "其人雜有新羅高麗倭 亦有中國人."

26. 『南史』卷79,「列傳」69, '夷貊 下'. "其國近倭 頗有文身者 言語服章略與高麗同 呼帽曰冠 襦 曰複衫 袴曰褌 其言參諸夏 亦秦韓之遺俗云."
 『北史』卷94,「列傳」82, '百濟'. "婚娶之禮 略同華俗 父母及夫死者 三年居服 餘親則葬訖除 之."

27. 백제의 불상이 이른바 '백제의 미소'라는 고졸古拙의 미소를 짓고 있는 문제도 분명 그 사 회와 밀접한 관계가 있을 것이다. 만약 경직되고 권위적인 사회라면 그것을 반영하는 예 술작품 또한 그러할 것이다. 이와 반대로 예술작품에 부드러운 미소가 전체적으로 충만해 있다면, 그것은 유연하고 개방적인 사회를 반영한 것이라는 생각이다. 이렇게 백제의 미 소를 통해 당시 백제사회의 분위기를 짐작해 볼 수 있다.

28. 金紅男,「武寧王陵出土盞의 중국도자사적 의의—연대추정이 가능한 중국 最古의 백자로 서」『百濟文化』第21輯, 公州大學校 百濟文化研究所, 1991, pp.153-174; 金英媛,「百濟時代 中國陶磁의 輸入과 倣製」『百濟文化』第27輯, 公州大學校 百濟文化研究所, 1998, p.69.

29. 육조시대의 문화적 성격과 백제문화와의 관계에 대해서는 다음 논문 참조. 李乃沃,「백 제 문양전 연구—부여 외리 출토품을 중심으로」『美術資料』第72·73號, 國立中央博物館, 2005, pp.20-27. 이 책의 pp.139-172.

30. 元鍾禮,「美的範疇 趣와 雅의 審美意識 差異의 變化 推移에 담긴 文學社會學的 意義」『中國 文學』第39輯, 韓國中國語文學會, 2003, pp.56-57.

31. 『三國史記』卷27,「百濟本紀」5, '法王'. "法王 (…) 冬十二月 下令禁殺生 收民家所養鷹鷂放 之 漁獵之具焚之."
 『三國遺事』卷3,「興法」, 法王禁殺. "法王 (…) 是年冬 下詔禁殺生 放民家所養鷹鷂之類 焚漁 獵之具 一切禁止."

32. 백제 불교의 타력적 성격에 대해서는 다음 논문을 참조. 李乃沃,「미륵사와 서동설화」『歷 史學報』第188輯, 歷史學會, 2005, pp.39-47. 이 책의 pp.87-112.

33. 국립부여박물관, 『百濟의 文字』, 2003, pp.104-105.

34. 정경희는 사택지적비문에 대해, "이 몸은 물방울과 같아서 잡을 수도 문지를 수도 없고, 이 몸은 물거품과 같아서 오래 갈 수도 없다"는 유마힐維摩詰의 말을 생각나게 한다고 했 다. 그리고 지적智積이란 이름은 『법화경法華經』의 지적보살智積菩薩과 같은 점으로 미 루어서 그가 독실한 재가불자在家佛者였음을 짐작할 수 있다고 하였다.(鄭璟喜,「三國時 代 社會와 佛教」『韓國古代社會文化研究』, 一志社, 1990, p.305)

35. 諸橋轍次, 『大漢和辭典』, 東京: 大修館書館, 1960, pp.7067-7068.

36. 元鍾禮,「美的範疇 趣와 雅의 審美意識 差異의 變化 推移에 담긴 文學社會學的 意義」『中國

文學』第39輯, 韓國中國語文學會, 2003, p.60.

37. 국보 제83호 금동반가사유상의 제작국에 대해 백제와 신라설이 엇갈리고 있어 의견이 일
치하는 것은 아니다. 그러나 당시 동아시아 세계 속에서 백제문화가 도달한 성취와 자리
매김의 성격에 비추어 백제의 작품으로 파악하고자 한다. 이 반가사유상에 대한 대표적인
주장과 요지를 살펴보면 다음과 같다.

황수영黃壽永은, 전하는 출토지설과 당대의 문화적 사상적 배경을 들어 백제설을 주장
하였다가(「百濟半跏思惟像小考」『韓國佛像의 硏究』, 三和出版社, 1973, pp.47-70), 후에
경주에서 나왔다고 전하는 말을 들어 신라설로 수정했다.(『반가사유상』, 대원사, 1994,
pp.48-54) 문명대文明大는, 이 불상이야말로 가장 까다롭게 제기되는 문제의 조각이라
고 전제하면서, 신라의 몇몇 불상과 비교하여 신라설이 충분히 받아들일 수 있을 것 같다
고 하였다.(『韓國彫刻史』, 悅話堂, 1992, p.151) 고유섭高裕燮은 조심스럽게 이 반가사유
상을 백제의 작품으로 보는 견해를 냈다.(「金銅彌勒半跏像의 考察」『高裕燮全集 2―韓國
美術文化史論叢』, 通文館, 1993, pp.185-187) 김원용金元龍은 이 반가사유상이 신라 양
식과는 상당히 다르다고 전제하면서, 전체적으로 백제문화의 성격을 반영한다고 주장했
다.(「韓國美의 흐름」『韓國美術史硏究』, 一志社, 1987, p.13 및 「古代韓國의 金銅佛」『韓國
美術史硏究』, 一志社, 1987, p.139) 강우방은 국보 제83호 반가사유상에 대해 중국과 일
본 그리고 한반도 등 당시 동아시아의 불상문화를 비교하고 양식과 제작 기법 등을 치밀
하게 분석하여 백제불로 논증했다.(「金銅三山冠思惟像―北齊佛像・日本 廣隆寺 思惟像과
의 比較」『圓融과 調和―韓國古代彫刻史의 原理 1』, 열화당, 1990, pp.101-123)

38. 金元龍, 「한국 미술의 특색과 그 형성」『韓國美의 探究』, 열화당, 1978, pp.19-20.

참고문헌

고전

『古事記』

『觀世音應驗記』

『管子』

『廣藝舟雙楫』

『舊唐書』

『南史』

『南齊書』

『論語』

『大唐六典』

『東國李相國集』

『妙法蓮華經』

『文心雕龍』

『北史』

『佛說觀彌勒菩薩上生兜率天經』

『佛說彌勒大成佛經』

『佛說彌勒下生經』

『史記』

『三國史記』

『三國遺事』

『三禮義宗』

『書經』

『書譜』

『說文解字』

『續日本紀』

『宋高僧傳』

『宋書』

『隋書』

『搜神記』

『新論』

『顏氏家訓』

『梁書』

『呂氏春秋』

『與猶堂全書』

『歷代名畫記』

『禮記』

『吳越春秋』

『容臺集』

『魏書』

『日本書紀』

『朝鮮佛敎通史』

『周書』

『周易』

『周易參同契』

『晋書』

『陳書』

『楚辭』

『八法』

『佩文齋書畫譜』

『抱朴子』

『漢書』

국내서

姜友邦, 『圓融과 調和—韓國古代彫刻史의 原理 1』, 열화당, 1990.

康有爲, 崔長潤 譯, 『廣藝舟雙楫』, 雲林堂, 1983.

高裕燮, 『高裕燮全集 1—韓國塔婆의 研究』, 通文館, 1993.

_____, 『高裕燮全集 2—韓國美術文化史論叢』, 通文館, 1993.

공주대학교 백제문화연구소, 『백제의 역사』, 1995.

國立慶州博物館, 『新羅瓦塼』, 2000.

국립공주박물관, 『무령왕릉 출토 유물 분석보고서 Ⅲ』, 2007.

國立文化財研究所, 『彌勒寺 Ⅱ』, 1996.

國立文化財研究所·全羅北道, 『彌勒寺址 石塔 解體調査報告書 Ⅰ』, 2003.

국립부여문화재연구소·국립공주박물관, 『무령왕릉 발굴 30주년 기념 학술대회—武寧王陵과 東亞細亞文化』, 2001.

국립부여문화재연구소, 『王興寺址 Ⅲ—木塔址 金堂址 發掘調査 報告書』, 2009.

국립부여박물관, 『백제금동대향로 발굴 10주년 기념 국제학술심포지엄—百濟金銅大香爐와 古代東亞細亞』, 2003.

_____, 『백제금동대향로 발굴 10주년 기념 연구논문자료집—百濟金銅大香爐』, 2003.

_____, 『百濟金銅大香爐』, 2003.

_____, 『百濟의 度量衡』, 2003.

_____, 『百濟의 文字』, 2003.

國立扶餘博物館·扶餘郡, 『陵寺—扶餘 陵山里寺址 發掘調査 進展報告書』, 2000.

국립중앙박물관, 『낙랑』, 솔출판사, 2001.

김두진, 『백제의 정신세계』, 주류성, 2006.

金碩鎭, 『대산주역강의』, 한길사, 1999.

金煐泰, 『百濟佛敎思想研究』, 東國大學校出版部, 1985.

_____, 『삼국시대 불교신앙 연구』, 불광출판부, 1990.

金元龍, 『韓國美의 探究』, 열화당, 1978.

_____, 『韓國美術史研究』, 一志社, 1987.

勞思光, 鄭仁在 譯, 『中國哲學史』, 探求堂, 1987.

盧重國, 『百濟政治史研究』, 一潮閣, 1988.

文明大, 『韓國彫刻史』, 悅話堂, 1992.

_____, 『韓國佛敎美術史』, 한국언론자료간행회, 1997.

文化公報部 文化財管理局, 『武寧王陵 發掘調査報告書』, 1973.

文化財管理局 文化財研究所, 『彌勒寺 Ⅰ』, 1989.

米田美代治, 申榮勳 譯, 『韓國上代建築의 研究』, 東山文化社, 1976.

信立祥, 김용성 역, 『한대 화상석의 세계』, 학연문화사, 2005.

안드레 에카르트, 權寧弼 역, 『에카르트의 朝鮮美術史』, 열화당, 2003.

蘇鎭轍, 『金石文으로 본 百濟 武寧王의 세상』, 원광대학교출판부, 1994.

연민수, 『고대한일관계사』, 혜안, 1998.

우홍, 김병준 역, 『순간과 영원—중국 고대의 미술과 건축』, 아카넷, 2001.

원광대학교 마한백제문화연구소, 『대발견 사리장엄! 彌勒寺의 再照明』, 2009.

柳宗悦, 張美京 역, 『조선의 예술』, 일신서적, 1986.

李基白, 『新羅思想史研究』, 一潮閣, 1997.

李丙燾, 『韓國古代史研究』, 博英社, 1985.

李成九, 『中國古代의 呪術的 思惟와 帝王統治』, 一潮閣, 1997.

李澤厚, 尹壽榮 역, 『美의 歷程』, 東文選, 1991.

익산시·마한백제문화연구소, 『益山의 先史와 古代文化』, 2003.

田村芳朗 外, 이영자 옮김, 『천태법화의 사상』, 민족사, 1989.

鄭璟喜, 『韓國古代社會文化研究』, 一志社, 1990.

庭野日敬, 박현철 외 옮김, 『법화경의 새로운 해석』, 경서원, 1996.

정예경, 『중국 북제북주 불상연구』, 혜안, 1998.

趙吉惠 外, 김동휘 역, 『中國儒學史』, 신원문화사, 1997.

中央日報社, 『韓國의 美』 6(書藝), 1987.

秦弘燮, 『三國時代의 美術文化』, 同和出版公社, 1976.

千寬宇, 『加耶史研究』, 一潮閣, 1991.

崔淳雨, 『崔淳雨全集』 1, 學古齋, 1992.

충청남도·공주대학교 백제문화연구소, 『百濟武寧王陵』, 1991.

馮友蘭, 박성규 역, 『中國哲學史』 下, 까치글방, 1999.

黃壽永, 『韓國佛像의 研究』, 三和出版社, 1973.

_____, 『반가사유상』, 대원사, 1994.

국외서

中文

兪崑, 『中國畵論類編』 上, 臺北: 華正書局, 1984.

朱存明, 『漢畵像的象徵世界』, 北京: 人民文學出版社, 2005.

日文

關野貞 外, 『朝鮮藝術之研究』, 京城: 度支部建築所, 1910.

宮崎市定, 『謎の七支刀—五世紀の東アジアと日本』, 東京: 中央公論社, 1983.

吉田晶,『七支刀の謎を解く―四世紀後半の百濟と倭』, 東京: 新日本出版社, 2001.

奈良國立博物館,『發掘された古代の在銘遺宝』, 奈良, 1989.

米澤嘉圃,『中國繪畫史研究―山水畫論』, 東京: 平凡社, 1962.

福永光司,『道教と古代日本』, 東京: 人文書院, 1987.

鈴木勉 外 編,『復元七支刀』, 東京: 雄山閣, 2006.

長廣敏雄,『中國美術論集』, 東京: 講談社, 1984.

諸橋轍次,『大漢和辭典』, 東京: 大修館書館, 1960.

千田念 外,『道教と東アジア―中國 朝鮮 日本』, 京都: 人文書院, 1989.

下中邦彦 編,『書道全集』2·6, 東京: 平凡社, 1958.

국내 논문

姜友邦,「金銅三山冠思惟像攷―三國時代彫刻論의 一試圖」『美術資料』22, 國立中央博物館, 1978.

_____,「傳扶餘出土 蠟石製佛菩薩並立像―韓國佛에 끼친 北齊佛의 一影響」『考古美術』 138·139, 韓國美術史學會, 1978.

_____,「韓國瓦當藝術論序說」『新羅瓦塼』, 國立慶州博物館, 2000.

姜必任,「東魏北齊 人文風格 研究」『中語中文學』31, 韓國中語中文學會, 2002.

權德周,「魏晉書論」『淑明女子大學校論集』33, 숙명여자대학교, 1993.

近藤浩一,「百濟 時期 孝思想 受容과 그 意義」『百濟研究』42, 忠南大學校 百濟研究所, 2005.

吉基泰,「彌勒寺 創建의 信仰的 性格」『韓國思想史學』30, 韓國思想史學會, 2008.

金杜珍,「新羅 中古時代의 彌勒信仰」『韓國學論叢』9, 國民大學校 韓國學研究所, 1987.

_____,「新羅 眞平王代의 釋迦佛信仰」『韓國學論叢』10, 國民大學校 韓國學研究所, 1987.

_____,「百濟의 彌勒信仰과 戒律」『百濟佛教의 研究』, 忠南大學校 百濟研究所, 1994.

_____,「三國遺事 所載 說話의 史料的 가치」『口碑文學研究』13, 口碑文學研究會, 2001.

金炳基,「誌石의 書體와 刻法」『百濟武寧王陵』, 충청남도·공주대학교 백제문화연구소, 1991.

金三龍,「地政學的인 측면에서 본 益山―水路交通路를 中心으로」『益山의 先史와 古代文化』, 익산시·마한백제문화연구소, 2003.

김상현,「百濟 威德王代의 父王을 위한 追福과 夢殿觀音」『백제금동대향로 발굴 10주년 기념 연구논문자료집―百濟金銅大香爐』, 국립부여박물관, 2003.

_____,「미륵사 서탑 사리봉안기의 기초적 검토」『대발견 사리장엄! 彌勒寺의 再照明』, 원광 대학교 마한백제문화연구소, 2009.

김수태,「百濟 威德王代 扶餘 陵山里 寺院의 創建」『백제금동대향로 발굴 10주년 기념 연구논 문자료집―百濟金銅大香爐』, 국립부여박물관, 2003.

金英吉,「法華經의 塔說에 관한 研究」『韓國佛教學』18, 韓國佛教學會, 1993.

김영심,「무령왕릉에 구현된 도교적 세계관」『韓國思想史學』40, 韓國思想史學會, 2012.

金英媛,「百濟時代 中國陶磁의 輸入과 倣製」『百濟文化』27, 公州大學校 百濟文化研究所, 1998.

金煐泰,「法華信仰의 傳來와 그 展開―三國·新羅時代」『韓國佛教學』3, 韓國佛教學會, 1997.

金裕哲,「梁 天監初 改革政策에 나타난 官僚體制의 新傾向」『魏晉隋唐史研究』1, 魏晉隋唐史研究會, 1994.

金一權,「古代 中國과 韓國의 天文思想 研究―漢唐代 祭天儀禮와 高句麗 古墳壁畵의 天文圖를 중심으로」, 서울대학교 박사학위논문, 1999.

김자림,「박산향로를 통해 본 백제금동대향로의 양식적 위치 고찰」『美術史學研究』249, 韓國美術史學會, 2006.

김종만,「扶餘 陵山里寺址 出土遺物의 國際的 性格」『백제금동대향로 발굴 10주년 기념 국제학술심포지엄―百濟金銅大香爐와 古代東亞細亞』, 국립부여박물관, 2003.

金鍾美,「漢代 儒家의 天人關係論과 文學思想」『東亞文化』30, 서울대학교 동아문화연구소, 1992.

金學成,「三國遺事 所載 說話의 形成 및 變異過程 試考」『冠岳語文研究』2, 서울大學校 國語國文學科, 1977.

김형래·김경표,「益山 彌勒寺 西塔에 나타난 木造塔形式」『建設技術研究所 論文集』19-2, 충북대학교 건설기술연구소, 2002.

金紅男,「武寧王陵出土 盞의 중국도자사적 의의―연대추정이 가능한 중국 最古의 백자로서」『百濟文化』21, 公州大學校 百濟文化研究所, 1991.

盧明鎬,「百濟 建國神話의 原形과 成立背景」『百濟研究』29, 忠南大學校 百濟研究所, 1989.

노중국,「泗沘도읍기 백제의 山川祭儀와 百濟金銅大香爐」『啓明史學』14, 계명사학회, 2003.

木村誠,「百濟史料로서의 七支刀 銘文」『西江人文論叢』12, 西江大學校 人文科學研究院, 2000.

문명대,「百濟 瑞山 磨崖三尊佛像의 圖像 解釋」『美術史學研究』221·222, 韓國美術史學會, 1999.

박경은,「博山香爐의 昇仙圖像 연구」『백제금동대향로 발굴 10주년 기념 연구논문자료집―百濟金銅大香爐』, 국립부여박물관, 2003.

朴待男,「扶餘 窺岩面 外里出土 百濟 文樣塼 研究」, 弘益大學校 碩士學位論文, 1996. 6.

朴萬植,「韓國 造形樣式의 均齊狀態에 對한 分析的 研究―其一 新羅 百濟의 土器類를 中心으로」『百濟研究』4, 忠南大學校 百濟研究所, 1973.

朴星來,「百濟의 災異記錄」『百濟研究』17, 忠南大學校 百濟研究所, 1986.

朴淳發,「4-5세기 한국 고대사와 고고학의 몇 가지 문제」『韓國古代史研究』24, 韓國古代史學會, 2001.

史在東,「薯童說話研究」『池憲英先生紀念論叢』, 湖西文化社, 1971.

宋芳松,「韓國古代音樂의 日本傳播」『韓國音樂史學報』1, 韓國音樂史學會, 1988.

宋在周,「薯童謠의 形成年代에 對하여」『池憲英先生紀念論叢』, 湖西文化社, 1971.

安啓賢,「百濟佛敎에 關한 諸問題」『百濟硏究』8, 忠南大學校 百濟硏究所, 1977.

安輝濬,「韓國 山水畵의 發達 硏究」『美術資料』26, 國立中央博物館, 1980. 6.

梁起錫,「百濟 威德王代의 對外關係」『先史와 古代』, 韓國古代學會, 2003.

오강호·김경진,「익산 미륵사지 석탑의 붕괴원인 분석」『한국구조물진단학회지』8-3, 한국
 구조물진단학회, 2004.

元鍾禮,「美的範疇 趣와 雅의 審美意識 差異의 變化 推移에 담긴 文學社會學的 意義」『中國文
 學』39, 韓國中國語文學會, 2003.

柳福模 外,「寫眞測定에 의한 百濟石塔의 造形美에 관한 硏究」『大韓土木學會論文集』5-1, 大韓
 土木學會, 1985. 3.

兪元載,「백제의 대외관계」『백제의 역사』, 공주대학교 백제문화연구소, 1995.

尹德香,「彌勒寺址 유적의 발굴과 성과」『益山의 先史와 古代文化』, 익산시·마한백제문화연구
 소, 2003.

尹武炳,「武寧王陵 및 宋山里 6號墳의 塼築構造에 대한 考察」『百濟硏究』5, 忠南大學校 百濟硏
 究所, 1974.

_____,「武寧王陵 石獸의 硏究」『百濟硏究』9, 忠南大學校 百濟硏究所, 1978.

_____,「扶餘 雙北里遺蹟 發掘調査報告書」『百濟硏究』13, 忠南大學校 百濟硏究所, 1982.

_____,「扶餘定林寺址 發掘記」『佛敎美術』10, 東國大學校博物館, 1991.

_____,「百濟美術에 나타난 道敎的 要素」『백제금동대향로 발굴 10주년 기념 연구논문자료
 집—百濟金銅大香爐』, 국립부여박물관, 2003.

李慶禾,「三世佛을 통해본 백제 미륵사지」『韓國思想과 文化』49, 韓國思想文化學會, 2009.

李基東,「百濟國의 政治理念에 대한 一考察—特히 '周禮'主義의 政治理念과 관련하여」『震檀學
 報』69, 震檀學會, 1990.

李基白,「百濟王位繼承考」『歷史學報』11, 歷史學會, 1959.

_____,「百濟史上의 武寧王」『武寧王陵 發掘調査報告書』, 文化公報部 文化財管理局, 1973.

李南奭,「百濟 熊津期 百濟文化를 통해 본 武寧王陵 築造의 意味」『무령왕릉 발굴 30주년 기념
 학술대회—武寧王陵과 東亞細亞文化』, 국립부여문화재연구소·국립공주박물관, 2001.

_____,「東亞細亞 橫穴式 墓制의 展開와 武寧王陵」『百濟文化』46, 公州大學校 百濟文化硏究所,
 2012.

李乃沃,「백제 문양전 연구—부여 외리 출토품을 중심으로」『美術資料』72·73, 國立中央博物
 館, 2005.

_____,「백제인의 미의식」『歷史學報』192, 歷史學會, 2006.

_____,「백제 칠지도의 상징」『韓國學論叢』34, 國民大學校 韓國學硏究所, 2010.

_____,「백제금동대향로의 사상」『震檀學報』109, 震檀學會, 2010.

李丙燾,「薯童 說話에 對한 新考察」『歷史學報』1, 歷史學會, 1952.

_____,「百濟七支刀考」『震檀學報』38, 震檀學會, 1974.

이상섭,「法華 一乘思想의 研究」, 동국대학교 박사학위논문, 2002.

이성배,「熊津時期 百濟書藝 考察」『韓國書藝』12, 한국서예협회, 2000.

_____,「백제서예와 목간의 서풍」『百濟研究』40, 忠南大學校 百濟研究所, 2004.

李姸承,「漢代 經學에 미친 數術學의 影響」『종교와 문화』8, 서울대학교 종교문제연구소, 2002.

_____,「董仲舒─음양의 조절론자」『大東文化研究』58, 成均館大學校 大東文化研究所, 2007.

李廷仁,「中國 東晉 青磁研究─4세기 百濟 지역 出土品과 관련하여」, 이화여자대학교 석사학위논문, 2000.

이찬희 외,「백제 무령왕릉 출토 塼의 고고학적 분석 및 해석」『무령왕릉 출토 유물 분석보고서 Ⅲ』, 국립공주박물관, 2007.

李泰浩,「韓國 古代山水畵의 發生 研究─三國時代 및 統一新羅의 山岳과 樹木表現을 中心으로」『美術資料』38, 國立中央博物館, 1987. 1.

任昌淳,「韓國書藝槪觀」『韓國의 美』6(書藝), 中央日報社, 1987.

張守男,「武寧王陵 買地券의 起源과 受用背景」『百濟研究』54, 忠南大學校 百濟研究所, 2011.

장인성,「백제금동대향로의 도교문화적 배경」『백제금동대향로 발굴 10주년 기념 국제학술심포지엄─百濟金銅大香爐와 古代東亞細亞』, 국립부여박물관, 2003.

張彰恩,「6세기 중반 한강 유역 쟁탈전과 管山城 戰鬪」『震檀學報』111, 震檀學會, 2011.

猪熊兼勝,「百濟 陵寺 출토 香爐의 디자인과 성격」『백제금동대향로 발굴 10주년 기념 국제학술심포지엄─百濟金銅大香爐와 古代東亞細亞』, 국립부여박물관, 2003.

錢國祥,「中國魏晉南北朝時代瓦當」『기와를 통해 본 동아시아 삼국의 대외교섭』, 국립경주박물관, 2000.

전영래,「香爐의 起源과 型式變遷」『백제금동대향로 발굴 10주년 기념 연구논문자료집─百濟金銅大香爐』, 국립부여박물관, 2003.

田祐植,「百濟 ‘王權中心 貴族國家’ 政治運營體制 研究」, 국민대학교 박사학위논문, 2010.

정해왕,「焦延壽의 易學思想과 易林」『大同哲學』35, 大同哲學會, 2006.

鄭鉉淑,「百濟 砂宅智積碑의 書風과 그 形成背景」『百濟研究』56, 忠南大學校 百濟研究所, 2012.

齊東方,「百濟武寧王墓와 南朝梁墓」『무령왕릉 발굴 30주년 기념 학술대회─武寧王陵과 東亞細亞文化』, 국립부여문화연구소·국립공주박물관, 2001.

趙景徹,「百濟 聖王代 大通寺 창건의 사회적 배경」『國史館論叢』98, 國史編纂委員會, 2002.

_____,「백제 익산 彌勒寺 창건의 신앙적 배경─彌勒信仰과 法華信仰을 중심으로」『韓國思想史學』32, 韓國思想史學會, 2009.

조규성·박재문, 「익산 미륵사지 석탑에 사용된 화강암에 대한 암석학적 연구」 『科學教育論叢』 27, 全北大學校 科學教育研究所, 2002.

조동일, 「삼국유사 설화 연구의 문제와 방향」 『三國遺事의 新研究』, 신라문화선양회, 1991.

曺首鉉, 「韓國 書藝의 史的 槪觀」 『書藝術論文集』, 崔正均教授 古稀紀念論文集刊行委, 1994.

조용중, 「中國 博山香爐에 관한 考察(上,下)」 『美術資料』 53·54, 國立中央博物館, 1994.

_____, 「百濟 金銅大香爐에 관한 研究」 『백제금동대향로 발굴 10주년 기념 연구논문자료집―百濟金銅大香爐』, 국립부여박물관, 2003.

周德良, 「漢代調停學術紛爭的方法」 『東亞人文學』 10, 東亞人文學會, 2006.

秦弘燮, 「百濟 美術文化와 高句麗·新羅 美術文化와의 比較」 『百濟文化』 7·8, 공주대학교 백제문화연구소, 1975.

車次錫, 「法華經의 法師에 대한 考察」 『韓國佛教學』 18, 韓國佛教學會, 1993.

千仁錫, 「百濟 儒學思想의 特性」 『東洋哲學研究』 15, 東洋哲學研究會, 1995.

清水昭博, 「百濟瓦塼에 보이는 同范·改范의 한 事例―扶餘 外里遺蹟의 鬼形文塼」 『百濟研究』 39, 忠南大學校 百濟研究所, 2004.

최병헌, 「백제금동대향로」 『백제금동대향로 발굴 10주년 기념 연구논문자료집―百濟金銅大香爐』, 국립부여박물관, 2003.

崔淳雨, 「韓國 美術의 흐름」 『崔淳雨全集』 1, 學古齋, 1992.

최응천, 「百濟 金銅龍鳳香爐의 造形과 編年」 『백제금동대향로 발굴 10주년 기념 연구논문자료집―百濟金銅大香爐』, 국립부여박물관, 2003.

洪思俊, 「百濟 王興寺址 搬出遺物」 『考古美術』 92, 韓國美術史學會, 1968. 3.

黃壽永, 「百濟의 佛敎彫刻―扶餘期를 中心으로」 『百濟研究』 1, 忠南大學校 百濟研究所, 1970.

_____, 「百濟의 建築美術」 『百濟研究』 2, 忠南大學校 百濟研究所, 1971.

국외 논문

日文

吉村怜, 「百濟武寧王妃木枕に畵かれた佛敎圖像について」 『美術史研究』 14, 東京: 早稻田大學 美術史學會, 1977.

福永光司, 「道敎における劒と鏡―その思想の源流」 『東方學報』 45, 京都: 京都大 人文科學研究所, 1973. 9.

山尾幸久, 「七支刀銘」 『村上四男記念朝鮮史論集』, 東京: 開明書院, 1982.

石松好雄, 「瓦·塼の范形の彫り直しについて」 『研究論叢』 19, 福岡: 九州歷史資料館, 1994.

神田喜一郎, 「中國書道史 南北朝 Ⅱ」 『書道全集』 卷6 中國·南北朝 Ⅱ, 東京: 平凡社, 1955.

有光敎一, 「扶餘窺岩面に於ける文樣塼の出土遺蹟と其の遺物」 『昭和十一年度古蹟調査報告』, 朝鮮古蹟研究會, 1937.

栗原朋信,「七支刀銘文についての一解釋」『論集日本文化の起源』2, 東京: 平凡社, 1971.

張八鉉,「金石文に見る四世紀から六世紀頃の日韓關係」, 京都: 立命館大學校 博士學位論文, 2001.

中田勇次郎,「北碑の書法」『書道全集』卷6 中國・南北朝 Ⅱ, 東京: 平凡社, 1955.

清田圭一,「石上松生劍 傳承考」『道教と東アジア―中國 朝鮮 日本』, 京都: 人文書院, 1989.

村山正雄,「七支刀銘字一考」『旗田巍先生古稀記念 朝鮮歷史論集』上, 東京: 龍漢書舍, 1979.

英文

Hua Rende, "The History and Northern Wei Stele-Style Calligraphy," *Character and Context in Chinese Calligraphy*, The Art Museum of Princeton University, 1999.

수록문 출처

백제 칠지도의 상징

『韓國學論叢』34, 國民大學校 韓國學研究所, 2010. 8.

무령왕릉 조영의 사상적 배경

신고新稿.

백제금동대향로의 사상

『震檀學報』109, 震檀學會, 2010. 6.

미륵사와 서동설화

『歷史學報』188, 歷史學會, 2005. 12.

미륵사 사리봉안기를 통해 본 백제 불교

신고新稿.

백제 문양전 연구

『美術資料』72·73, 國立中央博物館, 2005. 12.

백제 서예의 변천과 성격

신고新稿.

백제인의 미의식

『歷史學報』192, 歷史學會, 2006. 12.

찾아보기

이내옥李乃沃은 전남 광주에서 태어났다.
전남대학교 사학과와 동대학원을 수료하고,
국민대학교 대학원 국사학과에서 문학박사학위를
받았다. 삼십사 년간 국립박물관에서 근무하면서,
진주·청주·부여·대구·춘천의 국립박물관장과,
국립중앙박물관 유물관리부장 및 아시아부장을
지냈다. 한국미술사 연구와 박물관에 기여한 공로를
인정받아 한국인 최초로 미국 아시아파운데이션
아시아미술 펠로십을 수상했다. 대표 저서로
『문화재 다루기』, 『공재 윤두서』 등이 있고,
주요 기획서로 『사찰꽃살문』(한국의 아름다운 책
100 선정), 『백제』(코리아 디자인 어워드 그래픽
부문 대상 수상), 『부처님의 손』(서울인쇄문화대상
수상)이 있다.

悅話堂 學人叢書

百濟美의 발견
백제의 미술과 사상, 그 여덟 가지 사유

이내옥

초판 1쇄 발행일 2015년 6월 1일
초판 2쇄 발행일 2016년 7월 15일
발행인 李起雄 발행처 悅話堂
전화 031-955-7000 팩스 031-955-7010
경기도 파주시 광인사길 25(문발동 520-10) 파주출판도시
www.youlhwadang.co.kr yhdp@youlhwadang.co.kr
등록번호 제10-74호 등록일자 1971년 7월 2일
편집 조윤형 백태남 조민지 디자인 박소영
인쇄 제책 (주)상지사피앤비

값은 뒤표지에 있습니다.
ISBN 978-89-301-0480-7

The Baekje Kingdom, Its Fine Arts and Aesthetics
ⓒ 2015 by Lee, Neogg
Published by Youlhwadang Publishers. Printed in Korea

이 도서의 국립중앙도서관 출판시도서목록(CIP)은
e-CIP 홈페이지(http://www.nl.go.kr/ecip)에서
이용하실 수 있습니다.(CIP제어번호: CIP2015011303)